臺灣原住民音樂的後現代聆聽

Listening to Taiwanese Aboriginal Music in the Post-modern Era:

媒體文化、詩學／政治學、文化意義

Media Culture, the Poetics/the Politics, and Cultural Meanings

陳俊斌——著

Chen Chun-Bin

國立臺北藝術大學
Taipei National University of The Arts

遠流出版公司

本書經「國立臺北藝術大學學術出版委員會」學術審查通過出版

目錄　Contents

前言

　　在碩士論文指導教授許常惠老師及博士論文指導教授 Philip Bohlman 老師的指引與鼓勵下，我踏進原住民音樂研究領域。第一次進入原住民部落，是就讀碩士班時，在許老師帶領下，到三地門做了蜻蜓點水式的田野調查。雖然我並沒有以原住民音樂做為碩士論文的主題，那個 1991 年初的夜晚，和許老師及其他同學在石板屋中聆聽江菊妹等耆老歌唱的聲音和畫面，至今一直縈繞在我的腦中。留學芝加哥期間，阿美族檳榔兄弟的歌聲透過 CD 的播放，陪伴我度過無數個想念臺灣的夜晚。但是，我一直沒有認真考慮將原住民音樂做為博士論文主題的可能性。直到經過多次和 Bohlman 教授討論，在他的鼓勵下，決定以原住民音樂做為研究方向。Bohlman 教授並不懂臺灣原住民音樂，他主要的研究領域是猶太音樂；然而，他寬廣深厚的民族音樂學學養，對於我嘗試以較宏觀的研究方向探討臺灣原住民音樂，產生了催化作用。

　　修完博士班大部分課程後，我回到臺灣進行田野調查。我首先在臺北師大路「柏夏瓦」café/pub 認識原音社的創團成員，排灣族創作歌手達卡鬧，然後在盛產金曲獎得主的臺東南王部落待了一個夏天。當我再度回到芝加哥大學，撰寫我的論文大綱，便決定以臺灣原住民當代音樂做為我的論文主題，之後，在往返芝加哥和臺東間完成博士論文。決定研究當代議題，和我在芝加哥受的訓練以及該校的研究風氣有關，也和我撰寫碩士論文時在恆春進行田野調查的經驗有關。採集恆春民謠期間，好幾次拜訪民謠演唱者時，聽到先前我曾經錄過音的老人家已經過世的消息，每次都感到心情很沉重。因此，當我決定做原住民音樂研究時，選擇研究當代音樂，因為，我認為研究對象較年輕，比較不會遇上受訪者相繼過世的情形。這樣的想法當然太天真，我後來和原住民的關係越來越密切，在部落建立的人際網絡使得我經常面臨熟識或不怎麼熟識的朋友過世所帶來的心情波

動。每年參加卑南族的大獵祭，更讓我對於音樂和死亡文化的關係有深刻的體會。

讓我持續研究原住民當代音樂最主要的原因，還是在於這些當代創作中所傳遞的訊息。這些創作歌曲的歌詞和它們背後的故事，一再讓我覺得，臺灣社會大眾對於身處在同一個島上的原住民這個弱勢族群，認識太少、誤解太多。同時，我也體會到，原住民當代音樂傳達的訊息不僅是對原住民當代社會情境的回應，也是原住民對傳統與現代相關議題的回應，這些回應在相當程度上，和學界對於原住民傳統與現代的了解有些出入。我學習在聆聽原住民的歌唱中，了解他們在歌聲中所要傳達的訊息。這些訊息不僅是關於當下的，也是關於過去和未來；不僅是關於社會的，也是關於音樂的。在有關原住民音樂的理解過程中，讓我印象最深刻的是原住民朋友在不同的歌唱場合，naluwan 和 haiyang 這些無字面意義的聲詞所傳達的多重意義以及參與者之間的互動。這些經驗，讓我對於音樂的特質（不僅是原住民音樂，而是所有音樂）有更深入的認識。

研究原住民音樂過程中，原住民教我的不只是原住民音樂和原住民文化，更讓我深刻地思考「人」和「音樂」的意義。幾位比較熟識的原住民朋友和長輩，都是眼界相當廣的人，例如，阿美族耆老黃貴潮先生。我只要回到臺東，就會去拜訪他，漫無目的地閒聊。記得，第一次在他的書架上看到 Alan Merriam 的 *The Anthropology of Music* 日文版時，有點驚訝。黃貴潮 faki（阿美族語中對男性長輩的尊稱）笑著說，他看這本書的時候，我可能還沒出生（我當然出生了，我出生於 *The Anthropology of Music* 英文版出版那年）。還有一次，我到他家時，他正在看惟覺和尚的電視講道，有點訝異地問他，信奉天主教的 faki 怎麼會對佛教有興趣？ Faki 回答，他沒有把佛教看成宗教，而是一種教示和教育，他從這些講道中學到很多，讓他不再侷限在阿美族的想法，而是進入一種哲學的境界。在我認識的原住民朋友和長輩中，faki 並不是唯一不斷自省和學習的人，他們讓我從「人」的角度理解「音樂」，而不是單純地研究「原住民音樂」。

取得博士學位後，回到臺灣任教，先在南華大學，而後到臺南藝術大學，最

後回到我的母校，也就是現在任教的臺北藝術大學。在教學過程中，透過和學生的互相激盪，使我對原住民音樂的研究不斷有新的理解。本書所收錄的文章，都是我在回臺任教之後所寫，部分延續了博士論文研究，更多則是來自我這幾年來接受國科會補助的計畫研究成果。這些文章在以研討會論文及期刊論文的形式發表後，透過課堂上和學生討論我的研究成果以及相關理論架構，使我可以更清晰地表達我的意念，也修正了一些看法。

這本書的完成，要感謝太多人。首先，要感謝在音樂及音樂學路上指引我的老師，除了前面提到的許老師和 Bohlman 教授，我受惠於太多曾經教過我或沒有直接教過我的師長。其中，馬水龍老師是影響我最大的恩師，在大學期間和他學習作曲開始，他的人格和學識一直是我的榜樣，而我在學習過程中受挫時，他也是我重新站起的主要助力。呂錘寬、溫秋菊及李婧慧老師是大學時期，在我的學習和做人處事方面對我影響極深的師長；而顏綠芬老師雖沒有教過我，卻對我不吝一路提攜。研究所碩士班期間，Jose Maceda 老師廣博的學識和對研究的熱情，成為我學習的典範，而 Tran Van Khe 老師深厚的音樂素養讓我親身體會到亞洲傳統音樂（尤其是越南音樂）的優美。芝加哥求學期間，除了 Bohlman 教授的指導，Martin Stokes 教授的教導也使我獲益甚深，尤其在我批判性思考能力的養成上；Nancy Guy、Travis Jackson 和 Carolyn Johnson 等教授，則在我的博士論文寫作上毫不保留地幫助我。

如果沒有我的原住民朋友和長輩們，不可能有這本書。特別感謝臺東南王部落、寶桑部落、嘉義特富野部落與新北市溪州部落的朋友和長輩。南王和寶桑部落的 Pakawyan 家族不僅給我在部落中的立足之地，我的太太娜黎和家人更讓我知道「家」的真正意義。家族長輩，如我的岳父林仁誠、姑媽林清美和二哥林志興，在長期的相處中，引領我深入認識原住民文化。在嘉義南華大學任教期間，和特富野部落浦忠成先生的 Poiconu 家族有較多機會相處，浦忠成大哥對我的提攜及鼓勵，對於當時剛在大學任教的我，感受特別深刻。到北藝大任教後，開始帶領學生到新北市新店區的溪洲部落進行部落服務，在這個服務學習的課程中，

雖名為服務，實際我學習到的比付出的服務更多。我不僅和部落成員建立私人情誼，部落頭目黃日華、溪洲阿美族文化永續暨社區發展協會理事長張慶豐等部落朋友更在交談中，讓我對於都市原住民的處境有更深刻的了解。

從開始進行博士論文資料蒐集到這本書完成期間，我接觸過的原住民音樂工作者，透過他們的表演和談話，讓我深入了解當代原住民音樂創作。這些音樂工作者包括巴奈、丹耐夫、宏豪、永龍、昊恩、美花、建年、家家、惠琴、舒米恩、達卡鬧、曉君、諭芹等人。有關我對他們的訪談及參與他們演唱會經驗的記錄，部分用在我的博士論文，有些則會用在我將來的寫作中。雖然，本書比較沒有直接引用這部分的資料，我還是要在此感謝他們在我研究中提供的協助。

學術界的師長和朋友，例如，王櫻芬、王嵩山、呂心純、呂鈺秀、丘延亮、吳榮順、明立國、胡台麗、范揚坤、高雅俐、孫大川、孫俊彥、許瑞坤、陳文德、陳峙維、楊士範、趙啟芳、錢善華、蔡政良、蔡燦煌、謝世忠等，透過研討會或閒談場合的討論和對話，幫助我更全面地思考我的研究。我在南華大學、臺南藝術大學及臺北藝術大學共事過的老師們，以及曾經上過我課的學生，在研究及教學上，給我許多協助及啟發。在執行國科會專題研究計畫中，我的助理（包括：尹宣、佘聆、宜樺、信惠、景緣、偉毓、聖穎、曉宜、麗娟等）以及提供資料者、協助採訪者和受訪者（如：卜珍珠、王富美、杉旺音樂城及慶大電器唱片行負責人、高利愛、高淑娟、許素珍、彭文銘、路達瑪幹、潘進添、潘慈琴、藍石化、羅福慶等），對我的研究提供了極大的幫助。本書在出版過程中，受惠於臺北藝術大學出版組及其他行政處室協助甚多，而由於匿名審查者詳細地審閱書稿，使我得以在修改過程修補錯漏之處。此外，在研究原住民音樂過程中，中央研究院民族學研究所、行政院國家科學委員會、芝加哥大學 The Center for East Asian Studies 及 Chicago Center for Contemporary Theory、邱再興文教基金會等單位提供的經費補助，使得我可以有較多經費和時間投注在研究上。對於以上提到的單位、長輩、同仁和朋友，以及一直支持我而未在此提及的朋友們，在此謹表最深的謝意。

導論

　　本書以戰後（在歷史分期上被稱為「後現代」）[1]臺灣原住民音樂為研究對象，以個案研究方式，探討音樂文本和社會文化脈絡的關聯。不同於長期以來臺灣民族音樂學家及人類學家在原住民音樂研究上強調「保存及重建『原汁原味』的原住民音樂」主流觀點，本書聚焦於「原住民音樂再現」相關議題的討論。內文分為三大部分：「媒體文化」、「詩學與政治學」、和「文化意義」，呼應 Stuart Hall 在有關「再現」的討論中，強調的三個面向：「再現」、「語言」與「意義」。我將「媒體文化」視為一種「再現形式」，音樂是這個再現形式中使用的語言，關於這個語言的運用則從「符號學」取徑（semiotic approach）的「詩學」（poetics）角度及「論述」取徑（discursive approach）的「政治學」（politics）角度進行分析，在第三部分則討論在媒體文化這個再現體系中，做為語言的音樂所產生的意義。本書寫作的目的不僅在於描述當代原住民音樂的發展，更期望透過有關「再現」討論，探索音樂做為族群對話空間的可能性，在研究方法上則接合音樂學與文化研究，進行跨領域之研究。

　　全書分為六章，以近 60 年來臺灣原住民音樂為研究範圍，討論日治時期接受西方音樂教育的卑南族人陸森寶及其作品、1960 年代原住民音樂黑膠唱片、1980 年代以後形成的卡帶文化、以及 1990 年代以後的原住民音樂創作。在寫作上，不以年代分期或族群別做為章節安排的依據，而以議題討論為導向。這些音樂涵蓋的時間，是原住民社會急速現代化的年代，原住民原有的經濟型態瓦解，並被納入全球經濟體系。這個被動地現代化的過程是由不同的外來統治力量造成，因

[1] 黃崇憲指出，「現代」作為歷史分期的概念，大致上有兩個說法，一般性的說法是「文藝復興時代迄今」，特定的說法則指「17、18 世紀的啟蒙運動，到 20 世紀二次戰後的歷史時期」（黃崇憲 2010: 25）。本書採用特定的說法，將二次世界大戰作為「現代」和「後現代」的分界點。

而相關的議題便和現代性、殖民主義、資本主義、國族主義有關。

　　透過接合文化研究理論與音樂學分析，本書試圖探索臺灣原住民音樂研究的新方向。回顧二十世紀初以來，日本學者與臺灣學者對於原住民音樂的研究，一直是以調查報告為主。雖然，這些學者累積了相當多彌足珍貴的資料，但對於原住民音樂的論述體系一直沒有形成。如何引用當前民族音樂學的理論與方法，使我們對原住民音樂的研究更加細緻，並使我們將研究成果形成論述體系，得以藉此與不同領域的研究者或甚至與國外學者進行對話，是當代原住民音樂學者可以努力的方向。

　　王櫻芬在〈臺灣地區民族音樂研究保存的現況與發展〉一文中，對於臺灣民族音樂研究的觀察，有助於我們思考臺灣原住民音樂研究的新方向。她提到：

> 1970 及 80 年代的研究，大多是針對某種樂種進行全面性的概論式研究，著重於基本之背景資料及音樂聲音資料的記錄，音樂分析的部分大多將音樂視為靜態的產品，對其進行錄音及採譜，分析方式幾乎如出一轍，皆採條列式的分析，通常並無明確的分析目的，對於分析方法及判斷標準也鮮少清楚交代。大多數的研究將背景資料與音樂聲音資料分開處理，但很少探討音樂與文化之互動關係（王櫻芬 2000: 96）。

> 1990 年代的研究，逐漸出現以解決某問題為目的之問題性導向的研究，在分析方法上也大多能擺脫過去的模式，呈現多元化的分析方法，分析目的也較清楚，而且開始將音樂視為動態的過程（包括創作／即興／演奏的運作規則以及音樂變遷的過程），並嘗試探討音樂背後的文化意涵及美學觀念（ibid.）。

　　本書在研究取徑上，將原住民音樂視為「動態的過程」，並企圖探討原住民背後的「文化意涵及美學觀念」，在相當程度上呼應了她對近年來臺灣音樂研究發展趨勢的觀察。

關於「臺灣原住民」

「臺灣原住民」一詞在社會與政治上的意義大於學術上的嚴謹定義，這個詞是 1980 年代原住民運動的產物（Hsieh 1994: 412），但它所指涉的對象是漢人移居臺灣之前已在島上生活數千年的族群。「臺灣原住民」這個詞所指涉的範圍，廣義地涵蓋了定居在臺灣的所有南島語系民族，狹義的「原住民」則指目前官方所認定的十四個原住民族群，如：阿美族、卑南族、排灣族等。我在本文，使用「原住民」一詞，基本上較接近後者；然而，我並不試圖在本書中就這十四個民族進行個別或綜合討論。我將「原住民」視為一個與「漢人」對照的社會群體，而視「原住民音樂」為有別於「漢人音樂」的一個範疇。

臺灣原住民社會與文化相關研究，通常以個別的原住民族為單位。以「族」為單位區分不同的原住民族群，始於日治時代，沿用至今，政府及學術單位都習於這個分類方式。例如，三民書局出版的「原住民叢書」以每一本書介紹一個原住民族的方式編寫，臺灣省文獻委員會編印的「臺灣原住民史」系列也是以同樣的方式編寫。人類學者及民族音樂學者常用「族」為單位界定自己的研究領域，因此，當某位學者提到自己研究的領域是「臺灣原住民音樂」時，隨之而來的問題通常是「你研究的是哪一族？」近年來，有些學者企圖用議題導向的方式討論原住民，例如：謝世忠的《族群人類學的宏觀探索：臺灣原住民論集》（2004），本書在研究取徑上亦試圖採用議題導向的模式。

不管是以「族」為單位進行的原住民研究，或是以議題為導向的研究，都要面臨如何處理「原住民做為一個整體」的問題。文化工作者江冠明在他的碩士論文中提到：

> 研究原住民族群在傳統與創新的發展脈絡，是非常龐雜的領域，很難將所有族群納進研究領域，甚至連單一族群都有研究區塊太大的疑慮，於是，最佳的研究策略是選擇一個部落區塊做為研究主題（2003: 7）。

其實，不僅在「傳統與創新的發展脈絡」方面，在所有關於原住民研究的面向，研究者都不得不面對江冠明所提到的難題。必須要進一步思考的是：如果每一個研究都只能以「族」或「部落區塊」為研究範圍，那麼我們怎麼將原住民做為一個整體進行討論？[2] 是不是把所有以「族」或「部落區塊」為範圍的研究整合起來，就可以得到一個原住民整體的全貌？這可以視為一個可能途徑，但是這樣的研究勢必涉及非常龐雜的資料整合，到目前為止，還沒有這樣的研究成果出現。如此，所謂「原住民研究」其實只能是「阿美族研究」、「卑南族研究」、「布農族研究」等個別群研究的集合，而無法產生以原住民整體為對象的研究，尤其是在討論原住民現況時。[3] 那麼，這是否也就意味著：我們無法建立一個可以適用於所有原住民族群的理論框架？

我認為，一個適用於所有原住民族群的理論框架可以存在，但這個框架難以建立在強調各原住民族群文化特殊性的研究基礎上，而比較容易在原住民社會情境的相關研究中存在。從整個臺灣社會來看，所有的原住民族群都歷經類似的社會變遷經驗，並身處於相近的社會處境，這樣的共同點可以做為討論原住民整體的起點。在這樣的討論中，「原住民」不可能做為一個孤立的範疇存在，而應該被視為一個和臺灣的非原住民族群，甚至和全球政治、經濟勢力不斷互動、拉扯、協商的社會群體。把研究的焦點從「將原住民族群視為具有文化特殊性的群體」轉移到「做為社會群體的原住民和其他地方性群體與全球勢力的互動關係」，使得將原住民視為一個整體的研究模式成為可能。同時，在這類的研究中，也容許研究者在「原住民和臺灣非原住民族群的互動關係」以及「原住民如何因應現代性、殖民主義、資本主義、國族主義」等全球性議題討論中，進行較為宏觀的原住民研究。

[2] 李亦園在 1974 年即指出，「我們研究高山族，始終以一族一族來做研究，而沒有將高山族做整個 unit 的研究」（李亦園等 1975: 111），這種現象到目前為止並沒有顯著改變。他認為將來可以借用 Fred Eggan 提出的 controlled-comparison 觀念，「將整個高山族當作一個 unit 而比較其內部的不同」，或用小規模的跨文化比較，「利用他們的差別做有限的比較研究」（ibid.）。這兩個取徑可供研究者參考，不過，本書並未遵循李亦園所提出的這兩個研究途徑。

[3] 在涉及日治時期以前文獻的研究中比較不會有這個問題，因為在此之前，還沒有以「族」為單位區分原住民的觀念。

在這樣的思維下，本書使用「原住民」一詞，指涉一個有別於其他「社會階級」（主要有位居臺灣北部政經文教中心的漢人族群，和位居臺灣南部在政經文教上處於較次要位置的漢人族群）的一個群體，而非不同原住民族群和部落的集合體。我刻意區分「原住民」和「原住民族」兩個詞，前者指涉的是一個社會群體，而後者則是多個政治／法律／文化實體的集合。本書藉著使用「原住民」一詞並區別它和「原住民族」一詞的差異，強調我前述的研究策略；必須說明的是，在這樣的思維下，把「原住民」視為一個社會群體，並不意味否定不同「原住民族」族群的文化特殊性。

套用 Pierre Bourdieu 的理論，本書中「原住民」一詞的使用，指涉一種「紙上的階級」（class on paper）的觀念，而我更借用 Bourdieu 有關「階級」（class）、「慣習」（habitus）、「資本」（capital）和「場域」（field）的理論框架，接合有關「原住民社會」以及「原住民社會和外界互動」兩部分的討論。「紙上的階級」並不指涉真正的階級（Bourdieu 1991: 221），不因群體的屬性而被界定，而是依據所有屬性之間的關係結構而定（Bourdieu 1984: 106）。同時，必須注意的是，不同於 Marx 或 Weber 的「階級」概念，Bourdieu 的「階級」一詞是「所有社會群體的一般性名稱」（the generic name for all social groups）（Brubaker 1985: 767），一個階級在社會場域中具有其社會空間（social space），而一個階級所佔有的社會空間和它擁有的不同型態的資本（capital）以及慣習（habitus）有關（Bourdieu 1991）。在這個框架下，使我得以把原住民放在地方性與全球性的場域中進行討論，藉著分析其擁有的不同形式資本，討論原住民和其他群體的關係，並從慣習的觀點討論其音樂文化的傳統與轉變。

建立在 Bourdieu 關於不同形式「資本」（經濟資本、文化資本和社會資本）的討論上，我指出原住民音樂如何和不同的資本形式連結，以及如何在不同資本形式的轉換間，發揮其社會功能。在有關原住民社會內部的討論中，我分析部落內不同的年齡團體，如何透過習得以及詮釋和音樂相關的「慣習」（habitus），而取得其它部落成員對這些人擁有某種「體現型態的文化資本」（cultural capital

13

in the embodied state）的認定。部落內日常的音樂聚會和祭儀中的歌舞活動，是部落成員取得擁有文化資本認定的場合，同時也是他們累積社會資本的場合（見本書第五章）。

外來勢力常藉著不同形式的再現，將原住民音樂轉化為一種「客體化型態的文化資本」（cultural capital in the objectified state），以遂行其政治或經濟目的。本書討論聚焦於「媒體文化」相關的再現形式，而透過媒體文化中原住民音樂的文化資本之變化，可以看到原住民和臺灣其他群體之間的角力與協商。長期以來，由於這類文化資本的生產與分配，被具有經濟資本優勢的漢人族群所掌控，原住民的文化資本並不被重視。1980 年代以後，原本在臺灣政經文教上較居弱勢的南部漢人勢力，逐漸具有和北部漢人勢力抗衡的能量。兩股勢力都希望拉攏原住民的支持，以增強其合法性。在這種情況下，原住民音樂被不同政治勢力挪用，以服務不同的政治目的；同時，原住民文化資本也因為這樣的政治勢力抗爭而增值，造成近來原住民在臺灣社會空間中地位的提升，並伴隨著原住民意識崛起，激發出更多元的「原住民音樂」形式（見本書第三章及第六章）。

臺灣原住民音樂的後現代聆聽

「原住民」一詞可能會讓人聯想到「前現代」，而比較不會是「後現代」，而當我們試圖連結原住民和後現代時，如何將兩者加以連結呢？本書使用「後現代」一詞，主要著眼於兩個方面，一是標示書中以二次戰後出現的原住民音樂為探討對象，二則指對於這些音樂的「後現代式」聆聽與理解。

學界對於「後現代」一詞有不同看法，雖有相互扞格者，也有異中存同處。做為歷史分期，把二次戰後定義為「後現代」時期的說法較無爭議性，然而對於「後現代性」（postmodernity），學者則有不同看法。廖炳惠將「後現代性」定義如下：

「後現代性」經常被用來指涉社會的某種條件或階段，其中後現代的生活風尚、消費習慣、藝術表現（特別是文學與建築）已經變成文化的主流取向。「後現代性」基本上是透過資訊景觀以及全球化的文化形式的普及與商品化。它往往和「現代情境」做為一個相互對話而非相互對立的形式而存在（廖炳惠 2003: 207）。

英國社會學者 Anthony Giddens 對於「後現代性」則抱持質疑的態度，他認為「後現代性」常被等同為「後現代主義」（post-modernism），但兩者之間實有區別（1990: 45）。他指出，如果有所謂的「後現代性」，它代表著一個社會發展的軌跡，將我們從現代性的建制，導向一個新的且有別於現代性的社會規範。[4] 當我們將後現代主義等同於後現代性時，後現代主義將呈現對於這個轉變的察覺，但實際上在後現代主義中這樣的察覺並不存在（1990: 46）。他指出，後現代主義指涉文學、繪畫、造型藝術及建築的風格，和現代性本質的「美學表達」（aesthetic reflection）有關（1990: 45）。他甚至否認「後現代性」的存在，而認為所謂的「後現代性」實際上是「現代性的後果」（the consequences of modernity）（1990: 3）。

David Harvey[5] 在 *The Condition of Postmodernity* 一書從標題上即表明了和 Giddens 對「後現代性」一詞上的不同看法，但他對「後現代主義」的看法與 Giddens 的主張有相通之處。他附和 Andreas Huyssen 的觀點，認為在「後現代」中，並沒有出現文化、社會及經濟規範上的全盤典範轉移（a wholesale paradigm shift of the cultural, social, and economic orders），這和 Giddens 的看法相近；但是，Huyssen 指出，一個感知、實踐和論述形構上的明顯轉變（a noticeable shift in sensibility, practices and discourse formations）區隔了「後現代」和「現代」（Harvey 1989: 39）。Harvey 以「情感結構的深刻轉變」（a profound shift in the *structure of feeling*）指稱 Huyssen 用來區隔現代和後現代間的轉變（ibid.）。「情感結構」（structure of feeling）由英國學者 Raymond Williams 首先提出，經常被引用在文

[4] 原文如下：

　If we are moving into a phase of post-modernity, this means that the trajectory of social development is taking us away from the institutions of modernity towards a new and distinct type of social order（Giddens 1990: 46）.

[5] Harvey 為紐約市立大學人類學和地理學特聘教授，在人文科學領域享有盛名。

學和文本研究中，指涉「世代的思想和感覺」。Williams 認為「新的世代會塑造其對已經改變的環境的反應，並見諸已改變的情感結構中」，而「情感的結構」概念強調「形成中的、構成的過程」（Brooker 2004 [2002]: 364），因此，這個詞特別適用於變動狀況的描述。我認為，對於身處在「後現代」時期中目睹著當下情境即時變動的當代人而言，「情感結構」的觀念有助於我們描述及理解固有思想和感覺轉變的過程。尤其是，面對類似臺灣原住民這樣近百年來，由於外來勢力的介入，而使得社會文化產生激烈變動的族群，「情感結構」概念可以提供我們一個途徑，用以描述及理解他們遭逢這樣的鉅變如何反應，以及他們的「情感結構」產生哪些改變。由於本書對這些轉變的關注，使得「後現代」和「當代臺灣原住民」在論述上產生連結。

哪些「情感結構」的轉變可以區隔「現代」和「後現代」呢？廖炳惠指出「在現代主義與現代情境的表達中，往往強調某種國家或英雄式的論述（national and heroic discourse），強調藝術家和一般人在創意上的差異」（2003: 207），這些特質可視為現代的情感結構。相對地，「後現代性」，如廖炳惠所述：

> 是將二次大戰之後缺乏統一性的觀念，變成既定的事實，不再對之感到焦慮，反而是慶祝它，強調流動、多元、邊緣、差異與曖昧含混。因此，「後現代性」不再強調英雄神話、族群中心主義與歐洲中心主義，且揚棄了二元對立，也將國家與普遍化霸權的大型論述加以捨棄，強調在地與小敘述的多元和無以預期（2003: 207-208）。

廖炳惠的定義和 Eagleton 對後現代特徵的描述相近，汪宏倫引述 Eagleton 的說法如下：「小心避開絕對價值、堅實的理論基礎、總體政治眼光、關於歷史的宏大理論和『封閉的』概念體系」（汪宏倫 2010: 510）。另外，汪宏倫分析臺灣的後現代狀況，採取 Lyotard 在 *The Postmodern Condition*（《後現代狀況》）書中對後現代的界定方式，也就是：「對大敘事（*grand recit*）或後設敘事（metanarrative）的普遍懷疑」（2010: 515）。

在有關後現代特徵的描述中，Ibab Hassan 比較現代主義與後現代主義的對照表，被認為是一個「理解後現代的方便法門」（汪宏倫 2010: 510），並被廣為引用（如汪宏倫 2010: 511-512，Harvey 1989: 43）。Hassan 在這個表中列出 32 組對照詞，用以呈現「現代主義」和「後現代主義」的差異，其中，有些詞組和 Eagleton 及 Lyotard 所提出的語詞相近，如：「反敘事／野史」（Anti-narrative/ Petit Histoire）、「差異－延異／痕跡」（Difference-Differance/Trace）、「不確定性」（Indeterminacy）等。此外，他也列出幾個後現代主義中和表達藝術（expressive arts）關係較密切的語詞，例如：「遊戲」（Play）、「過程／表演／發生中事件」（Process/Performance/Happening）、「文本／文本間的」（Text/Intertext）以及「意符」（Signifier）。相對地，現代主義表達藝術則具有「目的」（Purpose）、「藝術客體／完成之作」（Art Object/Finished Work）、「體裁／邊界分明的」（Genre/ Boundary）和「意指」（Signified）等特徵。[6]

本書對於「後現代」的論述，兼採以上說法。我贊同 Giddens 對於「後現代主義」的看法，也就是把「後現代主義」視為現代性本質（而非後現代性本質）的「美學表達」，並對「後現代性」存疑。我對於「後現代主義」特徵的理解，主要建立在 Harvey「情感結構的深刻轉變」概念上，並參照 Huyssen 的看法，將這個轉變區分為「感知／論述」和「實踐」兩個方面。本書主要著眼於「感知／論述」面向，而所謂的「後現代聆聽」即和這個面向有關。在這個面向中，「後現代」和以下特徵有關：「強調流動、多元、邊緣、差異與曖昧含混」、「小心避開絕對價值、堅實的理論基礎、總體政治眼光、關於歷史的宏大理論和『封閉的』概念體系」以及「對意符的關注甚於對意指的關注」。

有關「實踐」方面，「後現代主義」具有在產製上「透過資訊景觀以及全球化的文化形式的普及與商品化」（廖炳惠 2003: 207）的特徵，以及在表現手法上「諧擬、嘲諷、拼貼、混種、搗蛋、顛覆」等特徵（汪宏倫 2010: 523）。本書在

[6] 完整對照表請參閱汪宏倫 2010: 511-512。

「實踐」方面著重在產製特徵的討論，而較不涉及表現手法特徵的討論，這和臺灣原住民音樂相關作品中較少以「後現代手法」表現有關（本書對於這部分的討論主要集中在第三章以及第六章）。簡而言之，本書對於臺灣原住民音樂「後現代」狀況的討論，重點不在當代臺灣原住民音樂中如何使用後現代表現手法，而在於做為一個聆者及研究者，如何在「感知／論述」的層面上，透過對後現代「情感結構」的探討，理解原住民如何在後現代時期，透過音樂傳達其思想與感覺的轉變。有關後現代「感知／論述」面向的探索，在方法論上我主要借助文化研究這個「分析後現代文化的後現代學門」（Lewis 2008 [2002]: 26）。

臺灣原住民音樂的「文化研究」

本書接合文化研究理論與音樂學分析，透過分析原住民音樂再現形式，建立原住民文化研究論述。在文本的分析上主要使用音樂學方法，描繪當代原住民音樂家及作品，將歌詞、音樂、歌者形象等視為文本。這些文本通常借助媒體傳播，而正如 Raymond Williams 所指出，對媒體產品應進一步分析「生產這些產品的社會機制」以及「文本背後隱藏的機構運作」（孫紹誼 1995: 123），文化研究理論有助於建立與文本相關之社會文化脈絡分析框架。

「文化研究」一詞，廣義的定義是「對於文化的研究」，做為一個學術領域，指的則是源於 1950 年代末期、1960 年代初英國學者 Raymond Williams 和 Richard Hoggart 等人倡導的通俗文化研究，而後在成立於 1964 的「伯明罕當代文化研究中心」（Birmingham Centre for Contemporary Cultural Studies）努力下，「文化研究」成為一個跨學門的研究領域。目前，在英、美、澳洲等國大學都有文化研究相關學系，而臺灣的文化研究風潮大約興起於 1990 年代。

文化研究做為「一個分析後現代文化的後現代學門」（Lewis 2008 [2002]: 26），以及它以通俗文化為主要研究範疇的特色，使得它可以為後現代（在時間

上指二次世界大戰後）原住民流行音樂文化研究提供有用的研究框架。文化研究「專注於現代性中傳送者與接收者的關係」（Hartley 2009 [2003]: 17）的傾向，特別值得原住民當代音樂研究者參考，它有助於研究者思考如何「探討在不同文本和社會脈絡下意義產生的實踐，特別是意義產生實踐中關係的不平等、傳導的媒介及其發生變化的可能性」（ibid.），這樣的研究傾向啟發了本書第三章的寫作。

對於臺灣從事文化研究的學者而言，原住民文化是一個「被忽略的場域」（陳光興 2000: 9）。陳光興認為，由於語言的隔閡，在臺灣從事文化研究的人「很少敢碰原住民研究」（ibid.）。然而，陳光興也指出，「實際上原住民很多已經住在都市，並且使用漢字 / 華文書寫」（ibid.），目前已經具備原住民文化研究的條件。他建議，我們可以「從《獵人文化》所開啟的論述傳統，一直到《山海文化》」的發展，思考「文化研究到底要如何與原住民文化研究產生有機的接合關係」（ibid: 10）的途徑。

陳光興固然指出一個可以進行原住民文化研究的方向，但是，他只強調「書寫」，而忽略了其他非書寫形式的原住民文本。卑南族學者孫大川指出，「我們的民族從過去到現在不是進行書寫的民族，我們不是用文字的民族，而是一個用說話的民族，用聲音來表達情感」（2001: 16）。這段話提醒我們，在進行原住民文化研究時，作為分析文本的原住民書寫相對地有限，但樂舞比文字書寫承載了更多原住民意念和情感的表達，可以提供我們更豐富的分析文本。

在音樂學方面，音樂的文化研究以及原住民音樂的（後）現代情境，也是臺灣民族音樂學中「被忽略的場域」。目前臺灣大部分的民族音樂學者仍然把研究重點放在音樂的紀錄保存上，對於文化議題，例如：和階級、人種、性別這三根建構社會權力關係的主軸（陳光興 1992: 10）相關的問題，極少觸及。他們又通常把研究重點放在「傳統音樂」和「民俗音樂」，而忽略當代的「流行音樂」，因此像「原住民卡帶文化」這樣藉著商業性流通的卡帶所形成的通俗文化，並沒

有引起太多音樂學者的關注。

透過接合這兩個被忽略的場域，本研究希望能為臺灣的文化研究以及民族音樂學開拓新的研究方向：在文化研究方面，本研究將聚焦於這個學門的研究中較少被觸及的「原住民」及「音樂」區塊；在民族音樂方面，我預期透過本研究將臺灣民族音樂學者較少觸及的「階級」及「族群意識」等議題導入這個領域的討論。

「再現」、「語言」與「意義」

本書共分六章，集結了我發表過的期刊論文（陳俊斌 2009a、2009b、2010、2011a、2011b）和研討會論文（陳俊斌 2007a、2007b、2008），以及近年來我接受國家科學委員會補助之研究計畫的部分成果。[7] 雖然這些文章並非同時發表，但它們都圍繞著「原住民音樂再現」相關議題，而呈現某種程度之一致性。為使章節更能彼此呼應，我以英國文化研究學者 Stuart Hall 編輯的 *Representation: Cultural Representations and Signifying Practices*（1997）一書之理論架構為基礎，增添、修改及整合我發表過的論文。Hall 在 Representation 一書中根據 du Gay 提出的文化迴路（circuit of culture）架構，從生產（production）、消費（consumption）、認同（identity）、規制（regulation）、再現（representation）等面向對「文化」進行分析，並從「再現」、「語言」與「意義」三個方面展開論述。呼應 Hall 有關「再現」、「語言」與「意義」的討論，我將本書分為「媒體文化」、「詩學與政治學」、和「文化意義」三大部分。

在 *Doing Cultural Studies: The Story of the Sony Walkman* 一書中，du Gay 指出「生產」、「消費」、「認同」、「規制」及「再現」這五個文化過程彼此互相連結，構成一個文化迴路。以 Sony Walkman 為例，du Gay 主張，對它進行一個充分的

[7] 計畫編號：NSC97-2410-H-343-028、NSC98-2410-H-343-015 及 NSC99-2410-H-369-005。

文化研究應該要探討以下問題：它如何被再現？它連結了甚麼社會認同？它如何被生產和消費？甚麼機制規制它的銷售與使用？（du Gay 1997: 3）

Hall 進一步指出，有關「再現」、「語言」與「意義」的問題，可以做為討論文化迴路的起點（1997: 4）。他主張，文化在相當程度上應被視為是一種過程、一組實踐，而不是一組事物。因為事物幾乎沒有與生俱來的單一、固定不變的意義，當文化中的參與者使用事物，並透過談論、思考和感覺去再現他們，才賦予這些事物意義。意義因此是被製造或建構出來的，而不是被發現的。文化和「分享的意義」（shared meanings）有關，它涉及意義的產製與交換，是在社會或群體成員之間的施與受。意義也在不同的媒體中被製造，尤其是藉由複雜的科技而成為全球溝通手段的現代傳播媒體，這些媒體以史無前例的規模和速度，在不同文化間傳播意義。在文化迴路的所有環節、過程或實踐中，有關意義的問題無所不在。只要我們使用、消費、挪用文化事物或在其間表達我們自己，意義就產生了。在這些過程中，意義賦予我們認同感，一種我們是誰的歸屬感，而這和文化如何在群體間分辨異己的問題密切連結；同時，意義也規制和組織我們的行為和實踐（ibid.: 2-4）。

Hall 指出，「語言」、「意義」和「再現」的關聯，在於語言是我們賦予事物意義的主要媒介，而語言之所以具有這樣的功能，是因為它透過一套再現體系運作，在這套體系的運作下，我們利用符號或象徵物，代表或再現我們的觀念、想法和情感，將之傳達給別人。反過來說，「再現」意味著使用語言對其他人談論具有意義的事物或再現具有意義的世界（ibid.: 15）。在再現體系中，聲音、文字、電子影像和音符都可以做為符號或象徵物（ibid.: 1），音樂因而可以被視為是一種語言，它使用音符傳達意念和情感，即使這些意念和情感是非常抽象，而不以明顯的方式指涉「真實世界」（ibid.: 5）。我們可以從兩個方面探討「語言」和「再現」的關聯：一是「符號學」取徑（semiotic approach），另外一個則是「論述」取徑（discursive approach）。前者關切語言如何運作的細節，以及語言如何產生意義，我們可稱之為「詩學」（poetics）；後者則涉及再現的影響與效果，

這個取徑檢視一個特定論述產生的知識，如何和權力連結、規制行為、構成或建構認同與主體性等方式，可稱之為「政治學」（politics）（ibid.: 6）。「詩學與政治學」（poetics and politics）這組詞常被用在有關「再現的語言」的論述中，例如 Charle Hirschkind 在討論埃及「聆聽的現代性」的論文中提到 *'ilm al-balagha* 這個詞，它指涉一個文本如何被聽、讀和欣賞的詩學層面（2004: 133），而政治學層面則涉及意識形態（ideologies）和制度（institutions）（ibid.: 146）。James Clifford 則在 *Writing Culture: The Poetics and Politics of Ethnography* 一書中強調政治學與權力的關係。他指出，透過特定的排他（exclusions）、常規（conventions）及論述實踐（discursive practices），文化詩學與政治學不斷地對「自我」和「他者」進行改組（the constant reconstitution of selves and others）（Clifford 1986: 24）。

上述有關「詩學與政治學」涉及的「自我」和「他者」協商關係的論述，引發了本書第三章和第四章有關原住民「他者形象」和「認同形構」的討論。在第三章中，我討論張徹和豬頭皮兩位漢人如何透過歌詞及其他形式的符碼，將原住民塑造為相對於漢人的「他者」，而透過兩個人使用的不同敘述手法，可以讓我們看到戰後原漢關係近五十年間的變化。在第四章中，則藉著一個旋律在卑南、阿美及排灣族中傳唱情形的描述，討論卑南族人陸森寶〈蘭嶼之戀〉這首歌如何產生以及被解讀。同時，探討陸森寶如何將外來的音樂元素（透過日本「唱歌」課程引進的西方音樂元素）運用在他的創作中，而這些建立在帶有「現代」及「殖民」關聯的音樂元素上的創作，如何在族人的傳唱中被連結至傳統的歌唱行為，從而具有強化族人認同感的功能。

有關再現的研究，可以有三種取徑，分別是「反身的」（reflective）、「意圖的」（intentional）和「建構的」（constructionist）。「反身取徑」關切語言是否只是單純地反映本來就存在於物體、人群和事件的意義；「意圖取徑」討論語言是否只是表達說者、作者或畫家個人意圖傳達的意義；「建構取徑」則認為意義在語言中建構並透過語言建構（1997: 15）。「反身取徑」和「意圖取徑」皆假設做為意符（signifier）的語言背後，有一套做為意指（signified）的意義體系，

不同處則在於「反身取徑」爭辯這些意義為被指稱的人事物所固有的，而「意圖取徑」則主張意義是語言使用者所賦予的。相對地，「建構取徑」並不認為「意符」和「意指」間有固定的對應關係，且意義不僅可能存在於「意符」和「意指」的關聯，意符本身也會形成一套網絡，而這套網絡也有其意義體系。由於對於「意符」的重視過於對「意指」的重視，「建構取徑」具有明顯的後現代特徵（依據 Hassan 的說法，詳見本書第 6 頁），而建構取徑對於文化研究的影響也最顯著（1997: 15）。du Gay 所提出的「生產」、「消費」、「認同」、「規制」及「再現」過程所構成的文化迴路模式，可做為分析再現體系中，意義如何被建構的一個途徑。我在本書中有關再現的討論，主要採取「建構取徑」及文化迴路的概念。

本書三大部分基本上呼應「再現」、「語言」與「意義」三個面向；然而，這三個面向彼此關聯，無法斷然切割。因此，在本書中他們並非獨立、個別地侷限在特定部分。本書第一部分「媒體文化」主要討論唱片時代中，原住民音樂及原住民音樂卡帶文化等和傳播媒體有關的「再現形式」，以及在這些再現形式中「原住民音樂」的意義如何被建構。我將透過錄音技術呈現的原住民音樂的歷史分為「唱片時代」、「卡帶時代」和「CD 時代」；而在第一部分中聚焦黑膠唱片（第一章）和卡帶時代音樂（第二章）的討論，有關 CD 時代音樂的討論則保留到第六章。第二部分「詩學與政治學」將音樂視為一種「語言」，從「符號學」取徑和「論述」取徑，討論做為語言形式的音樂如何在再現體系中運作。其中，第三章討論漢人音樂工作者，如何挪用原住民形象和音樂元素，以及原住民聽眾如何回應這些作品；第四章則以卑南族音樂家陸森寶的作品為例，討論原住民如何將外來的音樂形式和部落既有的音樂語言合成，做為表現族人情感的工具。第三部分「文化意義」從美學、功能、認同及現代性等面向，討論具有語言功能的音樂在再現體系中產生哪些意義。第五章以 naluwan 和 haiyang 等聲詞（vocable）為討論焦點，我試圖論證：即使這些沒有字面意義的音節，也可以在傳唱過程中，產生如同語言的意義。在第六章中，我總結有關「唱片時代」、「卡帶時代」和「CD 時代」中原住民音樂再現的討論，並探討原住民音樂（後）現代情境及其文化意義。

第一部分

媒體文化

第一章：黑膠中的阿美族歌聲
─從黃貴潮「臺灣山地民謠」系列唱片談起[8]

前言

　　錄音技術的出現使得聲音的保存成為可能，有助於學者透過聲音的保存，定義何謂「傳統音樂」；另一方面，它擴大音樂傳播的幅度，使得聽眾可以透過錄音，欣賞到素未謀面的表演者的演奏或演唱，改變了「傳統社會」成員的音樂行為，加速音樂文化的變遷。正由於錄音技術具有這樣雙面的特性，藉助錄音技術而形成的媒體文化，特別適合作為探討傳統與文化變遷議題的切入點。

　　「傳統」與「現代」（或當代）之間的界線如何劃分？當我們提出這個問題時，便已陷於一個難以掙脫的文字泥沼。正如 Raymond Williams 指出：「Tradition 這個字就其現代普遍的意涵而言，是一個特別複雜難解的字」（Williams 2003[1983]：404）。把「傳統」放在「現代 / 當代」的對立面來討論，或許可以幫助我們理解「傳統」的現代意涵；然而，如此一來，我們將面臨如何區辨「現代」（modern）與「當代」（contemporary）在定義上的差異，以及如何劃分「傳統」與「現代/當代」之間界線等難題。從字根以及其廣義的字義來看，「modern」和「contemporary」可以視為同義詞，而在狹義上，「modernism」則特指 1890 至 1940 年代這段期間（ibid：248）。如果把「現代」和「當代」視為同義詞，

8 本文最初版本以〈「唱片時代」的阿美族歌聲：以黃貴潮「臺灣山地民謠」為例〉為題，發表於「中華民國（臺灣）民族音樂學會 2008 年會暨學術研討會」，經改寫後刊登於《臺灣音樂研究》（陳俊斌 2009b）。

那麼，距今多少年算是「當代」？20 年？30 年？或 40 年？這些被視同「現代」的「當代」，如果從「現代」一詞的狹義定義來看，則應該被視為「後現代」。諸如此類字義問題的釐清，已經超過本章所能涵蓋的範圍了，而且有關「傳統」和「現代」的諸多議題已經被廣泛討論（如：Hobsbawm and Ranger 1983, Giddens 1990），所以我不擬在這些字義上打轉。避免過分執著於字義上的辨證，在文中，當我提到「傳統」、「現代」、「當代」等詞時，通常指涉的是較通俗、廣義的意涵。

臺灣學者常把二次世界大戰做為「傳統」與「當代」（「現代」）之間的一條界線。這個劃分「傳統」與「當代」時間點的看法，在呂炳川和呂錘寬的著作中已經提出，而呂鈺秀在《臺灣音樂史》一書遵循這個觀點，以此做為該書的時間框架（呂鈺秀 2003a: 14）。在有關臺灣原住民的「傳統」議題討論中，人類學家則多以 1930 為時間點，認為原住民在此之前仍處於「傳統社會」（黃應貴 1998: 4）。

阿美族耆老黃貴潮[9] 在〈阿美族的現代歌謠〉中提到：「現代歌謠的特色是每首歌曲附有現成（固定）的歌詞，則是突破傳統歌謠的演唱時習慣上的 HAI YO、HEI YOUNG 或 A、O、E、U 等母音的虛詞唱法」（2000a: 71）。這些現代歌謠，通常被視為「流行歌曲」，而黃貴潮表示：「阿美族的流行歌是有了唱片以後開始改變」（黃貴潮 1999: 183）。他認為歌詞屬性的改變和唱片等媒體的介入，標誌了阿美族歌謠從傳統到現代的變遷。為了檢證他的說法，本文將藉著訪談黃貴潮及其他相關資料的爬梳，描繪 1960-1970 年間「唱片時代」的阿美族音樂，並藉由探討歌詞從聲詞（vocables）到實詞（lexical lyrics）的轉變，檢視阿美族歌謠的變遷。

[9] 黃貴潮，臺東縣成功鎮宜灣部落阿美族人，1932 年生，曾任天主教傳教士、織針工廠技工、中央研究院民族學研究所研究助理、交通部觀光局東部海岸國家風景區管理處職員、國家文化藝術基金會董事等職。

唱片時代

1969 年 8 月 5 日，臺東心心唱片負責人王炳源寫給宜灣部落阿美族人黃貴潮一張明信片，內容如下：

黃兄：
弟等訂本月七日下午到貴處並請即通知賴兄和歌唱人員是日下午集合
在貴舍以便配音等工作及決定灌音曲歌切勿延誤是幸。
祝平安
　　　八月五日

　　　　　　　　　　　　　　　　　　　　　　　弟
　　　　　　　　　　　　　　　　　　　　　炳源具

一個月後，王炳源又寄給黃貴潮一張明信片，寫道：

　黃／賴兄：
1 山地歌錄音日期訂定本月二八日（星期日）上午九時開始。
2 參加灌音人員應於本月二七日（星期六）下午向本公司報到。（準備山地服裝以
　便照相）
3 請勿延誤是幸。
平安
　　　九月二四日

　　　　　　　　　　　　　　　　　　　　　　　弟
　　　　　　　　　　　　　　　　　　　　　王具

這兩張明信片標示著黃貴潮參與心心唱片公司「臺灣山地歌謠」系列唱片製作的時間點，而這時候正是心心唱片公司將營運重心由臺北轉移到臺東的時刻。

黃貴潮將 1960-1980 初期稱為阿美族現代歌謠的「唱片時代」（黃貴潮 2000a），在這個時期中，最早由臺北鈴鈴唱片公司出版一系列以阿美族歌曲為主的「臺灣山地民謠歌集」，接著朝陽唱片、新群星唱片及心心唱片公司也出版了

阿美族歌謠唱片。據黃貴潮統計，這些唱片公司所發行的原住民歌謠唱片總數超過 80 張（黃貴潮 2000a: 75）。[10]

　　這些為數不少的唱片，在原住民音樂的研究上，是否可以提供我們一些具有學術價值的訊息？回顧原住民音樂有聲資料歷史，自戰前日本學者到戰後臺灣學者所製作的田野調查錄音，以及 1960 年代的黑膠唱片、1980 年代普及的音樂卡帶到 1990 年代盛行的 CD 等原住民音樂商品，不同音樂流通載體不僅提供記錄當時原住民社會風貌的工具，載體規格與形式的改變，也呼應了原住民社會內外的改變。因此，每個時期以不同載體流通或記錄的錄音，自有其本身獨特的歷史價值。1920-40 年代日本學者在殖民政府資助下採集原住民音樂，而到了始於 1966年的「民歌採集運動」之後，臺灣學者才開始較有系統地採錄原住民音樂。原住民音樂商業錄音開始出現的時間早於民歌採集運動，並且很多產品出現的時間和民歌採集運動時期重疊，或許可以提供我們和早期原住民音樂學術錄音相互參照的資料。更重要的是，將原住民音樂做為商品的錄音出現，會導致原住民音樂行為改變，而原住民音樂黑膠唱片的流通，正標示著這個轉變的開端。黑膠唱片使得歌唱和部落集體活動可以抽離開來：對演唱者而言，歌唱不再只是和同伴的相互唱和，在麥克風前，他們為許多素未謀面的觀眾歌唱；對聽眾而言，欣賞歌曲的管道不再僅限於部落的集體活動，他們可以獨自在家透過喇叭聆聽自己想要聽的歌曲。音樂行為的改變，勢必也帶動了音樂內容的變化，所以這些透過媒體傳播的原住民歌曲，在形式和內容上便有別於傳統歌曲。

　　「唱片時代」原住民音樂商業錄音的相關研究，是一片仍待開發的區塊。臺灣學者多關注於戰前日本學者以及戰後「民歌採集運動」之後臺灣學者所採集的學術性錄音，這些錄音已經成為臺灣研究原住民音樂的學者探討原住民傳統音樂的主要依據，並有學者對這些前輩學者的研究調查過程及成果進行較深入的探討（如：王櫻芬 2008，呂鈺秀與孫俊彥 2007）。在原住民音樂商業性錄音方面，

[10] 黃貴潮的統計應僅限於由阿美族人灌錄的原住民歌謠唱片，根據貓貍文化工作室彭文銘先生的統計，光鈴鈴唱片公司出版的原住民唱片就已經超過一百張。

近年來開始出現以原住民音樂 CD 為主題的學位論文（如：李至和 1999，廖子瑩 2006），對於以黑膠唱片、卡帶形式流通的原住民音樂，在 2008 年以前只有零星的討論（如：江冠明 1999，何穎怡 1995，黃貴潮 2000a），近五年來則陸續有研究者投入（如：黃國超 2009、2011、2012；陳俊斌 2009、2011a、2011b、2012）。

　　研究唱片時代原住民音樂，尚有許多難題有待克服。其中的一個難題是原始資料取得不易。由於黑膠唱片保存不易，再加上長期以來，唱片時代原住民音樂的研究受到忽略，重建當時的資料，不可避免地面臨極大的挑戰。貓貍文化工作室彭文銘先生近年來從鈴鈴唱片公司購得製作原住民黑膠唱片的錄音盤帶及相關資料，並將部分音樂內容轉換成 CD，可以增進研究者對唱片時代錄音的認識，但這些資料尚未公開發行。另外一個難題是關於黑膠唱片中音樂內容錄製年代及錄製過程的確認，由於鈴鈴唱片等公司在出版品中，時見將不同時間、地點錄製的音樂放在同一張專輯而未加標明的情形，或有時將已出版的唱片內容重新編排冠以新的編號出版，造成研究上資料確認的困難。以唱片時代原住民音樂為主題，本論文的研究也面臨這些困境。做為這個主題的一個初步研究，我試圖從黃貴潮先生所提供的有聲和文字資料，[11] 描繪當時原住民通俗音樂的風貌。雖然黃貴潮在唱片時代中，並未扮演先驅性或主導性的角色，但是他收藏相當數量的唱片，同時，當時參與唱片製作的經驗，使得他可以為當時音樂風貌的形成與變遷，提供第一手的資料。

[11] 我在 2004 年第一次接觸這批資料，當時國立臺灣史前文化博物館有意採購黃貴潮收藏的資料，由我負責和黃貴潮接洽。在此之後，我曾多次請教黃貴潮有關唱片時代原住民音樂的問題，並於 2008 年 8 月 20 及 24 日訪問黃貴潮，就先前訪談紀錄再加以釐清、確認，本文引述的黃貴潮談話主要依據這兩次訪談。目前史前文化博物館藏有黃貴潮提供的 24 張原住民音樂黑膠唱片，部分已由林清財教授協助，完成數位化轉檔。除了黃貴潮所提供資料之外，博物館這批數位化的資料，對本文的寫作也提供相當大的幫助，特此表達對博物館及林清財教授的謝意。當然，最感謝的還是慷慨提供我資料的黃貴潮先生。本文改寫自我 2009 年發表的期刊論文（陳俊斌 2009b），貓貍文化工作室彭文銘先生在閱讀這篇期刊論文後，主動與我聯繫並提供鈴鈴唱片相關資料，亦在此表達對他的感謝。

「鈴鈴唱片」與「臺灣山地民謠歌集」

在討論黃貴潮所參與製作的原住民音樂黑膠唱片之前，且先回顧 1960 年代原住民音樂黑膠唱片出版的概況，而這部份的敘述應該從「鈴鈴唱片公司」所製作的「臺灣山地民謠歌集」談起。鈴鈴唱片公司位於三重市正義北路 190 巷 33 號，前身係「寶島唱片公司」，負責人為洪傳興。[12] 從唱片出版的日期，可以了解，這家公司最晚在 1961 年就發行了客語和福佬話混合的「笑科唱片」，[13] 而直到 1980 年代，它還持續出版原住民音樂唱片。[14]

表 1-1、「臺灣山地民謠歌集」中附有子標題及族別/採集地點標記的專輯

族別	地點	子標題	編號
阿美[15]	臺東	臺東阿美族民謠	FL-73
		臺東阿美族	FL-1083
		臺東阿眉族	FL-1084, 1123
	臺東長濱	臺東長濱・阿眉族土風歌	FL-507, 508
		臺東長濱鄉阿美族	FL-716
		臺東長濱・阿美族民謠	FL-71
	臺東馬蘭	臺東馬蘭阿眉族民謠	FL-504, 505, 506
		臺東馬蘭阿美族	FL-855
	臺東成功	臺東成功・阿美族民謠	FL-72
	花蓮	花蓮阿美族民謠	FL-67
		花蓮阿美族千人舞會歌集	FL-288
	花蓮光復鄉	花蓮光復鄉阿美族	FL-717, 856
	花蓮田埔	花蓮田埔阿美族	FL-857

[12] 資料來源：行政院客家委員會網頁（http://www.hakka.gov.tw/ct.asp?xItem=26329&ctNode=1561&mp=314，2008 年 9 月 1 日擷取）。

[13] 資料來源：臺北市政府客家事務委員會網頁（http://www.hakka.taipei.gov.tw/09music/music_worker.asp，2008 年 9 月 1 日擷取）。

[14] 根據彭文銘提供的資料顯示，1980 年鈴鈴唱片灌錄了《排灣族歌唱集第一集》（編號 FE-13）及《排灣族歌唱集第二集》（標號 FE-14）。

[15] 部分專輯的子標題使用「阿眉族」一詞，而非「阿美族」。

（卑南）[16]	臺東南王村	臺東南王村	FL-60
排灣[17]	山地門	山地門排灣族	FL-699, 958, 959, 995, 996
（邵族）[18]	日月潭	日月潭山地歌謠	FL-188
泰安[19]	烏來	烏來泰安族	FL-1088

　　鈴鈴唱片公司出版了上百張原住民音樂黑膠唱片，以「臺灣山地民謠歌集」為這一系列唱片的標題，歌曲採集範圍以臺東、花蓮為主，同時，也採集了烏來、三地門、日月潭等地原住民部落的歌曲。這些唱片中，阿美族歌謠專輯為數最多，約有 28 張，[20] 阿美族唱片中又以臺東阿美族專輯居多（19.5 張），花蓮次之（8.5 張）。[21]「表 1-1」顯示 26 張有子標題的唱片中，共有 13 張臺東阿美族專輯，5 張花蓮阿美族，其它則是屏東三地門排灣族（5 張）、臺東南王卑南族（1 張）、日月潭邵族（1 張）及烏來泰雅族（1 張）。「表 1-2」顯示 20 張沒有子標題的專輯，其中有 11 張標示了採集地點。這 11 張唱片，除了 FL-1514（A 面）及 FL-1518（B 面）歌曲採集地點為屬於卑南族範圍的知本部落外，其它雖多未標示演唱者族別，但採集地點應該都是阿美族部落，其中 6.5 張專輯歌曲採集於臺東，3.5 張專輯歌曲則採集於花蓮。沒有子標題的專輯中，9 張沒有標示演唱者族別和採集地點，不過當中應該有部分收錄阿美族歌曲。此外，21 張有子標題但未標示演唱者族別和採集地點的專輯中（見「表 1-3」），應該也有部分歌曲採集於阿美族部落，因此，阿美族專輯的數量應該超過上述的統計數字。

[16] 標題及曲目列表未明示該專輯為卑南族音樂專輯，但應該是卑南族人所演唱。此外，值得注意的是，鈴鈴唱片的「臺灣山地民謠歌集」中並未出現「卑南族」名稱，但使用了「南王村」、「知本村」、「八社」等和卑南族相關的名詞。

[17] 原文標記為「山地門」，應為「三地門」。

[18] 標題及曲目列表未明示該專輯為邵族音樂專輯，但因為日月潭為邵族居住地，所以我將之標示為「邵族」。

[19] 原文標示為「泰安」，應為「泰雅」。

[20] 本統計數字根據黃貴潮提供的資料，彭文銘提供了更完整的資料，但因為我沒有親自檢視過這些唱片，所以仍以黃貴潮提供的資料為準。

[21] 部分唱片 A、B 兩面收錄的音樂來自不同採集地點，在這種情況下，A、B 兩面各以半張計。

表 1-2、「臺灣山地民謠歌集」中無子標題但標記採集地點的專輯

族別	地點	編號
阿美	臺東鎮	FL-1519A, 1520 B
	竹湖	FL-1520A
	佳里村	FL-1510A, 1521B
n/a	豐里村	FL-1141A
	馬蘭村	FL-1141B
	長濱鄉、竹湖村	FL-1509A
	南竹湖	FL-1518A
	成功鎮信義村	FL-1510B
	長濱鄉真炳村	FL-1511A
	關山・德高教會	FL-1511B
	長濱、寧埔	FL-1516B
	大橋、北町	FL-1515A
	成功、信義、關山、德高	FL-1515B
	佳里、長濱	FL-1516A
	富里萬寧村	FL-1514B
	玉里鎮樂合里	FL-1509B, 1519B
	玉里、樂合、萬寧	FL-1521A
	知本村	FL-1518B
	知本合唱團	FL-1514A
n/a	n/a	FL-957, 1082, 1124, 1129, 1131, 1142, 1144, 1216, 1517

表 1-3、「臺灣山地民謠歌集」中有子標題但未標記族別／採集地點的專輯

子標題名稱	編號
山地民謠	FL-1334, 1335
臺灣山地民謠／臺灣山地歌謠集／臺灣山地旋律	FL-1336, 1338, FL-1592, RR-7001/7002
臺灣山地土風舞曲（教材用）	RR-6047
臺東民謠／臺東山地民謠／臺東山地歌集	FL-1522, FL-189, FL-284, 285
勞軍紀念錄音	FL-519
基督教歌集[21]	FL-997, 1130, 1143

[22] FL-1130 及 1143 未標明「基督教歌集」子標題，但所列曲目為基督教歌曲。

改編山地流行歌／山地流行歌	FL-580, 858, 859, FL-1512,
山地日語流行歌／山、日、語集	FL-1081, FL-1513

　　從上述三個表格，我們可以發現鈴鈴唱片「臺灣山地民謠歌集」中收錄的原住民音樂相當多樣，不過基本上可以分為「民謠」、「流行歌」及「其他（包含基督教歌集、勞軍歌曲等）」三類。黃貴潮則將鈴鈴唱片出版的原住民音樂分為「傳統歌曲」（古謠以虛詞唱）、「現代歌曲」（附有現成歌詞唱）、「祭典歌曲」（包括豐年祭、巫師、祈雨歌曲等）以及「其他（改編自日語、英語、國語或不同原住民族語的歌曲）」（黃貴潮 2008: 60）。值得注意的是，由於加上西方樂器的伴奏，鈴鈴唱片公司所稱的「民謠」或黃貴潮所指的「傳統歌曲」及「祭典歌曲」，相較於音樂學者田野錄音中的「傳統歌曲」，呈現了不同的聲響。

　　鈴鈴唱片在原住民音樂唱片中加入的伴奏，主要是由該公司的編曲小組處理。黃貴潮提到：「公司派人赴各部落採集當時普遍傳唱之歌曲，經由編曲小組處理，製作唱片發行」（2008: 60）。根據唱片封套資料顯示（如：FL-1592、RR-6047），為這些唱片編曲的人員，包括了張木榮和莊啟勝等臺語歌曲界中具有知名度的音樂家，而唱片公司另一方面也和臺東地方電臺「正東電臺」樂團合作。[23]

　　黃貴潮曾經參與鈴鈴唱片公司原住民音樂唱片的製作，他在 1963 年的日記中留下了這段經歷的紀錄：

二月七日／星期四 天氣：晴時多雲
[……] 坐 Lkal 同學的自行車到泰和戲院看電影，然後順便拜訪唱片大王，問問錄製阿美民謠一事。據說臺北的鈴鈴唱片公司，決定在十一日和十二日來錄音，於是馬上寫信連絡老賴和住在長光的那些人[……]（黃貴潮 2000b: 227）。

二月十日／星期日 天氣：晴

[23] 正東電臺為正聲廣播公司臺東分臺，正聲電臺於 1955 年改組為正聲廣播公司，而後陸續於臺灣各地設立分臺，正東電臺即為其分臺之一（資料取自正聲廣播公司網頁 http://www.csbc.com.tw/MainFrame/About/About_CBC.htm，2008 年 8 月 26 日擷取）。

[……] 下午二時在臺東金谷旅社和從臺北來的鈴鈴唱片公司老闆會面，相談有關錄製阿美民謠唱片事宜，結果一拍即合，圓滿達成 [……]（ibid.: 228）。

二月十一日／星期一 天氣：陰
[……] 去看病之前，先拜訪鈴鈴唱片公司的經理王先生，他把昨天錄製的宜光樂團演唱的錄音帶播放給我聽。哇！成功了！（ibid.）

三月八日／星期五
[……] 昨夜和武田老師的談話，因有作準備，談得非常順利。另外，為慶賀先前錄音成功的事，同時計劃下次錄音事宜，在老賴家喝到十二時。
想來我們三人，在現實社會中將要完成非常有意義的一件事，二月二十七日在臺東相會，這一次是在宜灣會合，覺得非常高興。下一次錄音，一定要比這次的作品還要精選要美 [……]（ibid.: 228-29）。

這次錄音的歌曲出現在鈴鈴唱片「臺灣山地民謠歌集」第 8、9、10 集，其中，有幾首歌曲由黃貴潮作詞，例如第十集的〈憂夜月景〉[24]（又稱〈良夜星光〉）成為極受歡迎的歌曲。

在參與鈴鈴唱片公司製作阿美族音樂唱片的過程中，黃貴潮表現地相當主動積極，他並打算和鈴鈴唱片繼續合作，但這個心願似乎沒有實現，鈴鈴唱片在 1963 年 7 月 13 日寄給黃貴潮一張明信片，內容如下：

黃先生臺啟：
來信多日但是未能早日奉草覆信，非常抱歉，請多多原諒，因為現在時機太壞，就是唱片的銷路不好，故不敢再錄，再過幾個月的生意較好再通知練習錄音，希望現在勿再作曲、練習吧！

雖然被鈴鈴唱片公司婉拒，黃貴潮似乎並沒有放棄和臺北唱片公司的連絡，到了 1969 年，一封寄自臺北市「心心唱片公司」的來信，開始了黃貴潮和這家唱片公司的合作關係。信中，唱片公司老闆王炳源（根據黃貴潮的敘述，他應該

[24] 在一次談話中，黃貴潮向我提及，〈憂夜月景〉其實是筆誤，以訛傳訛至今，標題應該是〈夏夜月景〉。

就是日記中提到的「鈴鈴唱片公司的經理王先生」[25]）以相當文雅的日文書寫，承諾一定會到宜灣造訪。

心心唱片公司

和鈴鈴唱片不同的是，心心唱片公司出版的原住民音樂黑膠唱片，幾乎全部都是以阿美族音樂或阿美族演唱者為主。這些唱片包括了 14 集「臺灣山地民謠」唱片（編號 SS-001 至 SS-014），以及「盧靜子‧真美主唱第一集」（編號 SS-3007）和「心心之音第一集臺灣山地舞曲」（編號 -5001）等唱片。其中「臺灣山地民謠」第一到第六集為盧靜子專輯，第 7、8、11、13、14 集收錄宜灣阿美族人的演唱，第 12 集則為標題「阿美貓王郭茂盛騷爆笑集」的「笑科唱片」。黃貴潮在宜灣阿美族人演唱的五張專輯中，擔任作詞和企劃的工作。

黃貴潮指出，「專屬歌手」的聘用也是心心唱片和鈴鈴唱片的不同處之一（2008: 60）。他提到，鈴鈴唱片並沒有為所謂的原住民專屬歌手出唱片[26]，但是心心唱片公司則聘用馬蘭部落阿美族人盧靜子為專屬歌手。盧靜子於 1964 年參加臺東正聲電臺（正東電臺）舉辦的歌唱比賽，成為電臺基本歌星，後來「群星唱片公司」為盧靜子錄製了她個人的第一張專輯。[27] 由於盧靜子是正東電臺的基本歌手，「群星唱片公司」及「新群星唱片公司」出版的盧靜子專輯唱片「精選臺灣山地民謠第一集」封套上都標示著「臺東正東廣播電臺提供」字樣（圖 1-1），而擔任盧靜子專輯唱片的企劃就是後來心心唱片負責人王炳源。

[25] 黃國超及李坤城先生分別向我證實，日記中所指的確實是王炳源先生，他原先在臺東經營唱片行而和鈴鈴唱片公司有生意上的往來，進而合作製作唱片，但他應該沒有在鈴鈴擔任經理之職。

[26] 黃貴潮此一說法有待商榷，鈴鈴唱片曾為盧靜子製作專輯。

[27] 根據〈傾聽我們的聲音 8：Naluwan 與明星歌手〉（臺北：財團法人公共電視文化事業基金會，2004）影片中盧靜子自述。

圖 1-1、「精選臺灣山地民謠第一集」封套（黃貴潮提供）

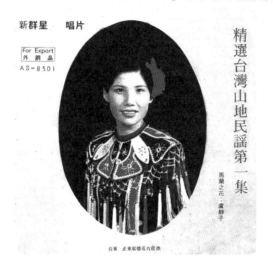

圖 1-2、「臺灣山地歌謠第 14 集」封套（黃貴潮提供）

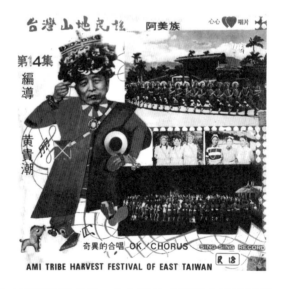

　　王炳源是誰？據黃貴潮表示，心心唱片「臺灣山地歌謠第 14 集」封套正面
左側照片中戴著卑南族長者頭冠的男子就是王炳源（圖 1-2）。有關他的文字記

錄闕如，而據黃貴潮表示，王炳源是臺東人，曾經留學日本，就讀於早稻田大學，原本為鈴鈴唱片工作，後來自己成立心心唱片。[28] 此外，根據新群星唱片公司出版的盧靜子專輯封套文字，王炳源也在新群星唱片擔任過企劃與作詞的工作。王炳源所作的詞都是日文歌詞，在心心唱片出版的《懷しの山地メロデー：盧靜子・真美主唱第一集》（SS-3007）中，封套說明上顯示的日語歌詞作詞者幾乎都是王炳源，其中較有名的歌曲包括了〈加路蘭港の戀〉及〈山の生活〉。封套上註明前者由「日高」作詩、作曲，[29] 王炳源補詩，後者由王炳源作詞。〈山の生活〉這首歌並沒有標示作曲者，僅標示作詞者為王炳源，歌詞第一段如此敘述：

山の生活ならば　冷たい朝の
雞の聲　妹居ないと　思ひ出す
朝の飯炊き　とつても辛い
ヨキニヤテルン　薪割りに
顏洗ふ　ひまがない

　　這首歌詞的旋律後來由胡德夫填上國語歌詞，即為〈大武山美麗的媽媽〉一曲。

　　心心唱片公司初期的「臺灣山地歌謠」系列唱片製作模式，似乎延續鈴鈴唱片和群星唱片的路線，而到了第七集以後，則越來越倚重臺東當地的音樂人才。在王炳源擔任企劃的《精選臺灣山地民謠第一集》中，擔任編曲的是高金福，[30] 這和鈴鈴聘請臺語歌曲界中，具有知名度的音樂家為其「臺灣山地民謠歌集」編曲的作法如出一轍。心心唱片的原住民音樂唱片直到第 6 集，負責編曲的還是臺北的音樂家，例如第六集的編曲者即為曾經幫鄧麗君唱片擔任編曲的江明旺，到了第 7 集則由臺東人士望福田擔任編曲。此外，新群星唱片《精選臺灣山地民謠

[28] 王炳源也是「群星唱片公司」負責人（蔡棟雄 2007: 204）。

[29] 「日高」為阿美族人 soel 的日本名，全名為「日高敏倉」，為臺東石山國小教師，他以日文創作的〈加路蘭港の戀〉（又稱〈石山姑娘〉）至今仍在部落間傳唱（林道生 2000: 292-294）。

[30] 高金福和陳君玉在 1934 年創作了「花鼓三部曲」，其中的〈觀月花鼓〉據說取材自原住民音樂（網路資料 http://blog.sina.com.tw/davide/article.php?pbgid=28994&entryid=174461，擷取日期 2008 年 8 月 29 日）。

第一集》係由「群星管絃樂團」伴奏，但到了心心唱片時，伴奏樂團則是由「蕃王樂團」負責。黃貴潮表示，「蕃王樂團」並不是一個正式的樂團，只是為了錄音而組合的樂隊。據我猜測，這群樂師大概是以 1950-70 年代活躍於臺東，由具有原住民血統的劉福明所訓練的樂手，其中包括了前面提到的望福田以及曾經擔任南王里里長的卑南族人陳清文（姜俊夫 1998）。

隨著和臺東地方音樂界合作越來越密切，心心唱片公司的營運中心也由臺北轉移到臺東。當心心唱片公司於 1968 年成立時，[31] 公司設在臺北市民樂街 139 號 3 樓。直到「臺灣山地歌謠」第六集，這個地址一直是公司的地址，而在臺東鎮大同路的「唱片大王」則為公司的東部聯絡處，但是到了第七集，唱片封套則標示臺東營業處為公司地址，原來臺北的地址則成為北部連絡處。

黃貴潮便是在這個心心唱片由臺北轉移到臺東的時刻，加入唱片的製作行列。他其實在「臺灣山地歌謠」第六集時，便為盧靜子演唱的歌曲寫歌詞，但唱片封套上使用的名字並不是「黃貴潮」，而是「黃良」。到了第七集的時候，封套上已經明顯地標示作詞者為黃貴潮，在第 11 集封套背面則註明「李復」（黃貴潮阿美族名 Lifok 的中譯）為企劃及編導，而到了第 14 集在封套正面顯著地標示「編導黃貴潮」字樣。黃貴潮為心心唱片公司工作時，不同階段所使用的名片也顯示了他角色扮演的變化，如「圖 1-3」所示，他先後使用了利僕、侶樸、李復等名字（都是他阿美族名 Lifok 的音譯），以及「山地歌謠作詞」、「文藝部主任」和「文藝部經理」等頭銜。雖然掛著「主任」、「經理」的頭銜，黃貴潮表示，唱片公司並沒有付固定薪水給他，只有給他車馬費和錄製唱片的酬勞。從他 1969 年 1 月 27 日的日記裡的記載，可知當時作詞作曲的酬勞並不高：[32]

[31] 由心心唱片封套上顯示的營利事業登記字號「北市建一公司（57）字第 12907 號推知該公司成立於民國 57 年。

[32] 當時一張 12 吋的心心公司出版的唱片售價 40 元，10 吋的鈴鈴唱片一張 20 元，一包樂園香菸售價二元，電影票一張約 10 到 15 元，對照現在的物價，當時 50 元約當現在的 500 元。

[……] 乘公車到臺東會面唱片大王女主人。

談話結束，條件和以前相同。詞曲合併，一件五十元起價，這真叫人難以接受，都怪自己看人太笨了。詞和曲分開，一首詞或一首曲算五十元來談判，但對方不接受。完全不尊重作詞作曲者權益的商人，絕望極了，就這樣回家去了（黃貴潮 2000b: 265）。

圖 1-3、黃貴潮心心唱片公司名片（黃貴潮提供）

1950-60 年代宜灣的音樂生活

黃貴潮名片上的地址臺東宜灣部落，位於臺灣東部海岸山脈東側，該部落北至花蓮市約兩個半小時的公共汽車車程，南至臺東市約兩個小時，北方的長濱和南方的成功，是部落附近較大的城鎮（黃宣衛 2005: 105-106）。成立於十九世紀後半葉的宜灣部落（ibid.）既非歷史悠久的大部落，也不是臺東重要的政經中心，為什麼心心唱片公司會找上住在宜灣部落的黃貴潮合作？

黃貴潮表示，心心唱片公司會找上他，主要是經由他的朋友賴國祥，另外，當時黃貴潮和一群宜灣愛好音樂的人士在臺東地區也常參加一些活動，略有知名

度，所以引起唱片公司的注意。本節主要就這兩個方面加以討論。

賴國祥和黃貴潮年紀相近（黃貴潮生於 1932 年），是黃貴潮的音樂啟蒙老師。曾經就讀花蓮師範學校的賴國祥，不僅教導黃貴潮學習中文，還教導他聽寫及和聲學等音樂理論。賴國祥教黃貴潮聽寫的方法是在吉他上找出旋律的音高，而以簡譜記下。黃貴潮保存了大量從 1950 年代起用簡譜記下的阿美族歌謠，並使用部分歌謠做為和聲習作的主旋律。

從心心公司「臺灣山地民謠」唱片封套上的解說，我們可以看出，賴國祥在第七集、第八擔任主要的角色。當時留下的酬勞分配紀錄顯示，他們第一次為心心唱片錄音時共演唱了 31 首曲子，包括 17 首有標題的歌曲、5 首童謠、5 首豐年祭歌曲及 4 首舞曲。當時每位演唱者獨唱一首歌曲的酬勞是 50 元，合唱部分以「半首」計算，酬勞為 25 元，賴國祥總共得到 500 元的酬勞，比其他四位一起錄音的演唱者拿到更多酬勞，顯示了他在演唱者當中占有重要的地位。

在這兩集中，賴國祥和他的夥伴只是擔任演唱，黃貴潮負責作詞，唱片公司則總攬編曲及其他唱片製作的工作。換句話說，這些阿美族人在這個時候只是扮演「材料供應者」的角色。然而，到了第 11、13、14 集「OK! CHORUS」系列，黃貴潮在唱片內容的編排上，扮演了重要的角色，已經不再純粹只是材料供應者了。

黃貴潮有能力擔任「OK! CHORUS」系列唱片的企劃和編導工作，除了因為他曾參與鈴鈴唱片錄製的經驗外，和他的音樂才能及當時宜灣的音樂環境也有關。雖然經過賴國祥的音樂啟蒙，黃貴潮的音樂技能大多是自學得來。十二歲左右，突如其來的一場大病，使他從此不良於行，但殘疾也使得他不用做粗重的工作，而得以有較多時間自習樂器。他在 1950 年代，透過日文書信，向功學社等臺中、臺北的樂器行洽購樂器及樂譜。根據一張功學社回覆黃貴潮的明信片列出的價目，這些樂器和教本的售價如下：吉他教本一本 15 元、中型吉他 220 元、

大型吉他 250 元、洋琴 330 元、手風琴 900 元。據黃貴潮表示，手風琴這類價錢較高的樂器，他當時買不起，所以後來只買了吉他、口琴等平價樂器及樂譜。

　　自修得來的音樂技能，使得黃貴潮可以參加部落內的樂隊演奏，甚至在其中擔任指導，而部落樂隊表演型態的形成，受到當時政治與宗教環境的影響。在1950 年代的宜灣，由於教會的干預和政府實施戒嚴，使得傳統的豐年祭中斷，直到 1961 年才恢復（黃貴潮 2000b: 217）。教會創立了感謝祭以取代豐年祭，而為配合戒嚴令，部落採取「表演、比賽、運動會」等形式，取代了傳統的歌舞活動（黃貴潮 1998: 28-29）。這些表演活動，通常要借用慶祝農民節或春節之類的名義才能公開地舉行。

圖 1-4、農民節活動節目單（黃貴潮提供）

「圖1-4」為1955年宜灣部落「慶祝農民節」活動的節目單。這一份油印的節目單列出了六個節目：團體舞（唱〈反共大陸歌〉）─A組舞蹈─B組舞蹈─竹舞─四部輪唱─合唱，由賴真祥擔任指揮，黃貴潮伴奏。節目單中所謂的「A組」是年紀稍長的婦女，「B組」則為較年輕的少女。圖五「B組」少女的合照中，前排兩位少女拉著一面中華民國國旗，後排中間站立著一位警察，再看看正式節目以〈反共大陸歌〉開始，可以想見當時這樣的活動如何地受到政府的監視與控制。

圖1-5、B組少女合影（黃貴潮提供）

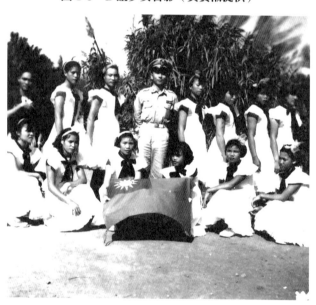

節目單也列出演唱的歌曲，這些歌曲旋律來自阿美族歌謠，但加上了國語歌詞。其中標題為〈真欣歡歌〉旋律，後來也使用在心心唱片「臺灣山地民謠第14集」中A面第三首〈心歡舞〉，以阿美族語演唱；而節目單中的〈告辭歌〉旋律，後來由黃貴潮加上阿美族語歌詞，成為在阿美族中家喻戶曉的〈良夜星光〉一曲。

在1958年「慶祝農曆元旦」活動中，一群宜灣阿美族人更組成「明星音樂

組」，舉行了一場音樂會。黃貴潮在這個樂隊中擔任小提琴的演奏，而除了小提琴，這個樂隊還使用了竹笛、口琴、吉他、鼓等樂器。值得注意的是，節目單上列出樂隊的「指導員」曾敬仁並不是阿美族人。據黃貴潮表示，他是住在臺東成功鎮的客家人。透過曾敬仁的人脈，這個宜灣阿美族人組成的樂團開始到部落外表演，甚至在春節期間到漢人社區「吹春」，挨家挨戶演奏音樂賺取紅包。1961年宜灣天主教堂成立管樂隊以後，在瑞士籍音樂教師指導下，宜灣阿美族人學會吹奏單簧管、小號等樂器（林桂枝 [巴奈 · 母路] 1994: 49-51）。「圖 1-6」為宜灣阿美族人到成功鎮「吹春」的留影，樂隊使用了單簧管、小號和手風琴等樂器。據黃貴潮表示，由於樂器是教會財產，他們表演賺取的酬勞有一部份會奉獻給教會。

圖 1-6、宜灣阿美族人的「吹春」（黃貴潮提供）

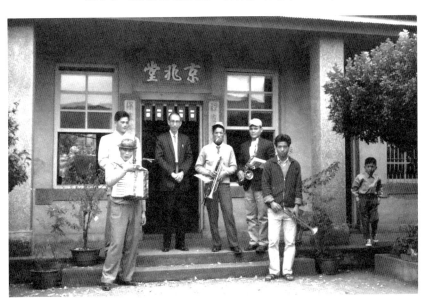

從以上的描述可知，形成 1950-60 年代宜灣音樂風貌的因素，包括了自發性和非自發性因素。自發性因素指的是黃貴潮基於對西方音樂的好奇和喜愛，透過好友的指導和借助樂器教材的自修，學習了西方音樂的知識和演奏技能。非自發

性因素包括了政府和教會的介入，使得加上西方樂器演奏的表演形式，取代了傳統的歌舞活動。這些因素不僅改變了當時宜灣的音樂風貌，也吸引了唱片公司的注意，並影響了黃貴潮後來為心心唱片公司製作的專輯。

黃貴潮「臺灣山地民謠」唱片中的詞與曲

黃貴潮擔任企劃或作詞者的原住民音樂黑膠唱片至少有九張，包括鈴鈴唱片「臺灣山地民謠歌集」第 8-10 集，心心唱片公司「臺灣山地民謠」第 6-8 集、以及第 11、13、14 集。其中，最後三張由他擔任企劃，系列標題為「OK! CHORUS」的唱片相當程度地展現了他個人風格的作品。

在三張「OK! CHORUS」中，《臺灣山地民謠第 11 集》選錄的歌曲以舞曲為主，演唱無字面意義的歌詞，以吉他伴奏，加上演奏「主音─屬音」的低音和串鈴。歌曲演唱前有一小段女聲開場白，AB 兩面共八首歌中，每首歌加上的開場白不同，但內容都是以日語提議大家一起跳舞，例如 A 面第一首〈豐收歌舞〉的開場白為：「さあ、終わりになって、踊りましょう！」（[工作]結束了，來跳舞吧！）。

據黃貴潮表示，這些舞曲在日據時代就已經在部落間廣泛傳唱。在錄製的時候，這些歌基本上是以原來在部落裡傳唱的樣貌呈現，只是加上了吉他，而吉他演奏者陳直聰也是阿美人，對這些歌曲相當熟悉。唱片封套背面附上了這些歌曲的簡譜，並以注音符號、羅馬拼音、日文片假名標記歌詞，由於歌詞並沒有字面意義，所以沒有加上中文翻譯（圖1-7）。黃貴潮表示，詞曲的記寫並非由他提供，而是錄音後，唱片公司另行找人聽寫記下的。

相對地，「臺灣山地民謠」第 13、14 集，雖然也使用了部落族人耳熟能詳的旋律，這些歌大部分加上了阿美族語實詞的歌詞，例如前面提到，在 1955 年

宜灣部落「慶祝農民節」活動中，以華語演唱的〈真欣歡歌〉旋律，被加上阿美族語歌詞後，成為《臺灣山地民謠第14集》中A面第三首的〈心歡舞〉。

在錄製第13、14集之前，黃貴潮先把要錄製的歌曲記譜下來，這也是這兩集和第11集不同之處。「圖1-8」為黃貴潮記譜手稿的一部分。

第11集封套的記譜和第13、14集黃貴潮的記譜，在屬性上有很大的不同。根據Charles Seeger的主張，我們可以說，前者使用描述性（descriptive）記譜法，而後者則為指示性（prescriptive）記譜法。呂鈺秀在一篇文章中，解釋了這兩種記譜法的差別，依據她的說明，「描述性」記譜法「發生於音樂聲響之後，是一種描述聲響的記譜形式」，而「指示性」記譜法則是「樂譜的書寫在音樂聲響發出之前，其指示著音樂聲響的發聲情形」（呂鈺秀 2003b: 129）。[33]

圖 1-7、「臺灣山地民謠第 11 集」封套背面（黃貴潮提供）

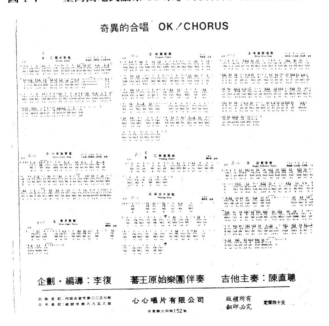

[33] 有關「描述性」記譜法和「指示性」記譜法較深入討論，可參閱 Nettl 1983: 68-70。

圖 1-8、「臺灣山地民謠第 13、14 集」記譜手稿部分（黃貴潮提供）[34]

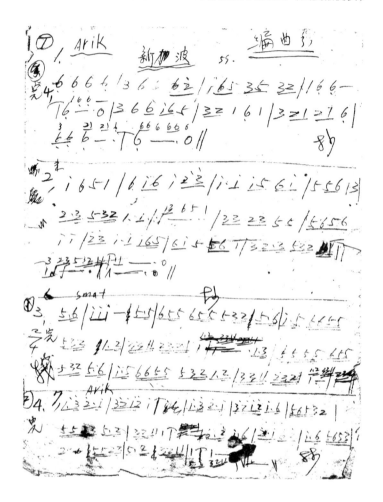

　　黃貴潮的記譜手稿標示了一個由口耳相傳的歌唱傳統，過度到書寫體系的過程。手稿上處處有塗改的痕跡，可能因為黃貴潮一再地推敲如何把音樂「正確」地記錄下來，也可能在這個修改的過程中，黃貴潮進行了某種程度的編寫。由於這些歌曲的旋律已經在部落中廣泛流傳，這些記譜主要並不是提供給歌者，而是

[34] 黃貴潮表示，〈新加波〉一曲是部落中跑船的族人從新加坡帶回來的歌曲。

給唱片公司找來的樂師。這些旋律雖然對部落族人已經是耳熟能詳，但在旋律細節的表現上，每個人的卻有不同的見解，因此黃貴潮的記譜可能呈現了折衷協商後的版本。另外，當這些譜記下後，黃貴潮也可能加以整理改編，使這些歌曲聽起來「還要精還要美」。在第 14 集中，經黃貴潮整理改編後，最值得注意的作品是 B 面第一首〈阿美圓舞曲〉。這是一首三拍子的舞曲，相較於阿美族傳統舞曲偶數拍的節奏，這首曲子顯得相當不尋常。

由於在記譜中加上了編寫，使得黃貴潮的記譜不是單純的「描述性記譜」。黃貴潮在接受江冠明訪問時，對於歌曲的改編，說明如下：

> 應該是改編了，多多少少，真正的東西也沒有寫出來嘛！原住民的東西都是這樣，這樣公開整理的也只有我啊！我記譜的我不敢說是我作曲，也許沒有人承認是誰的，但是我是憑良心，因為那是我聽寫的，也許以後根據我寫的做標準。阿美族的流行歌是有了唱片以後開始改變了，歌詞裡也開始有母語了，所以原住民慢慢文字化了，但是為了配合歌詞在旋律上也是有些的改變。加了歌詞它就會有生命，要不然早就消失了（黃貴潮 1999: 183-184）。

延伸黃貴潮以上的說法，我們可以說，在唱片時代，原住民歌曲的「採曲」、「編曲」、「作曲」的界線相當模糊，因為在把歌曲從口傳形式轉換到書寫形式的記寫過程中，記譜者多多少少會因為個人的品味，將歌曲作不同程度的改變，因為改變的程度不同，或許有些已經可以被視為改編或再創作的曲子。

黃貴潮的談話中，也指出在這個從口傳形式轉換到書寫形式的記寫過程中，一個值得注意的改變，便是「歌詞裡也開始有母語了」。何謂「歌詞裡也開始有母語了」？我們可以從黃貴潮以下這段話來理解，他說：

> 從古至今，阿美族的歌曲 ladiw 沒附固定的歌詞 'olic。必要時才由領唱者 miticiway 以即興方式填加歌詞。因此，平常唱歌時大都使用虛詞，例如常聽到的 hahey，hoy，hayan 以及 a，o，e 等母音，都是沒有意義的歌詞（黃貴潮 1990: 80）。

根據這段話的說明，黃貴潮提到阿美族流行歌唱片出現以後，「歌詞裡開始有母語」的意思指的是歌曲開始附上了固定的母語歌詞 'olic，而在此之前，大多以「虛詞」配合旋律的演唱。所謂的「虛詞」，就是沒有字面意義的音節。早期音樂學家對美洲原住民或非洲部族歌唱中所使用的沒有字義的音節，多稱為「nonsense syllables」、「meaningless syllables」（McAllester 2005: 36）、或「meaningless-nonsensical syllables」（Halpern 1976）；有些學者認為，雖然這些音節不具有語義，它們並非完全沒有意義，因而稱之為「nonsemantic syllables」（Turino 2004: 174）。目前，在民族音樂學的論著中，「vocable」一詞則似乎較常用來指稱這類音節。臺灣學者較常以「虛詞」一詞指稱這類音節（如：黃貴潮 1990，吳明義 1993），但近年來，有幾位學者對這類詞的稱呼提出不同看法。巴奈‧母路（林桂枝）認為「襯詞」比「虛詞」更為貼切，因為這些音節是一種「非抽象的、非偶然、非單純屬於情緒性的歌唱形式」，它是一種「『有意義的』、『具有區隔性的』歌唱形式」（巴奈‧母路 [林桂枝]2005）；然而，明立國認為與其稱「襯詞」，不如使用「發音詞」（巴奈‧母路 2004）。我則提議將這類沒有字義的音節（vocable）稱為「聲詞」：使用「聲詞」一詞，強調它只是「音節」，突顯了以單純的音節型式存在的本質（詳細的討論請見本書第五章）。

在唱片時代，阿美族歌謠的「虛詞」如何轉換到「實詞」？林信來收錄的〈舂米歌〉可以作為討論這個問題的一個實例。在鈴鈴和心心唱片出版，黃貴潮作詞的歌曲中，傳唱最廣的有〈阿美頌〉、〈良夜星光〉、〈牧牛歌〉等。以〈牧牛歌〉為例，目前傳唱的〈牧牛歌〉版本，大都是以黃貴潮填寫的阿美族語歌詞為本，但在林信來《臺灣阿美族民謠謠詞研究》一書中，則出現了和〈牧牛歌〉同一旋律但歌詞不同的〈舂米歌〉。林信來收錄的〈舂米歌〉歌詞第一段為「naruwan」和「haiyan」等「虛詞」混雜著日語歌詞，第二、三段則為「實詞」。第一段歌詞如下：

　　　na i na ru wan na i na na ya o hai yan

i yan hoi yan （o sa ka zu ki yo u ta i ma sho ne o to ri ma sho ne）[35]

hi ya o i yan hi ya o i yan

（o sa ka zu ki yo o to ri ma sho ne o ta i ma sho yo）

　　比較〈牧牛歌〉和〈舂米歌〉，我推測，這兩首歌有共同的來源，而附有虛詞歌詞的版本可能是較早出現的版本。

　　譜例 1-1 顯示，以「虛詞」為主的第一段和以「實詞」為主的第二、三段在旋律上並沒有什麼差別。但是，林信來指出，「虛詞」歌詞為主的歌曲演變為「實詞」歌詞為主的歌曲時，可能透過「樂句擴充」、「音程擴大」、「變化節奏」、「反方向進行」、「同音反覆奏」及「變奏形式」等手法，使旋律產生變化（林信來 1983: 111）。譜例 1-2 顯示有著類似的旋律外貌的兩首歌曲，第一首使用「虛詞」歌詞，第二首則為以日語演唱的〈山上的生活〉，[36] 這個譜例提供了從「虛詞」演變到「實詞」，旋律變化的一個範例。

[35] 括弧內為日語歌詞，大意為「歌唱吧！跳舞吧！」。

[36] 即前述〈山の生活〉。

譜例 1-1、〈搗米歌〉（來源：林信來 1983: 244）

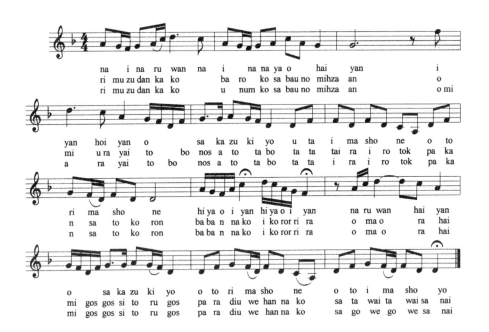

na i na ru wan na i na na ya o hai yan i
ri mu zu dan ka ko ba ro ko sa bau no mihza an o
ri mu zu dan ka ko u num ko sa bau no mihza an o mi

yan hoi yan o sa ka zu ki yo u ta i ma sho ne o to
mi u ra yai to bo nos a to ta bo ta ta tai ra i ro tok pa ka
a ra yai to bo nos a to ta bo ta ta i ra i ro tok pa ka

ri ma sho ne hi ya o i yan hi ya o i yan na ru wan hai yan
n sa to ko ron ba ban na ko i ko ror ri ra o ma o ra hai
n sa to ko ron ba ban na ko i ko ror ri ra o ma o ra hai

o sa ka zu ki yo o to ri ma sho ne o to i ma sho yo
mi gos gos si to ru gos pa ra diu we han na ko sa ta wai ta wai sa nai
mi gos gos si to ru gos pa ra diu we han na ko sa go we go we sa nai

譜例 1-2、「虛詞」歌曲與〈山上的生活〉（來源：林信來 1983:95）

虛詞

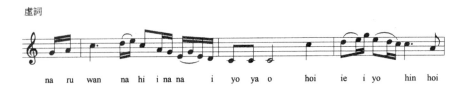

na ru wan na hi i na na i yo ya o hoi ie i yo hin hoi

山上的生活

ya ma no se ka zu na ra ba sa bi si yo ru no mu

　　我將林信來關於「虛詞」和「實詞」關係的看法（林信來 1983: 207），整理如下：

一、「阿美族的歌謠，是先有虛詞唱法的歌謠產生」。由於「虛詞」唱法不能滿足表達上的需求，而產生實詞唱法。

二、一首「虛詞」演唱的歌謠可以演化出另一首「虛詞」唱法的歌謠，或添上實詞，而當「虛詞」演唱的「母體」歌謠演變成另一首「虛詞」歌謠或實詞歌謠時，旋律可能縮短或拉長。

三、在符合阿美族旋律語法的情況下，可以用「虛詞」取代一首歌謠中的實詞，而還原成一首「虛詞」演唱的歌謠。

　　林信來的說法似乎暗示，阿美族歌謠從「虛詞」到「實詞」唱法的轉變，是一個自然演變的過程；然而，黃貴潮則從社會文化的觀點來說明「虛詞」和「實詞」唱法的產生。黃貴潮認為阿美族傳統歌謠以「虛詞」為主，是基於其文化中歌舞與宗教信仰不分的特性：因為阿美族歌曲「大多是邊唱邊舞的舞曲，若加上歌詞很難配合舞步，學習起來比較麻煩」；同時，這些歌舞大多與宗教有關，如果有歌詞的話，隨便唸出或唱出這些詞，「恐怕招來神鬼，造成無謂的麻煩和災難」（黃貴潮 1990: 80）。在這種情況下，除了部份祭司演唱的歌曲和兒歌以外，「實詞」唱法在阿美族歌謠傳統中並沒有充份發展，直到「山地民謠」唱片問世以後，「表演化、獨唱式」的歌曲開始盛行，「實詞」唱法才蔚為風潮。黃貴潮的說法提醒我們，從「虛詞」到「實詞」的演變，所涉及的不僅是歌曲風格的變化，也是社會文化的變遷。

討論

　　附有實詞的「表演化、獨唱式」阿美族歌曲，從 1960 年代起，借助唱片等媒體在部落間流通，形成了一種通俗文化。由於它和媒體的關係密切，或許我們也可以稱之為原住民「媒體文化」，而由於媒體形式與規格的改變，又可以將媒

體文化分為「唱片文化」、「卡帶文化」及「CD 文化」等。從本文的描述，我們可以了解，這些文化的變遷，並非只是音樂載體或歌詞性質的改變而已，它們的改變受到當時社會文化環境的影響極大，這些因素值得加以討論。我從以下三個方面，討論唱片時代阿美族音樂風貌的形成。

一、原住民音樂黑膠唱片與臺灣唱片工業

臺灣原住民音樂黑膠唱片工業的發展，並沒有自外於臺灣本土黑膠唱片工業。原住民音樂黑膠唱片並不是從部落中自發性產生的，而是在臺灣黑膠唱片工業的鼎盛時期，由位於當時唱片工業中心的公司開發出來的生產線製造出版。在這樣的時空下，鈴鈴和心心唱片的「臺灣山地民謠」專輯出版於臺灣三十三又三分之一轉唱片的繁榮期（1962-1971，見葉龍彥 2001: 141-153），而較早出版原住民音樂唱片的鈴鈴唱片位於三重，當地為這個時期臺灣唱片工業的重鎮。[37]

在唱片的製作和行銷方面，原住民音樂唱片也遵循了當時國臺語唱片產銷的模式。正如本文稍前提到，鈴鈴唱片公司和初期的心心唱片公司，在製作原住民音樂唱片的時候，一方面到部落採集歌曲，一方面則由公司的編曲小組及樂隊編曲及加上伴奏，這些編曲人員（如：張木榮、高金福、江明旺、莊啟勝）都是當時國臺語流行音樂界相當活躍的人物。而在銷售方面，當時原住民唱片和國臺語唱片一樣，都有一部份產品供應外銷。葉龍彥指出，臺灣唱片公司在 1960 年代中期就已經將市場擴展到東南亞的華僑社區（2001: 147-48），而原住民音樂唱片中，也有一部分是外銷品，有些在唱片在封套上明顯地標記「外銷品」字樣（如「圖一」中新群星唱片公司出版的盧靜子專輯），並且文字說明有中、英文對照。黃貴潮表示，這些外銷的原住民音樂唱片大多販售至日本。[38]

當意識到鈴鈴唱片和心心唱片把國臺語唱片製作和行銷的模式，套用在「臺

[37] 1960-70 年代三重市至少有 20 餘家唱片公司，而在高峰期更達 41 家（殷偵維 2006）；另，《三重唱片業、戲院、影歌星史》中列出的三重唱片公司共有 44 家（葉棟雄 2007）。

[38] 據李坤城提供筆者的資訊顯示，當時有相當多的原住民音樂唱片銷售的對象是來臺觀光的日本人。

灣山地民謠」唱片的產銷上時，我們可能會對於他們開發原住民音樂這條生產線的動機感到好奇。對唱片公司而言，原住民的人數較少，消費能力也較低，[39] 為什麼他們要冒著虧損的風險出版這些原住民音樂唱片？這個問題或許沒有簡單的答案，但我認為，我們至少可以從原住民聽眾收聽的管道，和唱片公司設定的觀眾群這兩方面來思考。

對於買不起唱片的原住民聽眾，電臺廣播提供他們收聽唱片音樂的一個便利管道。在 1960-70 年代，唱片公司和廣播電臺有著相互依賴的關係，出版原住民音樂唱片的鈴鈴和心心公司也不例外地和臺東的正聲電臺（正東電臺）合作。正如群星唱片公司為正聲電臺的基本歌星盧靜子錄製唱片的例子所顯示，廣播公司可以為唱片公司提供音樂人才，而唱片公司則為廣播公司基本歌星提供獲取名利的一個捷徑。另外，唱片公司出版的唱片提供廣播公司音樂播放的內容，而廣播公司則提供唱片公司一個宣傳唱片的平臺。廣播公司播放唱片公司出版的唱片，一方面使得買不起唱片的愛好者可以聽到當時流行的歌曲，一方面也使得有能力購買唱片者可以在聽過電臺播放的唱片後再決定是否購買，等於為唱片公司做廣告。對經濟能力較差的原住民聽眾而言，電臺和唱片公司的合作，使得他們可以不用購買唱片就可以聽到唱片中的原住民歌曲。林信來提到，在臺東馬蘭阿美族人盧靜子走紅的時候，他在花蓮、玉里、瑞穗一帶，到處都可以聽到廣播裡傳出的盧靜子歌聲，[40] 可見廣播在傳播原住民流行歌謠上發揮著和唱片一樣甚或更大的作用。

我們可以注意到，「原住民」並不是唱片公司出版原住民音樂唱片時設定的唯一觀眾群，這從唱片公司將部分原住民音樂唱片做為外銷品的策略可以得知。卑南族耆老林清美在接受江冠明訪問中的一段談話，呼應了黃貴潮「外銷的原住

[39] 在 1960-70 年代，一張心心唱片售價 40 元，而根據黃貴潮的帳本顯示，這些錢可供他在外用餐吃六、七頓飯，由此觀之，購買唱片在當時是一筆不算小的開銷。

[40] 根據〈傾聽我們的聲音 8：Naluwan 與明星歌手〉（臺北：財團法人公共電視文化事業基金會，2004）影片中林信來談話。

民音樂唱片大多販售至日本」的說法，林清美提到：「她[盧靜子]以阿美族的旋律用日文來唱，她對歌詞的變換讓別人知道歌曲的意義。阿美族歌謠流傳到日本，盧靜子是有蠻大的貢獻」（林清美 1999: 130）。

　　盧靜子唱片中為數不少以日語演唱的歌曲，一方面可能是為了將唱片行銷到日本所需，另一方面則顯示了在五十年的統治後日本文化遺緒，對阿美族歌謠產生的影響。以心心唱片出版的《懷しの山地メロデー：盧靜子・真美主唱第一集》（SS-3007）為例，這整張唱片都是以日語演唱。其中，除了〈踊り明かさうよ〉（卑南族陳清文作曲）、〈山の乙女心〉（卑南族陸森寶作曲）以及〈加路蘭港の戀〉（阿美族日高作曲）外，並沒有註明作曲者。這些沒有註明作詞作曲者的歌曲中，我們可以看到有些是日本人作詞作曲的歌曲，但在唱片中被標注為「臺灣山地民謠」，例如其中的〈サヨンの唄〉，實為日人西條八十和古賀政男為電影《サヨンの鐘》（1943 出品，描述泰雅族「愛國」少女莎韻的故事）所作的歌曲。這些臺灣原住民創作的日語歌曲，和被視為「臺灣山地民謠」的日本歌曲在某種程度上象徵了原住民和日本音樂文化的融合。

　　這些帶有日本色彩的原住民音樂唱片，除了提供外銷之外，也可能用來因應臺灣內部日語音樂市場的需求。歷經日本五十年統治，即使這個殖民政權在戰後撤離臺灣，臺灣島內的福佬以及客家族群和原住民一樣，受到日本文化遺緒的影響仍然相當深。戰後國民政府一再發布日本歌曲唱片的管制辦法，可見戰後二十多年間，在臺灣的音樂市場，日本歌曲仍然具有相當的比例。[41]1954 年，省政府日本歌曲進口審查辦法中，規定「旅客攜帶自用日語唱片，每人以三張為限」，並「不得在公共場所播唱」，1961 年內政部要求臺灣省唱片公會「勸導同行避免灌製日語唱片」，包括「日語歌曲唱片、國臺語歌曲中穿插一兩句日語者、日本音譜改編之國臺語歌詞唱片、未經原著作權人同意或政府核准進口之唱片」（黃裕元 2000）。這些管制辦法，主要針對進口的日語唱片和國產國臺語唱片帶有日

[41] 彭文銘即提到，1949 年他的家族在苗栗開設當地第一家唱片行「國際唱片行」時，「當時剛脫離日本統治，日本歌曲（包括流行歌、軍歌與兒歌及演奏曲）約佔唱片銷售量八成」（彭文銘 2010: 40）。

本詞曲者，在這種情況下，以「外銷品」為名義，包含了日語歌詞和旋律的原住民歌曲唱片，似乎可以成為臺灣日語歌曲聽眾的另類選擇。

二、國家機器的監控

以上的討論顯示，唱片時代原住民唱片的音樂風格形成受，到當時臺灣本土黑膠唱片工業客觀條件的制約，除此之外，影響當時原住民音樂風貌最明顯的外部勢力則來自政府。國家對唱片時代原住民音樂的干預，呈現在對部落活動的管制和對唱片出版的審查。

國家對原住民部落活動的管制和干預，始自日據時代，而國民政府實施戒嚴對部落活動的影響尤鉅。日本政府認為，「阿美族的豐年祭內容太複雜，宗教色彩也太濃厚，缺乏純粹歌舞的氣氛」（黃貴潮 1998: 27）。因此，在日本政府的干預下，祭典活動中的宗教色彩被稀釋，而歌舞成分則增加了。黃貴潮表示，在他製作的唱片中，很多歌曲原來是日據時代流行的舞曲，這些舞曲很可能是在日本人的鼓勵下產生的，而為了配合舞蹈，這些舞曲都還是以「hahey，hoy，hayan」等「虛詞」演唱。

在日本政府的干預下，阿美族的樂舞從原來做為和祖靈溝通的媒介，逐漸轉變成為一種表演。而在國民政府的戒嚴統治下，做為表演的樂舞活動更是受到嚴密監控。正如我們在「圖1-4」1955年宜灣部落「慶祝農民節」活動節目單所見，節目程序一一載明在節目單上，以便有關單位審核，並且在節目內容方面配合國家政策，所以節目以〈反共大陸歌〉開始。我們甚至看到，原來以「虛詞」演唱的舞曲被加上了「國語」歌詞，這似乎也是為了便於相關單位審核歌曲「內容」所作的改變。

唱片的出現使得原來在部落活動中族人分享的歌曲，更進一步物化為表演形式的商品，為原來以「虛詞」演唱的歌曲加入「實詞」，可以使聽眾更容易裡解想像歌曲的內容，同時，也便於政府的審查。1963年，內政部規定，唱片出

版必須明文記載「登記證號碼、出版日期、發行所資料、內容大綱」（黃裕元2000），這項政策使得我們目前看到的原住民唱片封套上大多載明歌詞和歌詞大意。在這種情況下，為既有的歌曲加上日文或原住民母語歌詞，不僅是為了讓聽眾容易了解，也是為了配合政策而作的改變。

三、阿美族歌謠的傳統與變遷

在外來商業和政治勢力的影響下，唱片時期的阿美族音樂呈現和「傳統音樂」不同的風貌，然而這些唱片中的阿美族歌曲並非憑空而來，它們大多數是從傳統歌謠演化而來。黃貴潮指出，傳統的阿美族歌唱（ladiw），在至少二、三個人的場合下，才算是正式的唱歌，並且通常「有歌必有舞」，雖然因為場合的不同，這些歌舞可以分為「祭典歌舞」、「工作歌」、「生活中的歌舞」和「幼童謠」，成年人的歌曲通常以「hayan」和「hoy」等「虛詞」演唱（黃貴潮1990）。簡而言之，傳統的阿美族歌唱活動強調「參與」，而歌曲不以「敘述」為主要功能。然而，唱片和廣播等媒體的出現，使得阿美族歌曲的使用場合和功能產生變化，歌唱從一個強調「參與」的行為變成一個強調「表演」、「獨唱」的行為，而為了「表演」，必須要有敘述內容，因此附有「實詞」的歌曲應運而生。正如前面的討論提到，原住民音樂唱片中有為數不少的歌曲受到日本文化的影響，但也有相當多的歌曲，例如黃貴潮填詞的歌曲，旋律取自部落中傳唱多時的歌謠，例如傳統工作歌中的「搗米歌」（sapitifek），以及「舞曲」（sakasakro）（黃貴潮1990: 83， 2000a: 72）。

黃貴潮以固定實詞歌詞的有無，來區辨阿美族的傳統歌曲與現代歌曲，固然提供一個簡便的方法，劃分阿美族歌謠「傳統」與「現代」之間的界線，但我們不應該將他的話理解為在「現代阿美族歌謠」中「實詞」取代了「虛詞」。雖然「現代阿美族歌謠」大部分附有「實詞」歌詞，歌曲中有些「hayan」和「hoy」等「虛詞」還是被保留下來，成為阿美族歌曲的標誌。在「hayan」和「hoy」這些聲詞之外，巴奈 ‧ 母路觀察到，強調「naluwan」聲詞的歌曲是藉著唱片及卡帶進入阿美族

部落的。[42] 這樣的情形顯示了，不同來源的原住民歌曲也在唱片時期和阿美族歌曲產生了融合現象。另外，在前述林信來的分析中提到，一首歌謠中的「實詞」可以用「虛詞」取代，而還原成一首「虛詞」演唱的歌謠。在這種情況下，日本歌曲或國臺語，都可以藉由這種方式變成「虛詞」演唱的歌曲而融入阿美族的現代歌謠中。從這些情形看來，「虛詞」並沒有在阿美族歌謠變遷的過程中喪失功能，相反地，它在這個過程中扮演了聯結「傳統」與「現代」，以及「阿美族固有曲調」和「外來曲調」的樞紐。

小結

本章描述 1960-70 年代鈴鈴和心心唱片公司所出版「臺灣山地民謠」唱片，並以黃貴潮參與製作的唱片為例，討論唱片時代阿美族歌謠風貌的形成。影響到這個時代阿美族歌謠風格的外來因素，主要有唱片和廣播等媒體的出現，以及政府、教會等勢力的干預。然而，從文中的討論，我們可以看到，這些因素造成的改變，並沒有使得阿美族歌謠「傳統」與「現代」截然斷裂。傳統的元素仍然在現代歌謠中一再地被循環利用，例如傳統的旋律與「虛詞」唱法。我們同時也從黃貴潮參與製作唱片的過程看到了，原住民在唱片時代並不是完全被動的「材料供應者」；相反地，當時已經有些原住民積極地利用新的科技，記錄傳統歌謠及創造新歌謠。在唱片時代，我們看到錄音技術改變了阿美族音樂的風貌，但在另一方面，也提供阿美族人新的表現方式。

從黃貴潮參與製作的「臺灣山地民謠」系列唱片談起，本章討論做為當代原住民音樂再現形式的媒體文化形成的過程。在這個過程的描述中，我回應了 du Gay 對於媒體文化的研究提出的幾個問題：它如何被再現？它連結了甚麼社會認同？它如何被生產和消費？甚麼機制規制它的銷售與使用？（du Gay 1997: 3）媒

42 根據〈傾聽我們的聲音 8：Naluwan 與明星歌手〉（臺北：財團法人公共電視文化事業基金會，2004）
影片中巴奈・母路談話。

體文化主要透過時空關係的崩解，再現原住民音樂，它使得演唱者在特定時空演唱的歌曲可以在不同時間、不同地點被不同文化背景的聽者任意收聽。它同時也改變了原住民音樂中的傳統時空概念，就時間的概念而言，傳統社會的歌唱場合中一個曲調常可在彼此唱和中隨意地反覆，然而在唱片中，一首歌曲有明確的開始和結束的時間點，有著明確的時間框架。就空間的概念而言，在原住民傳統社會中，一個曲調常被演唱者及聽者連結到特定的使用場合及地點，然而透過唱片的傳播，這些曲調被傳送到不同的部落，被使用在不同的場合，使得空間的界線模糊了。空間界線的模糊也導致新的認同形構，從黃貴潮的例子，我們可以看到，原來在宜灣部落傳唱的曲調，可以在不同的阿美族部落中，甚至不同的族群中流傳，原來和這些曲調連結的「宜灣部落認同」也會被擴大到「阿美族認同」及「原住民認同」。透過媒體文化形成的認同，已經不再只是原住民對於本身的認定，音樂透過生產和消費行為，原住民社會與外在世界產生連結，而使得音樂成為原住民和非原住民，對於認同感進行不斷協商與重組的場域。再現原住民音樂的媒體文化，其產生沒有自外於全球化媒體文化的運作模式，也沒有自外於臺灣的音樂工業，更無法擺脫臺灣的商業機制與政治勢力的制約。然而，這些模式和機制並沒有使「原住民音樂」變成沒有面貌的商品，相反地，透過這些商品的生產及消費，原住民和非原住民不斷創造新的原住民形象並賦予意義，藉以區隔「原住民音樂」和其他音樂商品，而有關原住民音樂的意義，便在這個文化迴路中被不斷地建構和重構。

第二章：墮落或調適？
——談臺灣原住民卡帶文化的混雜性

1978 年 7 月 31 日許常惠於宜蘭縣大同鄉採集泰雅族音樂，在他的田野日記中，對於當天收錄五首歌曲中的第四首如此評論：「卻是受了日本與臺灣流行歌影響的假山地民歌。此地民歌如此貧乏，使我感嘆和失望」（許常惠 1987: 57）。許常惠並非唯一對這種摻雜了日本和臺灣流行歌的「假山地民歌」感嘆和失望的民族音樂學家。和許常惠於 1966-67 年共同發起「民歌採集運動」的史惟亮，對於流行歌曲，抱持更為激烈的反對態度，以致於「反流行歌曲（商業音樂）的價值觀」成為採集運動的理念特徵之一（范揚坤 1994: 46）。

反流行歌曲的傾向和對原住民流行歌曲「混雜性」的負面評價，從民歌採集運動以來，成為臺灣原住民音樂研究的主流觀點。長期以來，學界認為原住民流行音樂不值得嚴肅地研究，主要出於兩個論點，可以分別以上述史惟亮和許常惠的評論為代表，前者認為這類音樂只是商業化的產品，後者則認為混雜的臺灣原住民流行音樂破壞了原住民音樂的「純度」。[43] 因而，現有原住民音樂相關學術論述中，直到近幾年才開始出現以原住民流行音樂為主題的學位論文（如：李至和 1999、廖子瑩 2006、郭郁婷 2007、陳式寧 2007）及期刊論文（如：周明傑 2004；陳俊斌 2009a、2009b、2011a、2011b、2012）。這些論著或著重於歌詞歌曲的整理分析，或描述相關的社會歷史背景，除了李至和的論文和我發表於 2012 年的期刊論文之外，較少針對上述兩個論點提出回應。李至和延續批判原住民流行音樂的路線，認為臺灣流行音樂工業中，原住民已被「商品化」和「標準化」。

[43] 在此以許常惠和史惟亮兩位教授的觀點為例，並沒有批判兩位臺灣民族音樂學奠基者的意思。相反地，我對於兩位學者的貢獻抱著滿懷的敬意。他們對原住民音樂調查整理的成果成為我們今天研究的基礎，但我們不能一味地複製他們的研究，應該瞭解到他們那個年代和今日研究時空的差異，以及當時學界的思潮對他們研究框架的影響及限制，而在其研究基礎上加以增補。

我在〈「民歌」再思考：從《重返部落》談起〉（2012）中對於涉及「民歌」和「流行歌」的意識形態則進行較深入的探討。

儘管多數臺灣民族音樂學家對於原住民流行音樂，抱著忽視甚或嗤之以鼻的態度，原住民流行歌曲在 1920-40 年代[44] 形成後便不曾消失，而藉著媒體的傳播，這些流行歌更跨越了部落的界線。例如，藉著卡帶為媒介的流行歌曲，已在原住民社會中存在三十年左右。我借用 Peter Manuel 的 cassette culture （Manuel 1993）一詞，將這類藉由卡帶傳播的原住民流行音樂文化稱為「原住民卡帶文化」。三十年來，這些卡帶已經累積了兩三百捲的數量，相較於民族音樂學家採集原住民「傳統」音樂而發行的有聲資料，這個數量可說是相當可觀的。

這兩者出版數量比例的懸殊使我們不得不思考：難道這些數量可觀的卡帶在原住民音樂的研究上，真的不具備一點學術價值嗎？難道因為這些音樂具有商業性及混雜的性質，就不值得研究嗎？卡帶文化可以存在三十年，累積如此的數量，難道卡帶文化對於原住民社會沒有值得注意的意義嗎？我認為，如果我們同意音樂在相當程度上可以反映社會狀況，那麼卡帶文化至少在某種程度上，可以和這三十年來臺灣原住民社會的轉變相互對照。這三十年來，原住民社會文化變化極其劇烈，原住民不得不在外來壓力下調適、妥協，而形成具有混雜性格的文化風貌。我們可以推論，當代原住民文化的混雜性格，必定會或多或少地呈現在卡帶文化中，因而卡帶文化可以做為我們瞭解原住民當代文化混雜性的一個切入點。

嚴肅地探討原住民流行音樂的「混雜性」有其必要性，但是試圖對於原住民社會文化變遷和這種混雜的關連性進行全面探討，所涉及的層面極為複雜和廣泛，遠超出本章所能論述的範圍。因此，在此將討論的範圍限縮於卡帶文化的個

[44] 依據林道生的研究，現在仍在阿美族部落廣泛傳唱的〈馬蘭姑娘〉和〈石山姑娘〉即出現於這個年代（林道生 2000: 291-294）。

案研究，[45] 藉此試論原住民流行音樂混雜性的面向與意義，我將先敘述原住民卡帶文化及討論何謂「混雜性」，接著我將聚焦於原住民卡帶文化中不同的混雜形式之探討，並分析這些混雜形式所蘊含的文化意義。

關於「原住民卡帶文化」

Peter Manuel 在 *Cassette Culture: Popular Music and Technology in North India* 一書提出 cassette culture 這個名詞，在民族音樂學及其他人文及社會科學領域中引起廣泛討論。Manuel 以「卡帶文化」一詞指稱北印度 1970、80 年代以來，由於錄音卡帶而興起的草根小眾文化。如今，「卡帶文化」一詞已跨越印度，被引用在遍及全球有關通俗 / 民俗音樂與小眾媒體（micro-medium）文化的論述中（如 Aparicio 1998, Lange 1996, Lockard 1997, Monson 1996, Rees 2000, Smith 2007）。

Manuel 的論述聚焦於卡帶技術對北印度流行音樂帶來的衝擊。他提到，在工業化的西方社會，卡帶錄音技術對於音樂工業的結構並沒有帶來太大的變化；然而，在發展中國家，音樂卡帶卻可能造成較顯著的影響。在這些發展中國家，由於音樂卡帶的生產技術較簡易且成本低廉，消費者花費較少的金錢就可以取得這類文化商品。這些因素使得鄉間和低收入群眾成為音樂卡帶的主要消費群（Manuel 1993: xiv），而處於經濟弱勢地位的原住民就屬於這類群眾。因此，Manuel 的分析有助於解釋：為何在 1980 年代原住民音樂卡帶迅速地取代了盤式唱片（黃貴潮 2000: 74），也有助於了解為什麼目前在臺灣大部份地區 CD 已經幾乎完全取代了卡帶，但在原住民部落仍然可以看到卡帶的蹤跡。

極力強調卡帶技術帶來的影響，Manuel 的分析似乎將卡帶文化和社會文化與政治的關係過於簡單化。比較印度和美國、非洲等地的卡帶文化，Manuel 指出卡

[45] 本文為我近年執行國科會計畫的部份成果，在此感謝我的國科會助理謝景緣、吳聖穎及余麗娟協助整理資料。本文最初發表於 2010 年臺灣音樂學論壇研討會，改寫後刊登於《關渡音樂學刊》（陳俊斌 2011a）。

帶技術在印度的出現，使得因跨國音樂集團壟斷黑膠唱片發行，而形成的主流流行音樂（尤指電影音樂）的「大傳統」受到挑戰。他指出，相較於大眾媒體具有的「操縱、去文化、壟斷和均質化」的特點，卡帶具有「去中心化、多樣化、自律性、異議和自由」等可能性（Manuel 1993: 3）。然而，在臺灣，黑膠唱片和卡帶流傳的情況和 Manuel 討論的例子不盡相似，因此在借用他的研究模式時，應該考慮他所舉出的這些特質，是否適用於臺灣原住民卡帶文化。此外，Manuel 將「大眾媒體文化」和「小眾媒體文化」置於兩個截然不同的對立面的論述，也引發了以下質疑：「『大眾媒體文化』和『小眾媒體文化』的差異到底是程度上的不同或者是本質上的不同？」「到底是卡帶技術帶來了這些可能性？或者 Manuel 書中提到的那些藉由卡帶流傳的音樂其類型，本身就潛藏了這些可能性？」對於他「大眾媒體文化」和「小眾媒體文化」的兩極化論述，部分學者認為和 Manuel 的「老式唯物論」立場（Gerald Hartnett 對他的評論[46]）有關。另一方面，他書中不重視音樂內容的分析，似乎暗示了他不認為「文本」在「卡帶文化」的分析中具有重要性，更突顯了他的「媒體技術決定論」的立場。儘管如此，Manuel 提出卡帶文化具有「特定的」、「區域性的」、「草根的」等特質，對於臺灣原住民卡帶文化的探討仍有相當大的啟發。

更重要的是，相較於研究臺灣原住民音樂的學者，對於媒體影響原住民音樂發展的忽視，Manuel 的研究或許可以激發臺灣學者的省思。雖然近年來，開始出現討論原住民音樂有聲出版品的論文，關於媒體對原住民音樂發展的影響，仍然沒有被充分討論。有關媒體和原住民音樂的關係，學者多注意到現代錄音技術可以保存、記錄文化的一面，而忽視這些現代技術可以被用來創造文化的另一面。例如，當臺灣學者強調日本學者如黑澤隆朝等人，在 1920-40 年代左右於原住民部落的採集錄音，對研究原住民音樂的珍貴性時，大多只注意到這些錄音如何保存了原住民的「傳統音樂」。他們忽略了這些早期的學者其實是利用了現代的科技將當時的音樂封存起來，並以這些凝固化的聲音做為基礎，透過論述，創造了

[46] Gerald Hartnett, "Book Review," 於 Leonardo Reviews
（http://lea.mit.edu/reviews/pre2000/hartnettcassette.htm），2008 年 1 月 17 日擷取。

原住民音樂研究的一個傳統。這個學術傳統不僅被學術界做為區辨原住民傳統的基礎，也在某種程度被原住民內化，成為想像其傳統文化的依據。最近，民族音樂學者王櫻芬在她的黑澤隆朝研究中，提出了這樣的問題：「唱片工業、廣播工業等現代科技文明以及平地的日人、漢人文化對原住民音樂產生了什麼樣的影響？」（2008: 287）她的提問似乎暗示著，嚴肅思考媒體與原住民音樂關係的時候到了。有鑑於此，我在行政院國家科學委員會的獎助下，從 2008 年起進行臺灣原住民卡帶文化的研究，而本文所呈現的即是這系列研究計畫[47]的部份成果。

臺灣原住民卡帶文化是一個約有三十年歷史的「小眾媒體」文化，這類文化的閱聽者具有 Manuel 指出的「特定的」、「區域性的」、「草根的」等特性。在臺東、屏東、花蓮、埔里、桃園等原住民聚居地區附近的唱片行和夜市，可以看到這些卡帶的蹤跡（何穎怡 1995: 49）。位於臺南的「欣欣唱片公司」和屏東的「振聲唱片公司」[48]這兩家漢人經營的小型唱片公司較早發行原住民音樂卡帶，兩家公司的發行量佔了這類產品總數的大半。稍後一些原住民經營的唱片公司也製作原住民音樂卡帶，例如屏東的哈雷（已結束營業）及莎里嵐唱片公司，但其發行量不及兩家漢人公司。

[47] 計畫編號 NSC97-2410-H-343-028，NSC98-2410-H-343-015，NSC98-2410-H-369-007，NSC99-2410-H-369-005。

[48] 根據臺東市杉旺唱片行負責人的敘述，振聲唱片公司目前已不再出版新的原住民音樂錄音，只保留銷售的業務。

圖 2-1、「杉旺音樂城」：臺東市原住民音樂卡帶主要販售處（陳俊斌攝於 2008 年 11 月 29 日）

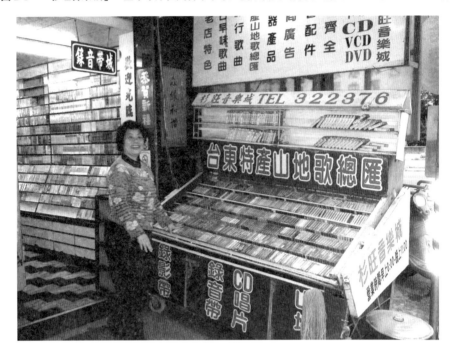

　　售價低廉的卡帶（每捲通常在新臺幣 150 元以下）[49] 以原住民為主要銷售對象，尤其是三、四十歲以上，收入較低的原住民，[50] 他們在開車、休閒聚會時播放這些卡帶，時而跟著哼唱。穿梭在部落裡的流動販賣車或部落附近的商店，會播放這些卡帶招睞原住民顧客；在原住民較大型的聚會，例如豐年節、運動會等場合，也常常播放這類卡帶。

　　這類卡帶的音樂具有「混雜」（hybrid）的特色，然而它也同時具有明顯的區域性和族群區別。混雜的特色呈現在卡帶所收錄的歌曲，其中有的以原住民母

[49] 大部分卡帶標價為 120 元，而且在臺東這個價格幾乎沒有隨著物價上漲而調整，目前，部分從前以卡帶出版的音樂已經改以 CD 重新出版，這類 CD 售價約為每張 200 元。有些以裸片形式出售的 CD 以兩張 100 元的價格銷售，比卡帶的售價更低，但據杉旺唱片行負責人表示，有些顧客還是會選擇卡帶，因為他們沒有 CD 唱機。在屏東部分唱片行這類卡帶則以 150 元的售價販賣，比臺東的售價稍高。

[50] 我從唱片行負責人的訪談及消費者問卷調查的結果證實原住民卡帶消費者集中在特定年齡及社會階層。

語歌詞演唱，有些則使用國語或日語，而旋律部分既有原住民傳統曲調，也有新創及混血的歌謠。我們可以聽到同一個旋律以不同的族語翻唱，並透過卡帶流傳於不同部落（例如〈蘭嶼之戀〉，相關討論詳見本書第四章），也可以聽到一捲卡帶中使用了國、臺、日語和原住民母語。區域性和族群區別明顯地呈現在卡帶上標示的演唱歌手所屬族群，從這些標示可知，阿美族歌手錄製的卡帶為數最多，排灣／魯凱（排灣和魯凱歌曲常出現在一捲卡帶）次之。這些歌手通常在部落中享有名氣，但不為部落以外的臺灣社會所知。由於使用的母語和演唱者族別的不同，消費者通常選購自己熟悉的歌者或主要以自己族群的語言演唱的卡帶，使得這個卡帶市場又可以依消費者的族別分割成小的區塊。

　　阿美族耆老黃貴潮依據音樂出版品媒材的不同，將阿美族歌謠戰後的發展分為「唱盤出現之前」、「唱盤時期」、「卡帶時期」等階段。在唱盤出現前，基督教會以歌唱、跳舞、戲劇的方式吸引觀眾，而將一些新興歌謠帶入部落。1960年代起，臺北的鈴鈴及臺東的心心等唱片公司，陸續推出以原住民母語歌曲為主的「山地民謠」唱片（相關討論詳見本書第一章）。到了 1980 年代，卡式音樂取代了盤式唱片，而隨著音樂產品製作方式的改變，阿美族中也有人自己發行自編自唱的卡帶（黃貴潮 2000: 74）。

　　接續黃貴潮的時期劃分，我認為 1990 年代以後，受到 Enigma 樂團挪用郭英男夫婦演唱的阿美族歌曲所塑造的「世界音樂」風格流行歌曲影響，原住民歌謠進入了「CD 時期」。原住民音樂 CD 的出現，不只標誌著媒材的改變，它同時也象徵著製作、流通及消費原住民音樂的方式產生了變化。CD 的製作在成本上遠高於卡帶，所需的人力較多，製作團隊的分工較細，因此需要大量來自部落外的資金與人力。由於售價較高，並非所有的原住民都具有消費這類音樂商品的能力；再者，這類 CD 的製作者瞄準的消費群係以都會中的年輕族群為主。在此情況下，在部落中，原住民音樂卡帶並未被 CD 完全取代。

　　近年來，CD 壓製成本以及 CD 播放器售價明顯下降，促使帶著「卡帶文化」

風格的 CD 在市面上出現。一方面，製作音樂卡帶的唱片公司將部份以前出版的卡帶轉製成 CD 販售；另一方面，新出版的部落音樂商品也逐漸同時出版 CD 和卡帶。雖然這些商品以 CD 的規格出現，但它們和上述的「CD 文化」風格的商品有著明顯的差異。這類部落音樂 CD 最明顯的特色，在於它們仍然以那卡西式的電子鍵盤作為伴奏，而那卡西伴奏正是原住民音樂卡帶最顯著的特色之一。我把這些具有卡帶文化特色的部落音樂 CD，也視為卡帶文化的一部份。

那卡西音樂在漢人社會中被認為是屬於下階層人民的音樂，同樣地，使用那卡西伴奏的原住民音樂卡帶也被貼上低俗的標籤。「卡帶文化」所呈現的，正如卑南族人類學者林志興所言，是「最貼近原住民最下層社會的聲音…不太見容於唯美派或道德感重的人士，所以像『可憐的落魄人』就被視為『下籬巴人』[51]之歌」（林志興 2001: 87-88）。

原住民音樂卡帶不僅代表「最貼近原住民最下層社會的聲音」，這些有聲出版品也相當程度地記錄了當代原住民社會的風貌。由於卡帶製作成本低，製作時程短，幾乎每個月都有一捲卡帶上市[52]，以「欣欣唱片」為例，在它成立以來的二十年間已經出版了二百多種原住民音樂卡帶（何穎怡 1995: 48）。這樣的出版速度使得原住民音樂卡帶具有「即時性」，也因此，一方面它們「留下了原住民當時當刻最喜歡的作品」（ibid.: 51），另一方面，正如何穎怡指出，原住民音樂卡帶的歌曲往往「反映了每一族的原住民族在不同斷代裡最關切的議題」，包括由於外來人口的湧入和原住民的經濟弱勢，所造成的「六十年代男性原住民嚴重的失婚困境」（何穎怡 1995: 50）。此外，黃國超在討論「林班歌」的文章中提到，「1950 年代起，很多隨國民黨來台的外省人到紛紛到[53]山地去買太太，三萬、五萬，用錢砸下去，類似目前買越南新娘、大陸新娘現象……所以很多屏東排灣

[51] 原文如此。

[52] 據杉旺唱片行負責人表示，在卡帶出版的高峰期，曾有一年內三、四十捲新卡帶上市的紀錄，但近年來，受到經濟景氣衰退的影響，一年大約只有兩三捲新卡帶上市。

[53] 原文如此。

族的女孩子，就一個一個的離開了部落嫁到都市去」（2007），在所謂的「林班歌」中，有不少歌詞反映了當時這種社會現象，而這些歌曲也常出現在卡帶中。[54] 何穎怡和黃國超的描述中，指出 60 年代原住民的社會困境，以及原住民如何藉著失戀歌曲唱出這個困境，因而有些卡帶中看似普通的情歌，潛藏著他們對於其弱勢地位的焦慮和無奈。

相較於何穎怡和黃國超嘗試探討原住民卡帶音樂中透露的社會議題，周明傑及陳式寧則強調，卡帶歌曲在記錄演唱者個人生命史，及其部落生活上呈現的真實性。周明傑以排灣族歌手蔡美雲為例，指出在蔡美雲的歌曲中，呈現了 1980 年代「部落年輕人的戀愛方式、交友態度」以及「家庭關係、一般生活狀態」（2004: 65）。陳式寧則以阿美族歌手吳之義為例，指出吳之義歌曲反映了阿美族日常生活和生活觀點，同時也在歌曲中透過如鳳飛飛及李小龍等人名的出現，顯示外來文化對部落文化的滲透（2007: 87）。吳之義在他的卡帶歌曲中，不僅使用了鳳飛飛及李小龍等人名，也借用了多首國臺語流行歌曲旋律，這些都是本文所要探討的「混雜」形式。在描述原住民卡帶文化中的混雜形式之前，我將先討論「混雜性」這個觀念。

關於「混雜性」

英國後殖民理論家 Robert J.C. Young 指出，「混雜」（hybrid）一詞最早來自拉丁文，指稱「溫馴母豬和野公豬交配後產下的後嗣」（Kalra et al. 2008: 123），而有關「混雜性」的討論，在 1840 年代以後常見於有關自然史或種族的論著，這些論著包括 Herder[55] 和其他文化理論家的作品（Brown 2000: 128）。從這個時期以來，歐美學者對於混雜性和文化關聯性的論點，歷經不同時期的改變，

[54] 例如，排灣族歌手高平山在他的專輯（振聲視聽有限公司，JS-3023）歌曲〈高屏山之戀〉中如此唱道：「傷心，傷心，那個好妹妹 / 但是不到兩三年 / 馬上就要嫁給那個外省人。」

[55] Johann Gottfried Herder，出生於今日德國境內的 18 世紀哲學家、神學家、詩人及文學評論家，他的論著對於 19 世紀民族主義論述有顯著的影響。

而不同年代的民族音樂學家對混雜性的觀點也有所不同。

雖然 Herder 指出所有的文化在其創造及定義上都是混雜的（Brown 2000: 128），但在 19 世紀末和 20 世紀初歐美學者，對於混雜這個詞常賦予負面的意義。種族主義觀點區分了壞的混雜（inauspicious hybridization）和「健康」的混雜（"healthy" hybridization），前者導致文化墮落（cultural degeneration），而後者則導致文化的強化（cultural strengthening）（Brown 2000: 131）。另外一個常見的看法則強調「原真性」（authenticity），在這個觀點中，一個指涉未受教育的群眾或鄉民的範疇被創造出來，這些人民被認為是不受現代文明污染的，他們「自然的」文化和商業取向的都市文明具有強烈對比。這個觀點和種族主義的觀點有時重疊，因而「健康」的混雜被認為是未受商業文明污染的，屬於自然產生的民間文化或「原真」的高等文化（ibid.）。

這種建立在想像的原初過去（originary Past）[56] 上的均質文化觀點，在目前的跨文化研究及後殖民研究中被質疑與挑戰。這些當代文化研究認為：過去對於混雜性的批判是基於一種靜態、僵化的二元對立觀點，而轉向關注混雜的正面意義。例如俄國哲學家及文學評論家 Mikhail Bakhtin 提出的「眾聲喧嘩」（heteroglossia）或「多音交響」（polyphony）的觀點，即強調文化混雜性所具有的積極和建設性意義，他指出「在文化發生劇烈動盪、斷層、烈變的危機時刻」，「在不同的價值體系、語言體系發生激烈碰撞、交流的轉型時期」，眾聲喧嘩會「全面地凸顯，成為文化的主導」（劉康 1995: 208）。

印度裔的後殖民理論學者 Homi Bhabha 對於混雜性觀念，提出具有啟發性的論述。Bhabha 指出，混雜性（hybridity）不僅是殖民作用的結果，也可以具有挑戰、顛覆的功能。他倡議，混雜性策略或論述可以開闢出一個可供協商的「第三空間」（the Third Space），在這個空間中即使一個相同的符號也可以被挪用、翻譯、再歷史化和重新解讀（Bhabha 1994: 37）。協商過程中，文化的交會協商具

[56] 借用 Hommi Bhabha 的用詞（Bhabha 1994: 37）。

有創新和創造的可能，並可以破壞原有的指涉結構（structures of reference）（ibid.: 227）。生安鋒說明 Bhabha 的協商概念，強調它「不是同化或合謀，而是有助於拒絕社會對抗的二元對立」，因而 Bhabha 的混雜性觀念特別有助於「描述在政治對立或不平等狀況中文化權威的建構」（生安鋒 2005: 145）。近年來，在臺灣原住民認同論述中，已有研究者將 Bhabha 的混雜性觀念作為理論框架，例如王佳涵（2009）。這些論者認為 Bhabha「賦予族群文化混雜認同矛盾的正面意義」，由於「矛盾的不穩定狀態勢必打破人們對於族群構成或文化定位僵硬的先驗想法」，因而混雜性觀念可以「提供少數族群一套顛覆現存族群疆界的策略」（王佳涵 2009: 26）。

關於混雜性觀念在民族音樂學的發展，澳洲民族音樂學者 Bronia Kornhauser 在 "In Defence of Kroncong"（1978）一文中曾有精要的說明。Kornhauser 指出，早期民族音樂學家對於結合了西方和非西方元素的混種音樂（hybrid music），通常抱著鄙視的態度。這些學者包括 Hugh Tracey、Alain Danielou、Michael Powne、及 Jaap Kunst，他們輕視混種音樂通常出於兩個理由：1. 由於這些混種音樂通常選用次等的西方音樂和非西方音樂結合，它們必然是低等並缺乏質感與細緻性，2. 混種音樂摻雜不相容的音樂理念（例如流傳久遠的傳統音樂觀和西方商品觀），因而必然是次等的（Kornhauser 1978: 104-105）。直到 1970 年代以後，Bruno Nettl 和 Robert Kaufmann 等民族音樂學者才開始用比較客觀和分析性的角度審視混種音樂（ibid.: 105）。本文一開始提及的許常惠和史惟亮等臺灣前輩民族音樂學者，他們對混種的流行音樂採取的批判態度，呼應了歐美早期民族音樂學者的觀點。

我無意從這個民族音樂學中混雜性觀念發展的回顧，導致一種昨非今是的評斷。民族音樂學在發展的過程中，不同年代的學者所聚焦的議題常隨著時代改變，例如「涵化」（acculturation）是早期民族音樂學家論述的關鍵詞，較早的流行音樂中引起廣泛討論的是「原真性」的觀念，而近年則將重點轉向「混雜」的探討（Brown 2000: 30）。我們沒有必要以今天的學術潮流為標準，否定前輩學者的

研究成果。我們也應該瞭解，當代學者雖然改變了對「混雜性」的態度，在「混雜性」的研究上仍感到困難重重。例如，黑人離散理論學者 Paul Gilroy 就指出，「我們缺乏工具來充分描述交互混融、融入與融合的情形」，即使只是描述它們都極為困難，遑論將之理論化（Kalra et al. 2008: 124）。Gilroy 甚至認為，「混雜在描述上的使用方式，所牽引出來的東西恰好與事實相反，它牽引出一種穩定、先前沒有被混融的情境」（ibid.）。Gilroy 的說法值得深思，如果我們在分析混雜性的時候，只是為了探究混雜之前「未受汙染」的「純淨形式」，那麼這樣的研究和早期強調原真性的研究在本質上並沒有太大的差異。

　　澳洲民族音樂學家 Margaret Kartomi 對 musical synthesis（音樂合成）的討論中所提出的看法可以和 Gilroy 的論點呼應。Kartomi 強調，在討論因文化接觸（culture contact）而形成的合成樂種時（例如以西方音樂和非洲音樂元素為基礎的爵士樂），我們關切的不應該是做為源頭的音樂（如前例中的西方音樂和非洲音樂）裡面哪些部分構成了合成的音樂（如前例中的爵士樂）。相反地，我們應該將重點放在因跨文化交流而形成的音樂之中，音樂及非音樂概念的複合體如何轉化（1981: 232-233）。Gilroy 和 Kartomi 的論述都指出，在討論混雜或文化合成時，我們應該避免聚焦在到底是哪些既有的元素構成了新的文化類型的問題上，而著重於混種文化或合成文化本身。然而，由於嚴肅地研究混種音樂文化的論著並不多，我們沒有足夠的語彙去描述合成的音樂文化，以至於我們必須借用既有音樂文化的術語和語彙去描述合成的音樂文化。這樣的困境常將我們又推回到強調「純淨形式」的論述途徑。為了盡量避免陷入這個困境，我採取的策略是關注混雜形式和這些形式相關的文化意義之間的關係，而避免只是單純地描述混種音樂的內容。

原住民卡帶文化中的混雜形式及其文化意義

　　Bronia Kornhauser 在 "In Defence of Kroncong" 一文中提到，混種音樂指的是

結合西方和非西方元素的音樂；在原住民卡帶音樂這種混種音樂中，我們確實可以發現西方元素和非西方元素並存，而其中非西方元素的組成極為複雜。在原住民卡帶音樂中的非西方元素，除了來自原住民既有音樂和創作外，也有來自日本流行歌曲及臺灣漢人的國臺語歌曲等外來元素。我們也可以在一捲卡帶中聽到來自不同原住民族群的歌曲，甚至同一族群但不同部落的歌唱風格並存在一捲卡帶中。在此，我從「伴奏樂器」、「語言」及「曲調旋律」三個部分討論這些混雜元素如何並存在原住民卡帶音樂中。

一、伴奏樂器

原住民卡帶音樂中最顯著的西方元素就是伴奏樂器。除了 1980 年左右排灣族蔡美雲及陳育修等人卡帶中使用吉他伴奏外，大部分的卡帶都是使用那卡西風格的電子鍵盤樂器伴奏。吉他和電子鍵盤樂器都是西方樂器，但是在原住民卡帶音樂中，這兩個樂器演奏的和聲並非西方的功能和聲。吉他的伴奏經常只以 a 小調主和弦從頭貫穿到底，這種伴奏形式在當代阿美、卑南、排灣及魯凱族的日常歌唱聚會很常見，由於整個晚上的歌唱聚會可以用一個小三和弦伴奏到底，被戲稱為「Am 到天亮」。駱維道曾如此描述在卑南族歌唱中這種「Am」伴奏的使用：

> 吉他演奏者以固定模式彈奏一個低音「A」和「E」音交互出現的「A minor」和弦。吉他演奏者或者對於和弦變化沒有興趣，或者不知道如何為這個原住民旋律「和聲化」。或許，這個和絃對或錯，是否對上拍子，都是無關緊要的（Loh 1982: 438）。[57]

相同地，在原住民卡帶音樂電子鍵盤的伴奏中，通常也僅以一個和絃貫穿全曲，沒有主和弦—屬和弦—主和弦的和聲進行。

譜例 2-1 呈現的是一個常見的卡帶音樂電子鍵盤伴奏形式，其中，bass 和擊樂部分以自動伴奏功能演奏，bass 幾乎從頭到尾都圍繞著 A 和 E 兩個音。這樣的

[57] 原文為英文，此處中文為我的翻譯。

伴奏形式，一個演奏者就足以勝任。根據曾擔任振聲唱片公司卡帶伴奏的沈高財表示，[58] 這些聲部通常是一軌一軌進行錄製後，再用混音的方式接起來。伴奏時為了考慮配合歌者的舞蹈動作，會加上鈴的音響。[59] 在 voice（樂器音色聲響）的使用上，最常用吉他和口風琴的音色。

從沈高財的說明中，我們可以瞭解，卡帶音樂中雖然使用電子鍵盤這樣的西方樂器，但是演奏時強調的不是西方功能和聲，而是音色和音樂舞蹈配合的關係。音色和歌舞結合的考量，當然是為了營造原住民音樂氛圍。擔任卡帶音樂伴奏的樂師，不管是漢人（例如沈高財）或原住民（例如臺東宜灣部落阿美族人高利愛），都不是以原住民卡帶音樂伴奏為專職，他們兼營婚禮等活動的那卡西伴奏。在這些場合中，他們伴奏的曲目以國臺語歌曲居多。原住民卡帶音樂的伴奏風格，實際上和這些樂師的國臺語歌曲伴奏風格沒有太大差異，在卡帶音樂中選用可以代表原住民音樂的音色，是他們在伴奏原住民流行歌曲時，營造原住民風格的主要策略。

透過這種音響的呈現，原住民卡帶音樂的伴奏，某種程度上顛覆了我們對西方樂器的想像。雖然使用西方樂器，但是樂器中的「西方」意涵卻是可疑的。基本上，在製作過程中，西方樂器的加入並不是為了讓音樂聽起來較為西化；相反地，選用電子鍵盤伴奏，最重要的是出於實際的考量。原住民傳統樂器（如：口簧琴及鼻笛）音量太小並且沒有標準的調律，很難做為歌唱的伴奏樂器，因而在原住民流行音樂的伴奏中，使用外來樂器可以說是最方便的途徑。在鈴鈴唱片公司出版的原住民黑膠唱片，我們可以聽到分別使用阿美族的鈴和排灣族的口笛做為伴奏的例子，但這些只是少數的例子；黑膠唱片中常見的原住民「山地歌謠」伴奏還是以吉他或小型西方樂隊為主，顯見原住民傳統樂器和歌唱搭配的困難度。在卡帶時期，以那卡西式的電子鍵盤伴奏成為主流，最主要的因素是出於成

[58] 根據 2009 年 9 月 30 日我的國科會計畫助理謝景綠訪問沈高財之紀錄。

[59] 如譜例一，bell 在每小節第二、四拍出現的模式。原住民卡帶中除了常用鈴的音響製造原住民特色外，口簧琴和木鼓的音色也常被使用。

本的考量。由於卡帶售價低，製作成本就必須相對的低，以一個人可以操作的電子鍵盤伴奏最符合唱片公司的成本效益。

在原住民卡帶音樂的伴奏中，我們看到一種模稜兩可（ambivalence）的情況。就樂器本身而言，這種伴奏是西方的；然而它也是非西方的，因為它不遵循西方和聲語彙，反而強調音色和歌舞結合的特色。

譜例 2-1、〈閃亮的蛙眼項鍊〉伴奏片段

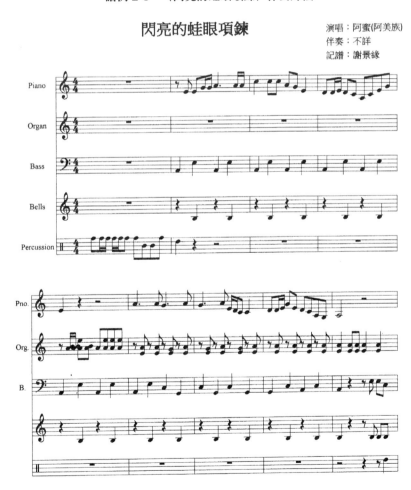

閃亮的蛙眼項鍊

演唱：阿蜜(阿美族)
伴奏：不詳
記譜：謝景綠

二、語言

我們不容易找到一捲純粹用原住民族語演唱的卡帶。一捲卡帶中夾雜以族語、日語和國語演唱的歌曲是常見的編排；即使在一捲全部用族語演唱的卡帶中，我們也不難發現歌詞中夾雜日語或國語單字。歌詞中使用的外來語彙通常和外來的事物有關，例如〈馬蘭姑娘〉中以日文「gasolin」指稱火車。有時候，外來語彙使用的目的是為了增加歌曲的趣味性，例如前述吳之義歌曲中使用到李小龍和鳳飛飛等人名，這部分的討論我將在稍後進行。

原住民卡帶中有相當數量的歌曲全曲使用外來語言演唱，包括日語、國語和臺語。在這些以非原住民語言演唱的歌曲中，臺語演唱的部分較少，[60] 而以國語演唱的數量最多，形成一個被稱為「山地國語歌曲」的類別。這些以外來語言演唱的歌曲，有部分是翻唱外來歌曲的版本（cover versions），部分則是由原住民用這些外來語言的創作歌曲。翻唱的部分我將在「曲調旋律」這個段落討論，在此主要討論原住民用外來語言創作的情形。

原住民在日治時代即開始使用日語創作歌曲，部分歌曲目前仍在部落中傳唱。這些歌曲中，〈石山姑娘〉（isiyama musume）是一首相當具有代表性的歌曲。根據林道生的研究，這首歌是阿美族人 soel（日本名高敏倉）所作，歌詞描述一位阿美族少女在海邊等待搭乘大阪丸回到日本的情郎，意境頗似臺語歌中的〈安平追想曲〉。歌曲開頭如此唱道：「yoru no isiyama karolanko ni hitori utau wa isiyama musume」，林道生將日語歌詞翻譯如下：「夜晚的石山，加路蘭港，孤寂吟唱的是石山姑娘。」（林道生 2000: 292-293）。

戰後，一方面由於國民政府強力推動國語政策，另一方面，不同族群的原住民相聚在林班等地工作，閒暇時以國語這個共同語言即興歌唱，提供「山地國語

[60] 排灣族音樂工作者 Dakanow 認為，原住民歌曲創作較少使用臺語，和部分原住民基於意識形態排斥臺語有關。他提到，收錄在原音社《Am 到天亮》專輯中（角頭音樂 001，1999 年發行），他創作的〈原住民的心聲〉這首歌因為使用臺語，而使他受到部落長者的訓斥。Dakanow 訪談，2013 年 8 月 17 日。

歌曲」發展的條件。這類「山地國語歌」中以「林班歌」最具代表性，後來出現的山地國語歌雖然不一定和林班有關，但在風格上延續林班歌：主要以國語演唱，融和不同族群的既有音樂元素和外來音樂（例如教會歌曲）元素。部分山地國語歌甚至流傳至部落外，成為臺灣家喻戶曉的歌曲，例如高子洋創作的〈我們都是一家人〉及〈可憐的落魄人〉。根據臺東杉望唱片行負責人表示，最早收錄〈可憐的落魄人〉的卡帶是他們唱片行賣得最好的一張專輯，即使這首歌曾被政府查禁。

原住民卡帶中使用臺語演唱的歌曲不多，部落中也不容易聽到以臺語演唱的原住民創作歌曲，目前在部落中較常聽到的臺語原住民創作歌曲是〈翁某心〉這首歌。這首歌第一段歌詞如下：「甲伊睡破三領席，掠伊心肝掠吻著，女人的心實在真歹猜，有時氣甲無欲甲惜，噢啊伊嗯噢啊伊嗯噢啊伊嗯」。[61] 歌詞描寫夫妻之間鬥氣的情形，使用臺語傳統歌謠常見的四句七言歌詞形式，但在副歌的部分使用原住民歌曲中常見的聲詞。

卡帶音樂中外來語言的使用，見證了原住民受外來民族統治的歷史，因此歌詞所呈現的混雜性，正如 Bhabha 所言，是殖民作用的結果，然而這種混雜性也具有挑戰和顛覆的功能。從〈翁某心〉和〈石山姑娘〉的例子，我們看到原住民雖然在歷史上被動地接受外來語言，但在歌曲創作中他們並非被動地使用外來語言，他們可以生動靈活地使用外來語言刻劃深層的情感。這種刻劃足以顛覆一般人對原住民質樸（通常伴隨著無知的負面意義）的刻版印象。而在〈我們都是一家人〉及〈可憐的落魄人〉輾轉傳唱中，衍生了複雜的社會意義，並且透過這些歌曲不斷地對外在大社會宣示原住民的存在。

三、曲調旋律

原住民卡帶音樂的內容極為多元，想要依據歌曲旋律的類型分類並不是一

[61] 取自陳明仁《最佳山地臺語創作金曲》專輯（欣欣唱片，SN-1001）歌曲說明。

件簡單的事情，不過我們還是可以大略地區分三大類型：「傳統類」、「翻唱類」、「創作類」。[62] 所謂的「傳統類」，指的是主要以 naluwan 和 haiyang 等聲詞（vocable）演唱的歌曲，並且還保留傳統樂舞歌曲風格者。這類的音樂在原住民卡帶中數量很少，比較具有代表性的有東海岸唱片公司出版的《東海岸阿美複音歌謠》和振聲唱片公司出版的《阿美族原住民豐年祭歌舞專輯》。這兩張唱片的伴奏型態略有不同：前者以木鼓、鈴等樂器伴奏，後者以電子鍵盤伴奏；然而兩者都呈現較傳統的阿美族豐年祭樂舞的歌唱風格，也就是有領唱（ti'iciw）和答唱（lcad）。[63] 這類卡帶可以在豐年祭或部落大型活動的「大會舞」中播放，而其他兩類的卡帶音樂則較常在日常生活中播放，且後兩類的數量較多。

翻唱類卡帶音樂，就旋律來源而言，可分為「外來歌曲」及「跨部落歌曲」兩類。「外來歌曲」指的是來自外國的歌曲或臺灣國臺語歌曲，其中，後者的比例較前者為高。來自外國的歌曲主要是日語歌，但也有少數來自其他國家的歌曲在卡帶音樂中被翻唱，例如欣欣唱片《張愛慧第三輯》（SN-1032）中的〈初戀情〉一曲翻唱自印尼 kroncong 歌曲中的名曲 *Bengawan Solo*（梭羅河畔）。

一捲原住民卡帶中穿插一兩首日語歌是常見的事，整捲卡帶都演唱日語歌的情形較為少見。這些翻唱的歌曲，有些以日語演唱，部分則以原住民族語演唱。有些配上族語歌詞的日本歌，可能是從臺語歌再次翻唱，也就是說，某首日本歌先被翻唱成臺語歌曲，原住民歌手再從臺語歌翻唱成族語歌。例如，吳之義以阿美族語演唱的〈行船的人〉一曲和郭金發以臺語翻唱日本歌所演唱的〈行船的人〉在編曲上幾乎一模一樣，可以推測吳之義的阿美族語版本翻唱自臺語版本。

翻唱國臺語的情形和翻唱日語歌的情形類似，也就是說，在一捲卡帶中這些翻唱歌曲通常是穿插在其他類歌曲之間，整捲歌曲翻唱國臺語歌的情形較少見；

[62] 黃貴潮將阿美族流行歌分為「傳統類」、「創作類」、「國語歌改編類」和「日語歌改編類」，和我的分類相似；然而，我和黃貴潮對各類歌曲的定義略有差別，例如，黃貴潮分類中的「傳統類」指的是加上固定歌詞的既有阿美族歌曲，我在此所稱的「傳統類」則為以聲詞演唱的歌曲。

[63] 有關阿美族傳統歌唱形式，請參閱黃貴潮〈阿美族歌舞簡介〉（1990）。

用原來的國臺語歌詞演唱的情形較少見，國臺語歌曲旋律配上族語歌詞或另填國臺語歌詞的例子較常見。這類重新填詞的歌曲，有時在詞意上和原來版本差異極大。例如，鄧麗君曾經演唱的〈一見鍾情〉，[64] 歌詞第一段如下：

那天我倆相見一面沒有結果，誰知你又來看我呀你又來看我。
誰說世上沒有一見鍾情，一見鍾情我倆開花又結果。
無奈何，無奈何，良宵苦短無奈何。
只要以後你別忘記了我，有空時候記得再來看看我。

這首歌的旋律被吳之義改編成〈李小龍〉一曲，其中的一段歌詞如下：

Maligad sato kako a misalama/tairasato kako i 臺北
mikilim kako topiliepahan/matamaay nomako ci 李小龍
matatodong'ngay tadanga'ay si ^ ayaw hanako ci 李小龍
matapi'ay nomako to kongtaw no'amis kongtaw no 'amis

歌詞大意為：我要去臺北遊玩，在喝酒的地方遇到李小龍，我使出阿美族的武術打敗了李小龍。[65]

有關「跨部落歌曲」，在此以振聲唱片公司出版的《蔡美雲專輯》（SI-017）中的第七首歌曲為例。[66] 這首歌曲由多個短歌旋律串連而成，依據歌詞可以分成以下九段：[67]

1. 很好喝，這杯米酒我就把他一杯一杯喝下去。
 在路上 mapulapulav seliyaliyan a ya 地在路上。[68]
 要回家嘛，十二點我的先生罵我是老酒鬼。

[64] 作詞：雨田，作曲：古月（左宏元）。

[65] 歌詞記寫及中文翻譯取自陳式寧論文（2007: 85-86）。

[66] 這張專輯原以卡帶形式發行，目前已重刻成 CD，這裡所舉的例子取自 CD 重刻版本。

[67] 歌詞聽寫標記者為余麗娟。

[68] mapulapulav：酒醉的；seliyaliyan：搖搖晃晃的。

很好喝，這杯米酒我就把他一杯一杯喝下去。

要回家 mapulapulav seliyaliyan a ya 地在路上。

要回家嘛，十二點乾脆睡在心上人的大腿上。

2. ohaiyeyan hoinhaiyan ohaiyuiyeyan o inhaiyan,

ohaiyeyan hoinhaiyan o haiyuiyeyan hoinhaiyan.[69]

3. situsuwan na tjahugalaga,

situsuwan sa tjahugalaga,

kikukacukacu i yangalja asema naibung kaka.[70]

4. naluwan naluwana iyan uiyeyeyan,

naluwan naiyan hoi hai yu iyeyan uhaiyan hoiyan.

nihunsan nihunsan u kaka uiyeyeyan,

nihunsan a kaka ui yeyan iyuin uhaiyan hoiyan.[71]

5. naluwan hoiyan hoiyan,

naluwan haiyan na iyuhenhen.[72]

ai ai ya nga lja 沒有真的愛，

如果你不相信天知道地知道，信不信由你。

心上人心上人沒有真的愛，ai ai ai ai 沒有真的愛。

6. 難道愛情像流水，一去不能再回頭。

我的愛人是個多情人，叫我怎能愛上他。

我真心真意，我喜歡你我愛你就像愛我自己。

如果你不相信，

太陽知道，月亮知道，星星也知道，心上人心上人沒有真的愛。

7. hoi yan nu haiyeyan nuhaiyan,

69 本段歌詞為聲詞，沒有字面意義。

70 本段歌詞大意為：今天是我們歡樂的日子，今天是我們歡樂的日子，我把歡樂帶到內文部落裡。

71 本段歌詞前半為聲詞，後半詞意為：我的 kaka（交往對象）是日本人，我的 kaka 是日本人。

72 這兩行歌詞為聲詞。

ho haiyan naluwan na iyeyan hoi yu yannu iyen haiyan.

naluwan tu iyanayau iyanhe naluwan tu iyanaya uhaiyan,

ui naluwan tu iyanayau.

月亮啊已經出來了，

美麗的月亮，爬上東邊的山坡，

我們趁著良宵跳舞唱歌。

naluwan tu iyanayau haiyan,

naluwan tu iyanaya uhaiyan,

ui naluwan tu iyanayau.[73]

8. i zuwa lja ku sutjusutju,

laliqeden niya tjaqali,

numuli mecuvunga men lja su pasalivai yanaen.

ai ai yanga lja ika sun naya.

i zuwa lja ku sutjusutju,

ka kisukisuin ni 妹妹，

numulimecuvunga men lja su pasalivai yanaen.

ai ya nga lja ikasun naya.[74]

9. ai aiyanga sua ljingaw kaka,

matu muli itsumademo,

sinumadimu wasurarenai.[75]

　　這首歌裡面的「跨部落歌曲」出現在歌詞第一、四和第七段等處。第一段歌詞使用的旋律常出現在排灣和阿美族歌手的卡帶中，阿美族將這首歌稱為〈醉歸人〉，其中一個歌詞版本如下：

K'eso'ay kaenen ko 'epah ta'owak han ita,

[73] 本段歌詞羅馬拼音部分為聲詞。

[74] 本段歌詞大意為：我有一位男朋友，我的女性朋友也在暗戀他，如果我們相遇你就對我視而不見。我有一位男朋友，常被妹妹親吻，如果我們相遇你就對我視而不見。

[75] ljingaw：聲音；matu ：好像；muli ：要；itsumademo：永遠（日語）；wasurarenai：忘不了（日語）。

Mahrek, sawiriwiri sawarawara,

ti'enang sa i Lalan.

Minokay, ciwnici ko Toki,

mapowi'ko fafahi.

歌詞大意為：

喝了好酒，真痛快，

一杯一杯，再一杯，

走起路來，搖搖晃晃，

半路昏倒，到家深夜，

老婆罵我，老酒鬼。[76]

　　比較阿美族及排灣族版本歌詞（蔡美雲歌詞第一段），可以發現敘述內容大同小異；而阿美族版本的旋律和蔡美雲的排灣版本相差也不大。以下譜例 2-2 為蔡美雲歌曲中的旋律，譜例 2-3 則為阿美族的〈醉歸人〉。

[76] 這首歌詞羅馬拼音及中文翻譯為黃貴潮提供，黃貴潮原稿歌詞最後一行為「老婆讚我，老酒鬼」，我將「讚」改為「罵」。

譜例 2-2、蔡美雲歌曲片段一 [77]

[77] 譜例聽寫記譜者為吳聖穎。

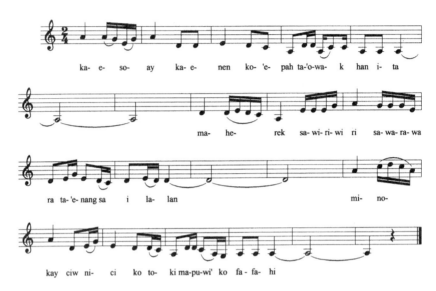

譜例 2-3、〈醉歸人〉[78]

ka- e- so- ay ka- e- nen ko- 'e- pah ta- 'o- wa- k han i- ta

ma- he- rek sa- wi- ri- wi ri sa- wa- ra- wa

ra ta- 'e- nang sa i la- lan mi- no-

kay ciw ni- ci ko to- ki ma- pu- wi' ko fa- fa- hi

　　蔡美雲歌詞第四段使用的旋律（譜例 2-4）和傳唱於卑南族部落的〈搖電話鈴〉[79] 極為類似，應源自同一旋律。

譜例 2-4、蔡美雲歌曲片段二 [80]

[78] 本譜例為黃貴潮提供，原譜為簡譜，我將它改為五線譜。

[79] 可參考紀曉君演唱版本，收錄於《聖民歌—太陽風草原的聲音》專輯（魔岩唱片，MSD071，1999 年發行）。

[80] 譜例聽寫記譜者為吳聖穎。

此外，歌詞第七段的詞和曲則是出自在救國團團康活動中常使用的〈賞月舞〉。這三個例子使用的旋律最早出於何處尚待求證，不過，原住民卡帶音樂「跨部落歌曲」中，還有相當多可以確定來源的歌曲，被不同部落的歌手挪用改編，例如九族文化村表演〈阿美三鳳〉的配樂，原為阿美族人汪寬志創作的〈勇往金門戰線〉被不同族群歌手配上國語歌詞輾轉傳唱。[81]

卡帶音樂中「創作類」歌曲中，到底有多少是完全自創而有多少是「改編」，是個具有爭議性的問題。例如，在阿美族人吳之義專輯中出現的族語歌曲〈美好的今宵〉，旋律骨幹和阿美族歌手盧靜子黑膠唱片中〈山の生活〉（相關討論見本書第一章）極為接近，[82] 而演唱者自述這首歌的來源時提到：

> 這是他人的創作，一位住在泰源的葉美月平時亂唱的，我把它錄音起來，拿回去再作一些修改、整理，就變成了一首新歌（陳式寧 2007: 66）。

吳之義的敘述顯示，操作方便的錄音機助長了一種「口傳文化」的傳播，在輾轉的面對面傳唱及透過錄音機的傳播後，歌曲最早的來源往往被遺忘，而在輾轉傳唱的過程中，不同的演唱者可以加上自創的部分，成為一種集體創作的形式。在這種情況下，有些被研究者認為是「翻唱類」的歌曲，演唱者會聲稱是他們的創作。[83]

部分卡帶音樂的歌曲由演唱者自己創作，在演唱者自創歌曲的過程中，通常不是透過記譜系統寫作，而常藉助錄音機的錄放功能，將旋律片段哼唱出來，經過錄音、剪接、修飾成一首完整的歌曲，再交由編曲者記譜。例如，阿美族人吳耀福說明他如何使用錄音機進行母語歌曲創作：

[81] 〈勇往金門戰線〉創作者為汪寬志，係依據江冠明創作的說法（江冠明 1999）；然而，曾擔任鈴鈴唱片公司製作的翁源賜表示，這首歌的創作者另有其人，但因為由汪寬志伴奏的〈勇往金門戰線〉版本很受歡迎，所以被誤認為這首歌的創作者。翁源賜訪談，2013 年 8 月 15 日。

[82] 見於《盧靜子・真美主唱第一集》，臺東心心唱片，SS-3007，1968 年發行。

[83] 這種情況會涉及到版權的問題，但本文無意在此討論這個議題。

> 聽久了原住民的歌曲產生了一點靈感慢慢就開始寫歌，第一張唱片是別人寫給我的，第二張就開始寫詞寫曲。到目前出了七張也有三、四十首左右。歌曲方面我本身不會彈，一句一句的哼唱用錄音機錄起來，歌詞再填上去。我想大部分寫原住民歌曲的人也都用這樣，會編曲的反而不會寫詞（吳耀福 1999: 203）。

　　演唱者在這種情況下創作出來的歌曲，有時候不自覺地加入既有歌曲的旋律曲調，使得「創作」歌曲讓聽眾有種似曾相似的感覺。同時，透過上述的創作過程，卡帶音樂中部分創作類歌曲，常使歌曲聽起來有拼湊的痕跡。我認為這些現象顯示，卡帶音樂中的歌曲不應被視為完整的「作品」，而是一種傳唱的「過程」。

　　卡帶錄音技術並沒有將流傳在部落間或外來的旋律固定下來；相反地，由於卡帶錄音機錄放功能操作的簡便，透過卡式錄放音機，原來部落歌謠的口述傳統以另一種形式延續。這些新的、舊的、既有的、外來的、自創的、借用的曲調旋律常常並存在卡帶音樂中，使得卡帶音樂呈現一種如 Gilroy（1993: xi）所稱的「always unfinished, always being remade」（總是未完成的，還在創造之中的）混雜風格。

小結

　　我在本文中首先討論臺灣原住民卡帶文化「特定的」、「區域性的」、「草根的」特性，接著回顧「混雜性」觀念研究的文獻，並借助 Mikhail Bakhtin 的「眾聲喧嘩」（heteroglossia）、「多音交響」（polyphony）的觀點，以及 Homi Bhabha 的混雜性觀念，對臺灣原住民卡帶文化進行分析。臺灣原住民在百年來和外族的接觸中，正是 Bakhtin 指出的「不同的價值體系、語言體系發生激烈碰撞、交流的轉型時期」，在不同文化的碰撞交流中，「眾聲喧嘩」和「多音交響」成為當代原住民文化的顯性面貌。原住民卡帶文化即反映了這些文化特性。我從伴奏樂器的使用，論證西方鍵盤樂器在卡帶音樂中彰顯的模稜兩可；透過「語言」這個面向的分析，我討論原住民卡帶音樂如何使用外來民族統治而引進的外來語

言，挑戰和顛覆大社會對原住民的刻板印象；在曲調旋律中，我則主張卡帶錄音這個現代科技，使得原住民的歌謠口述傳統以不同的方式延續，透過這個「類口述傳統」，原住民流行音樂不斷地發展、複製與變形。

從音樂的表象來看，卡帶音樂和原住民「傳統音樂」有顯著的差異，但是就伴奏樂器和歌唱部分的關係而言，我們看到一個原住民音樂傳統的延續，也就是歌樂重要性大於器樂的傳統。西式樂器的加入，只是提供修飾填充的功能；對於歌者和聽眾而言，歌唱的部分才是他們關切的重點。

提出卡帶文化中「類口述傳統」的現象和歌樂傳統的延續，我的目的並不是為卡帶文化尋求一個正統性。我所要指出的是，在混雜的卡帶文化中，「過去」和「現在」是並存的，現代科技和外來元素並沒有完全取代傳統音樂行為和音樂觀念。這種過去和現代並存的混雜特性，使得一個音樂表述往往具有多重意義。

在社會文化的意義上，卡帶文化呈現的也是多面向、多重意義的。例如，前述吳之義演唱的〈李小龍〉便具有多重的文化意義。陳式寧指出，這首歌曲中提到「李小龍」和「鳳飛飛」，一方面顯示「流行之風使村裡 [阿美] 族人漸漸崇外」（2007: 121）；另一方面，歌詞中提到阿美族人在歌唱和武術上勝過鳳飛飛和李小龍，「也顯現當時族人在外地工作後所產生的自卑心態，需由此自大表態方式來平衡」（ibid.）。然而，從另外一個角度來看，陳式寧指出：

> 歌名「李小龍」點明了時代，對於歌意內容表述、意趣卻無任何意義，猶如都歷 [位於臺東縣成功鎮] 男子年齡階級創名制的方式，以其時代中的關鍵的人事物為命名，吳之義可謂承襲了這種語言模式與命名文化習慣（2007: 87）。

這裡提到的阿美族年齡創名制，其基本原則就是進入成年組的男子，在成年禮上被授予一個專屬的級名，這個名字由部落長老根據舉行晉升成年階級儀式的當年發生的大事而決定（黃貴潮 1998: 98）。例如，都蘭部落（位於臺東縣東河鄉）的「拉贛俊」這個級名，便是紀念 1985 年王贛俊參加美國挑戰者太空船任務這

個事件。王贛俊這個人和都蘭部落毫無關係，然而透過這個命名機制，這個人名卻成為部落的共同記憶。同樣的道理，在〈李小龍〉這首歌中，李小龍和鳳飛飛和都歷部落也毫無關係，但透過歌詞中使用他們的名字，使得這首歌成為和吳之義年齡相近的都歷阿美族人共同的記憶。這個例子呼應先前提到的 Bhabha 的說法：一個相同的符號（例如人名）可以在混雜的過程中被挪用、翻譯、再歷史化和重新解讀。

在本文主要的文化意義討論之外，我們也不能忽略卡帶音樂畢竟是流行音樂，具有商業的性質。電子鍵盤做為伴奏樂器，正如我的分析顯示，不僅是一個重歌樂輕器樂的傾向造成的結果，也是唱片公司節約成本的策略。卡帶中歌曲的選用編排，也常是唱片公司商業考量的結果。例如，古秀如對於哈雷唱片公司負責人魏榮貴卡帶選曲的原則，描述如下：

> 全部放傳統（母語）歌曲年輕人不愛聽，選太多國語歌或新創曲又怕老人家不買，所以，除了少部分針對老人家所作的日語專輯和教徒要聽的聖歌外，其他部分魏榮貴大多以「綜合口味」處理，也就是傳統歌和國語歌各半。而其中摻雜了一些魏榮貴或朋友們所創作的「山地國語歌」（也就是以國語詞或一點點原住民話配上山地節奏所組成的新歌）的專輯反應最好（古秀如 1995: 57）。

原住民既有的音樂觀念、外族統治帶來的語言、商業的機制和卡帶錄音技術共同形塑了原住民卡帶音樂的風格。我們或許可以說，原住民卡帶文化是上述這些元素衝擊而出的一個「第三空間」，在這個空間中，不同來源的文化符號被挪用、翻譯、再歷史化和重新解讀。各種因素在此交會而形塑出來的原住民形象是流動而多變的，挑戰、顛覆一般人對原住民「族群構成或文化定位僵硬的先驗想法」。

本文和 Bronia Kornhauser 的論文 "In Defence of Kroncong" 都具有為混種音樂辯護的意味；然而，我的主要目的並非宣揚推廣原住民卡帶文化。透過原住民卡帶文化的介紹和對混雜性的討論，我不僅希望使讀者認識這兩個較不受關注的

研究區塊，更期待這樣的探討可以激發臺灣民族音樂學界對於當代音樂文化研究的省思，並提供一個研究的模式，使之可以應用在臺灣不同類型混種音樂的研究。

　　從後現代的角度看原住民卡帶文化，我們與其說後現代的意義存在於卡帶文化中，不如說它存在於我們看待「混雜性」的方式中。雖然卡帶文化中充滿「混雜性」，但「混雜」並非「後現代」的專利，正如 Herder 所言，所有的文化在其創造及定義都是混雜的（Brown 2000: 128）；從另一方面來看，卡帶文化所呈現的美學特質也和後現代美術或建築所呈現的後現代主義相去甚遠。本文並無意指出卡帶文化中的混雜性和其他形式的混雜有多麼不同，以至於使我們可以宣稱它具有後現代特徵；相反地，我所要揭櫫的是看待原住民卡帶文化混雜性的後現代觀點。混雜和「統一性的缺乏」互為因果，因而在講求「整體性」（totalization）和「邊界分明的」（boundary）的現代主義中，混雜被視為一種缺陷。然而，在後現代主義中，正如廖炳惠所言，已經將「缺乏統一性的觀念，變成既定的事實，不再對之感到焦慮，反而是慶祝它，強調流動、多元、邊緣、差異與曖昧含混」（2003: 207-208）。[84] 在 Bronia Kornhauser 關於西方民族音樂學發展的討論中，我們看到，民族音樂發展從初期到 1970 年代，學者對於「混雜」看法的改變（Kornhauser 1978: 104-105）和廖炳惠區分「現代」與「後現代」的敘述有對應之處。這樣的改變，我們可以視之為 Harvey 所稱的「情感結構的深刻轉變」，因此，我們也可以將這樣的改變歸諸於民族音樂學的「現代觀點」與「後現代觀點」的差異。我認為，對於卡帶文化的後現代觀點，便在於正面看待原住民卡帶文化的混雜性，將混雜視為一種調適而非墮落。這個卡帶文化研究，不僅探索「後現代式」聆聽與理解臺灣原住民音樂的可能，也呈現不同世代的民族音樂學者在「混雜」的感知與論述方向上的差異。

[84] 廖炳惠在原文中以「後現代性」指稱這些特徵，但我傾向支持 Giddens 的主張，因此使用「後現代主義」一詞。

第二部分
詩學與政治學

第三章：從「海派山地歌」到「原住民舞曲」
——他者的建構與音樂的挪用 [85]

　　由非原住民以原住民為題材或使用原住民音樂素材所創作的音樂，是否可以被視為原住民音樂？對於非原住民音樂工作者，挪用原住民音樂元素拼貼而成的作品，我們該如何分類？有些由非原住民以原住民為題材所創作的音樂，在原住民社會傳唱許久，而被很多原住民及非原住民認為是「原住民歌曲」，例如：〈高山青〉與〈站在高崗上〉。對於有些由非原住民使用原住民音樂素材所創作的音樂（例如本文將探討的豬頭皮《和諧的夜晚 OAA》專輯），一般聽者大致不會把這類音樂視為原住民音樂；然而，由於這類音樂直接使用了原住民音樂元素，作品又可能透過媒體傳播進入原住民音樂生活，使得這類音樂和原住民社會產生糾葛。對於這兩類音樂的分析，我們應該考量的不應僅止於它們是不是原住民音樂的問題，或者，侷限在哪些音樂元素被用來建構原住民音樂形象，或哪些原住民音樂元素被挪用等音樂方面的分析。這些音樂實際上提供了我們思考族群文化間音樂互動關係的機會，這些互動牽涉了族群間權力關係、文化所有權、族群認同等議題。在接下來的討論中，我將分析由漢人創作的〈高山青〉這首歌和漢族音樂工作者豬頭皮《和諧的夜晚 OAA》專輯。本文標題以「海派山地歌」指稱〈高山青〉，由於這首歌產生的背景和 1949 年前後上海電影業轉移到臺灣有關；我以「原住民舞曲」指稱《和諧的夜晚 OAA》，因為豬頭皮試圖藉由這張專輯建立一種「原住民舞曲」風格。透過這兩個例子的分析，我將討論「他者」以及「音樂挪用」等相關議題。

[85] 本章由兩篇我發表於 2007 年的研討會論文（陳俊斌 2007a, 2007b）改寫而成。

關於「他者」與「挪用」

一、原住民作為「他者」

在歌曲〈高山青〉與《和諧的夜晚OAA》專輯中，儘管兩者的創作動機不同，「原住民」都是透過漢人創作者的音符所呈現的一個「他者」。在原住民與漢人接觸的歷史中，由於原住民沒有自己的書寫系統且在原漢關係中居於劣勢，使得原住民形象常常透過漢人文字書寫或影像描繪呈現，在這些文字與影像中原住民長期以來都是「被挪用的他者」、「無聲無息的他者」（林文玲2003）甚或是「被妖魔化的他者」（陳龍廷2004）。[86]

原住民被建構成「他者」的歷史，和原住民被外來民族殖民的經驗有關。陳龍廷在〈帝國觀點下的文學想像─清代臺灣原住民的妖魔化書寫〉一文中，引用Albert Memmi的觀點，把殖民者建構的被殖民者形象歸納為：「懶惰」、「無責任感」、「非人格化」、「神秘化」、「依賴情結」、「可殖民性」，而建構這些形象的目的在於讓被殖民者「相信殖民統治的合法性」（陳龍廷2004: 213）。楊傑銘在〈帝國的凝視：論清代遊宦文人作品中原住民形象的再現〉一文中，對於他者形象建構與殖民統治合法性的關係，也提出類似說法。他指出：「當殖民者以論述建構他者形象的同時，其實是藉由他者來反襯自身主體的位置」（2008: 85），這樣的「自身主體─他者」的區隔，呈現在漢人與其他族群的關係時，則是：「漢人主體建構的過程，為了滿足其大漢民族『中原中心』的優越感，故，必須藉由蠻夷之邦的『他者』映襯下展現自身主體的位置」（楊傑銘2008: 91）。在他者建構過程中，「中原中心」和「蠻夷之邦」的差異被放在「文明/野蠻」及「人/非人」的二元論框架之中，在核心的是以漢文化為主體的「文明禮樂之邦」，

[86] 原住民做為「他者」的形象不僅出現在文學與藝術作品中，也出現在人類學或民族音樂學等社會及人文學科著作中，例如，孫大川提到，臺灣人類學者常在他們的研究中將原住民「標本化」（2000: 119），透過「標本化」，原住民被塑造成不存在於當下的「他者」。將原住民塑造「他者」亦非漢人的專利，在原住民和外來政權接觸的歷史中，這些外來政權總是將原住民視為「他者」，例如荷蘭統治者將原住民視為「異教徒」，日本帝國將原住民視為未開化的族群。在此，為了聚焦在兩個漢人音樂作品的分析討論，我僅討論漢人在文學藝術作品中所建構的原住民形象。

在邊緣的則是未受教化的野蠻人（陳龍廷 2004: 223）。

陳龍廷和楊傑銘透過檢視清代遊宦文人作品中描繪的原住民形象，指出漢民族和臺灣原住民接觸之初表現出的恐懼與慾望。陳龍廷提到在清代文人對原住民的「妖魔化書寫」中慣用的手法就是，把原住民描述為如同動物或魔鬼的非人化「他者」（2004: 214-215）。楊傑銘則寫道：

> 對漢人而言，臺灣是一個蠻荒之地，而對蠻荒、未知的恐懼，使得漢人常將臺灣這一個空間再現為妖魔化的形象。同樣的，未知所帶來的神祕感，也是漢人常對臺灣投以欲望的想像，而這種欲望的展現常出現於對原住民女性形象的描繪，而不論是恐懼或是慾望的心理狀態，對漢人來說，最大的目的就是要在臺灣得到最大的利益（2008: 85）。

原住民長期以來做為被書寫的「他者」的狀況，到了 1980 年代原住民開始以中文書寫的方式，對原住民進行第一人稱的描繪才有所改變。1983 年臺大原住民學生伊凡‧諾幹及夷將‧拔路兒等人創辦《高山青》雜誌，可被視為這個轉變的起點（孫大川 2012: 35）。接著，晨星出版社以「山地文學」為名，出版了《悲情的山林》（1987）及《願嫁山地郎》（1989），1990 年代《文學臺灣》雜誌兩度以「原住民文學」為題出版專刊（瓦歷斯‧諾幹 2000: 101）。至今，原住民作家創作已累積至相當可觀的數量，其作品不僅在原住民社會中流傳，也吸引漢人讀者注意，使得中文的書寫成為原漢對話的一種管道。

在動態影像中原住民再現也歷經了和文字書寫類似的歷程。林文玲在〈米酒加鹽巴：「原住民影片」的再現政治〉一文中，將影片中再現的臺灣原住民形象轉變區分為三個階段，分別為「日治時期及國民黨統治臺灣初期」、「八〇年代」及「九〇年代」。在第一個時期的紀錄影片中，

> 可以看到臺灣的原住民族如何在特定的國家意識形態下，為達成某種政治訴求，被塑造、被展現為具刻版印記的沉默他者。這些在我們社會中流通、傳播的原住民及其文化的知識及形像／圖像，不只提供漢人認識、了解以及想像原住民；甚至

也提供原住民形塑自己面貌的材料來源；這些形塑「原住民」的素材在社會的意義與象徵系統中不斷地生產與再生產，關於原住民的「固著」說法與意義形構的意識得以在其中繁衍。而這些甚至深刻影響原住民對自己族群文化的認知與認同。我們現在最常談及的是，這些其他族群對臺灣原住民的書寫、拍攝常常提供了一個模糊的、片段的，甚且是扭曲的原住民圖像。原住民在這些出自主流社會手筆的文化產物中，被置放在一種被呈現的沉默「他者」位子上，缺乏原住民的主體觀點在裡面（2001: 199）。

到了八〇年代，新興的人類學紀錄片透過「田野調查資料」與「參與觀察方法」，以「**文化浪漫化的手筆**」，[87] 試圖「勾勒原住民社會、文化『真實』面貌」（ibid.）。九〇年代以後，「臺灣的紀錄片工作者嘗試與（原來一直是）被拍攝對象（原住民族）合作，共同參與、發展影片的拍攝」，試探「『原漢合作』影片的可能性或者其局限性」（ibid.）。

從文學與影片中原住民形象再現的轉變過程，我們可以發現，這個轉變過程和臺灣社會環境的演變以及原住民社會情境的變化有關。在不同時期的音樂中，原住民形象是否也歷經類似的改變呢？為關注這個問題，我將以創作於 1949 年的〈高山青〉這首歌曲和 1996 年出版的《和諧的夜晚 OAA》專輯為例進行分析討論。

二、關於「挪用」

在《和諧的夜晚 OAA》專輯中，豬頭皮挪用原住民音樂元素，這些音樂元素和豬頭皮創作的樂句和樂段混雜在一起，在某種程度上達成了「原漢對話」和「原漢合作」的目的。這樣的做法是否使得原住民在音樂中不再是「無聲無息的他者」？或者可能引起更多爭議？

關於「挪用」（appropriation）一詞，*Merriam-Webster's Advance Learner's*

[87] 粗體字為原文作者標註。

English Dictionary（2008 年版）收錄兩個定義，一個是「為特定用途或目的而獲取或者存取金錢的行為」（the act of getting or saving money for a specific use or purpose），另一個則是「占用或使用某種事物的行為，特別是以不合法、不公平的方式」（the act of taking or using something especially in a way that is illegal, unfair, etc.）。我在此採取的是第二個定義。「音樂挪用」（musical appropriation）和音樂借用（musical borrowing）兩個詞意義相近且可互相替代，在此，我使用「挪用」而非「借用」，凸顯在原漢權力不均等關係下，漢人通常是在不公平的情況下，取得或使用原住民音樂元素，或者這種行為常反過來驗證原漢之間權力不均等的關係。

Georgina Born 和 David Hesmondhalgh 在 *Western Music and its Others : Difference, Representation, and Appropriation in Music* 一書的導論中，對音樂挪用有詳細的討論，我在此引用他們的說法，討論有關音樂挪用的特質、形式和相關議題。Born 和 Hesmondhalgh 主要從兩個方面切入，一個是「在音樂中如何透過挪用或虛構的表達再現其他文化」，另一方面則是「社會文化的認同和差異如何在音樂中建構與表達」（2000: 2），這兩個方面的討論顯示了，在音樂挪用中音樂文本和社會文化情境之間，具有互為表裡、錯綜複雜的關係。

關於音樂挪用的特質，Born 和 Hesmondhalgh 指出，由於「音樂」本身缺乏明確的指意功能，使得音樂挪用和文學及視覺藝術挪用，在意義的傳遞上有所不同（2000: 46）。音樂挪用的痕跡常隨著時間消逝，也會在聽眾閱聽的過程中被磨滅；被借用的音樂所負載的原有社會文化與意識形態意涵，會在一定的時間後逐漸消失，除非這些意涵藉著其他非音樂的力量，被複製而投射到音樂對象。由於音樂缺乏指意性後盾，音樂的再現意義經常借助其他社會文化動力而被建立以及支撐；因此，附隨在音樂再現和挪用的意涵，可能比視覺和文學藝術更易變動和不固定（ibid.）。

音樂挪用有多種形式，例如作曲家採集民間音樂做為創作藝術音樂的素材便

可視為音樂挪用。Bartok 善於吸取民間音樂養分，轉化成他的創作泉源，他歸納出將農民音樂轉化成現代藝術音樂的三個途徑：1. 一成不變地使用民間旋律並加上伴奏；2. 透過對民間音樂的模仿，創造出想像的音樂仿製品或其衍生產物；3. 完全吸收農民音樂的語彙或將其作為分析的基礎後，把這些成果以原創的方式融入作曲家個人的風格中（Born and Hesmondhalgh 2000: 39）。以臺灣原住民音樂素材進行藝術音樂寫作的例子中，可以發現 Bartok 所指出的這三種類型，例如：日治時期日本音樂教師竹中重雄《臺灣蕃族の歌第一集》（1935）中，將採集的原住民歌曲旋律配上鋼琴伴奏，[88] 可視為第一類的挪用；江文也作品中標題和原住民有關的樂曲基本上都是「想像的音樂仿製品」，[89] 可視為第二類的挪用；馬水龍男聲合唱與管弦樂曲《無形的神殿》中，將布農族 pasi but but（祈禱小米豐收歌）的聲部進行模式轉化為弦樂導奏，則可視為第三類的挪用（陳俊斌 2010: 15-17）。

音樂創作技術與科技的發展（例如：錄音技術與音樂取樣），使得音樂挪用的形式更複雜，也涉及更多政治、經濟等相關議題。Born 和 Hesmondhalgh 將這些日益複雜的挪用形式區分為「混成」（pastiche）、「擬仿」（parody）、「並置」（juxtaposition）及「蒙太奇」（montage）。這些形式在原始素材的使用方式上各不相同，所涉及的音樂以外的意涵也不盡相同，例如，「混成」看起來像是一種充滿感情和幽默的模仿，是一種對於「原創」音樂的致敬（an apparently affectionate and humorous mimesis, a mode of musical obeisance to the "original"）。相反地，「擬仿」是一種諷刺的、黑色幽默式的模仿，它造成對原創的一種批判性的距離化（a satirical, darkly humorous imitation that produces a critical distanciation from the original）。「並置」則是一種音樂的拼貼，它創造了一種透視性的距離與分裂，以及在每一個觸及的音樂對象之間的相對論（a musical collage that creates perspective distance, fragmentation, and relativism between each

[88] 有關竹中重雄的原住民音樂採集與著作可參考王櫻芬 2008: 302-314。

[89] 相關討論可參考周婉窈 2005: 141-142。

musical object alluded to）（Born and Hesmondhalgh 2000: 39）。上述的類型在挪用原住民音樂素材的作品中，比較常見的是「混成」和「並置」，例如，新寶島康樂隊的〈歡聚歌〉[90] 中，就出現了這兩種形式的挪用：將卑南族歌謠〈除草歌〉旋律配上臺語歌詞是一種「混成」；[91] 取樣自許常惠採集的〈除草歌〉錄音、陳昇及黃連煜創作的臺語及客語創作樂段和配上臺語歌詞的〈除草歌〉旋律交雜在一起，形成一種「並置」。透過這兩種形式，兩位演唱者企圖傳達「族群融合」的訴求。本文討論的《和諧的夜晚 OAA》在挪用形式上也以這兩類為主，我將在有關這個專輯的分析中，討論這兩類挪用形式的使用及相關的社會文化議題。

Born 和 Hesmondhalgh 在文中，也提出多個有關音樂挪用的議題。例如：由於音樂缺乏指示意義（denotative meaning），音樂再現如果是全然地約定俗成以及被符碼化的，那麼意義的固著是否只取決於聽眾的接受呢？不管作曲者的意圖為何，在聽眾的接受中，音樂挪用所附帶的原始情境及意涵，是否被抹除而終究會消失？這些作用是否在接受中被普遍地誤認？這對於原來的挪用又代表甚麼呢？從歷史角度來看，它是否顯著地造成相對弱勢與缺乏流動性的音樂文化，被挪用來使得西方藝術音樂和流行音樂傳統重新恢復活力？（Born and Hesmondhalgh 2000: 45）。這些問題有助於本文對於兩個音樂個例進行批判性思考，我將先討論這兩個音樂個例，再以 Born 和 Hesmondhalgh 所提出的這些問題，對這兩個個例進行檢證。

[90] 陳昇與黃連煜，《新寶島康樂隊第三輯》，臺北：滾石唱片，RD-1336（1995），第一首。

[91] 歌曲一開始使用取樣自許常惠採集的卑南族歌謠錄音片段，以原住民聲詞演唱。到了副歌的部分，原來以原住民聲詞演唱的「na i na lu wan na i ya na ya o hay, na i na lu wan na i ya na ya o」改成「咱攏麥擱爭 na i ya na ya o hay, 和你來作伴 na i ya na ya o」歌詞，並模仿原卑南族歌曲旋律，可以視為一種對卑南族音樂的致敬。

關於〈高山青〉

一、一首歌曲，多重聲音

舞賽·古拉斯和馬躍·比吼兩位阿美族文化工作者，在一篇題為〈族群與媒體：拒絕當小丑，原住民應該唱自己的歌〉的文章中，對於 2006 年原住民電視臺為慶祝周年台慶所舉辦的「原住民歌唱菁英賽」中，將〈高山青〉等社會大眾熟悉的「山地歌曲」，[92] 做為指定歌曲提出了批判（舞賽·古拉斯與馬躍·比吼 2006）：

> 針對「菁英歌唱賽」活動，原住民感覺最不舒服的是，在比賽中規定指定曲，包括《高山青》、《我們都是一家人》、《山地小姑娘》、《烏來山下一朵花》等歌，這些歌都是威權時代的產物，原住民的形象被型塑成男的「壯如山」，女的是「美如水」、「小姑娘」、「一朵花」，是簡單化、制式化原住民的形象，且背後根本是把原住民當「山花」來消費。50 年來，主流社會不斷透過傳播媒介強化這種印象，深箝在觀眾的腦海裡的圖像便是這個刻板印象，而今原住民終於有了自己的專屬電視頻道，原民臺卻還鼓勵唱這種歌曲，原住民情何以堪？

做為比賽指導單位的「行政院原住民族委員會」，主管臺灣原住民行政的最高單位，似乎並不認為〈高山青〉這首歌，對原住民有任何「污名化」的暗示。在其所屬的「原住民族文化園區管理局」網站中，對於鄒族的簡介，有這樣的一段文字：

> 「高山青，澗水藍，阿里山的姑娘美如水啊，阿里山的少年壯如山」一首「高山青」正是阿里山鄒族人的寫照。沈穩內斂的個性，高聳的鼻子，帶著幾分的驕傲與自信。是鄒族人給人的印象[93]。

[92] 我使用「山地歌」一詞，藉著一個現在已是「政治不正確」的名詞，指涉 1990 年代以前一種不斷複製原住民「他者」印象的歌曲。在此，「山地」兩字，並沒有對原住民任何貶抑的意圖，而是對於原住民被建構為他者的歷史的一種反諷。有些論者（例如江冠明 2003: 10）認為，使用「山地歌」一詞可以和以「原住民歌曲」所指涉的 1990 年代以後隨著原住民意識興起而出現的歌曲創作做區隔。

[93] 引自「行政院原住民族委員會文化園區管理局」網頁（http://www.tacp.gov.tw/intro/nine/tsou/tsou2.htm），2007 年 12 月 8 日擷取。

略知這首歌曲歷史的人，應該知道這首歌並不是一首鄒族歌曲，而是一首漢人創作的「山地歌」。然而，這首歌曲透過大眾傳播媒體不斷的播送，使得一般社會大眾誤認為這是一首「原住民民謠」。甚至在外國人的眼中，這首歌更成了「臺灣原住民」甚或「臺灣」的象徵，在友邦迎接臺灣總統訪問的場合中，高唱這首「臺灣民謠」表示歡迎（丁榮生 2004），或被國外建築師作為設計阿里山車站的靈感來源（邱燕玲 2006）。

我將在以下的討論中，透過探討〈高山青〉及其他 1949 至 1970 年代漢人創作的「山地歌」相關的政治、社會背景，討論在外來政治勢力對臺灣原住民音樂的挪用與建構下，原住民的他者形象如何被塑造成形，以及原住民社會對於這些歌曲的不同回應。

二、〈高山青〉——一首「海派山地歌」

雖然現在「電影導演張徹是〈高山青〉作曲者」的說法被越來越多人接受，〈高山青〉的創作背景還是充滿疑雲。盧非易指出，這首歌最早出現在張徹與張英導演，於 1950 年上映的《阿里山風雲》電影中，由張徹作詞，鄧禹平作曲（盧非易 1998: 37）。這可能是關於這首歌作曲者的說法中，流傳較廣的一個版本。然而，張徹本人的著作中，一再宣稱〈高山青〉的作曲者是他本人（1989，2002）。劉星所著的《中國流行歌曲源流》採用張徹的說法，[94] 而《阿里山風雲》

[94] 他在文中如此說道：

以前大家都這麼說，眾口鑠金，以非為是，即如凌晨所編的「凌晨之歌」第九集「南屏晚鐘」中第一五九頁，即曾肯定的指出「高山青」的作者是周藍萍……經黃友棣老師來信告知，始知「高山青」的作曲者乃是邵氏編導張徹，而並非是周藍萍……以後當我看到張徹所出版的「張徹雜文」時，乃更加證實了這件事，因張徹本身在這本書中，曾記載「高山青」的曲譜係出自他的手筆（1988: 123, 126）。

的另一位導演張英在一次媒體訪談中，也證實了這首歌曲的旋律是張徹的創作。[95]

以上資料使我傾向接受〈高山青〉作曲者為張徹的說法。然而，張徹是在怎樣的背景下創造了這首歌曲？他學習音樂的背景為何？在試圖尋找這些答案的過程中，我漸漸理解，這首歌背後實際上牽涉了國民黨從中國節節敗退後，上海右派勢力向臺灣轉移的時空背景。我將〈高山青〉這首歌稱為「海派山地歌」，其中「海派」的「海」字就是指上海。

出身孫傳芳系統浙江軍閥家庭的張徹，曾在上海負責國民黨文化工作，和當地電影界人士接觸頻繁，成為他和電影界結緣的開始。張徹在中日戰爭期間就讀國民黨公費學校「重慶中央大學」，他提到在這段期間，「中央大學的國民黨氣氛濃厚，而當時的學生風氣左傾，流行作『救亡運動』，加上我本身的好動叛逆性格，終於無心向學，一度熱忱於搞音樂，其後輟學加入了一個社教工作隊」（張徹 2002: 32）。這是他自述中少數有關他音樂背景的一個敘述。他在戰爭末期加入「文化運動委員會」，後來受到國民黨主持文化工作的張道藩重用，在戰後被指派擔任上海市文運會秘書。在此期間，負責管理國民黨經營的「文化會館」電影院，由於職務之便，開始接觸上海電影界。張徹在偶然的機遇下認識蔣經國，後來在臺灣拍完《阿里山風雲》後，蔣正籌備成立「總政治部」，便延攬張進入，擔任專員，並在政工幹校任教（張徹 2002）。[96] 從張徹在中央大學和上海文運會的經歷來看，拍攝《阿里山風雲》和創作〈高山青〉，對他而言，與其說是藝術

[95] 張英在多年後回到他的故鄉四川，接受訪問時，提到了《高山青》創作的過程：

而《高山青》這首歌曲的由來，張英更是念念不忘。那時片裏有山地豐年祭和歌舞場面，於是將他們的歌錄下來，導演之一的張徹根據原來的旋律作了三首曲，由演員張茜西、李義珍主唱，女主角吳驚鴻的嗓子有點走音，沒有唱歌機會。試毛片後，她要求也要唱歌，製片叫張英想辦法加一個歌並補拍外景，就是後來的《高山青》。張徹面對風景哼了幾聲，說有了，叫場記根據旋律寫詞，寫了"高山青，碧水藍"，張英覺得"碧水藍"不太妥當，改寫為"潤水藍"。張英笑著說，沒想到三個臭皮匠湊成的《高山青》主題歌竟被誤為民謠，流行整個中國。

資料取自〈張英：四川才子臺灣過客〉（http://big5.huaxia.com/gd/laqy/00217805.html），華夏經緯網網頁，2006 年 9 月 19 日擷取。

[96] 據《維基百科》資料（http://zh.wikipedia.org/wiki/%E5%BC%B5%E5%BE%B9，擷取時間 2007 年 12 月 8 日），張徹當時官階是上校。

工作，不如說是政治工作。

三、1949

盧非易在《臺灣電影：政治、經濟、美學 1949-1994》一書中，主張《阿里山風雲》這部電影「代表的是中國電影從故鄉到異鄉的歷程」（1998: 35），企圖為這部影片做歷史定位。這部電影在臺灣電影史上的重要地位，在於它是臺灣第一部「國語劇情長片」。而這個「第一」的背後，則涉及了國共內戰的歷史。正如盧非易所言，當時張徹等人率領上海國泰公司影片外景隊，和「超乎平常規模的設備器材」到臺灣拍攝這部電影，事實上是該公司撤退部分器材與人員計劃的一部分（1998: 33）。

臺灣第一部「國語劇情長片」為什麼會以臺灣少數民族為主題，而不是以漢人為主題呢？張徹在〈一步走了卅年〉一文中做了這樣的說明：

> 『左派』對上海電影界的壓力越大，我就越向柳中浩［上海國泰公司老闆］獻『策』，主張他遷廠來臺灣。但柳中浩對左派的壓力十分畏懼，不敢公然有所行動，於是又定『策』，我以拍外景的名義赴臺，逐步轉移人員和器材，他再另遣徐欣夫君（當時任國泰廠長兼導演），將國泰影片在臺灣發行，以籌措臺灣所需資金。拍外景自然要有一部戲，這部戲又需非出臺灣外景不可，我於是寫了以吳鳳故事為題材的《阿里山風雲》，並『自任』導演，開始了『轉移』工作。[97]

在《回顧香港電影三十年》一書，他又提到：

> 對我以後影響更大的，是我在《記 蔣經國先生的一個階段》中提到過的，我送道藩先生的夫人去臺灣，第一次看到亞熱帶風光，又聽說了吳鳳故事。他犧牲自己來破除山地人 "出草" 殺人惡習，正與當時流行的女性婆媽電影不同（雖然我那時尚未有後來 "陽剛" 電影的構想），就起了用這故事拍電影之念。另一原因是我當時看局勢混亂，頗有從政治上退身之想（要日後有了和經國先生的遇合，才

[97] 原文出處不詳。黃仁在〈張徹的導演之路〉（《今日電影》，138 期，1982 年 10 月 15 日）中摘錄此文，我在此所引用的文字轉錄自黃愛玲（2003: 41）。

又重新積極）。我回到上海，和柳中浩談起此事，他願意支持我拍這部戲，就此展開了我的電影生涯（1989: 220）。

　　從張徹的敘述中，我們可以理解，他拍攝《阿里山風雲》，並不是為了記錄或宣揚臺灣原住民文化，而是為了讚揚吳鳳「殺身成仁，捨生取義」的精神。「原住民」在張徹的電影中，充其量只是漢人導演建構「異國情調」的工具；[98] 而藉著對於吳鳳的讚揚，正如盧非易所言，《阿里山風雲》這部片子宣告了「一個文化教示者（pedagogue）的到來」（1998：37）[99]。

　　這樣一部充滿漢人沙文主義的電影，在五十多年後的今天，已經少有人知道了，然而，為了這部電影所寫的〈高山青〉則早已成為家喻戶曉的歌曲。張徹曾表示，《阿里山風雲》是一部失敗的片子，但是他對於〈高山青〉受到歡迎則感到非常得意：

> 要說這部《阿里山風雲》，我個人有什麼成就？只有〈高山青〉這首歌（作曲）。片一上映，這首歌就流行開了，臺灣山地人常以"山地歌舞"來招徠遊客，很快就把這首歌編入歌舞，因此使得許多人都把這首創作歌曲當成民歌（張徹 1989: 223-24）。

　　影片在 1950 年上映，此時，國民政府剛流亡至臺灣，社會、經濟仍處在一片動盪不安的情況下，為什麼這部片子一上映，〈高山青〉這首歌就廣為流傳了？我認為國民黨「政戰體系」對這首歌的傳播發揮了推波助瀾的功用。

四、〈高山青〉與政戰體系

　　雖然張徹說《阿里山風雲》一上映，〈高山青〉就流行開了，但是從編舞家李天民對於創作〈高山青〉舞蹈的敘述看來，在電影未上演前，〈高山青〉這首

[98] 盧非易提到，片中所有原住民角色都是由中國演員扮演（1998: 37）。

[99] 盧非易「教示者（pedagogue）」一詞借用自 Homi K. Bhabha 的 *Nation and Narration* 一書。

歌和舞蹈在軍中就已經開始傳開了。[100] 如果李天民在時間上沒有記錯的話，我們可以做這樣的假設：〈高山青〉得以在電影上映之前和之後，迅速流傳開來，是藉助政戰體系的推動。從張徹和政戰體系的關係看來，這個假設是很可能成立的。

李天民在一篇題為〈臺灣原住民——早期樂舞創作述要〉的研討會論文中提到（李天民 2002）：

> 在臺灣地區，中華民族舞蹈之復興，掀起臺灣區民族舞蹈比賽的熱潮，是由「高山青」這個舞蹈而興趣〔原文如此〕。它先有歌，再依歌的節奏，由筆者採臺灣原住民舞蹈形式，舞步編組而成。
> 一九四九年（民國三十八年），屏東阿猴寮，駐有一群大陸知識女青年從軍，又稱「木蘭隊」的國防部女青年工作大隊受訓，李天民任該隊舞蹈教官，教授舞蹈，就把這個「高山青」舞，教給他們，因為簡單易學，大家在操場上，集體雙手互牽，排成行列、鏈形、圓形，在高唱「高山青」歌聲中，踢地揚足，身體屈伸，前進、後退，俯仰中，情緒熱烈。

在李天民這段敘述中，值得特別注意的是，他教導「木蘭隊」隊員「高山青」舞的時候是 1949 年，而電影《阿里山風雲》首映是在 1950 年 2 月 16 日（盧非易 1998: 37）。換句話說，在電影上演前，這些女青年工作大隊的隊員就已經學會這支舞了。

這些隊員在結訓後到各部隊進行文宣與康樂輔導工作，並把這支舞教導給部隊官兵。1951 年，蔣經國視察金門，官兵們便唱、跳〈高山青〉歡迎他，李天民如此敘述（ibid.）：

> 民國四十年，蔣經國到金門視察，見眾官兵，列成鏈形行列，踏地高唱「高山青」，歡迎蔣經國。舞群由鏈形變成圓形，圍住蔣經國，在有序的節奏舞蹈中，踩地高歌而舞，熱情洋溢。

[100] 伍湘芝在李天民傳記中提到，李天民 1949 年在屏東三地門欣賞原住民一面唱著《高山青》一面跳舞的表演，回到臺北後便以這首歌編排出一支舞，並傳授女青年大隊（伍湘芝 2004: 40）。

蔣經國非常滿意這樣的表演，回到臺北後指示總政戰部將〈高山青〉這類舞蹈，在軍中康樂活動中推廣，後來更促成國防部、教育部、內政部合組成立「民族舞蹈推行委員會」（ibid.）。在臺灣盛行數十年的學校康輔活動與文化村的「山地歌舞」，多多少少都受到這類做為軍中康樂活動的舞蹈影響。直到今日，文化村表演和救國團式的團康活動，仍是多數臺灣漢人和「山地歌舞」初次邂逅的場合，而在半世紀前的政治時空下產生的〈高山青〉，對於漢人腦中「山地人」的刻版印象的形成，影響依舊深遠。

四、「他者」的建構

透過救國團、學校康輔社團和各級文化工作隊，類似〈高山青〉的「山地歌」，不僅在漢人腦中形成了「男的『壯如山』，女的是『美如水』」的刻版印象（舞賽・古拉斯與馬躍・比吼 2006），也將這類歌曲傳遍了原住民部落，而構成了原住民的共同記憶。和〈高山青〉一樣，有些歌曲，由於在部落中極為盛行，而被原住民本身誤認為「原住民民謠」，例如〈站在高崗上〉（林志興 2001: 88）。

〈站在高崗上〉這首歌實際上是另外一首「海派山地歌」。這首歌是由移居到香港的上海流行音樂家姚敏作曲，司徒明作詞，最早出現在 1957 年，香港新華影業出品，王天林導演的《阿里山之鶯》電影中。電影講述一個「山地美女」和漢族男子相戀的故事，漢人後來遇害，少女懷疑是同族男子所為，而跳海殉情（黃愛玲 2003: 181）。拍過多部原住民紀錄片的李道明，對這部電影下了這樣的評論：

> 《阿里山之鶯》是一部憑空捏造出來的國語歌舞片。片中男主角（漢人伐木工人）與女主角（不知哪族的原住民少女）一下子在山上散步，一下子又跑下山來到海邊唱情歌，時空完全脫離現實，人物服裝、建築物、儀禮等完全與現實不符，是一部掛阿里山與原住民羊頭大賣歌舞狗肉的「幻想電影」，與阿里山鄒族毫無關係。[101]

[101] 網路資料（http://techart.tnua.edu.tw/~dmlee/article7.html），2006 年 9 月 19 日擷取。

同樣地，張徹導演的《阿里山風雲》雖然也是以阿里山為故事背景，電影內容和實際的阿里山及鄒族卻相差甚遠。由於阿里山「山高樹大，光線不足，且歌舞場面需要大量山地臨時演員，在阿里山找不到」（杜雲之 1972: 26），《阿里山風雲》電影中大部分的外景是在花蓮拍的（ibid.），並在影片中使用了阿美族的歌舞場面。

這兩部電影中，「原住民」只是一個被觀看的「他者」。漢族的電影製作人、音樂工作者，透過影像與聲音的再現，將這個「他者」放置在時間與空間上與漢人相對的另外一端。〈高山青〉以及〈站在高崗上〉歌詞中「高山青，澗水藍」和「連綿的青山百里長呀」，將原住民和「偏遠、與世隔絕、原始、自然」等印象聯繫在一起，塑造了一種空間上的「他者性」（otherness）。「阿里山」這個地理上的「地方」（place），在這些電影製作人和音樂工作者的再現中，成為一個代表著「異族」的「空間」（space）。對於這些漢人而言，這個異族的空間所指涉的地方，到底是在阿里山或是花蓮，其實是無關緊要的，重要的是它是否能和漢人「自我」的文化空間做出區隔。

藉著隱喻性地連結「地方」和原住民「身體」，一個「他者」的、「異族」的空間被創造出來。「阿里山的姑娘美如水啊，阿里山的少年壯如山」這兩句歌詞所呈現的就是這種連結。然而，在這裡，「姑娘」和「少年」只是一組符號，他們沒有具體的形象，「阿里山」的形象並沒有因為和「姑娘」及「少年」的連結而具體化。相反地，「水」和「山」的空間性隱喻使得「姑娘」和「少年」的身體抽象化了；而正是在這樣的抽象化過程中，「阿里山」由一個「地方」的概念變成一個「空間」的概念。

使用隱喻描寫男女間的愛情是常見的文學手法，然而在 1980 年代以前，臺

灣流行歌曲只能用隱喻描寫男女愛情的現象，則主要是國民政府「淨化歌曲」[102]政策所導致。「淨化歌曲」指的是不含黃色、灰色、赤色等毒素的歌曲，而凡是含有這些「毒素」的歌曲一律被禁唱。在這種情況下，含有指涉男女肉體的歌詞，都會被認定是「黃色歌曲」。於是，我們除了看到像〈高山青〉和〈站在高崗上〉這樣「含蓄」地描寫男女愛情的歌曲，也可以看到像左宏元創作的〈娜魯灣情歌〉中「高高的山有我的愛，熊熊的火是我的情，天上的星是愛人的心」這樣的比喻。在「淨化歌曲」的政策下，當男女愛情必須用「山」、「水」、「火」、「星」這些抽象的元素來描寫時，國家便介入創作者及閱聽者對身體的想像，並藉著控制人民的身體想像，達到控制其思想的目的。

對於少數民族身體想像的控制，以及藉著 Helen Rees 所稱的「能歌 [善舞] 的少數民族母題」（"the motif of the music-making minority," Rees 2000: 24）[103]的複製，進行對原住民身體的窺探，使得在政治、經濟上居於主導地位的漢人，得以將原住民擺放在時間上的「他者」的位置。這樣的漢人「自我」和原住民「他者」的對立，藉著「現代」與「原始」的時間性差異被突顯出來。正如 Dru C. Gladney 所言，對於少數民族的「異國情趣化」（exoticization）和「再現」（representation），有助於漢人為了建構國族所進行的「國家化」和「現代化」工程，因為漢人優勢族群的「均質化」（homogenization）建立在對少數民族「異國情趣化」的基礎上（1994: 95）。陳龍廷和楊傑銘對於清代遊宦文人作品中，對原住民「他者」形象建構的論述，呼應 Gladney 的說法，而他們對文學作品中建構原住民他者形象的作法及思考邏輯所提出的批判，也可以適用在「山地歌舞」的分析上。

[102] 我們可以發現，那個極力推行「淨化歌曲」的年代，同時也是國民黨對整個社會控制最徹底、最嚴厲的年代。在雷厲風行取締禁歌、推行「淨化歌曲」的 1970 年代，〈高山青〉被列入鼓勵演唱的曲目，例如當時臺北市政府規定申請演唱登記證者，必須會唱二十首指定的愛國歌曲及「淨化歌曲」，〈高山青〉就是指定曲之一（吳國禎 2003: 116）。

[103] 這個母題通常透著文化村及文化節慶的「山地歌舞」表演中，穿著鮮豔服飾的原住民男女，熱情活潑地唱唱跳跳的場景，不斷地再現。

關於《和諧的夜晚 OAA》

場景來到 2002 年在臺東舉行的南島文化節，以下文字改寫自我參加南島文化節的田野紀錄：

> 2002 年 12 月 22 日（星期日），艷陽高照
>
> 我在國立臺灣史前文化博物館旁的廣場，臺東南島文化節會場。這個臺東最大的年度觀光活動，在 12 月 21 日揭開序幕。為期 11 天的活動，有來自臺灣不同部落的表演者，和遠自復活節島、庫克群島、馬達加斯加、帛琉、巴布亞紐幾內亞等地的外國團隊，擔綱演出具有族群色彩的歌舞。今天的活動由救國團臺東縣團委會承辦，召集了臺東縣高中高職原住民學生，進行母語演講、歌謠比賽、和團體舞蹈表演，整個活動以「『南島原藝・風華再現』嘉年華會」作為主題。
>
> 約莫十點半，母語演講比賽完畢，接著下來的是歌謠比賽。中間串場的時候，大會播放豬頭皮〈和諧的夜晚 OAA〉歌曲。電子舞曲節奏加上演唱者臺語開場白、國語歌詞的演唱，以及布農族音樂片段不時浮現。在場的原住民學生群起尖叫，並且自動地牽著手，跳著原住民的「大會舞」。穿著不同族群服飾的學生們手牽著手，圍成大大小小的圓圈，尖叫、頓步、歡舞。

在一片歡樂和諧之中，我看到不同形式的矛盾。首先，這首歌的部分素材取用自 malastabang，俗稱布農族「誇功宴」。回到一百年以前，布農族的「誇功宴」，往往在出草獵到敵人的首級後舉行，當時布農族鄰近的其他原住民部落，聽到這些呼喊歌唱的時候，應該會聞之喪膽。想想現在這些來自不同原住民部落的學生，可以在用「誇功宴」做為素材的電子舞曲伴奏下，一起跳舞，還真給人一種「族群和諧」的感覺。然而，仔細分析作品內容和創作背景，我們會發現，在和諧的表象後面的，是一連串的衝突。以下我將藉著描述這首樂曲蘊含的弔詭與衝突，展示在過去十多年來，我們對臺灣族群關係的回憶，如何藉著聲響呈現，而不同的族群文化又如何在其間對話、激盪。

一、專輯

豬頭皮（朱約信）在 1980-90 年代，先以「抗議歌手」的姿態，出現在臺灣

另類音樂圈子，接著又創作「笑詠念歌」，以結合民俗說唱和西方流行音樂 rap、舞曲等元素的方式，評論社會現象。他在 1996 年專輯《和諧的夜晚 OAA》[104] 中，藉用西洋電子舞曲的形式，取樣拼貼原住民十族的音樂片段，推出了所謂的「原住民舞曲」。其中，和專輯同名的樂曲〈和諧的夜晚 OAA〉，使用了三段明立國在南投縣信義鄉採集的布農音樂片段，和一段吳榮順在臺東縣海端鄉布農族郡社群收錄的音樂片段，作為主要的取樣（sampling）。歌曲以一段臺語口白開始：「好昧……好阿 好阿　開始阿哦…OK」，接著以國語歌詞演唱下面四段歌詞：

A1	和諧的夜晚 O-A-A	唱著飲酒歌 O-A-A
	美好的故事 O-A-A	講給大家聽 O-A-A
B1	愛情的弓箭 O-A-A	射中鹿耳朵 O-A-A
	開酒來慶祝 O-A-A	MALASTABAG[105] O-A-A
A2	有希望的人 O-A-A	一齊在家鄉 O-A-A
	我們去打獵 O-A-A	健步如飛鳥 O-A-A
B2	太陽繞大地 O-A-A	小米會豐收 O-A-A
	祖先的靈魂 O-A-A	玉山的方向 O-A-A

［誇功呼喊］呼 呼！呼呼呼！米酒咖啡 稻香綠茶 保力達 P 呼呼呼 呼呼呼 呼 呼

　　在專輯的樂曲解說裡，A1 的部分加上了這樣的注解：「旋律來自［賺錢歌］」；同時在部分歌詞旁邊也加上了以下的注釋：

射中鹿耳朵：以＿射鹿耳朵＿聞名的［打耳祭］乃布農族的成年儀式之一
馬拉斯達棒：誇功宴
玉山的方向：玉山是布農族的聖山傳說中祖靈的聚集地

　　樂曲解說裡，指出了這個作品主要以布農族的「賺錢歌」和「誇功宴」做為創作的素材。被稱為「賺錢歌」的這首布農族兒歌（misa kuling）和「誇功宴」（malastabang），都是以每句歌詞四個音節的方式唱唸。Misa kuling 演唱時，在

[104] 《和諧的夜晚 OAA》，臺北：魔岩，MSD-021，1996 年。

[105] 原文如此。

樂句中間都會加上 "A, I, E" 三個音節，因此這首歌又被稱作「A- I- E」[106]。在豬頭皮的這首作品中，他將每句四個音節的形式改為五個音節，並把「A- I- E」改為「O-A-A」。而做為類似副歌的「誇功呼喊」中，則保留了 malastabang 原有的形式。

從歌詞內容的編排，音樂元素的裁剪黏貼，到樂曲說明手冊的排版，豬頭皮在視覺與聽覺上，營造出一種「後現代主義」的氛圍。在歌詞內容方面，他將看似矛盾或不相干的詞句放在一起，例如：「和諧的夜晚」和「太陽繞大地」，「愛情的弓箭」和「射中鹿耳朵」。這樣拼拼湊湊的歌詞，令聽者難以掌握樂曲的主題。電子舞曲節奏，布農族旋律，再加上國語歌詞，也造成了交錯糾纏的聽覺感受。樂曲說明手冊的排版上，紅黑色相襯的背景，加上黃色底的樂曲解說，綠色底的注解，在視覺上造成極大的對比。這些元素放在一起，造成了一種「流動、多元、邊緣、差異與曖昧含混」（廖炳惠 2003: 207）的後現代感。

以這首歌曲為例，我們可以發現在這張專輯中，所謂的「原住民」意象，不僅和被借用的原住民歌曲有關，也和它被營造出來的「後現代」氛圍有關。專輯整體營造出來的「後現代主義」氛圍，異於一般人日常生活中的視聽經驗。這樣特異的視聽效果，使我們得以想像一種時間性和空間性的「他者」，而創作者可以將這樣的「他者」形象，連結原住民的「他者性」。

二、創作動機與回應

在一篇《新新聞雜誌》有關這張專輯的報導中，豬頭皮特別強調，這張專輯是他「為原住民的文化做服務，因此這張專輯都是以原住民的音樂為主體」（陳德愉 1996: 104）。在這張專輯的製作過程中，他和多位原住民音樂家（如：胡德夫）及知名原住民團體（如：原舞者）共同合作；在作品中，我們也可以發現他確實對原住民音樂及文化的學習下了一些工夫。他所謂「以原住民的音樂為主體」

[106] 《布農族之歌》，臺北：風潮/TCD-1501，#10，樂曲解說。

的立場，透過這兩個方面清楚地傳達了。

　　豬頭皮製作這張專輯，也具有「社會運動」的企圖。他在訪談中表示：「如果可能，原住民運動若有什麼議題可以結合，我也樂觀其成」（ibid.）。基於這樣的出發點，他在專輯中，除了有一般漢人對原住民「樂天」、「熱情」的既有印象的複製，也有較嚴肅的一面，觸及了原住民的一些社會議題。例如，在採用了阿美族音樂元素的〈美好豐年祭〉這首曲子中，歌詞是這樣寫的：「美好的部落豐年祭，讓我們來歡樂歌頌吧！感謝那山川日月星，讓我們來盡興跳舞吧！」，便是屬於前者。表達社會關懷的歌曲則有〈只因為秋天〉，其中觸及了原住民雛妓的問題，而〈飛魚的夢想〉則是有關原住民自然生態被外來力量破壞的問題。對於了解豬頭皮基督教長老教會的背景，並熟悉原住民運動史的聽眾來說，豬頭皮將音樂與原住民運動結合的企圖，並不會令他們感到意外，因為 1980 年代原住民運動主要的支持力量，就來自於長老教會及「黨外團體」（Chiu 1994, Hsieh 1994）。

　　然而，在這張專輯推出之後，豬頭皮卻遭受來自原住民社會的嚴厲抨擊。其中，以排灣族女作家利格拉樂・阿烏的批評最為嚴厲，她在一篇文章中寫道：

> 當我在數個寧靜的部落黑夜中播放這張 CD 之後，當初購買此張專輯的喜悅，卻逐漸地被傷心和憤怒取代，自喇叭不斷流洩而出的族人聲音，像把利劍似地不斷戳入我的心臟，原本各族優美深具文化意涵的傳統音樂，因為現代機械的快速發達，便輕易地遭到重組、分割、合成，我不斷地告訴自己：這不過是一張資本主義量化下的產物，與所謂的原住民音樂重新呈現完全無關，卻仍然無法澆息心中的怒火（1997）。

　　對於豬頭皮把原住民音樂拿來取樣拼貼的手法，阿烏提出了這樣的質疑：「當原住民各族的音樂經過改造、混音、甚至加入漢族、客家音樂的編輯，我不知道這種音樂算是『創作』抑或是『解碼』？」（ibid.）最後阿烏以這段憤怒的文字做為文章的結尾：

看著 CD 上豬頭皮在額頭及下巴仿泰雅族的黥面，赫然發現在他額頭上的圖案，居然是一隻排灣族的百步蛇，我猜想，豬頭皮大概不知道這百步蛇之於排灣族的神聖意涵？一如他不瞭解在泰雅族的傳統中，必須經過什麼樣的成長過程才能黥面？真希望他不會遭到那一族的祖靈懲罰才好！（ibid.）

三、豬頭皮「原住民舞曲」的詩學

阿烏對豬頭皮專輯的批評，顯示了音樂製作者和聽眾在「原住民」的認知上存在著巨大差距。基本上，阿烏所認知的「原住民」是非常具象的「泰雅族人」、「排灣族人」或屬於其他原住民族的個體；然而，我認為，對於豬頭皮來說，「原住民」與其說是一個實體，不如說是一個「意念」。他要呈現的，並不是如同博物館的陳列那樣，告訴聽者，什麼是「真正的原住民？」；相反地，他要表現的是，藉著不同元素的組合，把「原住民」這個意念，以他獨特的方式再現出來。豬頭皮專輯《豬頭 2000》附加的 VCD 中，〈和諧的夜晚 OAA〉的 MV，或許最能代表他處理原住民影像再現的模式。在這段 MV 裡，樂曲的主要元素來自於布農族音樂。然而影片裡，我們看不到任何布農族的意象。這裡我們看到的是一個實際上不存在的「原始民族」，它不是任何原住民族，但也可以拿來象徵任何「原始民族」。這個「原始民族」形象的表現，是透過打赤膊的男人、敲擊樂器、動物的骨頭、對山川的膜拜等影像構成的。

豬頭皮在原住民聲音再現的處理上，採取了不同的模式。這張專輯中的 12 首歌曲，兩首歌和阿美族有關，另有兩首和泰雅族有關，其他八首各自代表一個原住民族。呈現的手法主要藉著擷取既有的原住民音樂錄音片段，將每個原住民族較具特色的旋律片段拼貼在一起，做為該族的象徵。然而，做為音樂基調的則是西洋的流行舞曲形式，而由豬頭皮創作的歌詞則以「國語」為主，並穿插了「臺語」及「客家話」。

豬頭皮並沒有打算透過原住民音樂元素的借用，將原住民音樂轉換成一種另類的漢族音樂；相反地，藉著對原住民元素的模仿，他在作品中所呈現的是將漢

族文化元素「原住民化」的企圖。值得注意的是，他在一些歌詞中使用了「原住民式國語」，例如，「山上的孩子」這首曲子裡，豬頭皮把原來的歌詞

「是誰在我的耳邊輕聲歌唱」，

在反覆的時候唱成：

「誰輕聲歌唱我的耳邊」。

藉著把動詞移動位置的方式，呈現出原住民語言文法的特色，而模擬出一個原住民式的歌詞。此外，在這首描述排灣族的歌曲裡，豬頭皮也用國語模仿了排灣族童謠常見的「頂真」手法，將前一句的歌詞結尾，用作後一句歌詞的開頭。例如，排灣族詛咒歌中

「cuk-nu cuk-nu cuk-nu a-va/nu-a-va nu-a- va nu-a va-ki-sa」

這一行歌詞，我們可以看到 nu-a-va 三個音節原來是第一句的結尾，到了第二句卻成為句子的開頭。這首曲子裡，豬頭皮在

「大風吹大風吹大風吹過來，吹過來吹過來吹過來這裡」

這一行歌裡面，就引用了詛咒歌的旋律，同時也模仿了排灣童謠的句法。漢語歌詞在這些例子中，相當程度地扮演了延伸及註解原住民旋律及歌詞的角色。

四、豬頭皮「原住民舞曲」的政治學

藉著上述的剪接及模擬手法，豬頭皮不僅試圖創造出一種「後現代」原住民聲音意象，他也藉著這個意象的創作，傳遞了他的政治理念。這個專輯所傳達的政治意涵，我認為可以歸納成兩點：第一、對於原（住民）漢（人）地位的再思考，第二、「本土化」理念的體現。

在這張包含了臺灣所謂「閩南、客家、外省、原住民」[107]四大族群文化元素的專輯裡面，漢文化的因素並非一直居於主要的位置。以上述「山上的孩子」這首歌為例，藉著漢語對原住民語法的模擬，翻轉了漢語原有的支配地位。透過借用原住民語法及排灣「頂真」式的歌詞寫作手法，造成一種 Born 和 Hesmondhalgh 提到的「混成」（pastiche）效果，這種混成是一種對於「原創」音樂的致敬（Born and Hesmondhalgh 2000: 39）。這個混成的例子在相當程度上反映了，做為一個主流族群一份子的豬頭皮，對於社會上在族群地位遭受不平等待遇的少數民族的一種補償。

這個專輯試圖藉著所謂「四大族群」文化元素的「並置」（juxtaposition），進行「本土化論述」的企圖相當明顯。「四大族群」的觀念，依據張茂桂的說法，大概在 1993 年才出現（王甫昌 2003: 25），它除了具有政治動員的功能外，也提供了「本土化論述」一個立論的基礎。1994 年民主進步黨臺北市長候選人陳水扁當選市長後，水晶唱片公司將他的競選歌曲改編擴充，召集了分屬四大族群的民間藝人、交響樂團、流行音樂家，共同製作了《臺北春天新故鄉》專輯，[108] 這大概是透過音樂把「四大族群」、「本土化」理念加以具體化的最早範例。而後，在 1996 年，由彭明敏文教基金會出版的《鯨魚的歌聲：臺灣首屆民選總統紀念專輯》，也是基於這樣的理念而製作的。豬頭皮為這個專輯寫作了一首〈臺灣原住民組曲〉，這個組曲便是《和諧的夜晚 OAA》專輯的前身。

豬頭皮《和諧的夜晚 OAA》專輯，以一首樂曲代表一個原住民族的手法，在他的〈臺灣原住民組曲〉中已見端倪。組曲中，以一段歌曲，代表一個原住民族，而寫成以下各段：

序曲：向星星許願

[107] 我認為這個分類具有誤導性，同時它具有的政治意義大於學術意義；然而，為了便於敘述，只好在此借用這個比較為一般人所知的分類法。

[108] 《臺北春天新故鄉》，臺北：水晶，CIRD1034-2，1995 年。

布農：和諧的夜晚
魯凱：雲豹的故鄉
泰雅：族人的戒律
排灣：我不是喜歡流浪
鄒：為何都要離去
阿美：美好的豐年祭
賽夏：一隻鳥在飛
卑南：我們都是一家人
雅美：離鄉的拼板舟
終曲：是誰在呼喚我 [109]

　　《和諧的夜晚 OAA》和《鯨魚的歌聲》專輯，在呈現「四大族群」理念的手法上略有不同。在《鯨魚的歌聲》裡面，「臺灣原住民組曲」只是原住民代表，在和其他代表「客家」、「閩南」族群的歌曲並置後，「四大族群」的「本土論述」才完整。然而，《和諧的夜晚 OAA》中每一首樂曲中通常都用到了四大族群的語言，因而每一首樂曲都可以視為這個理念的體現。

關於「認同」與「音樂挪用」的省思

　　以上兩個個案呈現了原漢之間音樂互相採借的情況。在〈高山青〉的例子中可以看到，由漢人所創作的歌曲如何透過黨國機器的傳播，使這首歌變成代表原住民的符號，並進而使得有些原住民將這樣由漢人建構的「他者」形象內化，把漢人眼中的「他者」當做自己的形象。在《和諧的夜晚 OAA》中，則可以看到漢人音樂工作者如何挪用原住民音樂素材，透過「混成」和「並置」等手法將這些元素重新組合，用以闡述「族群和諧」的意念。這些被漢人音樂工作者豬頭皮重新組合的「原住民舞曲」又回到部落，被部落族人聆聽或使用在不同場合，引發不同的反應並創造出新的意義。接下來，我將討論這樣的採借所涉及的「認同」

[109] 網路資料：http://home.educities.edu.tw/abcbbs/start.htm，2007 年 11 月 15 日擷取。

和「音樂挪用的特性」等相關議題。

一、從「用音樂寫歷史」到「用音樂創造歷史」

以上關於〈高山青〉的討論，展示了在過去數十年來，國民政府如何透過政戰體系和大眾傳播媒體，對原住民「他者」形象的塑造。在這個過程中，漢人優勢族群也同時藉著音樂，寫下一段原住民被操弄與刻版化形塑的歷史。這似乎顯示，以上的論述附和了舞賽・古拉斯與馬躍・比吼對〈高山青〉的批判，但是在漢人透過挪用原住民聲音與形體意象而建構一個「他者」形象的過程中，我並不認為原住民是全然被動的。

從漢人的角度來看，透過音樂的製作與傳播，描繪「第三人稱」的原住民，可以建構出一個「他者」的形象；然而，透過表演，這個建構過程中產生的作品，也可以被原住民用來進行「第一人稱」表述。[110] 例如，阿美族歌手盧靜子演唱的〈高山青〉，[111] 和卑南族歌手張惠妹演唱的〈娜魯灣情歌〉[112]，將「第三人稱」的敘述藉著表演被翻轉為「第一人稱」的敘述。

以原住民的聲詞（vocable）取代中文歌詞，盧靜子演唱的〈高山青〉可以被視為這首歌的阿美族翻唱版本，但是這樣的改變不僅是歌詞的替換而已，它代表的是一種不同於漢人音樂的美學觀念。盧靜子在歌曲開頭，加上原作沒有的「na-i-lu-wan」等無字面意義的音節。這樣的唱法已經成為原住民在演唱〈高山青〉時的一個慣例，而盧靜子在這裡更將這些聲詞運用到極致，除了演唱結束時唱出原來的中文歌詞外，她完全以「naluwan」、「haiyang」等聲詞演唱這首歌（譜例3-1）。這些聲詞是歌唱的主體，不像漢族音樂中的虛詞襯字那樣，只是做為實詞

[110] 卑南族學者孫大川指出，臺灣外來的優勢群體（包括日本人和漢人）透過方志、遊記、民族誌的文字呈現，以第三人稱指涉臺灣原住民，建構了一個「他者」的原住民（孫大川 2000a: 114-15）。相對於這種第三人稱的建構，原住民非文字的傳統敘述模式，可以視為「第一人稱」的模式，這包括了雕刻、編織、樂舞等藝術形態。

[111] 盧靜子，《臺灣山地歌阿美族特選》，臺南：欣欣唱片 SN-1093（n.d.），A10。

[112] 張惠妹，《也許明天》，臺北：華納 5050467566125（2004），第 8 首。

歌詞的裝飾。同時，由於在阿美、卑南、排灣、魯凱等族日常歌唱聚會演唱時，經常使用這些聲詞，當盧靜子以這些聲詞取代中文歌詞時，原住民聽眾很容易可以一邊聽這首歌一邊跟唱（sing along）。聲詞的使用，使得「聽眾」成為虛擬的歌唱聚會的「參與者」，而在「參與」的意義被強調的時候，歌曲的「敘述」便退居到次要的地位（有關聲詞的使用場合之說明，詳見本書第五章）。

譜例 3-1、盧靜子演唱的〈高山青〉[113]

在另一個例子中，張惠妹演唱的〈娜魯灣情歌〉，一方面是對於卑南族前輩歌手萬沙浪[114]的致敬，一方面則藉著歌隊在演唱中重複的一組卑南族語詞，宣示

[113] 記譜者為作者國科會計畫案助理。

[114] 萬沙浪，本名王忠義，卑南族人。曾與胡德夫共組樂團在臺北市六福客棧駐唱，並在 1970 年代在臺灣流行音樂界享有盛名。

了一個原住民歌手的系譜。〈娜魯灣情歌〉[115]原是漢人作曲家左宏元為萬沙浪所寫的歌曲，張惠妹在時隔三十年左右再把它拿出來演唱，對同族前輩萬沙浪表達了敬意。致敬的意圖，在歌曲 2 分 30 秒左右的時候表達地最為明顯，在這裡，歌隊一直重複著「bansalang, bulabulayang」。在卑南語中，「bansalang」指的是通過成年禮考驗的男子，萬沙浪的藝名便是來自「bansalang」一詞。「bulabulayang」一詞則是指年輕女子，呼喚這個卑南語詞時，歌隊宣示了張惠妹在卑南族社會的位置。而張惠妹演唱中一直重複的「bansalang, bulabulayang」呼喚，不僅頌揚了張惠妹的原住民身分，更藉著「bansalang/ 萬沙浪」－「bulabulayang/ 張惠妹」這樣的聯繫，宣稱了她在原住民歌手系譜中的位置。於是，這首左宏元創作的歌曲，藉著這樣的宣稱而轉化為「bansalang」和「bulabulayang」的隔空對唱。

從〈高山青〉、〈站在高崗上〉、〈娜魯灣情歌〉三首歌的創作背景、歌詞內容、觀眾反應與表演方式的討論，本文顯示了這些「山地歌」的多重面向。藉此，我們可以理解，音樂不僅可以做為優勢族群建構弱勢族群「他者」形象的工具，它也可以被這些弱勢族群用來宣揚他們的族群認同。雖然優勢族群掌控了經濟和文化資本，使得原住民這樣的少數族群，難以用透過書寫的方式來寫他們自己的歷史；然而，正如盧靜子和張惠妹的例子所顯示，原住民可以藉著歌唱表演的方式創造原住民的歌唱歷史。

二、挪用、去脈絡、再脈絡

讓我們再回到 2002 年南島文化節的現場。現在我們知道《和諧的夜晚OAA》背後的政治意涵，可能會認為，在屬於「藍色勢力」的「救國團」所舉辦的活動中，出現了這樣一首「綠意盎然」的歌曲，有點弔詭。然而，這個例子並不是一個特例。藉著原住民音樂，「藍色」和「綠色」共同攜手創作的例子其實不少，例如，由於經常參加救國團活動而小有名氣的陳建年，遇上由前「綠色和

[115] 這首歌在萬沙浪演唱的版本中使用〈娜奴娃情歌〉的標題，那魯灣和娜奴娃都是原住民聲詞 naluwan 的中文音譯。

平」廣播電臺出身的「角頭」音樂唱片公司負責人，創造出《海洋》等廣受好評的專輯。或許，我們可以這樣說，在今天這個因為藍綠惡鬥，將臺灣族群關係狠狠撕裂的社會中，原住民音樂提供了一個空間，在這個空間中，不同政治色彩的創作者、欣賞者還被容許互相對話，而不至於爭吵地面紅耳赤。

然而，從阿烏對豬頭皮專輯的批評，我們又可以看到，不同背景、理念的人，對於「原住民」的認知，其間的差距有多麼大。原住民音樂，在這裡又成為不同族群的成員辯論關於族群認同議題的場域。在 21 世紀的臺灣，我們可以發現，沒有一種聲音可以做為一個族群的唯一象徵，而一個族群的聲音，往往也要藉著別的族群聲音的「對位」，才能夠讓聽者察覺到。這些紛雜的聲響，於是構成了「眾聲喧嘩」的（heteroglosic）文化景觀。

三、音樂做為對話的空間與意義競逐的場域

最後，讓我們回到本文稍早談及，Born 和 Hesmondhalgh 所提出的音樂挪用相關議題。首先，關於「意義的固著是否只取決於聽眾的接受呢？」這個問題，從〈高山青〉由漢人的創作變成在臺灣耳熟能詳的「山地歌曲」，以及原住民聽眾對《和諧的夜晚 OAA》的不同反應，我們可以了解，即使音樂的意義可能不是只取決於觀眾的接受，觀眾的接受對於音樂意義的形塑，所具有的重要性顯然不容忽視。那麼，在觀眾的接受中，作曲者的意圖、原始情境及意涵是否會在音樂挪用中被抹除而終究會消失？在本文討論中，我們可以看到，現在大部分聽眾都不知道歌曲〈高山青〉和電影《阿里山風雲》的關聯，而觀眾聽到〈和諧的夜晚 OAA〉這首歌，也不會將其中的〈誇功宴〉片段連結到獵首，我們可以說，這個問題的答案是肯定的。

音樂的挪用在接受的過程中，對於原來意義產生誤認和誤讀，這又代表甚麼呢？這不是一個容易回答的問題。這樣的誤認和誤讀，一方面凸顯了在音樂挪用中，由於音樂缺乏指示意義，使得其意義具有相當高的變動性；另一方面，這樣的特性使得音樂挪用，在不同群體之間，成為可以操弄或對話的工具。當具有權

勢的群體有意地利用音樂挪用時，音樂可以成為塑造弱勢群體「他者」形象的工具，並藉此反襯出優勢群體的主體性。弱勢群體可能將這樣的「他者」形象內化，並將之向外投射，做為自我的形象。然而，在這樣的過程中，原來的意義可能被誤認和誤讀，而成為音樂再創造的元素，然後，透過再創造使得音樂具有新的意義，使得弱勢群體可以回過頭來用它和優勢群體對話，前面提到，由阿妹演唱的〈娜魯灣情歌〉可以視為將音樂原來的指涉誤認而創造出新意義的證例。

Born 和 Hesmondhalgh 提到的另一個問題是「從歷史角度來看，它是否顯著地造成相對弱勢與缺乏流動性的音樂文化，被挪用來使得西方藝術音樂和流行音樂傳統重新恢復活力？」放在本文脈絡中，我們要問的是：原住民音樂文化是否會被挪用來，使得漢人音樂重新恢復活力？前面提到的漢人藝術音樂作曲家（如：江文也和馬水龍等）和流行音樂工作者（如：豬頭皮和陳昇等），將原住民音樂元素轉化為創作素材的例子顯示，這個問題的答案是肯定。這樣的挪用可能出於創作者尋求一種異國情趣式創作素材的動機，但也有可能是基於政治的目的，例如，救國團曾長期地將原住民歌曲挪用在救國團活動中，卑南族人類學者林志興如此描述這樣的挪用：

> 救國團為什麼選擇原住民的歌曲，是因為救國團所有的活動都樂強調活潑、生動，蔣經國強調新中國樂蓬勃朝氣，原住民的歌曲在這一點特別能夠填補漢人民俗音樂的不足（林志興 1999: 217-218）。

這樣的挪用固然使救國團達到透過音樂進行動員的目的，不容否認地，原住民音樂也透過救國團這個管道，在不同部落以及在漢人間流傳（ibid.）。

救國團的例子顯示，漢人挪用原住民音樂所造成的影響是雙向的，它既對漢人音樂文化造成影響，也會回過頭影響原住民音樂。那麼，我們可能會好奇，這樣的挪用會不會終究導致一種原住民和漢人共同擁有的「原住民音樂」的形成？這樣的「原住民音樂」會不會和美國的「黑人音樂」一樣，不再只是專屬於非裔美籍人士的音樂，而成為美國流行文化的表徵？這樣的「黑人音樂」歷經了非洲

奴隸吸收基督教音樂文化，以及美國白人對這些非洲奴隸音樂的戲仿（如：由打扮成黑人的白人演員表演的滑稽歌舞）等挪用與互相採借的過程，使得黑人音樂變成跨越族群甚至跨越國際（藉由跨國流行音樂工業）的樂種。原漢之間音樂的互相採借，如果假以時日，也有可能形成一種跨越族群的樂種。

如果「原住民音樂」有朝一日成為一種跨族群的「臺灣音樂」，其後果對於原住民到底是利或弊？在 Born 和 Hesmondhalgh 的討論中，關於黑人音樂的爭議，或可供我們參考。Born 和 Hesmondhalgh 指出，對於非裔美國人音樂的挪用，大致可以發現四種不同的反應（2000: 22-28）。第一種反應，可以 Richard Middleton 為代表，支持這個論點的評論者認為，透過「黑人音樂」，非裔美國人將他們的「次文化」（subculture）反轉成具有領導權的「超文化」（hegemonic superculture）（Born and Hesmondhalgh 2000: 22）。「黑人音樂」可以從「次文化」變成「超文化」，主要源於美國唱片工業挪用黑人音樂，並藉由其經濟優勢將這類音樂投射到世界各地，建立全球流行音樂製作與閱聽的規範。這樣的挪用與霸權的建立，引發另一種對「黑人音樂」的反應，這類反應質疑：白人音樂家對想像的黑人音樂形式的借用，以及在這種聲音交流的基礎上，唱片工業所造成的巨大利益，是否只是另一種種族主義式的剝削（ibib.）。有些論者則認為黑人音樂可以做為族群之間進行跨文化對話的空間。例如，Dick Hebdige 和 Simon Jones 指出，隨著加勒比亞離散族群流傳到英國的黑人音樂，在勞工階級的白種年輕人社群普遍受到歡迎，這可以視為對種族主義和國家民族主義的對抗；Gregory Stephens 則以饒舌音樂在美國白種年輕人社群的流行為例，認為這至少就文化層面而言，顯示了非裔美國人和美國白人之間存在著交流（ibid.）。另外，有些論者（如：Steven Feld）則關切唱片公司和做為音樂材料來源的黑人之間的權力不平等關係，特別在聲音可以從它原始來源中抽離出來的情況下，這些音樂可能被挪用者「稀釋」或單純地作為靈感的來源（ibid.）。

這些不同的看法，顯示了音樂挪用涉及的面向十分複雜，至少涉及了「音樂、認同、差異、權力、權益、控制、所有權、威信」等議題（Born and

Hesmondhalgh 2000: 22, 28）。透過 Born and Hesmondhalgh 對於黑人音樂中，有關挪用的討論，可以幫助我們在考慮原漢音樂互相採借所涉及的問題時，避免將爭議簡單化及兩極化。從本文有關〈高山青〉和《和諧的夜晚 OAA》的討論中，我指出幾個對於漢人在音樂中建構原住民他者形象及挪用原住民音樂的不同反應，我認為在分析這些反應時，應該要考慮不同的時空背景和評論者的文化背景。我在前面提到，文學與影片中原住民形象再現的轉變過程，和臺灣社會環境的演變，以及原住民社會情境的變化有關。〈高山青〉和《和諧的夜晚 OAA》的例子顯示，音樂中原住民形象再現，也隨著臺灣社會環境的演變，及原住民社會情境的變化而變化。〈高山青〉代表的是一個國民政府統治臺灣之初，漢人中心主義下的產物，《和諧的夜晚 OAA》代表的則是在族群融合的理念下，漢人創作者試圖透過音樂和原住民進行對話的企圖。當然，阿鳥對這張專輯的反應顯示，即使創作者抱著這樣的善意，聽者對於音樂挪用的作品的解讀，可能會和創作者的原意衝突。我同意 Born 和 Hesmondhalgh 所言，在音樂挪用中，被借用的音樂所負載的原有社會文化與意識形態意涵，會在一定的時間後逐漸消失，除非這些意涵藉著其他非音樂的力量，被複製而投射到音樂對象。漢人所創作的「原住民音樂」中蘊含的原住民意義，常藉著臺灣社會對原住民的不同形式論述，及原住民自我認知而建立、支撐。不同的聽者在這個過程中所認知的原住民意義，隨著聽者立足點的不同而有差異。這類由漢人創作的「原住民音樂」，由於音樂再現和挪用的意涵易變動和不固定的特性，在這種情形下，成為一種原漢可以對話的空間，同時也是不同意義競逐的場域。

小結

本章討論的音樂個例涉及了「感知、實踐和論述形構」三個層面的後現代意義。在「實踐」方面，豬頭皮的《和諧的夜晚 OAA》是本書中最明顯地使用後現代表現手法的例子：在「詩學」的面向上，透過音樂素材的「混成」與「並置」，再加上視覺效果的營造，豬頭皮塑造了一種「流動、多元、邊緣、差異與曖昧含

混」的後現代感，在「政治學」的面向上則傳達「族群和諧」的意念。

在「感知」方面，我要指出的是「誤讀」（misreading）的概念，這個概念使得音樂「成為一種原漢可以對話的空間，同時也是不同意義競逐的場域」。Ibab Hassan 在「現代主義」與「後現代主義」的比較中，指出「解讀」（reading）和「誤讀」（misreading）為分屬前者與後者的特徵（汪宏倫 2010: 511-512，Harvey 1989: 43）。「解讀」做為現代特徵和強調「意指」（signified）的現代特徵有關，也就是說，「解讀」的行為是尋求「意指」和「意符」（signifier）之間的關聯。當阿鳥為豬頭皮的誤用與誤讀原住民符碼而感到憤怒時，她是以「解讀」的角度，看待豬頭皮專輯中挪用的原住民元素，可以說她是以現代的視角[116]來看待豬頭皮的後現代主義呈現。豬頭皮音樂中意符的挪用，包括了布農族 malastabang（誇功宴）元素的去脈絡化，使它和西方電子舞曲可以結合，而使用這樣結合的音樂，又在南島文化節中被原住民學生用來做為舞蹈伴奏，用以強調原住民青年的青春活力。在南島文化節的場景中，我們再次看到布農族意符被誤讀。這一連串的誤讀，使得意符在不同脈絡中產生新的意義；然而，如果我們堅持解讀意指和意符之間，固有的連結是理解這類文本的唯一途徑，這樣的意義便不存在。當我們接受「誤讀」是後現代的特徵時，我們看到意符的多義性，而在這種情況下，音樂成為「對話的空間及意義競逐的場域」便具有可能性。

在論述層面，當本章以兩個個案的分析回應 Born 和 Hesmondhalgh 所提出的兩個問題「意義的固著是否只取決於聽眾的接受呢？」以及「在觀眾的接受中，作曲者的意圖、原始情境及意涵是否會在音樂挪用中被抹除而終究會消失？」，我所採取的是，文化研究這個後現代學門所強調的「建構取徑」。在討論中，我論證了意義的產生，不僅止於聽眾的接受，而和生產、消費、認同、規制和再現等文化迴路環節息息相關，對於 Born 和 Hesmondhalgh 提出的第二個問題，則是以肯定的答案回應。這樣的回應質疑「語言是否只是單純地反映本來就存在於物

[116] 我認為阿鳥的批判對照了豬頭皮的後現代主義表現，因此是「現代」的；另一方面，阿鳥的看法也是「傳統」的，因為她批判豬頭皮的論據在於豬頭皮觸犯了原住民傳統。

體、人群和事件的意義」的「反身取徑」以及「語言是否只是表達說者、作者或畫家想說的個人意圖達的意義」的「意圖取徑」，而重申「意義在語言中建構並透過語言建構」的「建構取徑」。

第四章：「傳統」與「現代」
——從陸森寶作品〈蘭嶼之戀〉的跨部落傳唱談起[117]

semenan a ka bulanan

melaTi a kali dalanan

mengarangara ku e ba a

retigitigir ku kana binaliyan

temungutungul ku misasa

kana sinnanan

kasare'e re'eD a ka rauban

maruniruni a kuliling

——陸森寶，〈蘭嶼之戀〉[118]

以上歌詞為陸森寶先生所創作的〈蘭嶼之戀〉[119] 中的第一段歌詞。全曲歌詞分為三段，1992 年原舞者「懷念年祭」的演出手冊中，將這三段歌詞翻譯如下：

（一）月亮出來了，今日候船，獨步海邊，眺望北空，蟲聲幽幽，懷念之至。

（二）乘坐不動的船（蘭嶼島）北新港航路，全是荒海，今留島候來船。

[117] 本文最初版本發表於 2007 年陸森寶紀念研討會（標題為〈Senay、「唱歌」與「流行歌」──以「蘭嶼之戀」的跨部落傳唱為例，談陸森寶作品的「傳統性」與「現代性」〉），改寫後以〈從「蘭嶼之戀」的跨部落傳暢談陸森寶作品的「傳統性」與「現代性」〉為題，刊登於《東臺灣研究》（陳俊斌 2009a）。

[118] 歌詞取自紀曉君專輯《野火 • 春風》（魔岩 MSD-100，2001 年）樂曲說明。

[119] 以〈蘭嶼之戀〉做為這個歌曲的標題，最早應該是出現在原舞者「懷念年祭」公演的演出手冊，其中並列了母語標題 *sareedan ni kavutulan* 和這個目前大家普遍使用的中文標題。陸森寶手稿中使用了〈コイシ蘭嶼〉作為標題；曾建次（1991）編輯的歌本《群族感頌》（*senay za pulalihuwan*）則稱此曲為〈美麗的蘭嶼島〉（*Koisi KavavuTulan*）。

（三）於新港登陸，皆大歡喜，回望南海，蘭嶼島在朦朧之中。

陸森寶先生為南王部落卑南族人，族名 BaLiwakes, 日本名森寶一郎，生於 1910，卒於 1988 年。接受過日本師範教育的陸森寶，創作了為數甚多的歌曲，〈蘭嶼之戀〉是流傳最廣的作品之一。它不僅在卑南族南王部落的日常聚會、節日、喜慶活動中常常被演唱，也常見於原住民藝術工作者舞台表演的曲目。而因為它在阿美族部落中是如此地流行，也有很多人以為這首歌是一首阿美族民歌。在市面上，我們更可以發現這首歌曲以不同標題，出現在不同專輯中。這些專輯以不同方式編排，包括那卡西、吉他、以及「世界音樂」式的電子合成伴奏，並由不同原住民族歌者演唱。我將個人在市面上發現到，收錄這首歌曲的 CD 和錄音帶整理列表如下（見表 4-1）。

表 4-1、不同版本的〈蘭嶼之戀〉

出版者／出版序號	專輯標題	軌數／歌曲標題	演唱者
山地文化園區	山歌新唱 7	B1 海洋之歌	山歌新唱製作小組
欣欣／SN-1069	卑南八社鄉村之聲 1	B1 高粱酒	陳繁雄（卑南）
欣欣／CN-8601	南王婦女合唱 1	B4 南嶼之戀	許素珠等（卑南）
欣欣／SN-1104	山地排行榜 1	B2 思情	不詳
欣欣／SN-1044	宋南綠專輯 1	A3 蘭嶼之戀	宋南綠（卑南）
欣欣／SN-1111	王香妹 2	B2 出海捕魚	王香妹（阿美）
欣欣	排灣情歌 2	B5 寂寞的夜晚	尤信良（排灣）
振聲	夏雨專輯 4	B3 呼喚思慕的人	夏雨（阿美）
大大樹 SDD9622	檳榔兄弟	9 等待你的地方	Api（阿美）
滾石 CD-005	卑南之歌	14 蘭嶼之戀	原舞者
角頭／tcm210114	勇士與稻穗	8 蘭嶼之戀	陳建年（卑南）
魔岩／MSD-100	野火・春風	2 蘭嶼之戀	紀曉君（卑南）
原緣	祖韻新歌	25 思情淚	余錦福（泰雅）

本文將以這首歌在卑南、阿美、排灣三個原住民族間傳唱的版本做為討論重

點，[120] 並試圖藉著這首歌曲，討論陸森寶先生作品中「傳統」與「現代」的關係。

〈蘭嶼之戀〉以「流行歌」的風貌呈現，而創作者則是接受了日本人引進的西方音樂教育的原住民知識份子，這兩者之間看似互相衝突，實則具有關聯性。基督宗教的聚會禮拜及日本人引進的「唱歌」（しょうか）課程，使得西方音樂音階調性、節拍等觀念進入原住民社會。這些觀念的引進，為原住民「流行歌曲」的形成做了準備。在相當程度上，我們可以說，「唱歌」的引進與「流行歌」的形成、傳播，象徵了原住民社會的「現代性」。陸森寶所受的西式音樂教育，主要來自臺南師範「唱歌」師資養成課程的訓練，而他的多首作品，如本文所討論的〈蘭嶼之戀〉在原住民部落間被當成流行歌曲傳唱。因此，從「唱歌」與「流行歌」的角度，我們可以藉著了解陸森寶作品內容及流傳的狀況，窺視原住民當代音樂風貌形成的一個轉折。

然而，從「現代化」的角度來看陸森寶的作品，並無法深入理解其音樂語言及風格，也無法解釋為何他的作品在自己的部落內和其他原住民部落間受到歡迎。藉著作品內容的分析以及作品形成背景的討論，我們可以發現，他的創作元素有一部分來自傳統，而且現在他的作品也被卑南族人當成 senay（卑南語，指非祭儀場合的歌唱）曲目的一部分，在日常歌唱場合中被廣泛地演唱。討論他的作品和 senay 的關係，將有助於我們了解他作品的「傳統性」。

創作背景

經過三十多年的跨部落傳唱，這首歌不僅出現眾多版本的演唱，關於這首歌

[120] 在本文中，當我提到阿美族版本和排灣族版本的〈蘭嶼之戀〉時，指的是歌詞使用阿美族語和排灣族語，並且和陸森寶創作的〈蘭嶼之戀〉有相同旋律的歌曲。為了行文方便，我在跨部落傳唱的討論中以〈蘭嶼之戀〉這個標題指涉所有和陸森寶創作的〈蘭嶼之戀〉具有相同旋律的歌曲。我這樣的敘述，並不代表我認為這些具有相同旋律的不同族語歌曲都是陸森寶作品的翻唱。同時，我也了解，對阿美族和排灣族人而言，他們可能不會將使用自己族語演唱〈蘭嶼之戀〉旋律的歌曲和陸森寶的作品認為是同一首歌。

曲的創作背景，也出現大同小異的說法。例如，在原舞者「懷念年祭」的演出手冊中，這首歌曲的說明如下：

> 1971 年由前臺東縣長黃鏡峰先生率領女青年康樂隊，赴蘭嶼島慰勞國軍部隊（陸戰隊），不幸遇上惡劣天候，大家滯留該地十餘天。陸森寶先生以大家朝暮盼船的心情完成這首歌教女隊員習唱。

在紀曉君《野火·春風》專輯的樂曲解說中，則敘述如下：

> 1969 年由前臺東縣長黃鏡峰先生率領女青年康樂隊，赴蘭嶼島慰勞國軍部隊。原先預計是停留三天；而後臺灣的船隻再前去接應回鄉，但不幸正要回鄉時刻卻碰上惡劣天候，以致臺灣的船隻無法如期接應，女青年康樂隊只好滯留蘭嶼島達十餘天……最後，康樂隊員也都安然回鄉了，陸森寶先生就為他們編了這首〈蘭嶼之戀〉，是描述當時每位隊員招募期盼回鄉的心情……

這兩個版本的說明中，關於創作的年份，說法不一。此外，第一個版本似乎顯示陸森寶是在蘭嶼完成這首作品的，而第二個版本則暗示這首歌是回到臺灣本島後才完成。到底哪一個版本比較正確，有待進一步查證。我在向曾參與當年隨陸森寶到蘭嶼勞軍的吳林玉蘭女士求證後，對於這首歌曲的創作背景有較完整的認識，稍後我將敘述吳林玉蘭對於這首歌曲的說明。

〈蘭嶼之戀〉[121] 與陸森寶作品在阿美族

由於這首歌經常被阿美族人用他們的母語演唱，很多原住民表演者或聽眾常以為這首歌是「阿美族民歌」。它在阿美族部落中，也發展出不同的版本，但大致上都是被拿來當成情歌演唱。在陸森寶的創作中，「等待」（*mengarangara*）

[121] 在本段敘述中，當我提到〈蘭嶼之戀〉這首歌時，指的是和〈蘭嶼之戀〉具有相同旋律的歌曲，並非指陸森寶〈蘭嶼之戀〉的翻唱版本。詳細說明請見上一註腳，以下有關跨部落傳唱的敘述，當我提到〈蘭嶼之戀〉這首歌時，都是同樣的用法，不再特別註明。

是關鍵字，而在阿美族版本中，「等待」（O pitatalaan）仍然是關鍵字。不同的是，在〈蘭嶼之戀〉中，眾人等待的是回臺灣的船，在阿美族情歌中，被等待的對象是「情人」。我所蒐集到的版本中，「等待」這個詞的阿美族語拼寫，因記錄的人以及演唱地點不同，而有不同的拼法，在此依據吳明義先生的寫法（余錦福 1998: 57）。余錦福先生編寫的《祖韻新歌：臺灣原住民民謠一百首》中，給予這首歌曲「思情淚」的中文標題，並引用吳明義記詞的阿美族語歌詞，在此，我引用這本書中的第一段阿美族語歌詞及中文歌詞大意如下（ibid.）：

> O pitatalaan ako tisowanan toya dadaya,
> cecay sato kako i lalan mitala tisowanan
> awa kiso kaka.
> O tedi sano folad, tiya dadaya saka 'iwilan,
> hato tiring nomiso ko pneneng nomako toya folad.

> 夜深人靜了，我在路上身隻孤單，癡癡地等你。
> 溫柔的月光，透過雲彩照耀著，月亮恰似你溫柔的面容。

余錦福提供的資料中，關於這個歌曲的流傳，做了以下說明：「這首曲大約在一九五八年起流行於臺東地區，此曲為卑南族陸森寶先生作曲，現以阿美族語來翻唱」（ibid.）。

以上的說法，在年代上，和我先前提到的兩個說法又有出入。造成這個差異的原因，我認為有兩個可能性。第一，可能是提供資料者或編輯者將年代記錯。第二，如果這首歌曲真的在 1958 年起就在臺東地區流傳，那麼是不是有可能這首歌曲的旋律，是在陸森寶填入現在我們唱的卑南族語歌詞前就已經存在了？也就是說，在女青年康樂隊到蘭嶼勞軍前，陸森寶就已經採集整理或者創作出這首歌的旋律，他為蘭嶼勞軍之行而填寫的歌詞，是否有可能只是他為這個旋律填寫歌詞的版本之一而已？關於〈蘭嶼之戀〉旋律出現年代的問題，我將在稍後討論。

雖然我無法完全確定以上哪個假設的可能性比較大，但是從余錦福提供的資

料中，可以確定的是，陸森寶有些作品在完成後，就在臺東地區流傳，而不限於南王部落或鄰近的卑南族部落。有些原住民文化工作者提到了陸森寶音樂和阿美族的關係，例如，孫大山先生曾提到陸森寶作品中帶有阿美族的色彩，並推測這是由於陸森寶曾在東海岸教書而受到阿美族影響（孫大山 1999: 267）。他的說法部分解釋了陸森寶作品為何在卑南族部落以外也受到歡迎。

黃貴潮先生關於陸森寶作品在宜灣部落流傳情形的說明，也有助於我們了解陸森寶作品如何在南王以外的部落間傳開。黃貴潮在 1950 年記錄的「歌謠集」筆記中（圖 4-1），在 1 月 31 日的部份記下了〈離別記念歌〉這首曲子，上面並標記著教唱者是「王傳村」（圖 4-2）。[122]

圖 4-1、黃貴潮歌謠集（1950）封面（黃貴潮提供）

[122] 在此對黃貴潮先生慷慨地提供資料，謹表最深的謝意。

圖 4-2、離別記念歌（黃貴潮提供）

　　黃貴潮所記的〈離別記念歌〉，就是我們現在稱為〈卑南山〉的作品。值得注意的是，依據原舞者「懷念年祭」演出手冊的說明，陸森寶在 1949 年寫下這首歌曲，而依據黃貴潮的記載，他在 1950 年已經學會這首歌；同時，他指出，宜灣部落七十歲左右的阿美族人，幾乎都會唱這首歌。[123]

　　我將黃貴潮敘述，關於他習得這首〈離別記念歌〉的經過，整理記錄如下。黃貴潮提到，王傳村是卑南族南王部落人，他的堂弟叫「王功來」，王功來的太太叫「南靜玉」。他們常搭著公車到宜灣部落，拜訪當時在宜灣博愛里擔任員警的「鄭健國」，因此和宜灣部落的人很熟，常聚在一起唱歌，黃貴潮就是在這樣的情況下學會這首歌的。王傳村等人常到宜灣找鄭健國，根據黃貴潮的說法，是

因為南靜玉的姊姊南久英是鄭健國的太太。鄭健國是陸森寶太太的弟弟，同時也是黃貴潮的乾哥哥，由於這些關係，使得陸森寶這首歌很快地被黃貴潮學習並記錄下來。[124]

黃貴潮對於〈卑南山〉傳入宜灣部落的敘述，揭露了阿美族和卑南族歌曲交流的情況。他的說明固然指出陸森寶歌曲傳入阿美族部落的一個可能途徑；然而，從另一方面來看，由於阿美族和卑南族音樂交流相當頻繁，部分陸森寶歌曲中使用的素材是否也有可能來自於阿美族？這個問題的答案是肯定的，因為陸森寶作品中確實有部分歌曲採用了阿美族旋律，例如，較為人所知的就是〈俊美的普悠瑪青年〉這首歌。在阿美族和卑南族音樂交流這麼頻繁的情況下，我們可能會好奇：到底是陸森寶創作的〈蘭嶼之戀〉使用了阿美族旋律？或者是阿美族人翻唱了陸森寶的這首作品？

〈蘭嶼之戀〉在排灣族

在「表4-1」我列出的不同版本〈蘭嶼之戀〉中，由尤信良演唱的〈寂寞的夜晚〉，是〈蘭嶼之戀〉的排灣族變奏。他在這首歌詞中，不僅填上排灣族歌詞，在類似副歌的樂句中還加上了中文歌詞。以下為他演唱的排灣族語歌詞及中文翻譯：[125]

> cemeda sa ka qiljasan na demelja sa avidju ka nan
> kemaljavaljavaken djanusun migelegele aken ta kuljaljegelan
> patatatala aken ni djanusun paljelalangin
> uli kemuda aken tu savengin
> uli psasainu an aken

[124] 關於這段敘述中人物的關係，我根據黃貴潮的敘述記錄下來。然而，由於年代久遠，黃貴潮對於有些人物關係的敘述並不太確定。以上的人物關係是否正確，仍有待查證。

[125] 這裡引用的尤信良演唱歌詞，由胡待明先生記詞及翻譯。對於他的協助，在此謹致最深的謝意。

（副歌）心上我的心上、心上人，我是多麼痛苦，呀痛苦的是為了你

中文大意：
月亮出來了，星星也亮了，在這個夜晚，我顫抖著身體等著你。

這個錄音中，排灣族語演唱的部份，在旋律上和陸森寶〈蘭嶼之戀〉並沒有明顯的差別；然而，以中文演唱的副歌部份，在裝飾音的使用上卻帶有較濃的排灣族音樂風格。

關於〈蘭嶼之戀〉如何傳入排灣族部落的問題，沒有充分的證據使我可以下結論，但我認為排灣版來自卑南版或阿美版的可能性都存在。我跟排灣族聲樂家胡待明先生討論〈蘭嶼之戀〉時，他將這首歌稱為〈Wu Bi Ta〉，這顯然是源自阿美族版歌詞開頭的「O pitatalaan」，同時，他在提到這首歌的時候，總是把它當成阿美族歌謠。這個例子暗示了排灣族版的〈蘭嶼之戀〉源自阿美族版的可能性。

胡待明自己也為〈蘭嶼之戀〉的旋律配了兩段歌詞，我在此摘錄其中的第一段及中文大意[126]：

Cemeda sa ka i lja san de me lja ra ka vi dju ngaqa kema lja va lja vaken dja nu sun mi ke lje ke lje ke lje tua qu gulo. be da da da da lja eng tja nu sun a ba lje za ya u li ge mu da nga en du sa ve ngi u li ba sa i nu wa nga en.a mi nan nga gi gi li zen ma i za ing u li ge mu da nga en du sa ve ngi u li ba sa i nu wa nga en

又到了月圓的時候，星星依然在天空綻放著亮光，寒夜里我顫抖的身軀依舊在故鄉等著你，我朝向你歸鄉的路望去，依舊不見你的身影，在這寂靜的夜裡只有蟋蟀的叫鳴聲陪著我

值得注意的是，胡待明在自己為這個旋律填寫排灣語歌詞前，並沒有聽過尤

[126] 感謝胡待明先生提供他的作品。

信良的版本；然而，兩個人的排灣語歌詞中一致地以「cemeda」開頭。如果我們注意到陸森寶的歌詞以「*semenan*」開頭，應該不會認為這只是純粹巧合而已。這樣的雷同暗示了排灣族版的〈蘭嶼之戀〉源自卑南版的可能性。雖然我無法確定排灣族版的〈蘭嶼之戀〉到底源自於阿美族或卑南族，但可以肯定的是，〈蘭嶼之戀〉的旋律先在阿美族或卑南族傳唱後，才傳入排灣族。

尋找〈蘭嶼之戀〉的源頭

在前面的討論中，我列出了三個關於〈蘭嶼之戀〉創作背景的說法，並指出這三個說法矛盾之處。在此，我嘗試對這些文獻資料中出現的疑點提出解答，這些疑點主要可以歸納為三個問題：

　　1.陸森寶創作〈蘭嶼之戀〉的確切年代？
　　2.陸森寶究竟是在蘭嶼候船時或從蘭嶼回到臺灣後寫作此曲？
　　3.〈蘭嶼之戀〉的旋律到底是先出現在卑南族，還是阿美族？

原舞者「懷念年祭」的演出手冊、紀曉君《野火‧春風》專輯的樂曲解說和余錦福編寫的《祖韻新歌：臺灣原住民民謠一百首》，雖然對於〈蘭嶼之戀〉這首歌出現的年代有不同的說法（分別為 1971、1969 及 1958 年），但一致肯定這首歌的作曲者是陸森寶。然而，阿美族人多認為使用〈思情淚〉、〈Wu Bi Ta〉或其他標題，具有和〈蘭嶼之戀〉相同旋律的歌曲是阿美族歌曲。同時，近年來，阿美族人盧靜子在接受電視訪問時，也宣稱〈思情淚〉是她所作。

到底是陸森寶創作的〈蘭嶼之戀〉使用了阿美族旋律？或者是阿美族人翻唱了陸森寶的這首作品？我原先認為後一個假設的可能性較大，然而，當我發現 1968 年 12 月心心唱片公司出版，盧靜子主唱的「臺灣山地民謠第一集」唱片中，已經出現〈思情淚〉這首歌曲時（圖 4-3），我開始質疑這樣的看法。

圖 4-3、「臺灣山地民謠第一集」唱片（黃貴潮提供）

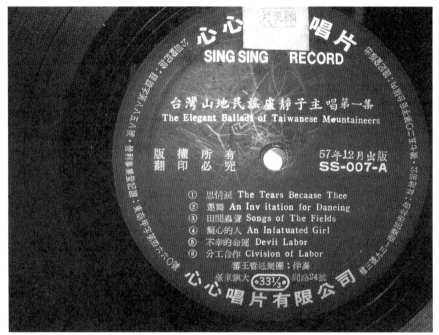

　　由於 1968 年盧靜子的唱片中已經出現〈思情淚〉這首歌曲，「阿美族人翻唱了陸森寶的〈蘭嶼之戀〉」的假設，必須在陸森寶創作這首歌曲早於 1968 年的情況下才能成立。因此，陸森寶創作〈蘭嶼之戀〉的確切年代，也就是上述三個問題中的第一個問題的解答，成為解答第三個問題的關鍵。為了解開這些疑團，我採訪了曾經隨陸森寶到蘭嶼表演的南王部落耆老吳林玉蘭女士。[127]

　　現年（指採訪當年，即 2009 年）75 歲的吳林玉蘭回憶當年隨陸森寶到蘭嶼勞軍的情形，很肯定地指出，當時是 1969 年。吳林玉蘭當年 35 歲，已婚，在鳳梨工廠工作。1969 年，陸森寶召集了部落中約 20 人，大部份是已婚媽媽，集訓

[127] 我原先求證於南王部落「高山舞集」團長林清美女士，經她告知，吳林玉蘭是當時勞軍團的成員，因而向吳林玉蘭請教。在此感謝林清美和吳林玉蘭兩位耆老的協助。

了兩三天後，在 6 月 3 日或 4 日出發至蘭嶼，於 6 月 20 或 21 日回到臺灣。[128] 因此，紀曉君《野火‧春風》專輯的樂曲解說中提到的〈蘭嶼之戀〉創作年代是正確的。雖然如此，這份樂曲解說中提到的「女青年康樂隊」和吳林玉蘭的說法有出入，因為她指出，康樂隊是去金門勞軍，而到蘭嶼勞軍的大多是部落內的已婚媽媽。

在確定第一個問題的答案是 1969 年後，接著討論第二個問題：〈蘭嶼之戀〉完成於蘭嶼候船時或從蘭嶼回到臺灣後？關於這個問題，吳林玉蘭的答案很明確：〈蘭嶼之戀〉是在蘭嶼完成的（見附記「訪談紀錄之一」及「訪談紀錄之四」）。她提到，當時陸森寶在蘭嶼紅頭國軍營區的黑板上寫下這首歌，教勞軍團團員唱。當時，有位團員音色較低沉，被指派演唱第二部，因而陸森寶創作這首歌的時候，在歌曲後半就是以兩個聲部演唱的（見譜例 4-1）。目前在南王部落，演唱〈蘭嶼之戀〉時，都是以這樣的方式進行，而這種唱法在阿美族和排灣族的演唱版本中並沒有出現。

譜例 4-1、〈蘭嶼之戀〉二聲部演唱部份 [129]

有關第三個問題，由於第一個問題已獲得解答，我們可以推測其答案：阿美

[128] 受訪人不確定正確日期。

[129] 依據陸森寶手稿。原稿以簡譜記寫，在此改為五線譜。

族版本應該在陸森寶創作〈蘭嶼之戀〉前就已經出現，吳林玉蘭的說明證實了這個推測。在問到〈蘭嶼之戀〉旋律先在阿美族或卑南族出現時，她很篤定地表示，這個旋律來自阿美族，因為陸森寶教勞軍團團員演唱時，曾告訴他們這原是一首阿美族歌曲。同時，吳林玉蘭也表示，她在前往蘭嶼前，已經從她嫁到富岡阿美族部落的姊姊處聽過這首歌了（見附記「訪談紀錄之三」）。

釐清了上述問題後，還有相當多問題值得探討。例如：盧靜子所唱的〈思情淚〉是否正是〈蘭嶼之戀〉的前身？陸森寶有沒有可能從其他來源學會這個旋律？這個旋律是否為盧靜子所創？或者它原已在阿美族部落傳唱，盧靜子只是加上了自己的詞？這些問題都有待進一步查證。

另一個值得討論的問題是：如果我們接受〈蘭嶼之戀〉旋律來自阿美族的說法，那麼，〈蘭嶼之戀〉是否仍然可以被視為陸森寶的創作？吳林玉蘭認為，雖然陸森寶改編了阿美族的歌曲，她堅持，陸森寶寫作的〈蘭嶼之戀〉中仍然有他個人的「發明」。我贊同她的看法。卑南語的〈蘭嶼之戀〉和傳唱於阿美族部落的同旋律歌曲，不僅歌詞不同，演唱方式也有異，最明顯的差別在於卑南族版本二聲部演唱的部分。這個二聲部演唱的形式，具有陸森寶個人的特色，而且這兩個聲部的進行既不同於卑南族祭歌 pairairaw 中的聲部進行，也不同於阿美族的自由對位，反而較接近西方音樂的聲部進行方式。因此，我們可以認為，這個例子顯示了陸森寶早年接受西方音樂教育的影響。另一方面，在主要旋律的進行上，我們又可以看到傳統的阿美族或卑南族歌謠的語法。即使陸森寶可能不是這個旋律的原創者，他所寫作的〈蘭嶼之戀〉無疑地仍然具有獨創性，而這個獨創性來自於「傳統」與「現代」元素的結合。

Senay 與「唱歌」

正如以上所言，陸森寶的創作中融合了多種的音樂元素，其中最值得注意的

是卑南族 senay（卑南語，指非祭儀場合的歌唱）和日本音樂教育「唱歌」（しょうか）的影響。在江冠明《臺東縣現代後山創作歌謠踏勘》一書中，關於陸森寶的音樂風格，以下的原住民學者與文化工作者提供了不同的看法：

> 「跟陳建年一樣，陸森寶作音樂從來沒有想到變成世界偉大的音樂，他只是寫給部落的人聽，娛樂族人而已，可是唯有如此更見真心，不是為了市場而寫的，雖然它反映很濃的日本音樂曲風的影響，我們不能說他被影響，而是他在那樣的背景長大創出新的風格」（林志興 1999: 110）。

> 「他的旋律完全是從傳統的民謠裡採集 …… 因為它是學音樂的人有節拍的分別，可是我們古老的音樂沒有啊！要拉長沒有一定的形式，可是陸老師編了之後就把他穩住了，所以他創作的每一首曲子節拍就按照現在樂理的方法」（林清美 1999: 127）。

> 「他偏重於卑南族，不能代表我們全部的原住民，因為 'Amis 的歌又有 'Amis 的味道，他的稍微有一點加上了日本的味道了，已經成規律的旋律，跟現代的音樂模式有一點契合」（翁源賜 1999: 269）。

> 「至於外公，或許是在日據時代受過正統的現代音樂教育再加上當時東洋流行音樂的影響，外公的音樂裡有當時年代流行的味道」（陳建年 1999: 295）。

這些說法雖各有差異，但共同指出了陸森寶音樂中「卑南」、「阿美」、「日本 / 現代」風格的組合。我使用「日本 / 現代」一詞，而不是「日本」，以強調陸森寶受到的日本音樂的影響，主要是「唱歌」課程和當時的流行歌，而和日本的傳統音樂沒有明顯的關連。「阿美」的元素，先前我藉著孫大山先生的說明以及〈蘭嶼之戀〉旋律來源的探索已經簡略地討論，在此不擬多談。在這一節中，我所要討論的是「卑南 / 傳統」和「日本 / 現代」這兩組音樂風格在陸森寶音樂中的呈現。

我認為陸森寶〈蘭嶼之戀〉這首作品的旋律，保留了卑南族歌謠的特色，或者我們可以說是 senay 的特色。關於「senay」，孫大川指出，這個詞「在臺灣原

住民幾個族群中,都有歌或唱歌的意思」,而這類歌曲和祭儀使用的歌曲屬於「完全不同的範疇」(孫大川 2002: 414)。孫大川進一步說明「senay」的特性:

> senay,無論是載歌或載舞,都比較隨性、自由。沒有禁忌,亦不避粗俗、戲謔之詞,往往可以反映平凡大眾的生活現實。身體語言方面,輕鬆、頑皮、逗趣,可以娛樂大家,增加情趣。歌曲率多即興填製,無法確知其作者,是集體創作的累積。通常原曲有調無詞,詞是按當下情境填唱的(ibid.)。

吳林玉蘭在訪談中提到:「沒有意思,我們唱歌就這樣唱,沒有什麼」(見附記訪談紀錄之二),指的就是在 senay 的場合,以沒有字面意義的音節(vocable,可翻譯為「聲詞」)演唱的情形。這類場合的歌曲,經常使用 naluwan 等聲詞演唱。在卑南族眾多以「naluwan」開始 senay 的歌曲中,我們可以發現,它們大多以上行跳進的音程作為開頭,例如以下的譜例:

譜例 4-2、以「naluwan」開頭的卑南族歌謠[130]

其實,不只非祭儀性的 senay 會以上行音程(並且以跳進模式居多)作為樂句或樂曲開頭。這樣的模式也在卑南族的祭儀歌曲中出現,例如,年祭 *mangayau* 時所唱的祭歌 *pairairaw*,領唱和答唱的樂句經常以上行四度的音程開始。駱維道稱其領唱部分為「Temga」,答唱為「Tomubang」,並將主要樂句標記如下:

[130] 演唱者:林娜維,記譜:陳俊斌。

譜例 4-3、*pairairaw* 中的領唱與答唱 [131]

Temga

Tomubang 1

Tomubang 2

　　這個上行跳進的特色，事實上，在呂炳川先生的著作中就提到過。在《臺灣土著族音樂》卑南族採集歌曲第三首的介紹中，他如此說道：「歌一開始，施行八度跳越進行，再上行小三度，這是他族看不見的大膽跳躍，在卑南族中，可以看到若干首類似的歌」（1982: 59）。

　　在〈蘭嶼之戀〉的開頭，我們同樣看到上行大跳，這裡，以四度大跳作為樂曲的開場（譜例 4-4）。

譜例 4-4、〈蘭嶼之戀〉開頭 [132]

se-me- na- n　a-ka　bu- la- na- n me-la Ti　a ka-li da- la　nan

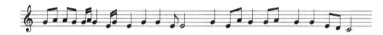

[131] 譜例來源：駱維道博士論文（Loh 1982: 495）。

[132] 依據陸森寶手稿。原稿以簡譜記寫，歌詞為日本拼音。在此改為五線譜記譜，羅馬拼音。

　　檢視陸森寶《山地歌》手稿集（1984），我們可以發現，手稿中前十四首不是為天主教堂所創作的一般性歌曲中，除了〈豐年〉（即〈美麗的稻穗〉）樂曲開頭為上行級進外，其他歌曲全部都是以上行跳進的方式開始。可見，這是陸森寶慣用的作曲語法。

　　同樣值得注意的是，〈蘭嶼之戀〉的兩個樂句的終止式，都以反覆的 la 音結束樂句（譜例 4-5）。

譜例 4-5、〈蘭嶼之戀〉終止式[133]

A. 樂句一終止

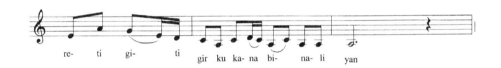

B. 樂句二終止

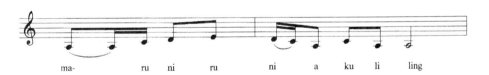

　　這樣的終止式在陸森寶手稿的前十四首樂曲中，也是隨處可見。而且，這也是卑南族 senay 歌曲中，以「haiyang」作為歌詞結尾時，常見的終止式（譜例 4-6）。

[133] 同前註。

譜例 4-6、以「haiyang」結束樂句的卑南族歌謠 [134]

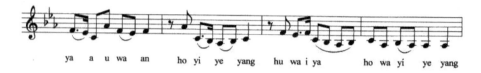

ya a u wa an ho yi ye yang hu wa i ya ho wa yi ye yang

從以上的分析，我們可以看到陸森寶作品和卑南族 senay 在旋律原則上的相似性。因此，我們可以理解上述林清美女士對陸森寶作品的評論：「他的旋律完全是從傳統的民謠裡採集」。另外，她提到由於陸森寶將傳統自由拍形式的旋律加入了節拍，所以，「他創作的每一首曲子節拍就按照現在樂理的方法」。承接她的說法，我們可以說，陸森寶將 senay 的旋律原則，加上得自「唱歌」這類日式西洋音樂類型中的拍節觀念，而創作出他自己的音樂風格。

所謂的「唱歌」是日本政府在十九世紀下半葉，從西方引進的音樂教育系統。「唱歌」主要的倡導者為伊澤修二，他在 1870 年代從美國留學回到日本，為日本引進西方音樂義務教育體系；後來隨日本第一任臺灣總督樺山資紀抵台，擔任學務部長。任職期間，他設立了國語傳習所，其中已經有「唱歌」課程。1898 年，總督府將「唱歌」課程列為公學校必修科，但到了 1904 年，該課程被改為選修科，直到 1921 年才又改回必修科，並明定「唱歌」教育的目的為「以能夠培養美感、涵養德行為首要」（賴美玲 2002: 39）。

陸森寶的西洋音樂涵養得自於 1927-33 年在臺南師範普通科及演習科 [135] 接受的嚴格「唱歌」課程師資養成。1919 年至太平洋戰爭爆發前，是臺灣師範學校發展的一個黃金時期（徐麗紗 2005: 36），而陸森寶在臺南師範的期間正逢其時。音樂學者徐麗紗提到：

> 音樂課程在師範教育中被視為有用學術且嚴格施教，因而績效顯著。以當時師範

[134] 演唱者：林娜維，記譜：陳俊斌。

[135] 依據《回憶父親的歌之三－愛寫歌的陸爺爺》中陸森寶年表（林娜鈴、蘇量義 2003）。

學校之正科班『本科』、『演習科』為例，在校就學期間長達六至七年，所接受的音樂訓練時間長且紮實，畢業後均能勝任公學校音樂課程（2005：36-37）。

正是這樣的嚴格訓練，培育了陸森寶音樂教學與創作的能力，而他一方面藉著「歌唱」課程的教學，將西方音樂觀念、理論與技法帶入原住民社會，另一面又將這些西方音樂元素運用在他的母語歌曲創作上。陸森寶三女兒陸淑英提到她父親作曲的情形：

> 我父親在田裡工作的時候，他的口袋裡一定會放一支筆和一本小冊子。當他的創作靈感不斷湧現出來的時候，他就會立即跳進隔壁人家的香蕉園裡，然後拿起口袋裡的紙筆就開始創作起來（孫大川 2007: 93）。

四女兒陸華英則說：

> 我小時候常看到父親寫歌，當他每次作完一首歌之後，他就會把歌曲寫在一張大張的白紙上。然後到了晚上，他會把這一張白紙帶到村子裡，去教導我們族人如何演唱這首歌（ibid.: 95）。

從這兩段敘述可知，陸森寶創作、傳播作品的方式，受到「唱歌」教育的影響極為明顯，而已經不是傳統 senay 中你一句我一句隨興歌唱的模式了。他寫作的歌曲，在某種程度上可以視為「唱歌」音樂，不僅因為陸森寶在音樂技法上受到「唱歌」音樂的影響（例如〈蘭嶼之戀〉中兩聲部的創作），更因為他寫作的歌曲都符合「培養美感、涵養德行」的「唱歌」宗旨。

從「唱歌」到「流行歌」

Senay 和「唱歌」的結合，為原住民流行歌曲的出現做了準備。這並不表示，我把陸森寶定位成原住民流行歌曲創作者。事實上，他只是為族人寫歌，並沒有預期作品會變成流傳在部落間的「流行歌曲」。「唱歌」和早期原住民「流行歌

曲」的關係，可以從兩方面來看。第一、「唱歌」課程的引進，使得部分接受日本義務教育的原住民，具有視譜能力和基本的西洋音樂觀念，在這個基礎上，新創作的歌曲可以在短期內在部落之間流通。黃貴潮紀錄的〈卑南山〉（即他所稱的〈離別記念歌〉）便是一個例子，[136] 吳林玉蘭對於陸森寶教導勞軍團演唱〈蘭嶼之戀〉的敘述也是一個鮮明的例子（見附記訪談紀錄之四）。第二、senay 和「唱歌」元素的結合，創造出一個既非學校教育又非部落傳統的空間。當陸森寶使用了 senay 的語法和「唱歌」的和聲、節拍觀念寫作歌曲時，這些歌曲便走出學校，可以讓一般部落族人歌唱。這些歌曲沒有像 pairairaw 那樣具有演唱上的禁忌；在演唱場合及功能上，和 senay 演唱的歌曲相近，但更具有彈性。簡單地說，這類新創的歌曲，沒有宗教上的拘束，演唱者也沒有性別或年齡的限制，因此，成為部落中人人可以唱，隨時隨地可以唱的歌曲。這個空間的出現，為「流行歌曲」在部落中的傳播鋪了路，而大眾媒體的興起，更加速「流行歌曲」的流通。

在部落 senay 的場合中，我發現到，卑南族人其實並不特意區分「民歌」和「流行歌」；這兩者的區分，已經有相當多學者指出（例如，Frith 1996, Middleton 1990），只是一種帶有政治性暗示的學術建構。我們現在習以為常地將很多原住民「傳統」歌曲稱為原住民「民歌」，但是「民歌」事實上是一個「現代」的觀念。「民歌」翻譯自 folksong 這個字，而這個英文字源於德文的 Volkslied。這個德文字由 Johann Gottfried Herder 在十八世紀的時候提出，Herder 主張音樂和語言一樣具有溝通的功能，而一般人演唱具有溝通功能的歌曲，他就稱之為 Volkslied。這個由 Herder 提出的名詞，卻被後繼者一再扭曲，而將 Volkslied 轉化為民族主義建構中的一個關鍵詞（Bohlman 2002: 36-41）。同樣地，「流行音樂」（popular music）也是一個現代的建構，它的形成和十九世紀中產階級的興起，大眾文化消費需求的增加，印刷術和大眾媒體技術的躍進有關（Middleton 1990: 11-13）。隨著「民歌」和「流行音樂」範疇的形成，「藝術音樂／民歌／流行音樂」的區分，不僅成為音樂論述者經常套用的模式，也成為民族主義論述的工具。藉著將「藝

[136] 值得一提的是，黃貴潮就讀小湊國校（今成功鎮忠孝國小）期間，陸森寶在該校擔任訓導。

術音樂／民歌」的神聖化，用來做為國族的象徵，以及對「流行音樂」的貶抑，形成「高－低」文化的對比，當權者便得以強化「國族」的神聖地位。在此提出「民歌」和「流行音樂」這兩個範疇形成的歷史，我希望讀者在閱讀本文時，關於「流行音樂」的理解，能夠跳脫上述的刻板框架。同時，我也要強調，從「流行音樂」的角度，討論陸森寶的作品，並沒有任何貶抑的意涵。

「流行音樂」一詞，在我文章裡，指的是「藉由大眾傳播媒體流通的商業性音樂」。英國音樂學者 Richard Middleton 指出，「流行音樂」（popular music）其實是一個涵義非常模糊的詞。他引用 Frans Birrer 的觀點，將有關「流行音樂」的定義分成四類：「規範性定義」（normative，意指「將流行音樂視為次等的音樂種類」）、「消極性定義」（negative，意指「將流行音樂視為不同於民間音樂和藝術音樂的類別」）、「社會學性定義」（sociological，意指「將流行音樂和特定社會群體結合」）及「技術－經濟性定義」（technologico-economic），並認為這四類定義沒有一個能完全將「流行音樂」的特質界定清楚（1990: 1-7）。我使用的定義屬於 Middleton 所稱的「技術－經濟性定義」，雖然不能完全符合 Middleton 的要求，但這是最通俗的定義。這個定義下的流行音樂，指的是受西方文化及科技影響所產生的大眾音樂類型。這裡所指的科技，特別指和「大眾傳播媒體」有關的技術。而在非西方國家，流行音樂的形成，除了大眾傳播媒體的影響外，由三個途徑傳入的西方文化，也推動了流行音樂的形成。Andrew F. Jones 在討論中國流行音樂形成過程時提到，近代西方音樂文化的傳播的三個途徑為：「基督新教的傳教士，軍人，還有洋學堂。這情況並非中國獨有，而是遍及全球，不論各地區的殖民程度如何一概如此」（2004[1998]: 45）。

亞洲現代音樂歷史中，洋學堂的義務性音樂教育結合大眾傳播媒體，而形成「流行音樂」，是一個常見的模式。徐麗紗〈日治時期西洋音樂教育對於臺語流行歌之影響——以桃花泣血記、望春風及心酸酸為例〉一文中，探討了「唱歌」教育和大眾傳播媒體，對早期臺語流行歌曲形成的影響（2005）。日本學者藤江（Linda Fujie）也指出「唱歌」音樂結合了西方和日本音樂元素，使得日本大眾

得以從中認識西方音樂結構、音階、及旋律的觀念，並進而結合當時的政治環境，產生了早期的「演歌」（enka）（1996: 412-13）。從本文的分析討論中，我們看到陸森寶結合 senay 與「唱歌」風格所創作的歌曲，成為「流行歌曲」，在部落間傳唱，可知上述的模式也存在於原住民現代音樂的發展過程裡。然而，這一部分的發展，在臺灣學者的論述中，卻幾乎沒有被提及，希望在這個部份的歷史探究上，本文可以發揮拋磚引玉的功能。

小結：陸森寶音樂的「傳統性」與「現代性」

本文從歌詞上的比較，討論了「蘭嶼之戀」的卑南、阿美、排灣版本，並從旋律的分析，探索陸森寶音樂中傳統與現代的元素。我認為陸森寶的音樂既是一種「現代性」的呈現，也是對「現代性」的回應。

從陸森寶結合傳統的 senay 和現代的「唱歌」風格創作歌曲，到這些歌曲透過大眾傳播媒體，成為「流行歌曲」，我們看到了一種現代性的呈現。透過西方的記譜和錄音技術，原住民音樂可以藉著使用前所未有的方式被保存、複製、流傳。作曲者的姓名被記載下來，然而，被創作出來的歌曲不再只是作曲者的親屬、族人的財產，它們可以透過種種方式，被素未謀面的人「擁有」。〈蘭嶼之戀〉從 senay 和「唱歌」風格的結合，到變成「流行歌曲」被傳唱，正如大多數非西方社會「流行音樂」產生的過程。因此，我們可以說這個從「唱歌」到「流行歌」的軌跡，反映了原住民加入現代社會的歷程。從「現代性」的角度，孫大川如此評論陸森寶：

> 在卑南族社會中，經過日據時代文字化、文本化、知識化的過程，領受現代性個人自主意識的啟蒙，以及資本主義商品經濟的衝擊；陸森寶很可能會成為第一位將其創作的文本固定化，並清楚標示作者及其版權所屬的傳統民族音樂家。這當然是像我們這樣關心陸森寶創作資產的人，不得已的「現代適應」（2007: 82）。

　　在陸森寶所處的年代，現代化和日本帝國的殖民統治，迫使原住民部落面臨「天翻地覆的變革」（ibid.: 70），在那樣的時空，現代化代表的不僅是生活方式的改變，也是與傳統的斷裂。孫大川指出，從陸森寶「結婚的形式、居家的服飾、國語家庭的殊榮，以及申請取得日本姓名等種種跡象來看，帝國的身體，顯然取代了他部落的身體」（ibid.: 69-70）。從音樂方面來看，雖然陸森寶「唱歌」風格作品的演唱，並未完全取代部落原有的 senay，但透過陸森寶的「唱歌」形式的創作與教學，西方音樂的元素已經滲入部落的音樂生活，「唱歌」背後所指涉的「現代性」也隨著新創歌曲的傳唱，對部落族人產生潛移默化的效果。

　　然而，我們又看到，在陸森寶的作品從「唱歌」演變到「流行歌」的過程中，原住民以自己的方式，回應了這樣的現代性。如果說「現代性」代表的是一種殖民者或現代化理論者鼓吹的「和落後的過去絕裂，而邁向開放的未來」的渴望（廖炳惠 2003: 169），那麼我們從陸森寶音樂跨部落流傳的例子看到的是，臺灣原住民在這個別無選擇地加入現代化行進的過程中，頻頻地回顧他們的過去。在南王部落裡面，陸森寶的歌曲，回到 senay 的本質，被族人分享著；出了南王部落，他的作品在某些部落中，仍然像傳統歌謠一樣，藉著複雜的人脈網絡擴散，在某些部落中，則回歸到傳統歌曲「匿名」的本質，在被輾轉地傳唱的過程中，不斷地被添加新的元素或改變面貌。

　　我們可以試著從「詩學」和「政治學」的角度，看陸森寶音樂中「現代」與「傳統」的對話。就「詩學」的角度而言，也就是有關「語言如何運作的細節以及語言如何產生意義」與「一個文本如何被聽、讀和欣賞」，我們可以說陸森寶的音樂基本上是「現代」的產物。正如我在導論所言，「詩學／政治學」框架中的「語言」，並非單純地指卑南語或日語等日常溝通的語言，而是廣義地指涉「我們賦予事物意義的媒介」，在本書的論述中即把音樂視為一種語言。在陸森寶的音樂中，絕大部分的作品多是以卑南語寫作的歌曲，而作品中也出現了傳統歌曲常見的語法，例如樂句開始和結束音形的使用。然而，在這些 senay 歌曲特徵之外，和「唱歌」有關的特徵更為顯著，例如：歌曲的創作是建立在由「唱歌」引進的

西方節奏、音高及和聲觀念上，更重要的是，透過書寫的方式創作並把歌詞及旋律固定下來，甚至以書寫的形式傳播這些歌曲，這在「唱歌」課程引進臺灣之前，未曾在原住民部落發生過。

就「政治學」的角度而言，我們可以從陸森寶的音樂中看到從「現代化」到「傳統化」的軌跡。所謂的「現代化」軌跡，主要和伴隨著「唱歌」的殖民現代化有關；而「傳統化」可以從「制度」（institution）和「意識形態」（ideology）兩方面來看。「制度」在此指的是「一個被很多人所接受並使用的慣例、實踐或規則」（a custom, practice, or law that is accepted and used by many people），[137] 而和陸森寶歌曲相關的「制度」，便是 senay 的使用與場合。他的歌曲含有 senay 的成分，而這些歌曲又透過他的教唱，經常在部落族人 senay 的場合被演唱，因而使他的歌曲回到 senay 的傳統。在「意識形態」部分，我要指出的是，我們今天把陸森寶視為卑南族音樂的傳承者，在相當程度上是一種強調傳統的意識形態之下的產物。本文前面引用林志興、翁源賜及陳建年對陸森寶音樂的評論中，他們一致提到陸森寶歌曲中明顯的日本音樂風格，但我們在陳建年及紀曉君 CD 所收錄的陸森寶歌曲，「原舞者」舞團的《懷念年祭》表演，或以陸森寶為主題的論著（如：孫大川 2007，胡台麗 2003）中，卻很少看到這些日本風格的呈現。在這些有聲資料及文字資料中，只有孫大川在《BaLiwakes：跨時代傳唱的部落音符》中，收錄了陸森寶將日本歌謠配上卑南語寫成的〈讚揚儲蓄互助社〉（孫大川 2007: 263-265）。除此之外，在黑膠唱片和卡帶中等音樂商品中，我們可以看到陸森寶一些較具有日本風格的作品，例如：〈思親〉（收錄於楊星萬《卑南族傳統歌謠 1》卡帶，哈雷唱片 6004）及〈山の乙女心〉（收錄於《懷しの山地メロデー：盧靜子・真美主唱第一集》黑膠唱片，心心唱片 SS-3007），[138] 這些歌曲目前仍在南王部落聚會中播放。近年來陸森寶家族整理了陸森寶未發表作品〈芒果樹下的回憶〉，[139] 這首以日語寫作的歌曲帶有明顯的日本風格，印證了林

[137] 根據 *Merriam-Webster's Advance Learner's English Dictionary*（2008 年版）定義。

[138] 由於缺乏相關資料，無法確定這兩首歌曲的旋律是陸森寶所作或借用現成的日本歌曲旋律。

[139] 2011 年原舞者發表了以這首歌為標題編創的同名舞碼。

志興等人對陸森寶音樂的評論。從 1990 到 2000 年代有關陸森寶的有聲資料、展演和文字論述，我們可以看到，陸森寶音樂中的日本風格雖沒有被刻意淡化，但也沒有被刻意強調，而被強調的則是陸森寶音樂和卑南族傳統的連結，特別是在論述上強調他的歌曲〈懷念年祭〉和卑南族傳統祭典大獵祭的關聯，塑造了陸森寶成為卑南族文化的傳承者形象。原舞者 1992 年公演的《懷念年祭》對於這個形象的塑造貢獻極大，而透過當時支持原舞者的文化界人士及人類學者「文化浪漫化的手筆」（借用林文玲用語，2001: 199），以及在當時原住民意識逐漸抬頭的氛圍下，陸森寶做為一個原住民文化傳承者的形象被社會大眾普遍接受。

試比較陸森寶和鄒族高一生的音樂形象，或許有助我們理解陸森寶音樂的「傳統化」。陸森寶和高一生都是日據時代的原住民菁英，都畢業於台南師範學校，[140] 因此常被放在一起比較。相對陸森寶被視為卑南文化的傳承者，高一生則被大多數族人及學者視為「改革者」，不管是在音樂方面或社會文化方面。比較陸森寶和高一生的音樂作品，我們可以發現，兩個人的音樂都受到日本風格影響（其中，高一生的作品日本風格較為明顯），作品主題也都是圍繞著家人與部落，為何一個被視為「傳承者」，而另一個被視為「改革者」呢？我認為，這和兩個人的音樂在被聽眾接受的過程中，陸森寶的音樂被傳統化，而高一生音樂沒有被傳統化有關。鄒族學者浦忠成對於高一生音樂的評論，可以讓我們了解高一生的音樂何以沒有被傳統化。從「制度」面來看，浦忠成提到：

> 不像阿美族、卑南族、排灣族和魯凱族在傳統上有豐富而多樣的歌謠吟唱場合，譬如排灣族未婚青年集體拜訪女子的 kisuju，基本上就是音樂和歌謠的展現場面，卑南族的除喪儀禮，也是以樂舞呈現的；阿美族傳統尤其顯著，擁有最多樣的歌舞形式。而阿里山鄒族除了有在祭典儀式唱誦的祭歌 pasu meesi 外，有一些對唱的歌謠 iayahaena 之類，這種歌謠的曲調固定，可以隨著當時的心境感受放入即興的歌詞，所以相對來說，傳統的歌曲是比較單調而稀少的；但是用近現代歌曲的譜寫方式，創作許多固定曲調和歌詞的作品，高一生是最先開始的，阿里山鄒族的歌謠表達方式因此有革命性的變化，也是由他引發的（浦忠成 2006: 125）。

[140] 高一生於 1924 年入學，陸森寶則於 1927 年考入。

他的說明指出，鄒族並沒有像卑南族大獵祭中除喪儀禮那樣豐富的樂舞傳統，更不用說像卑南族在日常生活中 senay 歌曲的多樣性。這使得高一生在創作時能引用的傳統元素，比陸森寶能引用的卑南族傳統元素相對的少，而他的歌曲也沒能像陸森寶的歌曲被用在 senay 的傳統式歌唱場合中，而是被視為不同於鄒族歌唱傳統的「近現代歌曲」。

在「意識形態」方面，浦忠成也提到：

> 在漫長的歲月裡，儘管族人在許多的場合高聲唱著高一生曾經創作的歌曲，卻少有人很認真的告訴你那是高一生作的歌曲，這當然是因為高一生曾經被當局誣陷的結果（ibid.）。

由此可知，儘管從 1950 到 1990 年代，高一生的歌曲在阿里山鄒族間傳唱，高一生的名字卻被當成禁忌；而在 1990 年代後，高一生被誣陷的真相為族人了解後，雖然他的名字不再是禁忌，但做為一個白色恐怖受害者，高一生較容易被認為是一個「改革者」，或如浦忠成所言「高山自治先覺者」，而比較不會被聯想成傳統的守護者。

本文從陸森寶作品〈蘭嶼之戀〉的跨部落傳唱談起，探討一個在日本殖民統治下接受現代化教育的卑南族人，在音樂作品中呈現的「傳統性」與「現代性」。透過「詩學／政治學」框架下的討論，本文試圖指出，「傳統」與「現代」不僅和一系列的符碼有關，其風貌的形塑和「現代化」及「傳統化」的過程也有密切的關聯。

附記 吳林玉蘭訪談紀錄

時間：2009 年 2 月 15 日

地點：南王部落，臺東市更生北路

訪談紀錄之一

陳俊斌（以下簡寫為「陳」）：〈蘭嶼之戀〉是陸老師為你們在那邊等船的時候寫的嗎？

吳林玉蘭（以下簡寫為「吳林」）：等船的時候寫的。陸老師給他改那個歌啦，本來不是這樣的歌。陸老師改的時候是我們現在唱的歌。

陳：本來不是這樣子的歌，所以，之前陸老師唱的時候，就有那個歌嗎？

吳林：有啦，不是，不像陸老師那個，那個歌名不一樣的。

陳：歌名不一樣？

吳林：嗯，陸老師做的比較好。那時候誰發明的不知道，那時候說是阿美族的那個……

陳：他是說阿美族的歌喔？

吳林：欸，陸老師給它……

陳：所以，你們那時候唱的時候，在蘭嶼那時候唱的時候，就有現在的和聲嗎？就是兩個聲部這樣子唱嗎？還是？

吳林：欸，對、對、對。陸老師這樣。

陳：是陸老師改編的？

吳林：改編的。以前沒有。

陳：所以，之前……

吳林：之前沒有。

陳：……就有那個歌，可是陸老師把它改編，然後加那個歌詞上去？

吳林：欸，對、對、對。

陳：喔，這樣子。對啊，阿美族那邊很多說是他們的歌啊。

吳林：其他的也是南王的歌，也是。

陳：應該是南王的歌喔。對啊，因為……阿美族的人唱的很多啊。

吳林：阿美族的歌也是，南王的，那個，歌譜也有啊，很多啊。他們都，他們都拿去就，就，他們就是這樣研究啊。

陳：所以，〈蘭嶼之戀〉是，應該是，最早是阿美族，還是卑南族的？

吳林：最早是阿美族的啦，那個音調是。後來，陸老師就……他是音樂的老師嘛，變成說，不好或是……就這樣，他自己這樣發明的。

訪談紀錄之二

陳：我本來也是想說，那個是陸老師的歌，可是，五十八年，那時候阿美族出的唱片就有這首歌了。

吳林：有嗎？一樣嗎？

陳：有、有、有。所以我就在想說，到底是卑南族先有，還是，還是阿美族先有。

吳林：阿美族先有。

陳：是阿美族先有。

吳林：阿美族。

陳：是阿美族先有，確定。

吳林：因為，陸老師當老師的時候在新港，那時候。退休了，就跟我們，這樣子。陸老師是有音樂的細胞嘛，就這樣。我還在那個……那個歌詞就這樣，講我們，我們的話啊，不是阿美族的啊，因為阿美族的歌，我們不會那個，不一樣啊。

陳：所以，那個歌詞是那時候，陸老師把它寫了，就馬上教你們唱，在蘭嶼那邊。

吳林：對、對、對，對、對。我們的歌就是陸老師，其他的也是陸老師，全部是教的啦。沒有意思，我們唱歌就這樣唱，沒有什麼，那個。陸老師就這樣。

訪談紀錄之三

陳：你知道〈蘭嶼之戀〉原來是阿美族的歌，是你以前就有聽過？

吳林：聽過

陳：去蘭嶼之前就有聽過？

吳林：他們〈蘭嶼之戀〉就唱那個阿美族的歌啊，阿美族的音調啊……音調是，陸老師就有這樣發明的。我知道，那個時候，因為我的姐姐，我上面的姐姐嫁到富岡，嫁到阿美族去工作插秧，那個，他們有唱歌，有聽過。有聽過這個〈蘭嶼之戀〉的。

陳：那個，盧靜子，盧靜子說這首歌是她寫的欸！

吳林：盧靜子，有時候，是我們的那個歌啦。她有唱這個，有唱嗎？

陳：她唱……

吳林：Amis 的？

陳：他們唱什麼……「Wu Bi Ta」！

吳林：喔，喔…… Wu Bi Ta……，就是他們的……就是這樣子的歌，嗯，本來。

陳：對啊，盧靜子她講說這首歌是她做的。

吳林：不知道呢。

陳：不曉得喔。

吳林：要聽啦。

陳：那個，可能，也有可能是，會不會是阿美族他們的老歌。

吳林：對啊，老歌。

陳：他們自己再整理，再寫歌詞，就說是她自己做的，自己唱的，這樣子。

吳林：可能是這樣啊。

訪談紀錄之四

陳：你們表演的時候，是表演了幾天？

吳林：嗯……我們表演……六天呢。

陳：六天？

吳林：欸，還有颱風，等了……十天。

陳：十天？

吳林：對、對，還有，剛剛好，十一天。我們回來這邊，21 號。

陳：所以，就是那時候，陸老師就是因為你們在那邊等，怕你們無聊，就弄那個歌給你們唱。

吳林：對、對、對，就是這樣子。所以，我們就，我們就，回來就唱這個歌……部落就學了。

陳：所以，就是你們在那邊的時候就寫，不是回來才寫的。

吳林：不是，在那邊。

陳：是在那邊就寫，然後就讓你們唱。

吳林：下雨也不能，颱風也不能出去啊，不能去勞軍啊。在裡面就練習，在紅頭那個地方。那邊也是有黑板啊，那個，阿兵哥要教什麼……，也有。

陳：然後，陸老師就在黑板上寫下來，教你們唱。

吳林：對、對、對，是這樣。

第三部分
文化意義

第五章：Naluwan Haiyang
─臺灣原住民音樂中聲詞（vocable）的意義、形式、與功能[141]

在本書中，我一再提到原住民的聲詞（vocable），但並未詳加說明，在這一章中，我將聚焦於有關聲詞的討論。聲詞的廣泛使用是原住民音樂特色之一，但學界尚少有專文討論，[142] 因此我希望以本文填補這個不足之處。本文主要探討使用於非祭儀音樂中的聲詞，就其美學意義與社會文化脈絡等方面進行討論。有關臺灣原住民音樂的研究討論中，對於祭儀音樂的論述一直占據著重要地位，學者多著眼於音樂的宗教及社會功能，甚少著墨於與美學相關的議題。的確，傳統原住民祭儀音樂活動的參與，多是強制性的或限制性的，並且參加者絕多數都是出於宗教性或社會性的動機，因之在這類音樂活動的研究中，有關美學判斷的討論空間較為有限。相較之下，參加非祭儀性的歌唱聚會，所涉及的因素不僅止於個人是否夠資格參加，還包括了他是否熱衷參加這類音樂活動，以及和活動其他參與者的互動。這些個人的選擇，較大程度地具有美學判斷的意義。

本文試圖以使用「naluwan」、「haiyang」等音節演唱的非祭儀歌曲為例，就原住民音樂美學這個較少被觸及的區塊進行討論。談到原住民音樂美學，我們不免好奇：我們是否可能對原住民音樂進行「單純的音樂審美」？所謂的「單純的音樂審美」，我指的是西方「唯心論」美學所強調，凝視音樂本身，追求一種不假外求的音樂美。如果這種審美方式可以用在原住民音樂的審美上，審視原住

[141] 本文改寫自 2007 南島樂舞國際學術研討會發表之論文（陳俊斌 2008）。

[142] 黃貴潮、林信來、吳明義及巴奈・母路等阿美族人都曾發表相關論著，提供本文思考的出發點。

民音樂與西方古典音樂，在過程與結果上，有什麼相同與相異之處？我們是否可能在關照非祭儀歌曲音樂之美的同時，如同我們探討祭儀音樂那樣，討論這類音樂的社會功能？如果音樂審美與社會功能可以同時存在，它們之間的關係為何？

美學判斷與社會功能

「音樂是『純』藝術之最。它並沒有說什麼，也沒有什麼好說」，關於資產階級的音樂，法國社會學家 Bourdieu 如是說（Bourdieu 1984: 19）。他認為這類音樂未曾真正具有表達功能；而戲劇與音樂相反，即使是以最精緻的形式呈現的戲劇也仍然負載著社會訊息（ibid.）。Bourdieu 的評論，反映了十八世紀末、十九世紀「唯心論」音樂美學。在此之前，音樂不能像文學、繪畫、戲劇那樣，刻畫具體形象或清晰地描述意念的性格，被視為其缺陷。然而，唯心論美學將音樂，尤其是器樂，提升到一個哲學的高度。音樂於是被視為一個「超越語言的語言」，雖然無法精確地表達意念，卻能夠捕捉那「無法形容，無法言喻」的境界（the "Inexpressible and Unspeakable"）（Dahlhaus 1989: 90），一個比語言更高的理念世界，一個「無邊無盡中不可思議的領域」（das wunderolle Reich des Unendlichen）（Bonds 1997: 392）。Eduard Hanslick 更結合唯心論美學和形式主義，闡述音樂的自律性（autonomy），他強調，音樂美是「自我獨立的，不需要與外來的內容結合」（Hanslick 1997: 63），唯一欣賞這種美的方式是「直觀性聆聽」，「要以樂曲本身為目的，不論它是什麼或怎樣被理解」（ibid.: 111, 114）。

雖然唯心論美學否認音樂本身以外的意義，包括其社會意義，社會學家 Simon Frith 認為 Bourdieu 的觀點指出「高級藝術的美學詮釋事實上是功能性的：它使得唯美主義者得以展示他們的社會優勢」（Frith 1996: 18）。Bourdieu 表示，沒有任何事物比音樂品味更清楚地標示一個人的階級（Bourdieu 1984: 19）。「高級藝術」活動，例如，「參加音樂會」或「演奏『高貴』樂器」等「區別性」實

踐（ibid.），通常意味著行為者擁有較多的經濟資本及教育資本，因而，藉著這樣的古典品味，這類音樂的參與者得以和其他社會階級做出區隔。美學的品味於是成為社會階級區隔的標竿。通過對「高級藝術」的剖析，Bourdieu 論證了：沒有任何美學的品評是「純真」的。

唯心論美學堅持「直觀性聆聽」是音樂審美唯一途徑的主張，本身就是一種區辨社會群體的行為。Hanslick 所謂的「音樂」是盛行於十八、九世紀的德奧藝術音樂，這是他認為唯一值得以「有意識的純粹直觀」聆賞的音樂（Hanslick 1997: 111）。關於古代音樂，他論道：

> 古代音樂缺乏和聲，旋律受限於宣敘性的表現方式，其老舊的音樂體系又無法發展出豐富的真實音樂形象來，這些狀況皆絕對否決了它的資格，不可能成為音樂藝術（ibid.: 109）。

對於文化「他者」的音樂，Hanslick 也否決了它們被稱為「音樂」或「高等音樂」的資格。他批評所謂的「原始民族」音樂：「南海島民以木棍和金屬塊節奏性地敲打，並且發出難以理解的哀號，這是自然性的音樂，而不是音樂」（ibid.: 119）。對於義大利音樂的評論，Hanslick 則顯露其德奧民族中心論的心態：「義大利音樂裡，高聲部的稱霸，主要是因為義大利人在思考上的怠惰，他們不能殷勤如北方民族，集中精神去追隨並思考由和聲與對位交織而成的傑作」（ibid: 112）。

猶太裔的美國哲學家 Richard Shusterman 對於「高級藝術」與「低級藝術」的區別提出了不同的看法。他認為，「高級藝術和低級藝術間，被劃分出的一般性差別，並沒有經過縝密的哲學性審視」（Frith 1996: 17）。關於高級藝術與低級藝術的區分，例如強調高級藝術的「自律性」（autonomy），並認為高級藝術側重「形式」，低級藝術則重「功能」，Shusterman 抱著懷疑的態度（ibid.: 18）。

接續 Shusterman 的觀點，Frith 認為，品評所謂的「高級藝術」與「低級藝術」，在過程上並沒有什麼差異（ibid.: 17），他更強調，「美學判斷準則」（aesthetic criteria）與「社會群體的形成」間存在著的密切關係，對於資產階級的音樂是很重要的，而對於通俗音樂亦復如是（ibid.: 18）。他指出，所謂的「高級藝術」和「低級藝術」類型（例如：「歌劇」和「肥皂劇」、「古典音樂」與「鄉村音樂」）雖然存在著顯著的差異，但是它們所帶來的愉悅及滿足，都建立在相似的分析性議題上，比方說：「可信性」（believability）、「一致性」（coherence）、「熟悉性」（familiarity）及「有益性」（usefulness）。從這個方面來說，「高級藝術」和「低級藝術」並沒有差別，而有關它們的差異性，我們應該檢視的是：在透過「特定的歷史、社會與建制性的實踐」後，高級藝術與低級藝術的差異如何成為社會事實（ibid.: 17-19）。

至此，我們比較了唯心論哲學和音樂社會學，對於音樂審美的不同看法，我們可以說其差異並不在於爭辯「音樂有沒有說什麼？」，而在於論證「音樂有沒有什麼好說？」。把音樂視為社會文化的一部分，社會學家著重於探討音樂如何傳達社會文化意義；而唯心論音樂美學則堅稱：音樂只為了音樂而存在，除了音樂內在的美以外，別無其他意義。抱持著民族音樂學的立場，我對於音樂美學的看法傾向音樂社會學的角度。

因此，本文對於音樂美學的討論，除了分析音樂本身，也將從社會文化的角度討論音樂審美的議題，特別著重在「意義」、「形式」、和「功能」三個方面的探究。我將以臺灣原住民音樂中聲詞（vocable）的使用為例，探討其可能被賦予的音樂學與社會學意義，並剖析它所牽涉的「美學判斷」[143]與「社會群體的形成」之間的關係。所謂聲詞，指的是不具字面意義的音節（non-lexical syllables），例如原住民音樂中較常使用的「naluwan」、「haiyang」等音節組合。

[143] 本文所討論的「美學判斷」不僅止於音樂作品的審視，還包括了對於不同類型音樂的價值判斷。我認為，Hanslick 主張的有意識的「直觀性聆聽」固然是一種審美，下意識地選擇參與某類音樂活動也是一種美學判斷。

由於這些音節不具字面意義，它們在音樂中的使用，正如 Bourdieu 所言：「沒有說什麼」。這個「空性」（emptiness）引發了以下的問題：既然這些聲詞沒有說什麼，當它們被演唱時，什麼樣的意義在這樣的實踐中被傳遞呢？這類以聲詞為主的歌曲，其內容為何？其形式為何？再者，這類歌曲具有的「意義」、「形式」、和「功能」，又存在著什麼樣的相互關係？

聲詞

> 「就是由衷的想要歌，想要 naluwan haiyan。」
> 「幾個虛詞，就能夠表達喜怒哀樂、任何一種感覺。」
> ─胡德夫，《匆匆》[144]

　　以聲詞（vocable）演唱的歌曲，在原住民音樂中占了相當大的比例，而這個使用聲詞的偏好，構成了原住民音樂最顯著的一個特徵。[145] 很多臺灣原住民族，常在歌謠中使用一些特定的聲詞，而一個族常用的聲詞，往往也就成為該族歌謠的標誌。例如，使用了聲詞「limuy」的歌曲是屬於泰雅族或太魯閣族的；鄒族的勸勉歌（pasu au lu），通常會使用「a e he yo」作為每一段歌詞的開頭；[146] 而賽夏族的矮靈祭歌則以「kaLinapi」作為每一節歌詞的開頭（胡台麗 1994: 37）。相對地，被廣泛用在非祭儀性的歌唱場合，並且流傳最廣的 naluwan 和 haiyang[147] 並不是單一原住民族獨享的聲詞。Haiyang 原為阿美族傳統歌謠中常見的聲詞（黃貴潮 1999: 185），但也常見於卑南族歌曲中。Naluwan 的流傳範圍更廣，據信它

[144] 吳音寧，〈有音蕩的地方〉，收錄於胡德夫專輯《匆匆》說明文字，臺北：野火樂集（2005）。

[145] 原住民對聲詞的強調，並不等於就是對實詞的忽視。在很多歌唱的聚會中，我們可以聽到當有人以「naluwan」帶頭吟唱後，眾人常可依據當時的場合或氣氛即興地填入實詞的歌詞，並在適當的時候穿插「naluwan」、「haiyang」等聲詞的演唱作為應答、附和。孫大川提到，卑南族語中，對於擅長即興填詞的人，會以「saihu pungadan!」加以讚許，這是比純粹會唱歌（saihu semenay）還高的境界（孫大川 2005: 198）。由此看來，這些以聲詞為主的歌曲不僅可拿來歌詠，它們也可以作為口語文學創作的平台。

[146] 參見《阿里山鄒族之歌》，臺北：風潮唱片，TCD-1506，1995 年，樂曲解說。

[147] 這兩個聲辭有不同的寫法，例如「naluwan」有時被寫成「na lo wan」或「naruwan」，而「haiyang」則常被拼寫為「haiyan」。

源自於卑南族，而且是近代產物（Loh 1982: 447），目前在卑南族、阿美族、排灣族及魯凱族歌謠中，都可以發現這個聲詞的使用，幾乎涵蓋了臺灣整個東部及南部原住民族活動範圍。

有關原住民聲詞的論述中，大多將歌詞中沒有字面意義的詞稱為「虛詞」。阿美族耆老黃貴潮對「虛詞」作了這樣的說明：

> 從古至今，阿美族的歌曲 ladiw 沒附固定的歌詞 'olic。必要時才由領唱者 miticiway 以即興方式填加歌詞。因此，平常唱歌時大都使用虛詞，例如常聽到的 hahey，hoy，hayan 以及 a，o，e 等母音，都是沒有意義的歌詞（黃貴潮 1990: 80）。

對於歌詞不填上固定歌詞的原因，根據他採集到的說法，大致是因為阿美族歌曲「大多是邊唱邊舞的舞曲，若加上歌詞很難配合舞步，學習起來比較麻煩」；同時，這些歌舞大多與宗教有關，如果有歌詞的話，隨便唸出或唱出這些詞，「恐怕招來神鬼，造成無謂的麻煩和災難」（ibid.）。換句話說，阿美族傳統歌謠以「虛詞」為主，是基於其文化中歌舞與宗教信仰不分的特性。

另外一位阿美族耆老吳明義將阿美族「虛詞」歌曲分成四類，分別是「被採用為校園唱遊舞曲者」、「歡宴舞曲」、「標題歌曲」、「抒情歌曲」（吳明義 1993）。第一和第二類的歌曲，雖然都是以「虛詞」演唱，但因為常用在不同的特定場合，而被劃分為不同類別。吳明義把「標題歌曲」、「抒情歌曲」和西洋音樂的「標題音樂」、「絕對音樂」（absolute music）做比較。他認為使用「虛詞」的「標題歌曲」和西洋音樂的「標題音樂」在意旨上不盡相同。阿美族的標題歌曲，不管是與「敬酒」、「探病」等情境有關或描寫風景的歌曲，往往是在特定情境下，經常演唱某些特定的「虛詞」歌曲，而使這些歌曲和情境有了聯繫，並非歌詞中描述了這些情境。同時，他認為阿美族的「虛詞」歌曲和西洋的絕對音樂有相似之處，只不過西洋的絕對音樂是以樂器演奏，而「虛詞」歌曲以「na

lo wan」、「hay yan」等音節做為媒介（吳明義 1993: 63）。[148] 根據他的說法，我們可以說，賦予「虛詞」歌曲意義的，並不是「詞」（text）本身，而是情境（context）。「虛詞」本身沒有字義，歌曲卻可以有意義。

　　有些原住民學者認為「虛詞」這個詞並不恰當，例如阿美族的巴奈・母路提議以「襯詞」取代「虛詞」。巴奈・母路認為「襯詞」比「虛詞」更為貼切，因為這些音節是一種「非抽象的、非偶然、非單純屬於情緒性的歌唱形式」，它是一種「『有意義的』、『具有區隔性的』歌唱形式」[149]（巴奈・母路 [林桂枝]2005）。她使用「襯詞」一詞強調演唱的音節並非沒有意義，但使用這個詞至少面臨了兩個問題：第一，「襯詞」意味著這類詞是用來「襯托」其他詞的，但是有不少的原住民歌謠整首歌詞都是由無字義的音節構成（如譜例 5-1），那麼，在這類完全由沒有字義的音節所構成的歌曲中，什麼詞是被「襯詞」襯托的呢？巴奈提到因為這類詞「襯出旋律與氣味」，所以稱為「襯詞」較為合適（ibid.），這暗示著她認為襯詞所襯托的不是其它的詞，而是「旋律與氣味」。問題是，不論是「實詞」、「虛詞」、或「襯詞」，哪一類沒有襯托「旋律與氣味」的作用呢？

[148] 「以無字義音節為主的歌曲」和「器樂曲」之間的類比關係，也可見於學者對美洲原住民音樂的評論。部分學者認為歌詞沒有字面意義的聲樂曲取代了美洲原住民音樂中「器樂」的角色，而這個論點可以解釋「為什麼美洲原住民缺乏器樂」（Nettl 2004: 272）。

[149] 巴奈·母路舉出的部份「襯詞」，例如：「i（在）cuwa（哪裡）」中做為地方介係詞的「i」，應該被視為文法上的 function words（「功能詞」或「虛詞」）。這個定義上的歧異提醒我們必須區辨「虛詞」在音樂上和語言學上所具有的不同內涵。應該注意的是，音樂學上所稱的「虛詞」，不僅不具有「實詞」（content words）的功能，也不具備「功能詞」的地位。

譜例 5-1 卑南族歌謠

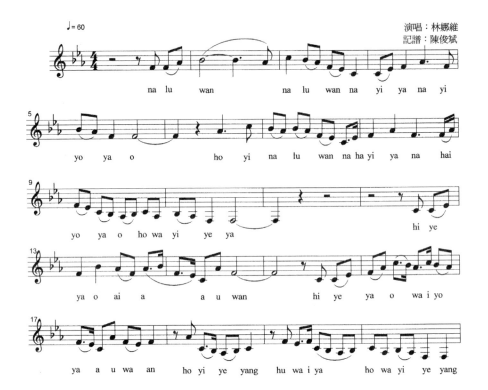

第二，「襯詞」這個詞在中文裡，已經有固定的用法，而這個用法和原住民使用無字義音節的演唱方式並不盡相符。根據教育部國語辭典的說明，「襯詞」是做為戲曲、曲藝唱腔的「托腔」之用，而「托腔」是「對原唱腔的進一步發揮」，「多為字音尾音的延長，有的則加上襯字或襯詞」。[150]《辭海》則對「襯字」做了以下定義：

> 在曲調規定的字數即正字外，再於句中增字，所增之字稱為"襯字"。一般只用於補足語氣或描摹情態，在歌唱時不佔"重拍子"，不能用於句末或停頓處（辭

[150] 參見教育部網站國語辭典網頁 http://140.111.34.46/cgi-bin/dict/GetContent.cgi?DocNum=43664&Database=dict&QueryString= 襯詞 &GraphicWord=yes。2005 年 10 月 16 日擷取。

海編輯委員會 2006: 5102）。

　　由此看來，「襯字」或「襯詞」只是做為一種填充；然而在原住民歌謠中，無字義的音節大多不只是作為填充之用。它可以用在「領唱與應答」時，應答部分的演唱，例如阿美族豐年祭歌曲中，領唱者以有字義或沒有字義的詞演唱以後，其他人以「ha hei」等音節應和。在有些歌曲中，副歌的部分主要以無字義的音節構成，例如卑南族陸森寶所創作的〈美麗的稻穗〉，歌詞以卑南語實詞為主，而副歌則以「ho yi yan ho yi yan na lu hay yan」等音節演唱。這種以無字義音節應答或演唱副歌的形式，不僅見於臺灣原住民音樂中，漢族音樂也不乏這種例子，[151]甚至在世界上很多國家的音樂，也都可以看到類似的例子。然而，沒有字義的音節在原住民歌謠中，最具特色之處，在於它本身可以構成歌詞的主體，例如有不少原住民歌謠全曲都是以「naluwan」、「haiyang」等音節演唱。這種整首歌都是以沒有字義的音節構成的例子，在美洲原住民的音樂中也可以發現（Nettl 2004: 262-64; McAllester 2005: 36, 43-45），但在漢族音樂中則極為少見。

　　關於如何稱呼這些無字義音節，國外音樂學者間也頗有爭議。早期音樂學家對美洲原住民或非洲部族歌唱中所使用的沒有字義的音節，多稱為「nonsense syllables」、「meaningless syllables」（McAllester 2005: 36）、或「meaningless-nonsensical syllables」（Halpern 1976）；有些學者認為，雖然這些音節不具有語義，它們並非完全沒有意義，因而稱之為「nonsemantic syllables」（Turino 2004: 174）。目前，在民族音樂學的論著中，「vocable」一詞則似乎較常用來指稱這類音節。

　　我提議將原住民歌謠中沒有字義的音節（vocable）稱為「聲詞」。使用「聲詞」

[151] 例如：漢族民歌中，勞動歌曲（號子）常使用「領唱－答腔」（call and response）的形式，答腔的部份多以無字義的音節演唱。以流傳在大興安嶺的「林區號子」中的〈哈腰掛〉為例，這類歌曲通常由八個運木的工人抬著木材邊走邊唱，領唱者演唱實詞，應答者則和以「虛詞」，領唱與答唱相應如下：「哈腰掛（hei），蹲腿哈腰（hei），摟鉤就掛好（hei），挺起腰來（yo-hei），推住把門（hei），不要晃蕩（hei），往前走（yo-hei）……」（《典藏中國音樂大系 2：土地與歌》，臺北：風潮唱片，CB-08，1996，CD1第 8 首）。

一詞強調它只是「音節」，和使用「襯詞」或「虛詞」強調它有（或沒有）字義，似乎講的是同一回事，但在其背後的思考方式卻截然不同。我認為「聲詞」比「虛詞」或「襯詞」合適，因為「聲詞」這個詞突顯了以單純的音節型式存在的本質；相反地，不管是用「虛詞」或「襯詞」，都是從表意文字的方向來思考。歌詞的字義和歌曲的意義並不是同一件事，歌詞本身可以沒有字義，但沒有字義的歌曲並非沒有意義，如果因為將「虛詞」意味著沒有字義理解為沒有意義，而使用「襯詞」取代，可能反而混淆了這些音節的本質。漢族民族音樂學者明立國在評論「襯詞」的用法時，也提出和我類似的看法，認為與其稱「襯詞」，不如使用「發音詞」；而他認為「發音詞」的意義「是由使用方式、使用場合、甚至使用者來決定及賦予的」（巴奈・母路 2004）。然而，我認為「聲詞」比「發音詞」更恰當，因為在中國韻文學中，把無字面意義的音節稱為「聲」的歷史極為久遠。《宋本樂府詩集》中提到：「辭者其歌詩也，聲者若羊無夷伊那何之類」（楊家駱主編 1979: 2），這句話中明確地把歌唱中發出的「羊無夷伊那何」之類沒有指示意義的歌詞稱為「聲」，到了明代文學家楊慎的《升庵詞品》也有相同的記載（清・李調元編纂 1972: 12279-12280）。雖然在這些敘述中，「聲」指涉的是應答的「和（ㄏㄜˋ）聲」，和原住民歌唱中的聲詞使用不盡相同，但用「聲」指稱無字面意義的音節，既符合原住民聲詞的性質，也和中國韻文學上的用字較為接近。

如前所述，明立國和吳明義都強調，聲詞在原住民音樂中產生的意義，並非聲詞本身所固有，而是來自聲詞與情境的聯繫。依照他們的看法，我們可以說，執著於爭辯原住民「聲詞」（或稱為「虛詞」、「襯詞」）本身有沒有意義，事實上是沒有必要的。不管我們如何稱呼這些沒有字義的音節，都沒有辦法改變這些音節缺乏敘述性功能的本質。

另外，吳明義把完全使用聲詞演唱的原住民歌曲和西方以樂器演奏的「絕對音樂」相提並論的說法，值得特別注意。用聲詞演唱的原住民歌曲（如譜例 5-1）和器樂曲最明顯的共同點，在於兩者都不藉助語言表達明確的意念。從這個角度來說，歌詞不具有字義的歌曲中，人聲的部份可以視為一種樂器。那麼，這個「器

樂化」的人聲如何傳達意義？我們是否可以從旋律中音高、節奏等元素，了解這些歌曲到底要「說」什麼？我認為，我們可以在完全以「naluwan」、「haiyang」等聲詞演唱的歌曲中，「直觀性聆聽」其音高、節奏等元素構成的「樂音的運動形式」，也就是 Hanslick 所認定的「絕對音樂」中的「內容」。藉著「直觀性聆聽」，我們可以領略原住民音樂的抽象美，唯心論美學中所強調的唯一的音樂意義。然而，對於唯心論美學否定音樂本身以外的意義的觀點，我並不贊同。以下，我將藉著「音樂以外」及「音樂本身」元素的分析，討論以聲詞為主的原住民歌曲的「意義」與「內容／形式」。

音樂的意義

關於「音樂的意義」，民族音樂學家 Travis A. Jackson 指出，學者通常從四個方面來探討：「心理學的」（psychological）、「哲學的」（philosophical）、「符號學的」（semiotic）、及「民族音樂學的」（ethnomusicological）（1998: 13）。由前三個面向出發的論述，幾乎僅關注在由「被記述的和可記述的因素」（notated and notatable parameters）引申的「音樂的意義」。Jackson 認為，「在這三類的研究中，音樂的意義通常被視為『在音符本身』某種與生俱來的東西，與音樂『作品』以外的任何事物無關」。相反地，民族音樂學的研究方式則著重在「社會的」與「文化的」意義（1998: 13）。他引用音樂學家 Stephen Blum 的觀點，認為：民族音樂學觀點下，「意義的產生不僅來自音符本身，也來自『在表演中體現的原則和過程』，以及熟練的表演者和其他具有文化素養的參與者，用來理解音樂表演的方式」（ibid.）。我們可以這樣說，民族音樂學觀點下的「音樂意義」不僅和「音樂文本」關係密切，更和「文化情境」息息相關。

音樂意義的存在，是參與者透過一連串的「詮釋性步驟」（interpretive moves），企圖掌握與理解音樂的結果（Feld 1994: 86-89）。Jackson 進一步闡述，「詮釋性步驟」可以是非常個人化的，因為他們是建立在個人的經驗上；然而，

當參與者在表演或欣賞時，他們有機會分享、交流個人對音樂的了解，這些個人化的見解因此得以匯集而形成「集體性的文化意義」（Jackson 1998: 15）。同時，這些「集體性的文化意義」又將反過來成為個人經驗的一部分，成為個人形塑新的「詮釋性步驟」的基礎。

我們可以進一步將「詮釋性步驟」和 Bourdieu 的「慣習」（habitus）概念結合。Bourdieu 指出，「慣習」是「已結構的結構」（structured structure），同時，它可以用來塑造「建構中的結構」（structuring structure）（1999: 72）。通過「詮釋性步驟」理解音樂的意義的過程，是將「已結構」的「美學經驗」與「文化意義」做為理解的基礎，並在這樣的基礎上，藉著表演、欣賞、或情緒性、智性的交流分享，在音樂活動的參與者之間形成「集體性的文化意義」。在這個形成「集體性的文化意義」的過程中，表演者與欣賞者並非被動地接受音樂作品傳遞的訊息；他們實際上也參與了音樂意義的詮釋與創造，而在詮釋與創造音樂意義的同時，個別的參與者又反過來，將集體性創造出來的音樂意義，內化成個人的「建構中」的「詮釋性步驟」。這個由「美學經驗」和「個人在社群中創造性的表現」（Blacking 1987: 146）交替形成的認知過程，具有普世性。不同族群、階級、文化體系的成員，對於音樂意義的認知與美感的品評，基本上都是透過這樣類似的過程。

由於「在表演中體現的原則和過程」對音樂意義的生成，具有重大的影響，探討以聲詞為主的歌曲的意義，我們必須了解原住民的歌唱方式。在傳統原住民社會中，所謂的「歌唱」意味著兩、三個以上的人聚在一起唱（黃貴潮 1990: 79），這些經常聚在一起唱歌的人通常都是年齡相近，分享著共同的成長經歷或常在一起勞動的夥伴。他們在勞動或娛樂的時候，經常以「naluwan」、「haiyang」等聲詞配合著某些特定的曲調彼此唱和，久而久之，這些聲詞和曲調便承載了他們共同的回憶。幾個聲詞的組合加上相對應的抑揚頓挫、起承轉合模式，使得這些經常在一起勞動、歌唱的夥伴聚在一起歌唱時，不僅得以表達當時的感受，更會很自然地聯想起過去捕魚或者歡宴時一起唱歌的情景。藉著對於演唱經驗的回

想與歌唱者當時的創造性表現，聲詞的意義於焉產生。

從這些歌曲被演唱的過程來看，我們可以說它們的意義具有「不完整性」。一首完全以聲詞演唱的歌曲，本身具有的意義是不完整的，因為唯有透過參與者的「詮釋性步驟」，歌曲的意義才會產生和被認知。同時，這個創造或詮釋意義的過程永遠不會中止，只要歌曲繼續被演唱，新的美學經驗與文化意義就會繼續衍生。因此，每一次創造或詮釋歌曲的動作，都是不完整的。試比較 Hanslick 的宣稱：「以哲學的觀點來看，一曲音樂即已是完成的藝術作品，是否被演奏的問題與它無關」（Hanslick 1997: 90），我們可以發現，民族音樂學和唯心論美學，對音樂意義的看法是大相逕庭的。或許可以這樣說，唯心論美學所著重的音樂意義是作品本身的意義，而民族音樂學則聚焦於「參與者創造或詮釋的意義」。

更值得注意的是，在原住民一般非祭儀性的歌唱場合中，「表演者」和「觀賞者」的界線通常是很模糊的。例如在阿美族或卑南族部落，以同年齡階級朋友為主的休閒場合中，基本上所有的參與者都可以用聲詞「naluwan」做為開頭，領唱自己熟悉的曲調，其他會唱的人也可以跟著吟唱。對於那些不熟悉的曲調，參與者或許在樂句結束的「haiyang」聲詞中加入吟唱，或者跟著節拍擊掌甚至隨之起舞。這種情況下，沒有任何一個在場的人是「真正的觀眾」。在這樣沒有明顯的「表演者」及「觀賞者」的音樂場合中，音樂的主要目的不是讓「表演者」用來敘述的，而是提供所有參與者互相對話的平台。

一種具有原住民特色的「集體性文化意義」，和這類以聲詞為主，並強調參與感而忽略音樂敘述功能的音樂活動息息相關。當我們比較原住民和漢人的音樂行為時，這種文化意義更為顯著。或許由於原住民音樂文化中，強調參與感而忽略音樂敘述功能的特色，使得原住民音樂類型中，缺乏戲曲的形式。相對地，在漢人的音樂文化中，戲曲則扮演了非常重要的角色，而戲曲的構成，除了音樂的敘述成份外，「表演者」和「觀賞者」的界線分明更是戲曲表演的特色。

除了文化意義之外，我們還可以在原住民以聲詞演唱的歌唱形式中，發現「宗教意義」與「歷史意義」。民族音樂學家 Philip V. Bohlman 觀察居住在北歐的薩米人（Saami）以聲詞所演唱的歌曲 yoik，指出：「yoik 演唱的意義繫於薩米人之間歷史的、文化的、和宗教的傳統」（2004: 227）。他對於薩米人 yoik 音樂的評論，也適用於臺灣原住民以聲詞為主的演唱。

從宗教意義的角度來看，有些原住民族群的聲詞使用，和祖靈信仰有密切關連。例如，我們可以發現，即使在某些以聲詞演唱的阿美族非祭儀性歌曲中，仍具有宗教意義，在某個程度上它們可以被視為「非祭儀性的宗教歌曲」。我稍早提到，根據阿美族耆老黃貴潮的說法，歌唱時演唱聲詞，主要是為了避免「招來神鬼，造成無謂的麻煩和災難」。這樣的說法，反映了阿美族的「祖靈信仰」。基於祖靈信仰，阿美族傳統認為家中的長者過世後，並沒有和子孫斷絕聯繫，他們仍然有能力影響在世家族成員的禍福。子孫們除了討好祖靈，冀望他們庇祐，也必須提防不小心冒犯他們，而惹來災禍。對他們而言，音樂可以做為取悅祖靈的奉獻；但不當地使用音樂，祖靈將會被觸怒而降禍於子孫。由於祖靈信仰的傳統，在過去深入阿美族的生活與文化，即便在非祭儀的場合歌唱，他們也深恐過當的歌唱行為，例如歌詞措詞不當，冒犯祖靈。在這種情況下，非祭儀場合演唱以聲詞為主的歌曲，仍然和宗教禁忌有關，因此，我們可以說，在阿美族的祖靈信仰下，阿美族並沒有真正的「非宗教歌曲」，而只有「祭儀歌曲」和「非祭儀歌曲」之分。日常生活中，以聲詞演唱的歌曲雖然沒有祭儀的功用，但它們的意義仍和祖靈信仰有密切的聯繫。

「歷史意義」在使用聲詞的歌曲中，並不是被說出來或唱出來的，而是在歌唱活動中被延續或創造出來的。家族的或部落的歷史不可能藉著「naluwan」或「haiyang」等音節記錄下來，但是個人的成長歷程或某種形式的家族史，可以藉著參與部落的歌唱聚會被累積、烙印下來。一個部落成員，在年幼的時候，還沒有資格參加這類歌唱活動，只能在長輩歌唱時在旁邊跑跑腿、倒倒茶水，等到稍微年長，則可以在歌唱的場合哼哼「haiyang」，唱和呼應領唱者的歌唱，而等到

他成長到可以領唱的時候，通常也是他在部落事務中開始可以發表意見的時候。當這個成員在歌唱時，他實際上面對著他的「個人史」，也在歌唱活動中認知自己在群體中的地位。不僅如此，當一個旋律常被某些同屬一個家組的成員演唱時，部落中其他成員，常會把這個旋律和這個家族連繫在一起。當這個成員在歌唱聚會中，演唱這個旋律時，通常意味著他的家族識別，在歌唱的同時，他也等於在宣示他的系譜。

從「音樂以外」的元素，我探討了在原住民歌曲中，沒有字義的聲詞如何在音樂活動中被參與者創造、詮釋、與認知其意義。我接著將從「音樂本身」分析，驗證在以聲詞為主的歌曲中，是否也可能以唯心論美學倡導的審美過程，來理解原住民音樂之美。

形式 / 內容

以實詞為主和以聲詞為主的歌曲，在歌曲意義的傳達上有著明顯的不同，而這也造成兩者在美學意義上的差異。以聲詞為主的歌曲，音節並沒有辦法直接傳達歌曲意義；然而，以實詞演唱的歌曲，其意義則主要透過和語音相對應的表意文字來傳達。因此，對於常聚在一起唱歌的夥伴來說，聲詞傳達意義的方式是即時的、直接的，不必透過文字表達就能心領神會。也就因為如此，聲詞脫離了音樂和歌唱的情境，便如同空洞的音節。例如，在沒有音樂的情況下，「naluwan naluwan to iyo hin iyo in hoiyan」[152] 這句歌詞對大多數的人而言，除了代表原住民歌曲外，幾乎沒有其他意義。相反地，具有字面意義的歌詞，即使和音樂分離，仍然可以傳達歌曲的意義。例如，唐宋詩詞在最早出現的時候是可以唱的，雖然後來音樂幾乎都失傳了，但現代人仍然可以藉著詩詞文字的閱讀，了解作者當時所要傳達的意念。可以這麼說，以實詞做為歌詞的歌曲，詩歌的音節格律是形式，

[152] 這段歌詞出自一首通常被稱為「那魯灣舞曲」的阿美族歌曲，可參考檳榔兄弟所演唱的版本：《失守獵人》，臺北：大大樹，TMCD-328, 2003 年，第 7 首。

表意文字是內容；然而，以聲詞為主的歌曲，聲詞的起承轉合既是形式也是內容。

　　一種不假歌詞表達音樂內容，本身既是形式也是內容的音樂，是唯心論與形式主義美學家 Hanslick 所標榜的真正的音樂。這種「純」音樂，他強調：「是由樂音的排列和形式所組成的，除此之外別無其他內容」（Hanslick 1997: 133）。對於音樂「內容」和「形式」的關係，他如此說道：「那麼什麼才是內容呢？是音樂本身嗎？那當然，只是這些樂音是已具備形式的。而什麼又稱做形式呢？同樣也是樂音本身，只是這些樂音是已經充實的形式」（ibid.: 136）。當聆聽者透過「想像力」（ibid.: 27），體會音樂中音高、節奏、和聲的排列組合，以及音量、速度等變化，他便領略了音樂的內容，「因為音樂的內容就是樂音的運動形式」（ibid.: 64）。

　　聲詞「naluwan」及「haiyang」的樂音運動規則為何？試以兩首卑南族歌謠為例，進行比較（譜例 5-1〈卑南族歌謠〉和譜例 5-2〈臺灣好〉[153]），我們可以發現，這些聲詞和旋律間的配合，基本上遵循了以下的原則。首先，「naluwan」這個聲詞通常用在樂句或者整首歌曲的開頭。當這個聲詞出現在樂曲開頭時，通常和一個上行的音型搭配。例如，在譜例 5-1，「naluwan」以「F-F- 降 A- 降 B」這個音型做為樂曲的開頭（第一至第二小節）；再如，在譜例 5-2 這首常被稱為〈臺灣好〉的歌謠中，一開頭的「na-lo-wan」則以一個八度大跳的音型唱出。

[153] 這首流傳在不同原住民族群的歌曲原本沒有標題，吳明義在《哪魯灣之歌》中將之歸類為「校園舞曲」，這首歌被稱為〈臺灣好〉係由於歌曲旋律被套上羅家倫所做的國語歌詞，成為愛國歌曲，這首愛國歌曲的標題〈臺灣好〉後來也被用來指稱這首用聲詞演唱的旋律。線上版《臺灣大百科全書》指出，這首歌發表於 1950 年代，作曲者為蔡天予 http://taiwanpedia.culture.tw/web/content?ID=28816，2013 年 7 月 15 日擷取）；然而，林頌恩和蘇量義指出，這首曲子應該是和陸森寶出生於同時代的卑南族作曲家陳實所作，陳實的家人及一些臺東知本部落的卑南族人都支持這個說法（林頌恩、蘇量義 2003），本文採用陳實為此曲作曲者的說法。

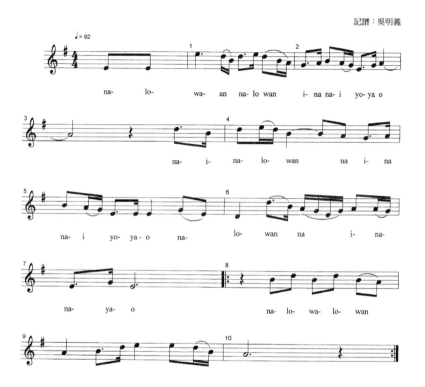

譜例 5-2 〈臺灣好〉[154]

記譜：吳明義

na- lo- wa- an na-lo wan i- na na- i yo- ya o

na- i- na- lo- wan na i- na

na- i yo- ya- o na- lo- wan na i- na-

na- ya- o na-lo- wa- lo- wan

相對地，「haiyang」則常出現在樂句的結尾。例如，在譜例 5-1 中，兩個樂句都是以「ho-wa-yi-ye-ya（ng）」結束（第九至十一小節；第二十小節），而這個結束的聲詞，可以視為「haiyang」的變形。值得注意的是，兩個結尾都是以重複的 F 音終止。這個以重複的音做為樂句終止的例子，並不是一個特例。事實上，我們可以發現，很多以「haiyang」聲詞結束樂句的歌曲，都使用這個終止式。美國低音大提琴家 Christopher Roberts，在他製作的《檳榔兄弟》CD 樂曲說明中，特別提到這個終止式：

「檳榔兄弟」中的歌曲，不論是［巴布亞新幾內亞的］奇里維那（Kiriwina）或是花蓮的歌謠，經常在一再重複強調的三個音後做為結束，最後一音會延續兩小節，重複的音群都具有同樣的功能，告知歌者劃下歌曲的句點。[155]

譜例 5-3 顯示了由花蓮水璉的阿美族人 Api 所唱的 Ka Urahan A Radiw （「那會是什麼？」）歌曲片段，在譜例的結尾，我們可以看到，「hai-yan」以重複的 D 音結束了這個樂句。

譜例 5-3 "Ka Urahan A Radiw" [156]

記譜：Christopher Roberts

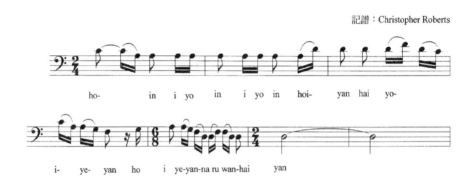

下行音形加上結束音反覆的終止式，在阿美族音樂中相當常見，尤其在以 naluwan 開始而以 haiyang 結束的樂曲。例如，吳明義《哪魯灣之歌》紀錄的 13 首「校園舞曲」中，以 naluwan 開始而以 haiyang （及其變形）結束的樂曲共有四首（譜例 5-4），這四首歌曲的終止式都顯示了相同的音型特徵，呼應了 Roberts 的分析，也顯示這個音型特徵確實常見於以 haiyang 聲詞結束的歌曲中。

[155] 《檳榔兄弟》，臺北：Sony Music, SDD 9622, 1996 年。

[156] 樂譜來源：《檳榔兄弟》CD 文字解說。

譜例 5-4、四個使用 haiyang 聲詞的終止式 [157]

「Naluwan」和「haiyang」在樂句開始及結束的使用，提供了這類歌曲的基本架構，並提示旋律線條的基本輪廓。在這樣的規律制約下，每首以這兩個聲詞為主的歌曲，都具有類似的曲式特徵；然而，這些規律並不是死板的規定，演唱者可以在這個概略的架構下靈活地運用聲詞。例如，我們可以發現，當「naluwan」不是出現在樂曲開頭時，它的旋律不一定是上行的（如：譜例 5-1，第七小節）。另外，我們也可以發現，有些歌曲並不使用「naluwan」這個聲詞，而以「haiyang」搭配「a、i、e、o」等母音演唱。最常見的變化，則是在「naluwan」和「haiyang」的基本音節中插入其他音節，加以變化。例如：在「naluwan」前加入「ho yi」兩個音節，成為「ho yi naluwan」，或者像前舉的例子，把「haiyang」衍化成「ho-wa-yi-ye-ya（ng）」。

[157] 四個譜例皆出自吳明義《哪魯灣之歌》（1993），分別為〈校園舞曲 1〉（第 14 頁）、〈校園舞曲 2〉（第 15 頁）、〈校園舞曲 9〉（第 22 頁）及〈校園舞曲 13〉（第 26 頁）。

　　從以上的分析可以看到，使用 haiyang 及其變形的結尾對應「下行音形加結束音反覆」的終止式，在卑南族和阿美族歌謠中相當常見，那麼 naluwan 聲詞對應的旋律模式為何呢？從上述兩首卑南族歌謠的比較中，可以發現，當「naluwan」這個聲詞出現在樂曲開頭時，通常和一個上行的音型搭配。當它出現在阿美族、排灣族及魯凱族歌謠中，這個規則是否適用？這個聲詞對應的旋律型還有哪些呢？演唱「na」、「lu」和「wan」三個音節時，假設音符的運動方向有以下可能：→（同音反覆）、↗（上行）、↘（下行）、∩或∪（迴旋），再依據三個音節對應的旋律音高之音程關係，可排列出以下組合：

表 5-1、naluwan 對應的旋律模式 [158]

類別	特徵	依據音程組織劃分的次類別	音程組合
A. 反覆	三個音為同一音高		
B. 上行	第三個音比第一個音高	B.1 級進	B.1-1 相鄰兩個音的音程皆為二度
			B.1-2 一個二度加上一個小三度
			B.1-3 前兩個音同音高，第三個音比第二個音高二度或小三度
			B.1-4 後兩個音同音高，第二個音比第一個音高二度或小三度
		B.2 跳進	B.2-1 其中一組相鄰音的音程超過大三度（含）
			B.2-2 連續兩個三度音程
			B.2-3 前兩個音同音高，第三個音比前兩個音高大三度（含）以上
			B.2-4 後兩個音同音高，第二、三個音比第一個音高大三度（含）以上

[158] 這個架構以一個音節對應一個音符為基準，一音節對多音符的情況則依據相鄰主要音的音程關係及整體音符運動走向判斷。

C. 下行	第三個音比第一個音低	C.1 級進	C.1-1 相鄰兩個音的音程皆為二度
			C.1-2 一個二度加上一個小三度
			C.1-3 前兩個音同音高，第三個音比前兩個音低二度或小三度
			C.1-4 後兩個音同音高，第二、三個音比第一個音低二度或小三度
		C.2 跳進	C.2-1 其中一組相鄰音的音程超過大三度（含）
			C.2-2 連續兩個三度音程
			C.2-3 前兩個音同音高，第三個音比前兩個音低大三度（含）以上
			C.2-4 後兩個音同音高，第二、三個音比第一個音低大三度（含）以上
D. 迴旋	一個上行音程加一個下行音程	D.1 級進	一個二度或小三度上行加一個二度或小三度下行
		D.2 跳進	其中一個音程超過大三度（含）

　　林信來在《臺灣阿美族民謠研究》裡，曾從他蒐集的譜例中，整理出naluwan對應音型的幾個模式，可以和上述假設的模式相互對照。在他舉出的例子中以「上行級進」為數最多，「上行跳進」及「迴旋」次之，而「下行」的例子最少。我將他整理的例子重新編排，以四個譜例分別呈現「上行級進」、「上行跳進」、「迴旋」與「下行」音型使用情形。

　　譜例5-5中，我們看到的「上行級進」使用範例，以「一個二度加一個小三度」的音程模式（即上述B1-2）出現的頻率最高（ex. 1-4, ex. 6），只有一個「同音反覆加一個小三度」的例子（ex. 5）。

譜例 5-5、林信來整理之 naluwan「上行級進」使用範例[159]

譜 5-6 顯示「上行跳進」使用情形，其中，ex. 1 屬於 B.2-3 類型（前兩個音同音高加上一個八度大跳），ex. 2 則屬於 B.2-2 類型（一個大三度加一個小三度）。

[159] 整理自林信來 1979：55-56。

譜例 5-6、林信來整理之 naluwan「上行跳進」使用範例 [160]

譜 5-7 顯示「迴旋」使用情形，其中，ex. 1 和 ex. 2 都屬於 D.2 類型（分別為「四度下行加四度上行」及「六度上行加二度下行」）。

譜例 5-7、林信來整理之 naluwan「迴旋」使用範例 [161]

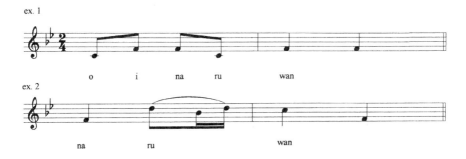

為了更進一步了解 naluwan 聲詞在阿美族歌謠中使用的情形，我從吳明義《哪魯灣之歌－阿美族民謠選粹一二〇》書中，挑出 20 首全曲使用聲詞或聲詞與實詞混用的歌曲，[162] 分析 naluwan 在這些歌曲中使用的情形。從這些曲例的比較中，

[160] 同上註。

[161] 同上註。

[162] 這些歌曲中，有一部分不僅在阿美族傳唱，在卑南族部落中也相當流行，不容易區分這些在阿美及卑南族部落中傳唱的歌謠究竟源於哪一個族群。在此所稱的「阿美族歌謠」指的是在阿美族部落流傳的歌謠，但不能排除這些歌曲源於其他族群及在其他族群傳唱的可能。

我們可以發現上行的音形仍是最常見的模式，在曲例中比例過半（表 5-2）。

表 5-2、吳明義《哪魯灣之歌》中 naluwan 對應的旋律模式使用情形

類別	音程組合		範例
A. 反覆			校園舞曲 1（頁 14, mm. 1-2）
			校園舞曲 6（頁 19, m. 1）
			漁撈歌（頁 50, m. 1）
			抒情之 8（頁 71, mm. 1-2）
			月夜情懷（頁 135, mm. 16-17）
B. 上行	B.1 級進	B.1-2 一個二度加上一個小三度	校園舞曲 2（頁 15, m. 1）
			宴舞曲之 11（頁 40, m. 1）
			宴會舞曲 13（頁 43, m. 1）
			抒情之 1（頁 64, m. 1）
		B.1-3 前兩個音同音高，第三個音比第二個音高二度或小三度	宴舞曲之 7（頁 36, mm. 1-2）
		B.1-4 後兩個音同音高，第二個音比第一個音高二度或小三度	抒情之 8（頁 71, mm. 10-11）
	B.2 跳進	B.2-1 其中一組相鄰音的音程超過大三度（含）	豐收歌（頁 54, m. 1）
			南王之戀（頁 55, m. 1）
			利吉風光（頁 61, m. 1, mm. 1-2）
			抒情之 11（頁 74, mm. 1-2）
		B.2-2 連續兩個三度音程	天涯淪落人（頁 126, mm. 1-2）
			椰下倩影（頁 148, m. 5）
C. 下行	C.1 級進	C.1-2 一個二度加上一個小三度	校園舞曲 1（頁 14, m. 5）
			校園舞曲 2（頁 15, mm. 1-2）
			宴舞曲之 11（頁 40, m. 2）
			抒情之 1（頁 64, mm. 1-2）
			抒情之 8（頁 71, mm. 8-9）
			搭訕（頁 158, mm. 1-2）
	C.2 跳進	C.2-1 其中一組相鄰音的音程超過大三度（含）	豐收歌（頁 54, mm. 1-2）
			南王之戀（頁 55, mm. 1-2）
D. 迴旋	D.1 級進	一個二度或小三度上行加一個二度或小三度下行	校園舞曲 2（頁 15, m. 4）
			齊來跳舞（頁 95, mm. 1-2）
			搭訕（頁 158, m. 1）
	D.2 跳進	其中一個音程超過大三度（含）	校園舞曲 1（頁 14, mm. 9-10）
			校園舞曲 9（頁 22, m. 1）
			校園舞曲 13（頁 26, mm. 1-2）
			月夜情懷（頁 135, m. 20）

從上表中，我們可以發現三個值得注意的現象：

1. 當 naluwan 出現在樂曲開頭時，除了部分使用「反覆」（如：〈校園舞曲1〉、〈校園舞曲6〉和〈漁撈歌〉）及「迴旋」（如：〈校園舞曲9〉及〈校園舞曲13〉）音形，其他幾乎都是「上行」音形。

2. 「下行」音形不出現在樂曲開頭，且不單獨出現，會接在「反覆」、「上行」或「迴旋」音形後面。同時，當前面出現「級進上行」或「級進迴旋」時，後面接的下行音形也會以級進方式出現；當前面出現「跳進上行」或「跳進迴旋」時，後面接的下行音形也會以跳進方式出現。下行音形的使用和其他音形的搭配，形成對稱的效果。

3. 將近一半的歌曲，使用兩種或兩種以上的音形（如：〈校園舞曲1〉、〈校園舞曲2〉、〈宴舞曲之11〉、〈豐收歌〉、〈南王之戀〉、〈利吉風光〉、〈抒情之1〉、〈抒情之8〉、〈月夜情懷〉、〈搭訕〉）。

排灣族及魯凱族歌曲中，naluwan 的使用情形是否與上述卑南族及阿美族使用情形類似？我在 2009-2011 年進行與排灣／魯凱族卡帶歌曲有關的國科會補助專題研究計畫案[163]時發現，排灣和魯凱族在聲詞使用上，和卑南族及阿美族較明顯的不同點在於排灣和魯凱族歌曲中，聲詞通常和實詞交錯出現，很少整首歌用聲詞演唱的情形。譜例 5-8 為排灣族歌手施秀英在卡帶音樂中使用 naluwan 的一個實例，在這個例子中，naluwan 對應的音形包括「反覆」（第一行）、「上行」（第二行）和「下行」（第四行）。

[163] 【臺灣原住民「卡帶文化」（II）：排灣／魯凱部落「流行歌曲」及其社會意義】（NSC 98-2410-H-343-015）及【臺灣原住民「卡帶文化」（III）：部落「流行歌曲」的敘述手法、調類運用與社會文化脈絡】（NSC 99-2410-H-343-012）。

譜例 5-8、排灣族施秀英演唱〈思念之苦〉中使用 naluwan 的片段 [164]

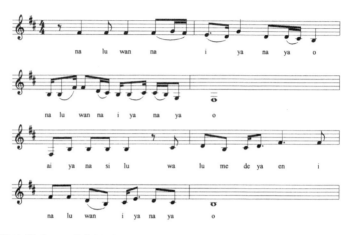

從抽樣比較中，可以發現，naluwan 出現在排灣及魯凱族歌曲中，較常搭配的還是上行音形，譜例 5-9 顯示其中三個實例。

譜例 5-9、排灣／魯凱卡帶音樂中 naluwan 對應的上行音形 [165]

排灣／魯凱族歌曲中，也可以看到 naluwan 搭配迴旋音形的例子，譜 5-10 顯

[164] 施秀英，《排灣族山的最新流行歌曲－施秀英專輯》，振聲唱片。記譜者：吳聖穎，歌詞記寫：余麗娟。

[165] Ex. 1 出自王秋蘭〈結婚組曲〉（《排灣族原始傳統組曲＋阿美族帶動舞蹈－王秋蘭主唱、高秀花合唱》，振聲唱片）。Ex. 2 出自〈甘苦的林班生活〉（《排灣原住民原始情歌－森林王子蔡天文主唱 1》，哈雷唱片）。Ex. 3 出自巫玉櫻〈魯凱族情歌〉（《臺灣山地國語歌曲，觀光版第 11 集－可憐的老酒鬼》，欣欣唱片 SN6013）。記譜者：吳聖穎。

示的是排灣族歌手王秋蘭卡帶音樂中出現的實例。

譜例 5-10、排灣族王秋蘭演唱〈結婚組曲〉中 naluwan 對應的迴旋音形[166]

從以上的比較中，我們可以發現，聲詞 naluwan 搭配「反覆」、「上行」、「下行」及「迴旋」音形的使用情形，存在於卑南、阿美、排灣及魯凱族音樂中，而其中又以「上行」最為常見。

「Naluwan」和「haiyang」兩個聲詞的搭配構成了曲式段落，母音位置的變化，則在歌曲演唱過程中造成鬆緊交替的張力。以聲詞為主的原住民歌曲，使用的子音種類並不多，「naluwan」和「haiyang」兩個聲詞構成的歌曲中，大多只使用「n」、「l」、及「h」等子音。因此，音節與音節之間大致上是以母音區隔，例如「yi-ye-yang」三個音節，藉著發音部位的變化（「高前元音」－「中前元音」－「低央元音」）劃分了三個音節；同時，這個音節組合通常配合著下行的旋律線演唱，造成一個由緊到鬆、由高到低的聽覺效果。從單純地吟唱「Naluwan」和「haiyang」兩個聲詞，我們便可以體會「鬆－緊」及「高－低」交替的張力變化，例如：「naluwan」中「a（低央元音）-u（高後元音）-a（低央元音）」，以及「haiyang」中「a（低央元音）-i（高前元音）-a（低央元音）」，母音位置往復的變化。這些母音的變化，配合上音符的長短，構成一種樂音運動形式。

166 王秋蘭，《排灣族原始傳統組曲＋阿美族帶動舞蹈－王秋蘭主唱、高秀花合唱》，振聲唱片。記譜者：吳聖穎。

從上述「樂音的運動形式」的分析，我們可以看出，Hanslick 單純欣賞樂音律動之美的主張，也可以適用在以聲詞為主的原住民歌曲。如果我們可以充分地感受到歌曲裡面各種音樂元素運動的起始與走向，高低與長短、快慢，我們將可以發現，就運動形式的複雜性而言，這類歌曲並不亞於一首西方器樂曲。

歸納整理上述原住民歌曲中的「樂音運動形式」規律，我要特別澄清，我的目的並不是強調「我們可以用欣賞西方古典音樂的方法欣賞原住民音樂」。事實上，如果我們為了擺脫「原住民音樂是原始音樂」的指控，急於證明西方音樂的審美模式也可以用在原住民音樂，我們反而可能冒著被西方美學宰制的危險。我真正的目的在於指出：我們欣賞任何音樂都應該兼顧其「音響事實」與「文化意義」。

關於「音響事實」，我要指出，臺灣原住民在使用這些聲詞歌唱時，往往並不是自覺性的套用這些規律，他們是在潛移默化中熟悉這些規律，自然而然地依據既有經驗演唱。然而，他們沒有意識到這些規律，並不意味這些規律不存在，經過樂曲分析，我們可以從「音響事實」的認知，掌握這些樂音運動的脈絡。我相信，透過仔細的分析，在任何被視為「簡單的」或「原始的」音樂中，我們都可以發現複雜的樂音運動形式。這些音響具有的複雜性，通常不被演唱者察覺，因為他們對這些規律已經習以為常。

一般人對於所謂的「異文化」的音樂，則常由於缺乏對其文化意義的理解，而不能掌握這些規律。藉著分析原住民歌曲中「樂音運動形式」，我反駁 Hanslick 關於「原始民族」音樂的評論，我認為，人們會批評這類音樂是「難以理解的哀號」（Hanslick 1997: 119），基本上是由於聆聽的人無法了解其文化意義，而不是這些音樂本身只是毫無意義的噪音。

除了結合「音響事實」和「文化意義」，可以使我們深刻地體會音樂之美，我認為，通過音樂與其它藝術類型的比較，也可以幫助我們領略音樂美。如果我

們把原住民傳統的牽手共舞和以聲詞演唱的歌曲加以聯想，我們可以發現其中有些原則是相通的。當原住民牽手共舞時，參與者通常排成一列或圍成圓圈，身體上部並沒有太多動作，而藉著舞者左右腳週而復始地前後左右踏踩踢蹬，使隊伍向左或向右移動。這樣週而復始、「前－後／左－右」交替的運動形式，和聲詞在歌唱中以「naluwan」、「haiyang」週而復始地形成樂句的開始與結束，以母音位置的交替造成「高－低／鬆－緊」的張力變化，實有異曲同工之妙。

聲詞所傳達的美學觀念，也可以和原住民視覺藝術中傳達的美學觀念相互類比。高業榮觀察原住民的服飾與器物，提出這樣的看法：

> 原住民藝術的特色為何？很明顯的，在造形上他們都偏向於心理上的寫實，而非僅止於視覺上的寫實。原住民的藝術創作，是綜合了生活上的所見、所感，以及經驗，率直表達出自己的審美偏好與內心企盼（高業榮 1997: 128）。

以原住民服飾器具上規律化的花紋和「naluwan」、「haiyang」等聲詞的表現形式做比較，我們確實可以感受到原住民的藝術呈現，具有一種追求「即時、率直」，而不強調具體形象表現的美學傾向。

功能

原住民在歌唱中使用聲詞的喜好，形成了可以區辨「原住民」和「漢人」的文化意義，而「naluwan」、「haiyang」這兩個常用的聲詞更成為代表原住民的符號。「阿美族耆老黃貴潮認為「那魯灣」[167]比「原住民」更適合用來指稱臺灣南島民族：

> 「那魯灣」是我們現代原住民共同的新的語言，是通過音樂文化把它活起來，所以「那魯灣」可以說是「原住民」的意思，「原住民」按照漢人的意思它還是下

167 Naluwan 寫成漢字有多種寫法，如：「那魯灣」、「娜魯灣」、「那簏灣」等。

等的民族，沒有文化。「那魯灣」是一個新名詞，不是政治的，是音樂文化融合的（黃貴潮 1999：186）。

卑南族人類學者林志興則在一篇文章中感性地寫道：

> 有二組不相識的原住民人群相遇在都市的一個街角，雙方互相望去，都覺得對方是原住民同胞，但是不敢確定，當他們擦身而過之際，不知那一位忽然喊起一聲「那麓彎」，就為這一聲呼喚，兩群人馬自然匯在一起，到另一個街角找到一攤可以暢飲感情的地方歡聚。「那麓彎」一詞已根深在原住民的情懷之中，在他人眼中「那麓彎」也成為原住民的另一個名字（1998: 122）。

的確，「naluwan」這個聲詞不僅在原住民間扮演了凝聚情感的角色，更在漢人的眼中，成為原住民的代名詞。例如流行歌手伍佰在他的歌曲〈臺灣製造〉中唱道：「客話唯中原來／臺語唯福建來／那魯啊依啊灣嘟用來唱歌是嘛精彩」[168]，便使用「客家話／臺語／原住民聲詞」象徵「客家人／河洛人／原住民」三個族群。

角頭唱片公司的負責人張四十三，則結合「haiyang」這個聲詞和「海洋」的涵義，用以標舉原住民的「海洋性格」：

> 「『Ho-Hai-Yan』（吼嗨漾），在原住民的語言習慣裡，原屬語助詞，本不具意思。……『Ho-Hai-Yan』乃是早先原住民族對海潮浪水的形容。臺灣四面環海，臺灣住民本應具有豪放的海洋性格。但，由於我們的祖先早年自唐山飄洋過海時，多不諳水性，在黑水溝喪失了無數的生命；於是在我們的基因裡，隱約遺留下了某種對汪洋的恐懼。」（翁嘉銘 2004: 33）

「Naluwan」和「haiyang」直到近二、三十年才被有意識地做為象徵「原住民」的符號，同時，原住民與漢人都參與了建構這個符號的過程。在某方面來說，這些聲詞被建構成族群符號，相當大的程度是由於漢人挪用原住民音樂的結果。「Naluwan」和「haiyang」從最初單純地作為歌唱的聲詞，到被轉用成為指涉「原

[168] 伍佰詞曲，〈臺灣製造〉，收錄於《雙面人》，臺北：艾迴（2005）。

住民」的一個同義詞的過程中，我認為救國團的挪用起了催化的作用。救國團將原住民歌曲配上漢語歌詞，或使用漢語來創作以原住民為主題的歌曲，從某方面來看，是把原住民音樂吸納到「中國音樂」的體系中。然而，漢語歌詞的原住民歌曲，不僅使漢人可以較容易地聆聽及演唱「原住民音樂」，也使得原來只流傳在部分部落的歌曲，可以在整個原住民社會中傳唱。這些歌曲中保留或附加上的「那魯灣」等聲詞，除了提醒聽眾歌曲和原住民的關聯外，不同部落的曲調更藉著這個聲詞而被歸併到「原住民歌曲」這個較大的範疇。在挪用的過程中，「部落」或「族」的邊界變得模糊，而「原住民」這個共同體則藉著聲詞的挪用而被想像著。

被救國團挪用的原住民「山地歌」中，卑南族高子洋創作的〈我們都是一家人〉，相當大程度地激起了「原住民」這個共同體的想像。歌曲開頭唱道：「我的家鄉在那魯灣 / 你的家鄉在那魯灣 / 從前的時候是一家人 / 現在還是一家人」。值得注意的是，naluwan（那魯灣）在這首歌中，已經不再是一個單純的聲詞，而變成一個名詞，用來代表原住民的故鄉。同時，原來經常用在樂句開頭，以上行音型演唱的 naluwan，在此卻用下行音型呈現。在這個例子中，旋律音型伴隨著naluwan 詞性的變化（由聲詞到名詞）而改變；而在傳唱這首歌的過程中，聲詞的使用除了原來在部落中被用來區辨家族、部落、或年齡團體等次級社會群體的功能外，也逐漸被賦予區辨「原住民」與「漢人」這兩個社會群體的功能。

觀察臺灣東部原住民在部落中的日常歌唱聚會，我們可以發現，聲詞經常被使用在這種場合，而這些音樂活動，通常具有區辨部落內次級社會群體的功能。新加坡民族音樂學者陳詩怡對於臺東縣東河村（Fafokod）阿美族這類音樂活動的描述，有助於我們了解在這類歌唱聚會中，年齡階級如何被區辨：

> 在這類民歌被使用的典型情節中，五到十個朋友或鄰居，通常都屬於同一個年齡階級（kaput），聚在某人的後院，坐在凳子上，圍繞著一個可摺疊的桌子，桌子上擺了水果、點心，米酒更是不可或缺。通常，男人坐在一邊，女人坐在另一邊，但有時男女伴侶坐在一起。

> ……在團體中，最年輕的人，他通常和其他人不屬於同一個 kaput，把酒倒進一個公用的小竹杯或玻璃杯（takich），酒杯慢慢地在眾人間傳來傳去好幾次（Tan 2001: 119）[169]。

阿美族及其鄰近原住民族群，正如陳詩怡以上敘述，其非祭儀歌唱聚會具有幾個特色：第一、這類聚會通常屬於朋友聚會，而非家族聚會；第二、參與成員多屬同年齡團體；第三、這類聚會男女都可以參加；第四、聚會中，年齡較小的參與者必須為其他參與者服務。

在阿美族及卑南族年齡階級制度較明顯的原住民社會中，日常歌唱聚會和部落內其他社會活動一樣，長幼尊卑之分是參與者共同遵守的原則。考量一位部落成員會不會唱歌，個人的音樂才能並不是唯一的判定準則。這位成員在被認定會唱歌之前，往往必須在以較年長的部落成員為主的歌唱聚會中，累積相當多「旁聽」和「跑腿」的經驗。在投入了一定的時間後，他 / 她才能掌握歌唱的規律，並獲得部落其他成員的認可。

套用 Bourdieu「文化資本」的觀念，我們可以說，當這位部落成員被認定「會唱歌」時，他 / 她便擁有某種「體現型態的文化資本」（cultural capital in the embodied state）[170]（Bourdieu 1986: 243）。這類文化資本並不存在於歌曲本身，也就是說，光會唱某些歌，並不足以讓其他部落成員認為他 / 她會唱歌；唯有透過長期的參與部落歌唱聚會，藉著身體、心力的投入與實踐，這位部落成員的歌唱能力才會被認可，也才擁有這類「體現型態的文化資本」。Bourdieu 指出，「文化資本通常和名望與地位有關」（Bourdieu 2005: 24）。的確，我們可以發現，在原住民部落中，一個人擁有的與祭儀音樂或非祭儀音樂有關的「體現型態的文

[169] 原文為英文，引述部分為筆者之翻譯。

[170] 除了「體現型態的文化資本」外，Bourdieu 舉出另兩種文化資本：「客體化型態的文化資本」（cultural capital in the objectified state）及「建制化型態的文化資本」（cultural capital in the institutionalized state）。前者指涉一種以書本，CD 等「文化貨品」形式存在的文化資本，後者也是文化資本的客體化的一種呈現，但主要透過教育機構等公共團體的操作而存在（Bourdieu 1986: 243）。

化資本」多寡，往往和他／她在部落中的地位高低呈現一致性。[171]

　　非祭儀性的歌唱聚會和「社會資本」也有密切的關係。Bourdieu 把「社會資本」定義為「透過社會網絡與關係而取得的資源與權力」（ibid.）。傳統原住民社會中，非祭儀性的歌唱聚會通常和「換工」的機制有關（孫俊彥 2001）。屬於一個換工團體的成員，會輪流到其他成員家中幫忙農事，農忙之餘，成員聚在一起歡唱小酌，藉以培養感情、增進人際關係。透過歌唱、共同勞動，這些人便形成一個社會網絡，彼此分享社會資源。經常參加，甚至主辦這類歌唱聚會的人，通常可以接觸較多社會網絡，並有較好的人際關係，也就可能有較多可以運用的社會資源，甚而有能力在部落中進行動員，而擁有一定的權力。換言之，就是擁有較多的社會資本。

　　從以上分析，我們可以瞭解，在部落裡以聲詞演唱的非祭儀歌唱聚會，以及部落外原住民音樂的商品化或挪用，往往和原住民自己，以及非原住民對「原住民」這個社會群體的區辨有密切的關連。有關部落內非祭儀歌唱聚會的分析，也顯示了歌唱具有某種「文化資本」和「社會資本」的性質，因此，可以做為次級社會群體成員認同以及區辨身分地位的指標。

小結

　　本文檢證了沒有字面意義的聲詞，如何在部落成員參與非祭儀性歌唱聚會中，透過「詮釋性步驟」，賦予這些使用聲詞的歌曲「文化意義」、「宗教意義」與「歷史意義」。透過原住民與漢人的互動，以及漢人對原住民音樂的挪用，這些聲詞更具有區辨「原住民」這個社會群體的功能。

[171] 和漢人社會相比較，這個特色更加明顯。一個會唱很多歌，亦即擁有較多「體現型態的文化資本」的漢人，不見得享有較高的社會地位，有時候往往相反，例如在過去的漢人社會，精通民歌小調的藝人，常被拿來和乞丐娼妓等社會階級相提並論。

　　參與非祭儀歌唱聚會，不僅表示個人音樂審美的偏好，參與這類活動的行為，也具備了區辨社會群體的功能。一方面，是否在這類聚會中有唱歌的資格與是否經常參加這類活動，反映了個人在部落中的地位，與所屬的團體。另一方面，在原住民社會內，我們可以發現，熟悉這些使用聲詞的歌曲，通常意味著某人具有較多的「文化資本」與「社會資本」。從這個角度來看，在原住民社會中參加非祭儀歌唱聚會，和在資產階級社會中參加音樂會或演奏「高貴」樂器一樣，都具有區辨社會群體的功能。

　　我在文中也驗證了，使用聲詞的原住民歌曲，事實上可以藉著聆賞樂音運動形式，來領略音樂單純的美。我們可以藉著對這類歌曲「音響現實」的分析，了解其樂音運動形式，然而，我不認為音樂美是完全不假外求的，我們須了解音樂的文化意義，才能充分理解音樂的美。綜合本文的分析，我驗證了在這類音樂中，「意義」、「形式」與「功能」密不可分的關係。

　　我們可以試著在由「生產」、「消費」、「認同」、「規制」及「再現」五個文化過程構聯的文化迴路架構下，從傳統部落非祭儀歌唱聚會情境和原住民音樂做為文化商品兩個方面，理解原住民聲詞意義的產製與交換。在傳統部落非祭儀歌唱聚會情境中，所謂的「生產」指的是歌唱行為以及在歌唱中參與者的互動。在重視參與的歌唱聚會中，每個參與聚會的人可以說都是生產者，包括了領唱和答唱者、不開口唱歌僅拍手助興者以及在旁邊跑腿的後生小輩。如果我們把所有參與這類聚會的人都視為生產者，那麼，在這種聚會中，就沒有「純消費者」，也就是不參與生產的人；從另一方面而言，每個參與者都可以兼具生產者和消費者的角色，因為在參與生產的過程中，每個參與者都可以即時消費其他參與者生產的音樂，而在錄音技術還沒有出現前，音樂聚會是原住民聆聽音樂最主要的管道。

　　在音樂生產與消費同時發生的過程中，歌唱本身既是一種「呈現」（presentation），也是一種「再現」（representation）。歌唱者透過演唱的歌曲

及歌唱的行為，顯示他們對歌曲的掌握能力，也顯示他們所屬的社會階級及家族，以及他們在部落中的社會地位；另一方面，透過歌唱，他們再現了先前參加歌唱聚會的經驗與感覺。先前參加歌唱聚會的經驗與感覺，形成參與者「集體性的文化意義」，透過歌唱過程的再現，這些集體的經驗和感覺，成為個別演唱者詮釋音樂的基礎，並在音樂的詮釋過程中，顯示個人的音樂能力與演唱者在部落中所處的位置，也提供在場其他參與者建構新的「集體性的文化意義」相關的經驗與感覺。這便是我前面提到的「詮釋性步驟」。

在一連串的「詮釋性步驟」中，意義的產生、傳播、複製與更新，係在一套再現體系的運作下，藉著符號或象徵物的再現持續地進行，而在原住民非祭儀歌唱聚會一連串的詮釋性步驟中，聲詞是意義產製與複製的重要符號之一。從這個角度來看，聲詞本身雖沒有字面意義，卻可以在再現體系中發揮語言的功能而形成意義。這套再現體系的運作規則至少包含兩個方面，一個是符號連結的規律，一個則是成員之間關於誰在何時何地可以運用這些符號的約定，我將前者稱為「詩學」，後者稱為「政治學」。有關聲詞的詩學，我在文中聚焦於 naluwan 和 haiyang 的探討，從分析中，我們可以看到，在使用這兩個聲詞時，演唱者並不會因為它們沒有字面意義而將音節任意組合。這兩個聲詞雖可以產生變形，但構成聲詞的音節連接的順序不會變，例如：naluwan 不會以 nawanlu、lunawan 或 wanluna 等組合出現。在聲詞與旋律的對應上，分析也指出，naluwan 常出現在樂曲或樂句開頭，並且在這些位置出現時常搭配上行音形，這樣的情形普遍見於阿美、卑南、排灣及魯凱族歌曲中；而 haiyang 主要使用於阿美族和卑南族歌曲中，並常出現在樂句的結尾，搭配以下行音形加結束音反覆的終止式。在有關政治學的討論中，我以阿美族歌唱聚會為例，指出在非祭儀歌唱聚會中所呈現的長幼尊卑階層關係、團體標記、及祖靈信仰對實詞使用情形的制約。聲詞的詩學形成一種美學規範，當這些聲詞不以成員們約定俗成的方式呈現時，會被認為是怪異的或無法理解的；它也和認同有關，當演唱者在相關的美學規範下使用這些聲詞時，他們會被參與歌唱聚會的成員認定為同類，相反地，違反這些美學規範將被視為異類。因此，詩學不僅和 Hanslick 所標榜的單純聆聽樂音運動的形式內容所領略

的美學有關，它也透過對成員在聲詞使用上的制約而形成認同感。在聲詞的政治學層面，我們可以更明顯地看到制約與認同的文化過程。有關歌唱聚會中顯現的長幼尊卑關係，我在「功能」一節已經說明，而歌唱聚會不只是一個單純顯示年齡階序的場合，它也讓部落成員藉由不斷參與這類聚會，對於自己在部落中的位置進行再確認。同時，透過歌唱聚會中年齡階序的制約機制，年齡相近的族人可以藉由歌唱形成親暱的群體認同感。聲詞不具有字面意義的特色，在這個認同感形成的過程中不僅不是一種障礙，反而具有助長其形成的效果。正因為聲詞不具字面意義，在一起工作與唱歌的同齡朋友，可以在哼唱使用聲詞的旋律中，回憶他們先前一起唱這首歌的情景，但他們無法透過這些聲詞和旋律，向未曾和他們一起唱歌的人敘述這些情景。在這種情況下，透過聲詞和某些特定旋律曲調的結合以及和歌唱場景的聯想，聲詞具有小團體成員之間私密語言的功能。

當聲詞傳播到原住民社會以外，特別是出現在藉由大眾媒體傳播的音樂商品中，因為生產及消費等文化過程不同，使得聲詞具有不同的意義。這些音樂商品的流通過程中，生產和消費不再同時並存。在生產過程中，演唱者不再只為自己認識的族人面對面地歌唱，而錄音技術使得這些歌聲可以被封存起來，然後在不同時間不同地點再現，被演唱者素未謀面的聽者消費。在這種情況下，聲詞不再是歌者和聽者之間的私密語言，聽者也可能無法領略聲詞表現的詩學規律，而使得聲詞在原住民社會歌唱聚會中，具有的意義無法傳達給聽者。在這種情況下，有些本來在部落中，以聲詞演唱的歌曲被套上母語實詞或國語歌詞，出現在黑膠唱片中或卡帶中（可參閱本書第一章及第二章）。有些採用原住民旋律或漢人創作的國語歌曲中，naluwan 以不同的中文書寫方式出現在歌詞中，例如「那魯灣」及「娜奴娃」，成為在漢人社會中最為人知的原住民聲詞。藉著中文的書寫，naluwan 在原住民歌傳統唱聚會中，「無特定表意內容」以及「意義因歌唱情境而變化」的特色產生轉變。在國語歌曲中，用中文書寫的 naluwan，可以做為「原住民」或「原住民語」的象徵（例如前述伍佰的歌曲〈臺灣製造〉），或者寫成做為原住民家鄉的象徵（例如〈我們都是一家人〉），甚至是寫成「娜奴娃」做為原住民女子的名字（例如萬沙浪的〈娜奴娃情歌〉），在這些歌曲中，

原來的聲詞轉變成具有具體但多重意義的名詞。在這樣的轉變中，原來聲詞在原住民歌唱聚會中相關的制約機制也不存在於演唱者與聽眾之間，本來聲詞在歌唱聚會中，用來區辨及確認個人在部落中社會位置的功能消失了，取而代之的是像 naluwan 及 haiyang 這些聲詞成為區辨原住民及漢人的符號功能。

　　在傳統部落非祭儀歌唱聚會和原住民音樂商品中，我們都可以發現聲詞如何在文化迴路中產生意義。無字面意義的聲詞，雖然其音節本身不代表具體的意義，但是在「生產」、「消費」、「認同」、「規制」及「再現」五個文化過程相互關聯中，不斷地產生意義。因而聲詞本身雖然沒有說甚麼，它並非沒有意義，相反地，它的意義是多重而流動的。

第六章：雙重邊緣的聲音
——臺灣原住民當代音樂與（後）現代性[172]

20 世紀最後四、五年到 21 世紀最初兩、三年間，臺灣音樂市場湧現了一股「原住民風潮」，透過全國性通路銷售的原住民流行音樂 CD，使得有些原住民創作歌手成為非主流音樂愛好者耳熟能詳的人物。在這些創作歌手中，卑南族的陳建年和魯凱／排灣族的 Dakanow（李國雄）是創作量較豐富的流行音樂家。在他們兩人的創作中，我認為有兩首歌最能顯現出對於臺灣當代原住民「在地」和「異地」思辨的弔詭，這兩首歌分別為陳建年的〈鄉愁〉[173] 和 Dakanow 的〈好想回家〉[174]。以下是〈鄉愁〉的歌詞：

> 鄉愁，不是在別後才湧起的嗎？
> 鄉愁，不是在別後才湧起的嗎？
> 而我依舊踏在故鄉的土地上。
> 心緒，為何無端的翻騰？
> 只因為父親曾對我說：
> 這片地原本是我們的啊。
> 鄉愁，不是在別後才湧起的嗎？

〈好想回家〉則如此訴說：

> 一個人在都市之中流浪，本來就沒有太多夢想。

[172] 本文最初版本發表於 2011 年國立成功大學舉辦之「異地與在地——藝術風格表現研討會」，改寫後刊登於《藝術論衡》（陳俊斌 2011b）。

[173] 陳建年作曲，林志興作詞。

[174] Dakanow 作詞作曲。

特殊的血液流在身上，不知道明天是否依然。
原住民生活非常茫然，受傷時想要回到故鄉。
一直是在勉強的偽裝，不知道明天是否依然。

好想回家，好想回家，其實你和我都一樣。

年輕人賺錢待在工廠，小女孩被迫壓在床上。
了解到生存不是簡單，不知道明天是否依然。
原住民未來到底怎樣，說起來還是有點心酸。
答案是什麼我也心慌，不知道明天是否依然。

好想回家，好想回家，其實你和我都一樣。

這兩首歌中，前者是「在地」的「異鄉人」吟唱的感嘆，後者則是流浪「異地」的「土著」發出的悲嘆。兩首歌共同呈現了當代原住民社會情境中，「在地」和「異地」彼此的糾葛—「在地」和「異地」不是單純的對立，它們所指涉的意涵不斷被建構重組，因而使得「在地」和「異地」的意涵彼此滲透。

兩首歌也共同呈現當代原住民被邊緣化的社會現實。在〈鄉愁〉中，住在自己「故鄉」的原住民卻有「異鄉人」的感覺，因為祖先留下來的土地已經一寸一寸地被移居的漢人侵吞，原來是這片土地主人的原住民，在強勢文化的主宰下反而有寄人籬下之嘆。〈好想回家〉所訴說的是，自 1960 年代臺灣經濟轉型以來，原住民被捲入資本主義經濟體系中，大量勞動人口流到都市，在都市中備受歧視和不平等待遇，而渴望回到家鄉的心情。然而，在現實中，即使家鄉也免不了外在社會的衝擊而改變面貌，家鄉不再是可以孤立於大社會的世外桃源。

本章標題「雙重邊緣」所指的不僅是原住民被邊緣化的社會地位，更指涉原住民社會文化的現代性。原住民當代社會文化不僅呈現「在地」與「異地」的空間性糾葛，也呈現了時間性的壓縮與崩解。時間和空間的壓縮與崩解，正是現代性的特徵之一（可參閱 Giddens 1990: 17-21, Bohlman 1988: 123）。這個特性可以

在世界各地的現代情境中得到印證，而在這普遍的現代性特徵之外，社會學者黃崇憲更指出臺灣的現代性具有「殖民現代性」、「壓縮的現代性」、「沒有現代化的現代主義」及「被禁錮的現代性」等特性（2010: 46-55）。黃金麟等學者在《帝國邊緣──臺灣現代性的考察》（2010）一書進一步宣稱，臺灣的現代性和臺灣位處多重帝國邊緣的時空背景息息相關。如果我們同意這樣的說法，那麼，身處臺灣政經邊緣地位的原住民，可謂處於雙重邊緣的位置，這種雙重邊緣性對於原住民文化現代性發展有甚麼影響？本章試圖透過檢視二次世界大戰之後原住民音樂的發展，探討其政經弱勢地位與其當代文化發展之間的關係，並討論如何透過原住民文化所處的雙重邊緣位置，省思現代性與後現代情境。

關於現代性

我在本書第一章和第四章提到，「傳統」和「現代」之間，存在著弔詭的辯證關係；然而，在這兩章中，我對於「現代」的定義並未深入探討，本章可視為對於這兩章在「傳統」與「現代」定義及理論方面討論的延續和補充。我們對於何謂「傳統」以及何謂「現代」的討論，常常不是針對「傳統」及「現代」本身進行討論，而是把兩者視為對立面，當一個討論對象被認為不是當代的，似乎就理所當然的被視為是「傳統的」，反之亦然。臺灣音樂學者常把二次世界大戰做為「傳統」與「當代」（「現代」）之間的一條界線。這個劃分「傳統」與「當代」時間點的看法，在呂炳川和呂錘寬的著作中已經提出，而呂鈺秀在《臺灣音樂史》一書遵循這個觀點，以此做為該書的時間框架（呂鈺秀 2003: 14）。在有關臺灣原住民的「傳統」議題討論中，人類學家則多以 1930 年為時間點，認為原住民在此之前仍處於「傳統社會」（黃應貴 1998: 4）。這樣的分期使我們在比較不同時期的音樂與文化時有可以遵循的框架，但也可能使讀者以為所謂的「傳統」和「現代」是不證自明的。例如，在討論到原住民音樂的時候，我們常常把二次大戰前日本學者所記錄的音樂視為「傳統音樂」，反之，則有可能是受到外來影響的「非傳統音樂」。這樣簡單的二分法，不僅阻礙我們對於何謂「傳統」進行深

入探討，也讓我們對「現代」一知半解。

在臺灣的民族音樂學研究中，關於音樂與現代性的探討，是一個有待開發的區塊。1960 年代的民歌採集運動，奠立了臺灣民族音樂學發展的根基，而當時帶著強烈民族主義傾向的研究路線也延續至今，以至於研究者多抱持著保存傳統的立場進行研究，對於與現代有關的議題常避而不談。這樣的研究傾向使得臺灣的民族音樂學研究，在相當大的程度上侷限在「音樂民俗學」（musical folklore）的範疇內。儘管「音樂民俗學」也是「民族音樂學」的一部份，而且歐美學界在民族音樂發展的初期，也有明顯的音樂民俗學路線，但在百年來的發展中，西方民族音樂學的研究內容和方法已經是百家爭鳴、百花齊放，不再堅持以搶救「傳統音樂」為職志的立場。在 1970 年代以後，西方學者逐漸轉向關切本國或外國當代音樂情境發展的議題，而這些議題的討論都不免圍繞著「現代性」。參考國外民族音樂學發展的軌跡，我認為，對於臺灣當代音樂情境的關注，可以提供學界擴展臺灣民族音樂學研究內容和方法的一個可能的途徑。

臺灣的人文學界與社會科學界，對於「現代性」的嚴肅探討也是不夠充足的。儘管「現代」一詞早已經成為習以為常、老掉牙的用語，這個詞，正如 Raymond Williams 指出，在不同時期和不同情境下有不同的意義（1976[1985]: 208-209）；「現代性」的涵義更是「人言言殊、莫衷一是」，隱含了「多義性和多重向度」（黃崇憲 2010: 23），以至於「現代性」成為一個涵義複雜而具有爭議性的課題。相較於歐美在 1990 年代以來累積了以「現代性」為主題數量可觀的專書與論文，臺灣在近幾年才出現對於相關議題較系統的論述。其中，黃金麟等社會學者所著的《帝國邊緣——臺灣現代性的考察》，對於這些議題有較全面的探討。本文對於「現代性」的討論，將以這本書做為出發點，並以原住民當代音樂為例，回應書中提出的觀點。

討論「現代性」，首先要面對「甚麼是現代性」這個問題。雖然我們很難給「現代性」下一個簡明的定義，黃崇憲對於「現代性」的剖析，提供了一個可以

依循的理論框架。他提出兩個主張：第一、「現代性」不是孤立的範疇，第二、現代性可以從「歷史的」、「社會學的」、「文化／美學的」、及「規範性的」等向度探索（黃崇憲 2010）。關於第一點，他指出，探究「現代性」概念，應該將「現代」、「現代化」、「現代主義」一併納入考量。以維根斯坦的「家族相似」（family resemblance）比擬，這幾個詞語指涉一組家族相似的概念，而研究的策略是「消解這個概念的同一性，強調它的內在差異性和複雜性」（ibid.: 24-25）。他也借用班雅明的「星叢」（constellation）觀念，指出「現代性」的概念是「馬賽克式的聚合」，「現代性」、「現代」、「現代化」、「現代主義」都是這個聚合中的碎片，只有當它們聚合在一起的時候，「才能顯現出完整而有意義的圖像」（ibid.: 24）。

以上四個關鍵字各自連結黃崇憲提出的四個分析維度。他以下表說明這四個關鍵字和四個向度的關係（ibid.: 27）：

表 6-1、現代性的多義性與多重向度

分析維度	關鍵字	強調面向	主要研究學門
做為歷史分期的概念	現代（modern）	時間觀念	歷史學
做為社會學的概念	現代化（modernization）	（物質化）進程	社會學／政治學
做為文化／美學的概念	現代主義（modernism）	（精神性）體驗	文學／藝術
做為規範性的概念	現代性（modernity）	終極價值	哲學／社會理論

從上表可以看出，現代性的定義有廣義和狹義兩種。廣義的現代性是以上四個向度的總和；而狹義的現代性則指涉「做為規範性的概念」（ibid.: 27）。黃崇憲提出的定義當然免不了簡化現代性的複雜度，以及對於向度間彼此重疊、互為表裡的情形輕描淡寫，但這個敘述框架仍有助於我們較全面地認識「現代性」的面貌。

從這個敘述框架，我們可以理解「現代」一詞在不同的向度中，有不同的指

涉。做為歷史分期的概念,「現代」可以廣泛地指文藝復興到現在;更特定的用法則是指「17、18 世紀的啟蒙運動,到 20 世紀二次戰後的歷史時期」。依據這樣的畫分,形成「前現代」、「現代」和「後現代」的分期(ibid.: 25)。做為社會學概念,前現代社會常被視同「傳統社會」,而從「前現代社會」到「現代社會」有以下轉變:「從共同體到社會、從身份到契約、從農業社會到工業社會、從特殊主義到普遍主義」(ibid.)。從「現代社會」到「後現代社會」的轉變則有:「從工業社會到資訊社會、從生產型經濟到消費型經濟、從物的匱乏到物的絕對豐盛」(ibid.: 26)。在文化╱美學的向度中,「現代主義」可以看做是「文化上對社會現代化做出的美學反應」,黃崇憲指出,這種現代主義的藝術形式是反模仿、反再現,是創造而不是反映現實,反思地進行一場與社會現代化的批判性對話」(ibid.: 39)。從「現代性做為規範性的概念」視角觀看,「現代性可以理解為一種告別傳統社會的價值秩序」。在這個向度中,現代性體現在「自由、平等、正義、崇尚理性、追求真理和征服自然等觀念」;相對地,傳統價值則著重「身分、血緣、服從、家族至上、封建觀念和神權崇拜等」;另一方面,後現代社會的主導價值則有「差異性、偶然性、不確定性、碎裂性、身體╱慾望的肯認、和無中心主義等」(ibid.: 26)。

西方學者指出,狹義的「現代」觀念是在特定時期特定地區出現的產物,但已經全球化。例如:Anthony Giddens 指出,現代性原本指涉出現在 17 世紀歐洲的社會生活與組織的模式,而後在世界各地造成或多或少的影響(1990: 1)。這個席捲全球的現代性,其特性之一為時間和空間的分離。在前現代文化中,「時間」和「空間」的觀念是連結在一起的,當某人提及某個時間時總是和某個地點或某件事聯結在一起;[175] 然而,當鐘錶出現以後,脫離空間關聯的時間觀念成為

[175] 例如:過去臺灣原住民的祭典並不是在陽曆或陰曆中固定的日子舉行,而常常是以在某個植物開花後過了「幾個太陽」或「幾個月亮」的方式決定祭典舉行的時間,在這裡「時間」的觀念和大自然的事物脫離不了關係。

可能，所謂的「空洞的時間」（empty time）形成，[176] 時間和空間觀念便彼此可以分離。這種時間和空間的分離，使得地方習俗、活動和其附著的情境之間的連結鬆綁，而產生多方面可能性的變化（ibid.: 17-18）。錄音是最能說明這種時間和空間關係分離的例子之一：在錄音的時候，歌唱的聲音透過麥克風被保存下來，然後可以在無數的地方、不同的時間、從不同的喇叭中流瀉出來。在錄音技術還沒有出現以前，這些歌曲可能只能在某個特定的地區聽到，甚至某些歌曲只能在特定的場合被演唱，然而，現代化的機器使得聲音和這些特定的時空可以分離。

如果我們同意 Giddens 的說法，「現代」觀念源自 17 世紀的歐洲，而擴散到全世界，那麼，世界各地的「現代性」，例如臺灣的現代性，都是來自這一個源頭嗎？這是不是意味著臺灣的現代性，本質上和世界其他各地的現代性並沒有差別？「現代性是一還是多，是普遍還是特殊」，黃金麟和汪宏倫指出，是一個「學界聚訟不休的議題」（黃金麟等 2010: 6），但是兩位學者以及《帝國邊緣》一書其他的作者大致同意，現代性的單一普遍是難以否認的（ibid.）。然而，這並不是說，臺灣的現代性和英國的現代性沒有差別。儘管「現代」的起源相同，上述的不同向度在各地的現代性中也隱然可見，不同的文化在接受現代觀念之前，社會情境和在接受現代觀念的過程都不一致，使得各地的現代性呈現不同風貌。

《帝國邊緣》的作者們指出，臺灣在不同時期位處多個帝國統治邊緣（包含荷蘭、中國、日本和美國資本主義），而更迭輪替的殖民統治，造成了這個島嶼特殊的現代性風貌。黃崇憲指出，臺灣的現代性具有以下特色：「殖民現代性」、「壓縮的現代性」、「沒有現代化的現代主義」及「被禁錮的現代性」。關於「殖民現代性」，黃崇憲強調「臺灣被嵌入現代性發展，和它被殖民的歷史息息相關」（黃崇憲 2010: 47）；「壓縮的現代性」指的是相較於西歐以約 300 年的時間完成現代性的發展，臺灣的現代性不僅是外來的，也是「以斷裂的方式突然出現」

[176] 位於國際換日線上的薩摩亞獨立國（Samoa）在 2011 年 12 月 30 日將其日曆時間調快一天，從原來和美屬薩摩亞同一時區改屬澳洲時區，因此他們的日期在這一年過完 12 月 29 日後直接跳到 12 月 31 日。這個日曆時間的改變即是一個「空洞的時間」的改變，因為這樣的改變並不意味該國每個人都因此少活了一天。

（ibid.: 9）。認知以上兩個特色，使得我們可以較容易理解第三個特色：在西方，正如前所述，「現代主義」是對「現代化」社會的回應與批判，但在臺灣還沒有完成現代化的 1960 年代，因為特殊的時空背景，現代主義曾經喧囂一時，出現所謂的「沒有現代化的現代主義」（ibid.: 50-52）。此外，由於更替不斷的殖民統治和戰後長期的戒嚴，在「現代性做為規範性的概念」中，「自由、平等、正義、崇尚理性、追求真理」等觀念一直沒有落實，而形成了「被禁錮的現代性」（ibid.: 52-55）。臺灣的這些現代性特色，乃是臺灣位處多個強權的地理邊緣，以及長期以來受這些強權激盪的過程相互作用而形成，因而黃金麟等學者以「帝國邊緣」一詞指稱臺灣的現代性特徵。

黃金麟等人固然中肯地剖析了臺灣現代性的特色，但書中對於臺灣現代性的討論，幾乎完全忽略有關原住民的討論。如果我們同意，臺灣的現代性是由於位處帝國邊緣，做為帝國的「他者」，被認定必須受教化、馴化而被動地接受了「現代」的觀念，那麼臺灣原住民不僅和漢人一樣受到帝國的現代化激盪，也承受臺灣本土漢人在政治經濟的控制，以及在文化上「教化、馴化」的壓力。原住民在這個過程中，不僅是西方眼中的「他者」，也是漢人眼中的「他者」，不僅處於帝國的邊緣，也處於漢人社會的邊緣，因此，我以「雙重邊緣」來形容臺灣原住民的現代處境。接下來，我將先說明臺灣原住民音樂在戰後發展的歷史，然後從「雙重邊緣」的角度，討論有關原住民當代音樂所呈現的「現代性」議題。

當代原住民音樂概況

我在這裡使用「當代原住民音樂」，而不使用「現代原住民音樂」，並非故意造成混淆。從字根以及其廣義的字義來看，「modern」和「contemporary」確實可以視為同義詞（Williams 1976[1985]: 208），但在本文中我並不把它們當成一組可以互換的詞。我所謂的當代，是指二次世界大戰結束迄今這段時間，從上述歷史分期的向度來看，應該是「後現代時期」。然而，在原住民社會，屬於社

會學向度的「現代性」在戰後才成為其顯性的社會性格，為了避免時間向度的「現代/後現代」和社會學向度的「現代性」混為一談，我在時期的劃分上使用「當代」一詞。

　　戰後原住民音樂的風貌，是其傳統文化與外來經濟、政治、宗教和學術勢力互相激盪的結果。甚麼是原住民傳統音樂？由於原住民在接觸外來殖民勢力前並沒有自己的文字系統，我們無法從文獻中探知原住民音樂在文化接觸之前的情形。在日本學者如田邊尚雄、黑澤隆朝採集錄製原住民音樂後，他們的錄音成為日後學者和一般人認知與想像原住民傳統音樂的基準。我們其實無法確知，在臺灣南島民族與外來力量接觸前，他們「傳統音樂」的模樣，只能假設在與現代外來勢力接觸前，其音樂並沒有太多的改變，而這樣的「純」原住民音樂已經被學者們在田野錄音中保存下來。因此，這類「傳統原住民音樂」事實上是一個學術建構的結果。

　　這個學術建構是一個日本殖民的遺緒。幾乎所有日據時代日本學者的研究，都是由當時的日本殖民政府贊助，如黑澤的研究，或由殖民研究的機構贊助，如田邊的研究，而他們的研究也大多是基於當時殖民政府的利益。臺灣的學者在研究上則追隨著日本學者的腳步。例如呂炳川在岸邊成雄的指導下取得了東京大學的博士學位，而許常惠的原住民音樂研究，則是建立在黑澤田野錄音的基礎上。許常惠更將這個日本遺緒藉著論文的指導，傳給了年輕的學者，而學位論文實際上構成了臺灣南島民族音樂學術論述的大部分。這個學術建構對於戰後原住民音樂本身發展的影響並不大，因為這個學術傳統對於變遷的、混雜的當代原住民音樂，基本上是抱著排斥的態度，而且從事原住民當代音樂創作展演的音樂工作者也很少有機會接觸這些學術研究論著。然而，原住民「傳統音樂」和「當代/流行音樂」之間的界線，相當大的程度上是由於學術勢力透過各種方式的介入而形成與確立。這些方式包括透過學校教育、比賽和補助案審查等機制，使得原住民社會和漢人一再確認何謂「傳統音樂」，而與之對立的便是「非傳統音樂」。

　　政治和宗教勢力對戰後原住民社會結構改變有很深遠的影響，對於原住民傳統音樂的存廢和當代音樂的形塑也發揮相當大的影響力。從傳統音樂的存廢而言，教會和政府在戰後約三十年間曾打壓原住民傳統祭典，造成祭儀音樂傳承造成斷層。然而，1970 年以後日益頻繁的地方選舉，使得執政黨基於選票考量鼓勵原住民舉行慶典，藉此穩固原住民選票，而使得原住民祭典轉型成慶典活動；此外，部分教會對原住民傳統信仰也慢慢採取妥協的態度，尤其是天主教會在本色化的思考下，某些部落中天主教徒，反而成為原住民傳統祭儀和歌曲傳承的重要人物。在原住民當代音樂的發展方面，日據時代「唱歌」教育所引進的西式音樂觀念，和戰後各基督教派以音樂戲劇方式，吸引信徒而將西方音樂帶入部落，促進了原住民音樂元素和西方音樂元素產生融合。另外，政府為在原住民部落宣揚政策而組織文化工作隊，徵選各族青年施以訓練，在各部落巡迴宣講並以歌舞戲劇吸引部落族人，間接造成部落間音樂交流及融合，其後，和文化工作隊具有類似性質的救國團，對原住民音樂的挪用以及原住民當代音樂的傳播，影響更甚於前者。

　　經濟勢力對原住民當代音樂發展的影響是多方面的。從部落經濟結構來看，1960 年代以後，原住民部落已經沒有辦法維持自給自足的傳統經濟模式，大量的年輕人不是受林務局聘用到林班工作，不然就是跑遠洋漁船或到都市尋找出賣勞力的工作。這些工作中和原住民當代音樂發展關係，最密切的是林班工作，在林班工作通常要在林地待上一、二個月，來自不同部落的原住民在工作之餘，圍繞著營火，你一句我一句集體創作，隨意地將不同部落的曲調和國、臺語流行歌曲旋律拼貼重組，並加上用國語自創的歌詞，而成為所謂的「林班歌」。這些歌曲隨著結束林班工作回到部落的族人而回流到部落，透過部落歌手傳唱並且被收錄在卡帶專輯中，而在部落間廣泛流傳。

　　原住民樂舞的商品化也和外來的經濟勢力有關。漢人對原住民樂舞最初的接觸，常常來自臺灣原住民文化園區或九族文化村中的表演，這些表演場所將原住民樂舞轉化成觀光、商業的賣點，並且常和當地的政治勢力（如早期的阿美文化

村）、政府的族群文化政策（如臺灣原住民文化園區）和學術研究再現（如臺灣原住民文化園區或九族文化村）等有錯綜複雜的牽連。這些場所中呈現的原住民樂舞，融合了傳統元素，和受到政戰系統及救國團影響而發展出來的「山地歌舞」，一再複製原住民「能歌善舞」的刻版印象。

最能具體呈現原住民當代音樂的面貌者，當屬以黑膠唱片、卡帶、CD 等形式流通的音樂出版品為媒介發展出的「媒體文化」。阿美族耆老黃貴潮依據音樂出版品媒材的不同，對阿美族歌謠戰後的發展分為「唱盤出現之前」、「唱盤時期」、「卡帶時期」等階段（黃貴潮2000），我參照他的說法，並加上「CD時期」，將臺灣原住民媒體文化發展分成以下四個時期：

> 唱片出現之前（1960 年代以前）
> 唱片時期（1960-1980 年代）
> 卡帶時期（1980 年代至今）[177]
> CD 時期（1990 年代至今）

在原住民音樂唱片尚未出現的年代中，二次世界大戰前日本政府對於阿美族人的文化政策，及戰後教會的宣教手法，影響了阿美族現代歌謠的形成。黃貴潮提到，日治時代中期以後，日本政府干預豐年祭活動，一方面抑制祭典中的宗教成分，另一方面則鼓勵歌舞活動（1998: 27）；日治末期，阿美族現代歌謠已經開始流行於各部落，日本政府舉辦的「表演、比賽、演習、觀摩」等活動提供了這些歌曲表演的空間（黃貴潮 2000: 73）。戰後，基督宗教各教派教會積極在部落中宣教，透過「歌唱、跳舞、戲劇」等表演活動吸引觀眾，而阿美族現代歌謠也藉著這類活動流傳（ibid.: 74）。

1960 年代，鈴鈴唱片公司首先發行原住民音樂黑膠唱片，可視為原住民流行音樂產業的開端。雖然，如前所述，在唱片出現之前，阿美族已經產生「現代歌

[177] 卡帶的流通取代了唱片，然而 CD 的流通並未全部取代卡帶，部落中仍有卡帶音樂的消費人口。

謠」，曾經參與原住民音樂黑膠唱片製作的阿美族人黃貴潮指出：「阿美族的流行歌是有了唱片以後開始改變」（黃貴潮 1999: 183）。黃貴潮也表示，日治時代流行的舞曲（sakasakro）和工作歌中的「搗米歌」（sapitifek）等傳統歌謠是他製作的黑膠唱片中主要的歌曲旋律來源（與黃貴潮之個人談話；並可參閱黃貴潮 1990: 83，2000: 72）。唱片時期所出版的唱片約有一百多張，其中以位於臺北縣三重的鈴鈴唱片公司出版數量最多，其後臺北的朝陽、群星、新群星和臺東的心心唱片也曾出版原住民系列黑膠唱片。這些出版原住民音樂黑膠唱片的公司經營者都不是原住民，而出版這些唱片的公司多位於三重，這個在 1960-1970 年代臺灣黑膠唱片工業的重鎮。因此，可以說，原住民音樂黑膠唱片，是由當時臺灣唱片工業中心的公司開發出來的部分生產線所製作，並非從部落中自發性產生的。同時，原住民也不是這些唱片公司所設定的唯一聽眾群，到阿美文化村等觀光景點的觀光客也是這些產品的銷售對象，甚至其中有部分產品係做為外銷之用。總而言之，原住民音樂黑膠唱片工業，並沒有自外於臺灣黑膠唱片主體之外（詳細討論請見本書第一章）。

1980 年代，卡帶傳入原住民社會，迅速地取代了黑膠唱片（黃貴潮 2000: 74）。這個約有三十年歷史的「小眾媒體」文化，其閱聽者具有 Peter Manuel 指出的「特定的」、「區域性的」、「草根的」等特性（1993）。在臺東、屏東、花蓮、埔里、桃園等原住民聚居地區附近的唱片行和夜市，可以看到這些卡帶的蹤跡（何穎怡 1995: 49）。位於臺南的「欣欣唱片公司」和屏東的「振聲唱片公司」兩家小型唱片公司所發行的卡帶，佔了這些產品總數的大半。售價低廉的卡帶（每捲通常在新臺幣 150 元以下）以原住民為主要銷售對象，尤其是三、四十歲以上，收入較低的原住民，他們在開車、休閒聚會時播放這些卡帶，時而跟著哼唱。穿梭在部落裡的流動販賣車或部落附近的商店，會播放這些卡帶招徠原住民顧客；在原住民較大型的聚會，例如豐年節、運動會等場合，也常常播放這類卡帶（詳細討論請見本書第二章）。

1990 年代 Enigma 事件開啟了原住民音樂的 CD 時代。Enigma 樂團在其單曲

Return to Innocence 中挪用阿美族民謠，引發國內滾石唱片公司對跨國音樂集團 EMI 的國際官司，而這個事件也在臺灣激發起一股原住民音樂浪潮。滾石／魔岩、角頭、風潮、大大樹等唱片公司，陸續出版系列原住民流行音樂 CD。這類音樂的製作發行，是以都會區的原住民和非原住民聽眾為主要消費群，這和卡帶時期的原住民音樂，以部落聽眾為主要銷售對象的情形明顯地不同。雖然，這類原住民流行音樂在臺灣流行音樂產業中並非主流，但對於原住民形象的塑造，具有相當大的影響力：臺灣一般大眾常透過這些 CD 來想像原住民，而原住民流行音樂家也常透過 CD 中的樂曲彰顯原住民意識。

以下我將透過實例討論，分別說明各時期原住民流行音樂的特色。

一、唱片時期

做為一種「客體化」（objectified）的「文化商品」（cultural goods），[178] 原住民黑膠唱片的出現，帶動了原住民音樂行為和音樂內容的改變。已出版的原住民音樂黑膠唱片包含了阿美、卑南、排灣、泰雅、邵等族演唱者表演的歌曲，其中以阿美族為主的唱片最多。

隨著黑膠唱片的流通，產生了越來越多具有「實詞」的阿美族歌曲。黃貴潮指出：「現代歌謠的特色是每首歌曲附有現成（固定）的歌詞，則是突破傳統歌謠的演唱時習慣上的 HAI YO、HEI YOUNG 或 A、O、E、U 等母音的虛詞[179]唱法」（2000: 71）。傳統的阿美族歌唱（ladiw），正如黃貴潮所言，在至少二、三個人的場合下，才算是正式的唱歌，並且通常「有歌必有舞」。阿美族傳統歌謠強

[178] 在此參考 Pierre Bourdieu「文化資本」（cultural capital）的論述（Bourdieu 1986: 243），他區分了藉著身體、心力的投入與實踐而獲得的「體現型態的文化資本」（cultural capital in the embodied state），以及以文化商品形態存在的「客體化型態的文化資本」（cultural capital in the objectified state）。

[179] 原住民歌曲中被稱為「虛詞」的歌詞是沒有字面意義的音節，即 vocable，我則習慣將之稱為「聲詞」，相關討論請見本書第五章。

調「虛詞」，和這個族群的音樂文化具有歌舞與宗教信仰不分的特性有關：[180] 因為阿美族歌曲「大多是邊唱邊舞的舞曲，若加上歌詞很難配合舞步，學習起來比較麻煩」；同時，這些歌舞大多與宗教有關，如果有歌詞的話，隨便唸出或唱出這些詞，「恐怕招來神鬼，造成無謂的麻煩和災難」（黃貴潮 1990: 80）。然而，原住民「山地民謠」唱片問世以後，「表演化、獨唱式」的歌曲開始盛行，「實詞」唱法蔚為風潮。唱片的出現使得原住民的歌唱行為，不再僅限於部落的集體活動，唱片所強調「表演」、「獨唱」的歌唱行為漸漸風行，而為了「表演」，必須要有敘述內容，因此附有「實詞」的阿美族歌曲日益增多。[181]

在以「虛詞」演唱的歌曲套上「實詞」的例子中，黃貴潮整理及寫詞的「牧牛歌」相當具有代表性，它後來被不同的演唱者加上不同版本的歌詞在部落中傳唱極廣。阿美族學者林信來《臺灣阿美族民謠謠詞研究》一書中，收錄了和〈牧牛歌〉同一旋律但歌詞不同的〈椿米歌〉。[182]〈椿米歌〉歌詞第一段為「naruwan」和「haiyan」等「虛詞」混雜著日語歌詞，第二、三段則為「實詞」。第一段歌詞如下：

> na i na ru wan na i na na ya o hai yan
> i yan hoi yan （o sa ka zu ki yo u ta i ma sho ne o to ri ma sho ne）[183]
> hi ya o i yan hi ya o i yan
> （o sa ka zu ki yo o to ri ma sho ne o ta i ma sho yo）

黃貴潮改編的〈牧牛歌〉（最先出現於《臺灣山地民謠》第 8 集，臺東心心唱片公司 1970 年發行，編號 SS-008），使用阿美族語「實詞」，歌詞共有兩段，

[180] 臺灣原住民歌謠中使用「虛詞」是一個常見的現象，並非僅限於阿美族，甚至許多族群有其具有族群特色的「虛詞」。

[181] 臺灣其他原住民族歌曲演唱的情況和阿美族歌曲不盡相同，例如，排灣族傳統歌曲中類似阿美族歌曲全曲以「聲詞」演唱的例子並不常見，多以即興的「實詞」和「聲詞」交雜。然而，唱片的流傳也改變了排灣族的歌唱行為和內容，最顯著的變化在於灌錄唱片的演唱者會在錄製之前將歌詞寫下，而不是在演唱中即興創作。

[182] 譜例見林信來 1983: 244。

[183] 括弧內為日語歌詞，大意為「歌唱吧！跳舞吧！」

第一段歌詞如下：

> pakarongay kako, tosa ko safaw no mihcaan,
> cini'alay to fonos ato tafo, pakaen to kolong a tayra i lotok.
> kalicen ako i kororira, maolahay a mingarngar to rngos,
> paladiw han ako sangoe 'ngowe' sanay.

中文大意如下：

> 我是個少年郎，今年才十二歲，
> 揹著飯盒和柴刀，去山上牧牛。
> 我騎在牠背上，牠高興的吃野草，
> 我唱歌給牠聽，牠跟著 ngowe ngowe 地叫。[184]

　　加上「實詞」的既有曲調，透過唱片的傳播，成為歌唱的範本。黃貴潮曾表示，他的作品中很多是將部落中傳唱的既有歌曲整理、填詞而成。這些歌被加上固定歌詞，並被當成範本輾轉流傳到其他部落，他所取材的原歌曲反而被遺忘了。[185] 在這些作品中，他所編寫的〈宜灣頌〉流傳極廣，不僅在他成長的臺東縣宜灣部落是家喻戶曉的歌曲，在花蓮的阿美族部落也傳唱這首歌曲，但是這首歌在流傳過程中，在歌詞和旋律上產生不同版本的變異，並非被一成不變的模仿。臺灣音樂中心出版的《重返部落・原音再現——許常惠教授歷史錄音經典曲集（一）花蓮縣阿美族音樂篇》一書中，整理了 1967 年民歌採集隊在花蓮的採集錄音（吳榮順等 2010），其中，我們就可以看到這首歌在花蓮光復鄉東富村太巴塱部落及玉里鎮德武里苓雅部落產生的不同版本，在前者這首歌被稱做〈讚美太巴塱之歌〉，在後者則稱為〈美好的苓雅村〉。

　　為了瞭解黃貴潮原作和《重返部落》中兩個花蓮版本的差異，我在以下譜例將三個版本並列比較。譜例中 H 代表黃貴潮版本，T 代表流傳於太巴塱的〈讚美

[184] 阿美族語歌詞及中文翻譯為黃貴潮所提供，謹此致謝。

[185] 根據 2011 年 8 月 10 日和黃貴潮的訪談。

太巴塱之歌〉，L 代表流傳於德武里苓雅村的〈美好的苓雅村〉。[186] 從譜例 6-1 中，我們可以發現，兩個花蓮版本和黃貴潮版本明顯的差異在於：〈讚美太巴塱之歌〉把原作的後半反覆，使得它的長度比其他兩個版本長；[187]〈美好的苓雅村〉雖然和原作長度相當，但樂句較不整齊。不過，在兩個花蓮版本中，原旋律仍清晰可辨，樂句都結束在 G 或 D 音，且結束樂句的下行音型「D-E- B-A-G-G-G」都沒有變動。

譜例 6-1、〈宜灣頌〉三個版本比較

[186] 黃貴潮手稿以簡譜記寫，我將之改為五線譜。為了方便比較，我以〈讚美太巴塱之歌〉音高為基準，將黃貴潮譜中的 1 記寫為 G，同時將「美好的苓雅村」提高五度記譜。此外，為了方便比較，我將原來黃貴潮記為 2/2 拍的節奏改為 4/4 拍，和其他兩個譜例一致。《重返部落》中的兩個譜例為不規整的 4/4 拍，偶爾插入 3/4 拍小節，但黃貴潮原作中拍節非常規律。為了方便比較，我將《重返部落》中的 3/4 拍都改為 4/4 拍。

[187]〈讚美太巴塱之歌〉把原作第 7 小節的樂句延後一小節出現，第 8-12 小節相當於原作的後半，第 13 小節作為過門，然後在第 14-18 小節處反覆第 8-12 小節。

〈宜灣頌〉這首「流行歌曲」藉由唱片傳播而產生不同變形的情形，表現了如同民歌透過口傳而一直變化的特性，只不過在黃貴潮歌曲流傳過程中，唱片和電臺等媒體擴充了流傳的速度和廣度。從這方面看來，唱片和電臺雖然相當大程度地取代了面對面、口耳傳唱的口述傳統，但它們並沒有使口述傳統消失，反而使口述傳統以另一種方式存在。

二、卡帶時期

卡帶時期的原住民流行音樂，一方面延續了黑膠唱片以來的發展，另一方面則因為卡帶製作技術的特色，使得卡帶中的原住民音樂，具有和黑膠唱片時期不同的風格，形成一種「卡帶文化」。卡帶技術在錄製和編輯上的便利性，以及相對低廉的製作成本，使得卡帶在音樂文本及製作消費方面，皆有著不同於唱片的特色。例如，在黑膠唱片中，較常見的伴奏形式是小型的西式樂隊，而在卡帶中，為了精簡製作支出，通常只以那卡西式的電子樂器伴奏。通常每一捲原住民音樂卡帶錄製時，只用一個演奏電子鍵盤的樂師，即使要讓聲音較豐富，也不會多聘樂師，而以分軌錄音再用搭音技術（overdubbing）融合的方式製作。

在延續黑膠唱片發展方面，我們可以發現很多唱片時期的歌曲，繼續在卡帶時期傳唱（通常會加上新的歌詞和標題）。除了這些在唱片時期已出現的既有歌曲，卡帶音樂曲目又加入「林班歌曲」、救國團式「團康歌曲」以及臺灣、日本及其他國家的流行歌曲的翻唱，使得「卡帶文化」更具混雜性。

從黑膠唱片到卡帶，並非只是錄音載體的改變，其中涉及的技術也影響了音樂行為和音樂內容；同時，我們可以注意到，錄音技術的使用，並不僅止於單純的錄音。卡帶錄音技術的普遍化，一方面如上所述，影響了音樂內容的產生，另一方面也對音樂產品流通的方式造成影響，而這兩者有時又會相互影響。

錄音技術對卡帶時期原住民音樂的影響，不僅止於上述的錄音功能方面，卡帶易於剪接編輯的特色也影響了卡帶中音樂呈現的方式。在原住民音樂卡帶製作

中，多軌錄音技術已經被普遍使用，而正如 Paul Theberge 所言：「多軌錄音不單是一種聲音製作的技術過程；也是一種編曲的過程」（2005: 22），多軌錄音在原住民音樂卡帶製作過程也發揮了編曲的功能。在臺東都蘭部落阿美族人包青天（原名：潘進添）所演唱的〈情歌〉（收錄於包青天主唱，《原住民情歌 8》，臺南：欣欣唱片，CDA108）中，即可發現多軌錄音技術中「搭音」（overdubbing）技術的使用，也就是，在錄音室中把分別錄製的不同音軌疊在一起的編輯技術。Theberge 指出：「單一歌者同時擔任多重合聲，所創造出來的音色融合只有透過搭音才可能達成」（Theberge 2005: 22），而在包青天的演唱中，我們則可以發現透過搭音技術的使用，將阿美族傳統的「自由對位」多聲部演唱，以兩聲部配合無間的方式呈現。所謂阿美族「自由對位」指的是歌唱中兩個（或以上）聲部同時演唱不同旋律，旋律線條各自可以獨立，而合在一起又形成和諧音響的唱法。在過去，阿美族「自由對位」歌唱通常由共同勞動、共同歌唱的同伴，在閒暇之餘演唱，因長時間共同工作與歌唱，培養良好默契，而可以在歌唱時配合無間，但現在這種有良好默契的歌唱夥伴已不多見。在包青天的例子中，唱片公司以「搭音」的技術克服了這個問題，也就是讓包青天先後唱兩個聲部，分別錄製在單獨音軌後再融合在一起，創造出聲部配合無間的自由對位歌唱。這個例子再一次說明了錄音技術如何改變時間和空間關係：在過去，這類自由對位的演唱由不同歌者（來自不同空間）在同一時間內演唱；透過錄音剪接技術，這類歌唱可以由同一歌者（佔據單一空間）在不同時間演唱。

三、CD 時期

　　CD 時期[188]的原住民流行音樂和前兩個時期的差異，可以從以下三個方面比較：市場、創作、路線。在市場方面，可以明顯看出，卡帶和 CD 所針對的消費群不同，前者主要消費群為原住民中年以上勞工，而原住民音樂 CD 則以都會年輕人為主要銷售對象。1996 年以後出版的原住民流行音樂 CD，大多和臺灣主流

[188] 在此討論的原住民音樂 CD 指的是 1996 年以後經由較大型的唱片公司製作，並以部落外閱聽者為主要消費群的音樂商品，雖然部分原來以卡帶發行的原住民流行音樂已經改由以 CD 形式出版，但我把這類 CD 視為「卡帶文化」的一部份。

唱片工業有較密切的關係，例如滾石唱片公司的子公司「魔岩唱片」（已裁併），就曾經為阿美族郭英男及卑南族紀曉君出版專輯，而出版一系列原住民流行音樂專輯的角頭唱片，也和滾石唱片公司有合作關係。可以說，原住民音樂 CD 已經和臺灣流行音樂產業緊密結合，在人力、資源和製作模式上，和主流唱片也有交流，只是這類 CD 通常被定位為「另類音樂」，以特定閱聽者，如：學生、文化工作者、社會工作者為較主要的目標消費群。

在創作方面，我們也可以發現，雖然和前兩個時期一樣，原住民音樂 CD 曲目包含了既有歌曲和創作歌曲，CD 時期的原住民音樂比前兩個時期更強調創作。因此，幾位比較知名的原住民流行音樂家，例如：陳建年、王宏恩、吳昊恩、Suming（姜聖民）、查勞，都是創作歌手（singer-songwriter）。他們創作的元素不侷限於部落曲調，也不直接翻唱外來歌曲，而是大量擷取西方流行音樂語彙（如：藍調、搖滾、Hip-hop 等）。雖然使用母語創作，創作者也常在歌曲中呈現自己的族群認同，例如：陳建年（卑南族）、王宏恩（布農）和姜聖民（阿美），但他們所表達的，常常是一種對於原住民整體關懷的泛原住民意識（例如：陳建年的〈鄉愁〉和〈我們是同胞〉），而不僅止於關懷特定部落。

從 1990 年代中期到目前，原住民音樂 CD 的發展，我認為主要是沿著三個互相糾纏的路線，即「部落／跨部落路線」、「現代民歌路線」和「世界音樂路線」。「部落／跨部落路線」主要呈現在 CD 曲目方面，也就是說，所謂的「部落／跨部落路線」，指的是前兩個時期部落／跨部落歌曲演唱的延續。在這些歌曲的詮釋上，有些演唱者使用較接近卡帶時期的風格呈現，例如：「北原山貓」大部分的歌曲以及「原音社」的〈am 到天亮〉。有些 CD 中，演唱者雖然詮釋部落傳唱歌曲，但唱片公司將這些歌曲包裝成「世界音樂」風格，例如：紀曉君的專輯曲目以卑南族部落歌謠及卑南族人陸森寶創作的歌曲為主，但在伴奏上常加入電子合成器和其他民族的樂器音響（如印度的 tabla）。在這類專輯中，我們可以看到「部落／跨部落路線」和「世界音樂路線」的交集。

在「現代民歌路線」方面，我們可以發現，原住民創作歌手和這個路線有著密切的關係。所謂的「現代民歌」，指的是臺灣 1970 年代盛行的「唱自己的歌」運動下所出現的歌曲。音樂社會學家張釗維將這個運動的發展歸納為三個路線：「中國現代民歌」（民族主義）、「淡江──《夏潮》路線」（社會運動）、「新興唱片工業與校園歌曲」（商業與救國團）（張釗維 1994）。藉由這三個路線的描述，張釗維說明民歌運動如何在 1970 年代臺灣外交危機下，建構一個帶著民族主義色彩的文化，到受到美國民歌復興運動影響的社會運動路線，乃至救國團及唱片公司以學生為對象舉辦的歌唱比賽，而帶動了臺灣流行音樂的發展。這三個路線中的後兩個，也就是「社會運動」與「商業與救國團」路線，影響了原住民音樂 CD 的發展。在社會運動方面，屬於「淡江──《夏潮》路線」的卑南族流行音樂家胡德夫，在民歌運動時期便相當活躍，並在 1990 年代後期將原住民音樂復振和社會運動結合，1999 年的 921 地震後更號召不同部落的原住民音樂工作者組成音樂團體「飛魚雲豹」，到震災災區關懷原住民。此外，較「飛魚雲豹」更早出現的「原音社」，則是由畢業於玉山神學院的原住民組成，也是以關懷原住民為組織宗旨。在「商業與救國團」方面，可以陳建年和王宏恩為例，他們在學校就讀期間，即常參加救國團舉辦的歌唱比賽，累積音樂表演的經驗，並嘗試創作，因而在他們作品中也可以看到具有救國團主導的「校園民歌」色彩（例如：陳建年的〈也曾感覺〉和王宏恩的〈布古拉夫〉）。

在「世界音樂路線」方面，這裡指稱的「世界音樂」是指 1980 年代開始，歐美流行音樂界將不同民族的音樂融合在流行音樂中，所產生的一種流行音樂類型。在臺灣，這類「世界音樂」影響原住民音樂發展，是在 1996 年亞特蘭大奧運之後。在這個路線中，我們可以發現兩個主要的面向，一個是將原住民音樂包裝成「世界音樂」，例如：魔岩唱片出版的紀曉君和郭英男的專輯。另一個則是拼貼原住民音樂素材，加上流行舞曲節奏的創作，這類的音樂多由漢人音樂家製作，例如：豬頭皮的《和諧的夜晚》和陳昇的《新寶島康樂隊》系列中部分樂曲，他們在作品中拼貼了大量的原住民音樂元素，營造出原住民色彩。漢人利用原住民音樂素材創作的作品是否可以歸類為「原住民音樂」，是一個具有爭議性的問

題；而這類作品也引發一個值得思考的問題：就像爵士音樂不再只是專屬黑人的音樂，「原住民音樂」是否可能有朝一日成為不只是專屬原住民的音樂？

臺灣原住民當代音樂中的（後）現代性

臺灣原住民社會歷經不同外來文化衝擊，而接受現代的觀念，被納入國家體系，並成為現代經濟體系的一環。但是，直到今日，臺灣學術界和一般民眾，在提到原住民時，仍不免將原住民和「前現代」連結在一起。教科書或網路資源所灌輸有關原住民的資訊，往往圍繞著充滿神秘色彩的祭典和各種奇風異俗，甚少提及當下的原住民如何生活，他們又如何表達日常生活中的喜怒哀樂。為什麼原住民的「現代性」常被忽視？而原住民文化又呈現甚麼面貌的現代性呢？

原住民「前現代」的刻版印象，在相當程度上是強勢文化在現代化過程中，為了強化本身「我群」的認同，所塑造出來的「他者」形象。Johannes Fabian 指出人類學家在面對研究對象的時候，常認為被研究的「他者」和自己處在不同的時空，自己所處的時空是「此時此地」（here and now），而研究對象則處在「彼時彼地」（there and then）（Fabian 2002）。把「他者」置於「彼時彼地」的思考模式，並非人類學家的專利，強勢族群的成員面對弱勢族群成員時，為了區分「我群」和「他者」，經常採用這種思考模式。相對於現代的、文明的「我群」，「他者」必須是「前現代的」、「原始的」和「粗鄙的」、甚至是「野蠻的」。他者必須被框在一個我群所設定的時空框架中，相較於我群的不斷進展，他者必須是停滯的，否則將對我群造成挑戰與質疑。

對於這個「前現代」標籤，原住民的回應是矛盾的。一方面，對於和漢人同樣身處同一個在時間向度上屬於「後現代」的時代，卻被認為族群社會文化仍處於「前現代」，原住民常感到不滿甚至憤怒，在這種情況下，「前現代」是「落後」的同義詞。然而，另一方面，原住民也會利用「前現代」的標籤獲取經濟利益，

例如在樂舞表演時強調表演內容和儀式如何古老；或者，在和漢人爭取政治利益時，將「前現代」的標籤轉化成區辨原漢的符號，藉此強調原住民在其他外來勢力進入前即在臺灣生根發芽的歷史。

原住民當代音樂對於「前現代—現代—後現代」想像的回應也是模稜多義的。在「文化／美學的概念」中的「現代主義」是否存在於原住民當代音樂呢？對照西方的現代主義和臺灣 1960 年代的現代主義，我們可以說「對工業革命後帶來的現代科技與非人性，進行的藝術反動」（套用黃崇憲 2010: 39）在原住民當代音樂中幾乎是不見蹤跡的。這或許是因為當原住民社會面臨較激烈的現代化衝擊時，「現代主義」已經被「後現代主義」浪潮取代了；相較之下，我們在原住民當代音樂中，還可以看到少數具有「後現代主義」特徵的例子。

然而，甚麼是「後現代」呢？從時間的向度來看，把二次戰後的時期定義為「後現代」是一種約定俗成的說法，但從其他的向度來看，是否有「後現代性」，在學術界仍有爭議，著名社會學家如 Habermas 認為後現代性是現代性的「未竟志業」（汪宏倫 2010: 513, 519），Giddens 則以「基進化的現代」（radicalized modernity）取代「後現代」（ibid.: 513）。在臺灣，學界甚至質疑：「臺灣既然連現代都還談不上，又何來後現代？」（ibid.: 517）。雖然對於臺灣是否有「後現代」仍爭議不斷，不可否認的，「後現代主義」早已滲入到臺灣的社會文化中，例如主流媒體與商業文化所推波助瀾的「流動、邊緣、破碎、斷裂、錯置、顛覆、反霸權、去中心」等觀念，以及亟欲顛覆固有觀念的學者，透過寫作「竭盡諧擬（parody）、嘲諷、拼貼、混種、搗蛋、顛覆之能事」（ibid.: 523, 525）。

在原住民當代音樂 CD 文化中，我們可以發現具有上述後現代主義風格的例證。表現出最典型的拼貼手法與 schizophonia[189] 風格的，當屬豬頭皮的《和諧的夜晚》和陳昇的《新寶島康樂隊》系列中部分樂曲。當然，他們的音樂算不算原住民音樂還有爭議，但是，他們所使用的拼貼手法也大量用在陳建年、紀曉君等人

[189] 這個詞由 R. Murray Schafer（1969）提出，用來表示原始聲音和電子聲響形式的複製之間的分裂。

的專輯中卻是不爭的事實。角頭音樂出版阿里山鄒族雙人團體「高山阿嬤」的同名專輯（2001 年出版，tcm013），更是時空崩解、原始聲音和再現文本分裂的經典範例，在專輯中兩位鄒族人錄完歌唱部分，由西班牙的樂手根據其錄音演奏伴奏部分，然後在錄音室中將兩者合成，成為融合不同音樂語言、地方和時間的作品。

原住民當代音樂中時空的分離崩解現象，並非僅見於 CD 文化中。正如前面對於原住民當代音樂的敘述中指出，時空分離崩解的現象，在錄音技術出現時就已經存在。例如：唱片時期將傳唱於某部落以「虛詞」演唱的歌曲加上「實詞」歌詞，刻製在黑膠上成為「客體化」的文化商品，藉著商業網路流傳到演唱者可能從未去過的部落。在這些部落中，這些歌曲產生不同的變形，傳唱數十年後可能成為這個部落的「古調」，正如前述〈宜灣頌〉的例子所顯示。到了卡帶時期，「林班歌」及救國團「團康歌曲」的混入，益加使得原住民當代音樂版圖中，部落與部落的界線越來越模糊。在 CD 時期，大量使用西方流行音樂元素以及拼貼手法，使得「世界音樂」和「原住民音樂」的邊界重疊。

從黑膠唱片到 CD，原住民當代音樂的發展，在時間和空間的視角來看，有兩點值得注意：1.從時間來看，「現代」和「後現代」的定位，在原住民當代音樂中仍是曖昧不明；2.從空間來看，原住民當代音樂，已經越來越難以用單一的地方觀念（例如：部落）來區分了。呈現現代性特色的時空分離崩解現象，一直存在於原住民當代音樂中，而後現代主義的拼貼手法及斷裂、錯置觀念，使得這種分離崩解的特色，更以戲謔嘲諷的方式呈現。由此看來，上述顯現在原住民當代音樂中的「後現代主義」，到底是現代性的延伸？或者展示了一種截然不同的「後現代性」？這恐怕是一個難以找到滿意答案的問題。相對來說，對於第二點，則比較沒有爭論。從黑膠唱片加劇了原住民當代音樂在不同部落間流傳的速度和廣度，到卡帶文化中，部落和大社會、母語和外來語、既有歌曲和外來流行歌曲的混雜，再到 CD 文化中全球化和地方化的交融，可以肯定的是，原住民當代音樂中「在地」及「異地」的區別已經越來越模糊了。

縱觀原住民當代音樂中呈現的「（後）現代性」，隱然可見黃崇憲指出的四個向度相互牽引，黃崇憲提出的臺灣現代性特色，在原住民當代社會中也大致可以找到對應，尤其是「殖民現代性」、「壓縮的現代性」及「被禁錮的現代性」較為顯著。相較於黃崇憲所提出的「沒有現代化的現代主義」，我認為原住民當代音樂中，顯現的是更為複雜的特性。這個特性或許可以描述為「前現代的藕斷絲連，後現代產製方式的包裝，對於被賦予的現代社會位置（尤其指在國家統治體制下）的回應」等面向的總和。這或許是原住民的「雙重邊緣」對應於臺灣社會的「帝國邊緣」所呈現的殊異之處。身處於這個雙重邊緣位置，想要對於己身所處之「此時是何時，此地是何地」加以定位，原住民必須透過各種迂迴的方式和外在社會（包括帝國及其邊緣）對話、互動，其當代音樂的發展透露了這樣對話與互動的軌跡。

原住民當代音樂中「前現代」、「現代」、「後現代」面貌的並置，非僅涉及其藝術風格與形式，更涉及了「次文化對於認同與主體性的抗爭」[190]（subcultural struggles for identity and subjectivity，借用 Peter Manuel 的用語，1998: 238），而這種抗爭，在使用了「後現代」形式的原住民當代音樂中尤為顯著。在臺灣原住民臺灣當代社會中，原住民面臨了如馬克斯和恩格斯所描述的資本主義現代性景況：

> 一切牢靠的、固定的關係被一掃而光，新的關係在老化之前已經荒廢陳舊。一切堅固的東西都煙消雲散了，一切神聖的都遭到褻瀆（轉引自黃崇憲 2010: 37）。

在當代社會中，原住民傳統社會裡原本牢靠的、固定的關係（例如「身分、血緣、服從、家族至上」的價值觀）遭到破壞，同時，國家體制凌駕做為原住民社會文化根基的家庭與部落結構，使得原住民面臨著認同的危機。

原住民當代音樂中如陳建年、紀曉君乃至豬頭皮等人，在專輯中使用的拼貼

[190] 感謝高雅俐和蔡燦煌教授提醒我關於「認同」和「協商」議題的討論。

剪接的後現代手法，所呈現的「差異性、偶然性、不確定性、碎裂性」呼應了原住民認同的危機，另一方面這樣的後現代風格呈現，卻也為原住民和非原住民之間打開了一個協商（negotiation）的空間。在這個協商空間中，音樂元素的使用和風格的呈現，往往既是「在地的」又是「異地的」，無法將「在地」和「異地」視為單純對立的二元關係。例如，「世界音樂」風格的原住民當代音樂中，包含跨國流行音樂元素和原住民音樂元素，對於原住民而言，這些元素可能同時是異地的也是在地的。以跨國流行音樂元素而言，因為源於國外，它是異地的，可是在媒體的大力傳送下，原住民（尤其是年輕的原住民）往往對跨國流行音樂熟悉的程度，超過對自己部落族群音樂的認識。以原住民音樂元素而言，一個來自某一原住民族（例如：阿美族）的音樂元素，對於一個來自不同原住民族（例如：排灣族）的聽眾，它可能是異地的（以族群部落的差異觀點而言），也可能是在地的（以泛原住民觀點而言）。這類音樂對臺灣漢人而言，也是「在地」和「異地」糾纏不清的狀況。它是「異地」的：由於語言的隔閡，使得漢人聽眾在聆賞以原住民母語演唱的歌曲時，傾向於從這些歌曲中尋找一種異國情趣；而因為這些漢人和原住民共同居住在臺灣，它也是「在地」的，尤其當漢人想對國際社會傳達臺灣意象時，原住民樂舞成為最鮮明的代表。由於這種「在地」和「異地」的糾纏，原住民當代音樂成為一種容許不同表演者和聽者進行多重意義解讀的場域。

這個場域也是一個對於認同進行協商的場域。在此，認同不是單純的抗拒或簡單的同化，而是多重身分認知[191]的持續對話，而在此一場域中音樂的多重意義解讀，可以和多重身分認知的對話彼此呼應。音樂，因其具有多重向度，特別適合做為認同協商的平臺。一首歌曲的多重向度可以表現在其旋律、節奏、和聲、曲風、伴奏配器、歌詞語言、歌詞隱喻等方面。以本文開頭提到的〈鄉愁〉和〈好想回家〉為例，兩首歌曲在歌詞上使用漢語，在配器與音樂風格上，則呈現了臺灣現代民歌運動以來以 Bob Dylan 為典範的「創作歌者」（singer-songwriter）風格，似乎從表面上來看是非常不具有原住民風格的作品。然而，藉由這些臺灣漢人熟

[191] 例如：一個原住民可以同時是某一家族成員、某一原住民族的成員、某一鄉鎮的居民、某一公司的員工、某一黨派的黨員、某一宗教的信徒、以及中華民國的國民。

悉的元素，陳建年和 Dakanow 對漢人聽眾表達了身為原住民的無奈和原住民的困境，也因此凝聚了原住民的認同。這種認同不訴諸於和血緣氏族等相關的原生身分，而是原住民在當代國家體制及政經結構下，對於社會位置的定位。因此，我們從臺灣原住民當代音樂中所看到的認同訴求，並非一種回歸到前現代的渴望，而是對於當下及未來原住民在大社會中定位的辯論。這種認同，不侷限於特定部落，而是一種泛原住民認同。

小結

　　本文以《帝國邊緣—臺灣現代性的考察》對「現代性」的討論為出發點，探討臺灣原住民當代音樂中，與現代性相關的議題。在原住民當代音樂的描述部分，我揭示原住民音樂戰後發展過程中，既有的傳統文化和外來的政治、宗教、經濟、學術勢力互相激盪而形塑出多元的風貌。從黑膠唱片到 CD，原住民當代音樂的發展跨越了部落、族群、語言、國家、風格和樂種的界線，也展現了多元的（後）現代性格以及和「前現代」的糾葛。這些音樂商品中呈現的時空分離崩解現象，也呼應了「前現代／現代／後現代」之間錯綜複雜的關係。

　　回到文章開頭的兩首歌，我們可以再從現代性的角度加以解讀。陳建年的〈鄉愁〉呈現了身處「此時此地」的在地人被置放於「彼時彼地」位置的無奈；Dakanow 的〈好想回家〉中「都市」是「現代性」的象徵，[192] 而渴望回去的故鄉則是「前現代」的牽連，然而從「前現代」到「現代」是無法逆轉的，於是好想回家的原住民，宿命地被迫在「前現代—現代—後現代」之間漂泊。

　　透過本文，我期待引發在原住民研究中有關現代性的關注，而開頭兩首歌所暗喻的時空關係，可說是原住民現代性具體而微的呈現。我用這兩首歌開始，也用這兩首歌結束，企圖指出原住民當代音樂，不只是提供浪漫的想像或做為長期

[192] Georg Simmel 即指出，大都市的生活「是現代性的重要節點」（黃崇憲 2010: 32）。

壓抑後的控訴與抗議，它也可以用來邀請和原住民同處一個時空的其他族群，思考「我們」共同身處在一個什麼樣的時空。這個問題看似簡單，答案卻不簡單，思考這個問題，將不可避免地使我們面對現代性議題的糾結。本文從原住民的雙重邊緣位置出發，以原住民當代音樂為例，從現代性的不同向度進行剖析，企圖消解「現代」概念的同一性，「強調它的內在差異性和複雜性」（借用黃崇憲語，2010: 25）。在這個消解的過程中，本文打破簡化的族裔分類和刻版印象中「傳統／現代」的固化疆界，以探索在臺灣民族音樂學研究中，省思族群性和現代性的一個可能途徑，以及音樂學和其他人文學門／社會科學領域對話的可能性。

結論

　　以「再現－語言－意義」架構為基礎，本書分成「媒體文化」、「詩學與政
治學」及「文化意義」三個部分討論臺灣原住民當代音樂，探索以「後現代」思
維聆聽及理解原住民音樂的可能性。在第一部分「媒體文化」中，我討論原住民
音樂在黑膠唱片和卡帶這兩種媒體中的再現形式。第一章透過描述 1960-70 年代
鈴鈴和心心唱片公司所出版「臺灣山地民謠」唱片，並以黃貴潮參與製作的唱片
為例，討論唱片時代阿美族歌謠風貌的形成。在這些討論中，我們可以看到這個
時代阿美族歌謠風格的形成，既受唱片和廣播等媒體的出現以及政府、教會等勢
力干預的外來因素影響，也和當時的阿美族人對於由科技、經濟、宗教及政治勢
力帶來的改變之回應有關。在第二章中，我討論臺灣原住民卡帶文化「特定的」、
「區域性的」、「草根的」特性，以及從「伴奏樂器」、「語言」及「曲調旋律」
三個面向探討原住民卡帶文化中不同的混雜形式，並分析這些混雜形式所蘊含的
文化意義。我試圖指出，在混雜的卡帶文化中，「過去」和「現在」是並存的，
現代科技和外來元素，並沒有完全取代傳統音樂行為和音樂觀念。這種過去和現
代並存的混雜特性，使得一個音樂表述往往具有多重意義。將「媒體文化」視為
一種「再現形式」，我在這部分的描述與討論中回應了 du Gay 對於媒體文化的研
究提出的幾個問題：它如何被再現？它連結了甚麼社會認同？它如何被生產和消
費？甚麼機制規制它的銷售與使用？從對於這些問題的討論中，我們可以發現，
當原住民音樂藉由錄音技術被轉化為文化商品，歌謠原有的時空關係被分離，而
後透過大眾傳播媒體及音樂工業機制流通，這些歌謠可以在任何地方任何時間被
聆聽，此時，它便不可避免地和部落以外的社會、政治及經濟因素連結，它不僅
以不同於傳統部落歌唱聚會的方式被生產和消費，也促發跨越部落和族群的認同
形構。

　　第二部分「詩學與政治學」中，我從「詩學／符號學」取徑和「政治學／論述」取徑兩個方面，討論原住民音樂如何做為一種語言在再現體系中運作。在第三章中，我討論音樂挪用涉及的認同及族群權力關係等議題，並進而指出，漢人所創作的「原住民音樂」中蘊含的原住民意義，常藉著臺灣社會對原住民的不同形式論述及原住民自我認知而建立及支撐。不同的聽者在這個過程中所認知的原住民意義，隨著聽者立足點的不同而有差異。這類由漢人創作的「原住民音樂」，由於音樂再現和挪用的意涵易變動和不固定的特性，在這種情形下，成為一種原漢可以對話的空間，同時也是不同意義競逐的場域。在第四章中，我從歌詞上比較，討論了「蘭嶼之戀」的卑南、阿美、排灣版本，並從旋律的分析，探索陸森寶音樂中傳統與現代的元素。我認為陸森寶的音樂既是一種「現代性」的呈現，也是對「現代性」的回應。從陸森寶結合卑南族傳統的 senay 和日本殖民統治所引進的現代「唱歌」風格創作歌曲，到這些歌曲透過大眾傳播媒體，成為「流行歌曲」，我們看到了一種現代性的呈現。然而，我們又看到，在陸森寶的作品從「唱歌」演變到「流行歌」的過程中，原住民以自己的方式，回應了這樣的現代性。陸森寶作品及其流傳過程中涉及的「senay」、「唱歌」及「流行歌曲」的多種特質與面貌的錯雜，見證了「傳統」與「現代」之間複雜的辯證關係。在這部分的討論中，我從「詩學／符號學」的角度，分析豬頭皮如何透過音樂素材的「混成」、「並置」以及視覺效果的營造，塑造一種「流動、多元、邊緣、差異與曖昧含混」的後現代感；在有關陸森寶的討論中，我從「做為語言的音樂如何運作的細節以及它如何產生意義」與「一個文本如何被聽、讀和欣賞」等方面，論證陸森寶的音樂基本上是「現代」的產物。從「政治學／論述」的角度，我討論了豬頭皮的《和諧的夜晚 OAA》如何傳達「族群和諧」的意念，以及陸森寶的音樂中在生產和消費的過程中「現代化」和「傳統化」的軌跡。

　　第三部分「文化意義」中，我把討論的焦點從「音樂在再現體系中如何產生意義」轉移到「音樂在再現體系中產生哪些意義」。在第五章中，我檢證了沒有字面意義的聲詞，如何在部落成員參與非祭儀性歌唱聚會中，透過「詮釋性步驟」，賦予這些使用聲詞的歌曲「文化意義」、「宗教意義」與「歷史意義」。

透過原住民與漢人的互動，以及漢人對原住民音樂的挪用，這些聲詞更具有區辨「原住民」這個社會群體的功能。第六章主要探討臺灣原住民當代音樂中，與現代性相關的議題，並在原住民當代音樂的描述部分，揭示原住民音樂戰後發展過程中，既有的傳統文化和外來的政治、宗教、經濟、學術勢力互相激盪而形塑出多元的風貌。從黑膠唱片到CD，原住民當代音樂的發展跨越了部落、族群、語言、國家、風格和樂種的界線，也展現了多元的（後）現代性格以及和「前現代」的糾葛。這些音樂商品中呈現的時空分離崩解現象，也呼應了「前現代／現代／後現代」之間錯綜複雜的關係。在這部分的討論中，我將討論的視角在原住民社會以及原住民社會以外的世界之間來回移轉，在第五章中討論了聲詞在原住民非祭儀歌唱聚會，及流通於原住民社群內外的音樂商品中，經由「生產、消費、再現、制約、認同」等文化過程產生的多重意義。在第六章的討論中，我則強調，當代原住民音樂的研究，可以用來邀請和原住民同處一個時空的其他族群共同思考：「我們」共同身處在一個什麼樣的時空。這樣的邀請，我們或許可以稱之為「後現代的邀請」。接下來，我以「後現代的邀請」、「傳統與現代的辯證」及「音樂學與文化研究的接合」三點總結本書。

後現代的邀請

所謂「後現代的邀請」，呼應我在導論中有關後現代「感知／論述」面向的討論，也就是說，本書對於當代原住民音樂的研究重點，不在於指出在這些音樂中如何使用後現代表現手法，而在於探討這些音樂，可以誘發研究者使用甚麼樣的後現代思維，聆聽並理解原住民當代音樂。「後現代的邀請」這個觀念，使得本書和大部分臺灣原住民音樂研究論著有所區隔，我認為這些論著基本上是以「前現代的探詢」為出發點。形成於十九世紀末二十世紀初的民族音樂學是一門現代學門，而它的現代性特質相當大程度地建立在「前現代的探詢」上，因此，民族音樂學曾經長期被定義為：一個研究部落社會與俗民社會的傳統音樂及非西方世界宮廷音樂的學門。臺灣民族音樂學研究（包括原住民音樂研究）著重於「前

現代的探詢」的傾向，是對於以歐美為中心發展出來的民族音樂學傳統的繼承。歐美民族音樂學的發展在 1980 年代後有了明顯的轉折（例如本書第二章所述，對於「混雜性」看法的改變），這樣的改變和西方音樂學界「對於自身學科歷史的反思（reflexivity）」（王櫻芬 2008: 8）有關，而在這種思潮下出現了所謂「新音樂學」（ibid.）。Radano 和 Bohlman 指出，新音樂學指的是歷史音樂學者在 1980 年代末，試圖轉向一個被無意地標誌為「後現代理論」的領域，以尋求建立較具批判性的學術研究（Radano & Bohlman 2000: 2）。這樣的批判性主要顯示在：對於早期音樂學一些被視為理所當然的觀點的挑戰，以及把有關族群、性別、階級等原本被認為是「非音樂」範疇的議題帶入研究。新音樂學的觀點也影響民族音樂學的研究，一些民族音樂學者如 Jane Sugarman （1997）及 Deborah Wong （2004）在他們的研究中使用了後現代理論。[193]

　　本書試圖將後現代論述帶入臺灣原住民音樂研究，一方面呼應歐美民族音樂學發展趨勢，一方面則是對於臺灣民族音樂學（特別是有關原住民音樂的研究）發展的省思。我在本書第六章提到，臺灣原住民音樂研究的學術建構是一個日本殖民的遺緒，日本學者配合殖民政府統治之便，將原住民音樂放在一個類別分明、有如博物館展示的框架中分門別類地研究，而這樣的研究方式相當大程度地被臺灣學者繼承了。在這種研究框架之下，為了表現研究的「科學性」和「客觀性」，被研究者（原住民）被隔絕在研究者（日本學者及臺灣學者）社會之外，掩飾了這樣的研究是在不平等的權力結構下進行的事實，以及忽略被研究者的社會和研究者社會之間文化流動的現象。社會學者楊士範在《飄流的部落──近五十年的新店溪畔原住民都市家園社會史》一書，對於有些原住民研究流於把原住民視為「被動者」和「受害者」的傾向進行反思，認為應該將研究的視角轉向原住民的主體能動性（2008: 9）。我的研究模式，呼應了楊士範有關原住民主體能動性的觀念。在這個模式中，原住民社會和在它之外的大世界並非隔絕的，原住民及非原住民透過音樂的生產和消費，不斷地對原住民的定義進行協商，而原住民在協

[193] 關於他們如何在研究中使用後現代理論，可參閱 Stone 2008: 200-201。

商過程中形成的多重而流動的認同感，則顯示了主體能動性。

當代原住民音樂隨著原住民社會文化劇烈變動而呈現的變貌，也需要研究者以不同的研究方法進行探索。在錄音技術及傳播媒體的推波助瀾下，音樂激烈變化和流動的後現代社會，原住民當代音樂的發展並沒有自外於這個時代潮流。這樣的變動程度和速度，使得我們不得不思考，五十年前、一百年前的研究方法，是否適用於我們目前聽到的原住民音樂？我認為，面對近五、六十年來，由於原住民大量移居都市，及媒體鋪天蓋地地進入原住民音樂生活，所產生的音樂與文化的變化，舊的研究方法有其力有未逮之處。因此，我們需要新的方法及研究語彙，用以探討諸如遷移及媒體等因素，造成的原住民音樂文化變遷等議題。王櫻芬在她的黑澤隆昭研究中問道：「唱片工業、廣播工業等現代科技文明以及平地的日人、漢人文化對原住民音樂產生了什麼樣的影響？」（2008: 287），顯示了學者已經注意到，音樂工業對原住民音樂造成的衝擊與原住民社會的回應等相關議題。

大多數學者指出，後現代並非對於現代的全然對立與割裂，相同地，原住民音樂研究的「後現代邀請」也並非對既有研究方法的全盤否定，而是一種正視在「感知/論述」層面上後現代「情感結構」轉變的呼籲。在此，我討論了「對於自身學科歷史的不斷反思」、「對於被研究的弱勢群體主體能動性的正視」以及「對於資訊科技與音樂工業造成的音樂文化變遷的關注」等「後現代邀請」。將「後現代理論」帶入原住民音樂研究，並不能保證這些理論成為解決所有問題的萬靈丹，而新的理論必然也會引發新的問題，但我相信，透過這些理論的引進，有助於我們擴展檢視當代原住民音樂的視野。

傳統與現代的辯證

本書雖然聚焦於當代原住民音樂，但這並不代表本書具有反傳統的立場；相

反地，我在書中一再重申現代與傳統之間相互依存的關係，同時，我也相信，對於現代和後現代特質的探究有助於對「傳統」的理解。由於本書並非以「傳統」為主題的論著，書中並未對傳統的特性進行專章探討，而在這個結論中，我也不打算對此深入討論，因為「傳統」和「現代」都是難解的詞，很難在有限的篇幅中詳盡說明。在此，我想要指出的是，現代性研究對於「傳統」的思考可以提供的三個方向。

　　首先，我們要思考的是「在現代社會中傳統是否會淪喪」的問題。研究原住民音樂的臺灣學者常以「搶救消失中的原住民傳統音樂」為職志，先不論學者的研究是否真的能保存消逝中的傳統，我們可能更應該思考，在現代社會中傳統是否必然會淪喪？我們可能把原住民傳統音樂的消失，歸咎於日本殖民統治、基督宗教的傳入、國民政府的山地平地化政策，或部落經濟體系的瓦解，這些因素可以被單純地歸類為外部勢力的入侵。但更深一層看，我們可以說，這些因素都和現代化有關。對於現代化造成傳統音樂消失的憂慮，普遍見於世界各地，而且這樣的憂慮幾乎是現代浪潮湧現於西方時就出現了。以我們常視為現代化受害者的「民歌」為例，世界各民族雖然大都有歷史悠久的民歌傳統，「民歌」這個詞卻是現代產物。這個詞來自英文 folksong，更早則源自德國哲學家、神學家、詩人兼文學評論家 Johann Gottfried Herder，在 1778-1779 年出版著作中，所提出的 Volkslied 這個詞（Bohlman 2002: 38），這個年代正是工業革命湧現的年代，而工業革命時期則常被視為現代時期的開端。Herder 當時採集民歌，帶著搶救純樸自然的農村歌曲（Bohlman 1988: 6-7）免於在工業革命侵蝕下消失的使命感，因此我們可以說，「民歌」這個詞和對於現代化造成民歌衰微的憂慮幾乎是同時誕生的，而後來的學者在討論民歌時，也常將這樣的憂慮視為理所當然。正如我在本書第二章提到，認為現代的工業化及商業化會汙染民歌，造成傳統音樂淪喪的想法，被民族音樂學者長期接受，直到 1970 年 Nettl 等學者才提出不同看法。由於不再把這個憂慮視為理所當然，不再視傳統的淪喪是現代化的必然結果，近來民族音樂學家得以更細膩地探討傳統和現代之間的多重關係（例如：Bohlman 2008, Cohen 2009, Vallely 2003）。

回顧這段在傳統與現代關係研究中觀點轉折的歷史，我們可以發現，研究者的立足點，會影響研究者對於傳統與現代關係的看法，這是我在此要討論的第二個方向。這樣的觀察可以幫助我們審視臺灣學者對於原住民音樂研究的看法。大部分臺灣民族音樂學者具有傳統主義的立場，對於原住民音樂及其他範疇的臺灣音樂研究，常強調保存傳統的重要性，相對地，對現代音樂種類及相關議題則較容易忽視。這樣的傳統主義一方面和臺灣學者毫不質疑地接受早期民族音樂學觀點有關，另一方面，我認為和臺灣民族音樂學門發展的時空背景也有關聯。臺灣民族音樂學的發展，普遍被認為和 1960-1970 年代民歌採集運動有關，這個運動中主其事的史惟亮和許常惠，都是抱有維護傳統文化理想的學者，而他們的動機與目標也受到政府的支持。[194] 廖咸浩指出，國民黨「以捍衛中華道統為其標竿」，其實出於政治需要（2010: 420），也就是說，共產黨（特別在文革時期）打著反傳統的旗幟，國民黨為了和共產黨區隔，大張旗鼓地擁護傳統，並藉此強調其法統的代表性。國民黨對於傳統的態度，不只表現在中華文化上，也展現在對原住民傳統文化的態度上，使得維護傳統成為臺灣文化界長期以來一個不容置疑的立場，這個立場在民族音樂學界便極為明顯（這和臺灣民族音樂學研究幾乎無法在缺乏政府經費支助下進行有關）。我無意抨擊這樣的立場，畢竟我自己的民族音樂學的學識便是在這種環境中養成的。然而，我認為，對於這樣的立場視為理所當然，可能相當程度妨礙我們理解傳統與現代之間錯縱複雜的關係，甚至妨礙我們對傳統多重面貌的理解。我必須重申，當我提出這樣的主張時，並不等於我反對傳統，我反對的只是毫不區辨地把傳統變成一種意識形態。

關於傳統與現代的辯證，我要討論的第三點所關切的是：我們如何理解傳統與現代之間錯縱複雜的關係，以及傳統的多重面貌。這些問題並沒有簡單的答案，但我認為本書第六章引用的黃崇憲對於「現代性」的剖析，可以提供我們一個思考的方向。黃崇憲主張以「家族相似」或「星叢」的概念。探究和「現代性」相關的用詞與觀念，也就是說，把「現代性」、「現代」、「現代化」、「現代主義」

[194] 從當時他們進行田野調查的部分經費來自救國團這件事來看可以得知。

視為「馬賽克式的聚合」中的碎片，藉著它們的聚合，「顯現出完整而有意義的圖像」（黃崇憲 2010: 24-25）。我們可以用同樣的方式思考「傳統」，而將「傳統」（tradition）、「傳統的」（traditional）、「傳統性」（traditionality）、「傳統化」（traditionalization）及「傳統主義」（traditionalism）等詞作聚合性的思考。我認為，臺灣民族音樂學研究較常聚焦於音樂實例、音樂使用的場合與功能、相關習俗等屬於「傳統」範疇的討論，對於「傳統的」、「傳統性」、「傳統化」及「傳統主義」的討論則較為有限。這樣的傾向容易導致將「傳統」單純地視為具體的事物，而忽略傳統做為一個過程的面向，而在這樣的思考下，當研究者看到現代社會中傳統的變貌時，較容易將之解讀為這是一種傳統的淪喪。我在第四章有關陸森寶音樂的討論中，提出和「現代化」相對的「傳統化」觀念，試圖從過程的角度探討傳統的意義，希望藉著這樣的探索，理解傳統與現代之間錯綜複雜的關係，可以說是在這個思考方向下的一個嘗試。

音樂學與文化研究的接合

本書試圖接合音樂學研究方法和文化研究學者 Stuart Hall 提出的再現研究取徑，一方面藉由音樂學方法，分析當代原住民音樂相關的歌詞、音樂旋律、歌者及創作者形象等文本，一方面則藉由文化研究理論，討論當代原住民音樂的文化意義。我在本書第四章有關陸森寶音樂的研究及第五章有關聲詞的討論中，運用「詩學／政治學」的論述架構，連結文本和文化意義的討論，除了跨越了「音樂之內」和「音樂之外」的界線，也打破「原住民社會」及「原住民社會外的世界」間的疆界，是運用這個接合取徑的具體例證。借用這兩個學門的研究方法，我希望我的研究也能對這兩個學門有所助益。

本書對於音樂學可能的貢獻，可以第五章關於 naluwan 聲詞的旋律音形模式分析做代表。對於在阿美、卑南、排灣及魯凱等族之間流傳，使用 naluwan 聲詞的眾多歌曲，我提出的四個 naluwan 對應的樂音運動模式（反覆、上行、下行、

迴旋）可做為一個分類的基礎，使研究者更容易掌握這些歌曲旋律的類型。音樂學者甚至可以在這個基礎上，除了掌握這個聲詞在不同原住民族群間使用共同的規律外，進一步了解各族群在這個聲詞歌唱使用上的偏好，[195] 藉此探討各族群音樂美學的特徵。同時，它除了可以發展成為音樂學者分析原住民歌曲的工具外，也可以提供作曲者分析原住民歌曲語法。當然，我在本書提供的分析架構只是一個雛形，還有待更多的取樣資料以及細部的修正，這部分的工作將留待我後續的研究完成。

在文化研究方面，本研究透過音樂文本的分析及文化研究方法的運用，展示分析非書寫形式再現的可能途徑，同時也對原住民文化這個臺灣文化研究中「被忽略的場域」（陳光興語，2000: 9），提供一些未來投身這個區塊的研究者可以參考的研究資料與方法。在這個部分的研究中，我透過音樂實踐的分析，呈現部落中的年齡階序與身分表徵，以及原住民音樂成為文化商品後，隨著「文化資本」形式的轉換而形成的多重認同，採用臺灣民族音樂學中較少見的研究視角，而比較明顯地受到文化研究的影響。我認為以跨領域研究為訴求的民族音樂學和強調跨科際整合的文化研究，實際上可以在研究方法上相互啟發，本書透過個案的分析驗證音樂學和文化研究接合的可能性。當然，本書基本上還是屬於音樂學的研究，有關廖炳惠提出的文化研究「跨科際整合」與「政治實踐」兩個特色（2003: 57），本書對於後者（文化研究做為「行動性」學門）的回應顯然不足，這和作者本身音樂學背景的侷限有關。John Hartley 提出文化研究的幾個特點中，本書觸及他所提到的「整合現代社會中權力、意義、認同和主體性等知識性重點」、「企圖恢復和支持邊緣的、不足取或被輕視的區域、認同、實踐和媒體」以及「將支配性論述的常識進行置換、去中心化、去迷思化、解構」等方面（Hartley 2009 [2003]: 17）。對於 Hartley 所言，文化研究也是「一個對知識政治社會運動式的承諾，用想法、針對想法並藉由想法去製造改變」（ibid.）這樣的一個方向，值

[195] 林信來在分析本書第五章提到的〈臺灣好〉這首歌時表示，這首歌可能在改編的過程中加入了非阿美族的語法，以至於阿美族人在唱其中一些段落的時候會覺得是唱錯了（1983: 91）。他的說法提醒我們，即使聲詞在部落流通的歌謠中有共通的規律，但不同族或部落的原住民對於聲詞的使用也有其特殊的偏好，值得進一步探討。

得我繼續探索。

　　做為一本臺灣原住民音樂的研究論著，本書和很多既有的原住民音樂研究有明顯的不同處。本書論述的範圍不侷限在特定的部落或族，相反地，我把重點放在跨部落及跨族群的音樂流動及變動的文化意義上。透過這樣的研究設計，我希望本書不僅提供原住民音樂研究者參考，也希望在方法論上和不同研究興趣的音樂學者交流，並藉由文化研究方法的採用和不同學科的研究者進行對話。

參考資料

丁榮生

2004　〈阿里山車站，造型似吊橋，明年底落成〉。《中國時報》2004 年 6 月 11 日（http://www.taiwan-railway-club.com.tw/news/20040611212100，2005 年 3 月 24 日擷取）。

王甫昌

2003　《當代臺灣社會的族群想像》。臺北：群學。

王佳涵

2009　《撒奇萊雅族裔揉雜交錯的認同想像》。國立東華大學族群關係與文化研究所碩士論文。

王櫻芬

2000　〈臺灣地區民族音樂研究保存的現況與發展〉。收錄於民族音樂中心籌備處編輯，《臺灣地區民族音樂之現況與發展座談會實錄》。臺北：民族音樂中心籌備處。頁 94-101。

2008　《聽見殖民地：黑澤隆朝與戰時臺灣音樂調查（1943）》。臺北：國立臺灣大學圖書館。

瓦歷斯・諾幹

2000　〈關於臺灣原住民族現代文學的幾點思考〉。收錄於周英雄及劉紀蕙編，《書寫臺灣：文學史、後殖民與後現代》。臺北：麥田。頁 101-119。

生安鋒

2005　《霍米巴巴》。臺北：生智。

古秀如

1995　〈傳唱排灣更九族——魏榮貴的故事〉。《臺灣的聲音－臺灣有聲資料庫》1995 年第二卷第一期：55-57。

利格拉樂 ・ 阿烏

1997　〈豬頭皮與原住民音樂〉。《臺灣日報》，1997 年 1 月 4 日，副刊。

江冠明

1999　《臺東縣現代後山創作歌謠踏勘》。臺東：臺東縣立文化中心。

2003　《創新的認同──三地門文化產業中的現代認同與變遷》。國立東華大學族群關係與文化研究所碩士論文。

汪宏倫

2010　〈臺灣的「後現代狀況」〉。收錄於黃金麟等主編，《帝國邊緣──臺灣現代性的考察》。臺北：群學。頁 509-548。

伍湘芝

2004　《李天民──舞蹈荒原的墾拓者》。臺北：文建會。

杜雲之

1972　《中國電影史》，第三冊。臺北：臺灣商務印書館。

呂炳川

1982　《臺灣土著族音樂》。臺北：百科文化。

呂鈺秀

2003a　《臺灣音樂史》。臺北：五南。

2003b　〈民族音樂學研究概念與採譜方法論──以其於臺灣原住民音樂研究之應用為例〉。《民俗曲藝》142: 119-144。

呂鈺秀、孫俊彥

2007　〈北里闌與淺井惠倫的達悟及馬蘭阿美錄音聲響研究〉。《臺灣音樂研究》6: 1-30。

吳明義編

1993　《哪魯灣之歌──阿美族民謠選粹一二 O》。臺東：交通部觀光局東部海岸風景特定區管理處。

吳國禎

2003　《吟唱臺灣史》。臺北：臺灣北社。

吳榮順等

2010　《重返部落・原音再現——許常惠教授歷史錄音經典曲集（一）花蓮縣阿美族音樂篇》。宜蘭：臺灣傳統藝術總處籌備處臺灣音樂中心。

吳耀福

1999　〈吳耀福訪問——歌謠演唱與製作經驗〉。江冠明採訪紀錄。收錄於《臺東縣現代後山創作歌謠踏勘》。臺東：臺東縣立文化中心。頁 203-209。

何穎怡

1995　〈誰在那裡唱歌？——淺談原住民新創作歌謠及其出版現狀〉、〈王銀盤〉。《臺灣的聲音——臺灣有聲資料庫》1995　第二卷第一期：48-51、58-59。

余錦福

1998　《祖韻新歌：臺灣原住民民謠一百首》。屏東：臺灣原住民原緣文化藝術團。

李天民

2002　〈臺灣原住民——早期樂舞創作述要〉。宣讀於《回家的路——第四屆原住民音樂世界研討會（樂舞篇）》，國立花蓮師範學院，2002 年 12 月 7-8 日。

李亦園等

1975　〈高山族研究回顧與前瞻座談會綜合討論紀錄〉。《中央研究院民族學研究所集刊》40: 107-117。

李至和

1999　《九○年代臺灣流行音樂中原住民歌手形象分析》。臺北：中國文化大學新聞研究所碩士論文。

李調元

1972　《升庵詞品・升庵書品》。臺北：宏業。

林文玲

2001　〈米酒加鹽巴：「原住民影片」的再現政治〉。《臺灣社會研究季刊》43: 197-234。

2003　〈臺灣原住民影片：轉化中的文化刻寫技術〉。考古人類學學刊 61:

145-176。

林志興

1998 〈一首卑南族歌曲傳播的社會文化意義〉。收錄於原住民音樂文教基金會，《原住民音樂世界研討會論文集》。花蓮：原住民音樂文教基金會。頁117-24。

1999 〈林志興訪問——救國團歌謠崛起與影響〉。江冠明採訪紀錄。收錄於《臺東縣現代後山創作歌謠踏勘》。臺東：臺東縣立文化中心。頁217-218。

2001 〈從唱別人的歌，到唱自己的歌：流行音樂中的原住民音樂〉。收錄於李瑛主編，《點滴話卑南》。臺北：鶴立。

林信來

1979 《臺灣阿美族民謠研究》。作者自印。

1983 《臺灣阿美族民謠謠詞研究》。作者自印。

林桂枝 （巴奈‧母路）

1994 〈臺東宜灣天主教管樂隊〉。《臺灣的聲音》1（2）：49-53。

2004 〈襯詞在祭儀音樂中的文化意義〉。宣讀於2004年國際宗教音樂學術研討會。臺北：臺灣藝術大學，2004年10月20-24日。（http://140.131.21.12/gspa/web/pdf/4.pdf）。2005年10月16日擷取。

2005 〈襯詞所標記的時空——以阿美族mirecuk祭儀為例〉。宣讀於2005年國際民族音樂學術論壇。臺北：東吳大學，2005年10月4-7日。（http://www.scu.edu.tw/music/2005ifet/9.pdf）。2007年7月20日擷取。

林清美

1999 〈林清美訪問——談卑南族歌謠變遷〉。江冠明採訪紀錄。收錄於《臺東縣現代後山創作歌謠踏勘》。臺東：臺東縣立文化中心。頁125-130。

林娜鈴、蘇量義

2003 《回憶父親的歌之三——愛寫歌的陸爺爺》。臺東：國立臺灣史前文化博物館。

林頌恩、蘇量義

2003 《回憶父親的歌之一——海洋》。臺東：國立臺灣史前文化博物館。

林道生

2000　《花蓮原住民音樂 2‧阿美族篇》。花蓮：花蓮縣立文化中心

周明傑

2004　〈蔡美雲歌曲呈現出的社會意涵〉。《原住民教育季刊》36: 65-92。

周婉窈

2005　〈想像的民族風──論江文也文字作品中的臺灣與中國〉。《臺大歷史學報》35: 127-180。

邱燕玲

2006　〈諾魯高山青，歡迎陳總統〉。《自由時報》2006 年 9 月 7 日（http://www.libertytimes.com.tw/2006/new/sep/7/today-p6.htm，2007 年 12 月 8日擷取）。

姜俊夫

1998　〈引進吹奏樂器到臺東的樂師先生：先也！劉福明〉。《臺東文獻》復刊 no.4: 108-116。

胡台麗

1994　〈矮人的叮嚀──與「原舞者」分享賽夏族矮人祭歌舞的奧妙〉，《表演藝術》18：36-41。

2003　〈懷念年祭：紀念卑南族民歌作家陸森寶（Baliwakes）〉。收錄於胡台麗，《文化展演與臺灣原住民》。臺北：聯經。頁 517-559。

殷偵維

2006　〈娛樂好蓬勃，唱片業曾多達 41 家〉。自由時報 2006 年 3 月 23 日。http://www.libertytimes.com.tw/2006/new/mar/23/today-taipei11.htm#（2008 年 8 月 29 日擷取）。

孫大山

1999　〈孫大山訪問──流行歌謠演奏經驗〉。江冠明採訪紀錄。收錄於《臺東縣現代後山創作歌謠踏勘》。臺東：臺東縣立文化中心。頁 265-268。

孫大川

1991　《久久酒一次》。臺北：張老師出版社。

2000a　《山海世界——臺灣原住民心靈世界的摹寫》。臺北：聯經。

2000b　《夾縫中的族群建構－臺灣原住民的語言、文化與政治》。臺北：聯經。

2001　〈原住民的文學與發展〉。收錄於林志興主編，《山海文薈千古情》。臺東：國立臺灣史前文化博物館。頁 14-31。

2002　〈臺灣原住民文化的力與美——兼論其現代適應〉。收錄於《2000 年亞太傳統藝術論壇研討會論文及》。宜蘭：傳藝中心。

2005　〈用筆來唱歌——臺灣當代原住民文學的生成背景、現況與展望〉。《臺灣文學研究學報》1: 195-220。

2007　《BaLiwakes：跨時代傳唱的部落音符——卑南族音樂靈魂陸森寶》。宜蘭：傳藝中心。《臺灣文學研究》1: 195-220。

2012　〈用筆來唱歌——臺灣當代原住民文學的生成背景、現況與展望〉。《原住民族文獻》5: 35-43。

孫俊彥

2001　《阿美族馬蘭地區複音歌謠研究》。東吳大學音樂研究所碩士論文。

孫紹誼

1995　〈通俗文化・意識形態・話語霸權——伯明翰文化研究學派評述〉。《傾向》5: 117-133。

翁嘉銘

2004　《搖滾夢土・青春海岸——海洋音樂祭回想曲》。臺北：滾石文化。

高業榮

1997　《臺灣原住民的藝術》。臺北：臺灣東華書局。

徐麗紗

2005　〈日治時期西洋音樂教育對於臺語流行歌之影響——以桃花泣血記、望春風及心酸酸為例〉。《藝術研究期刊》1: 32-55。

范揚坤

1994　〈「民歌採集運動」中的原住民諸族音樂調查〉。《臺灣的聲音——臺灣有聲資料庫》1（2）：38-48。

翁源賜

1999　〈翁源賜訪問——流行歌謠製作經驗〉。江冠明採訪紀錄。收錄於《臺東縣現代後山創作歌謠踏勘》。臺東：臺東縣立文化中心。頁 269。

張釗維

1994　《誰在那邊唱自己的歌：一九七〇年代臺灣現代民歌發展史——建制、正當性論述與表現形式的形構》。臺北：時報文化。

張徹

1989　《回顧香港點影三十年》。香港：三聯。
2002　《張徹——回憶錄・影評集》。香港：香港電影資料館。

郭郁婷

2007　《臺灣原住民創作歌謠之研究——以已出版的阿美、卑南、鄒族之影音資料為例》。臺北：國立臺北教育大學音樂學系碩士班碩士論文。

浦忠成（巴蘇亞・博伊哲努）

2006　《政治與文藝交纏的生命：高山自治先覺者高一生傳記》。臺北：文建會。

黃金麟等

2010　《帝國邊緣——臺灣現代性的考察》。臺北：群學。

黃崇憲

2010　〈「現代性」的多義性 / 多重向度〉。收錄於黃金麟等主編，《帝國邊緣——臺灣現代性的考察》。臺北：群學。頁 23-61。

黃裕元

2000　《戰後臺語流行歌曲的發展（1945-1971）》。國立中央大學歷史研究所碩士論文。

黃宣衛

2005　《異族觀、地域型差別與歷史：阿美族研究論文集》。臺北：中央研究院民族學研究所。

黃貴潮

1990　〈阿美族歌舞簡介〉。《臺灣風物》40（1）：79-90。
1998　《豐年祭之旅》。臺東：交通部觀光局東部海岸國家風景區管理處。

1999 〈黃貴潮——歌謠創作與流行歌的起源〉。江冠明採訪紀錄。收錄於《臺東縣現代後山創作歌謠踏勘》。臺東：臺東縣立文化中心。頁 183-188。

2000a 〈阿美族的現代歌謠〉。《山海文化雙月刊》21/22：71-80。

2000b 《遲我十年—— Lifok 生活日記》。臺北：中華民國臺灣原住民族文化發展協會（山海文化雜誌社）。

2008 〈鈴鈴唱片（原住民音樂部分）〉。收錄於《臺灣音樂百科辭書》。臺北：遠流。頁 59-60。

黃國超

2007 〈混種的音樂，越界的交流：1950-60 年代山地林班歌與現代敘事〉。宣讀於《跨領域對談：全球化下的臺灣文學與文化研究國際學術研討會》。臺南：國立臺灣文學館 2007 年 10 月 26 ～ 27 日。

2009 《製造「原」聲：臺灣山地歌曲的政治、經濟與美學再現（1930-1979）》。成功大學臺灣文學系博士論文。

2011 〈臺灣戰後本土山地唱片的興起：鈴鈴唱片個案研究（1930-1979）〉。《臺灣學誌》4: 1-43。

2012 〈臺灣「山地音樂工業」與「山地歌曲」發展的軌跡：1960 至 70 年代鈴鈴唱片及群星唱片、心心唱片的產製與競爭〉。《民俗曲藝》178: 163-205。

黃愛玲編

2003 《香港影片大全》，第四卷（1953-1959）。香港：香港電影資料館。

黃應貴

1998 〈臺灣土著族的兩種社會類型及其意義〉，收錄於黃應貴編，《臺灣土著社會文化研究論文集》。臺北：聯經。頁 3-43。

陳光興

1992 〈譯序——英國文化研究的歷史軌跡〉。收錄於 Michael Gurevitch 等著，陳光興等譯，《文化，社會與媒體》（Culture, Society and the Media）。臺北：遠流。

2000 〈文化研究在臺灣到底意味著什麼？〉。收錄於陳光興主編，《文化研究在臺灣》。臺北：巨流。頁 7-25。

臺灣原住民音樂的後現代聆聽—媒體文化、詩學／政治學、文化意義

陳式寧

2007 《民歌中的生活歷史——以都歷阿美族人吳之義的民歌為例》。臺東：
國立臺東大學兒童文學研究所碩士論文。

陳建年

1999 〈陳建年訪問——歌謠創作經驗〉。收錄於《臺東縣現代後山創作歌謠
踏勘》。臺東：臺東縣立文化中心。頁 293-295。

陳俊斌

2007a 〈「和諧的夜晚」？——豬頭皮「原住民舞曲」的詩學與政治學〉。
宣讀於《「聲響・記憶與文化」跨領域學術研討會》。嘉義：南華
大學（2007 年 11 月 16 日）。

2007b 〈「山地歌」：音樂他者的建構，以臺灣原住民為例〉。宣讀於《2007
年臺灣音樂學論壇學術研討會》。臺北：國立臺北藝術大學（2007 年
12 月 15 日）。

2008 〈Naluwan Haiyang ——臺灣原住民音樂中聲詞（vocable）的意義、形
式、與功能〉。收錄於《2007 南島樂舞國際學術研討會論文集》。臺
東：臺東縣政府。頁 139-160。

2009a 〈從〈蘭嶼之戀〉的跨部落傳唱談陸森寶作品的「傳統性」與「現代
性」〉。《東臺灣研究》12: 51- 80。

2009b 〈「唱片時代」的阿美族歌聲：以黃貴潮「臺灣山地民謠」為例〉。《臺
灣音樂研究》8: 1-30。

2010 〈「前景」、「背景」與「對偶樂念」：談馬水龍男聲合唱與管絃樂曲
《無形的神殿》〉。《關渡音樂學刊》12: 7-28。

2011a 〈臺灣原住民卡帶文化的混雜性〉。《關渡音樂學刊》13: 27-50。

2011b 〈雙重邊緣的聲音——臺灣原住民當代音樂與（後）現代性〉，《藝
術論衡》復刊第 4 期 : 85-112。

2012 〈「民歌」再思考：從《重返部落》談起〉。《民俗曲藝》178: 207-
271。

陳德愉

1996 〈介紹兩張新出版的專輯唱片——朱約信用唱片寫原住民，趙一豪不忘
反擊新聞局〉。《新新聞》507: 104-105。

陳龍廷

2004 〈帝國觀點下的文學想像——清代臺灣原住民的妖魔化書寫〉。《臺灣
文獻》55（4）: 211-245。

許常惠

　1987　　《追尋民族音樂的根》。臺北：樂韻。

彭文銘

　2010　　〈臺灣老唱片百年滄桑史〉。《文化生活》61: 38-43。

楊士範

　2008　　《飄流的部落——近五十年的新店溪畔原住民都市家園社會史》。臺北：
　　　　　唐山。

楊家駱主編

　1979　　《宋本樂府詩集》，中冊，卷二十六。臺北：世界書局。

楊傑銘

　2008　　〈帝國的凝視：論清代遊宦文人作品中原住民形象的再現〉。《臺灣文
　　　　　學評論》8（3）：84-107。

廖子瑩

　2006　　《臺灣原住民現代創作歌曲研究——以 1995 年至 2006 年的唱片出版品
　　　　　為對象》。臺北：臺北藝術大學碩士論文。

廖炳惠編著

　2003　　《關鍵詞 200 ——文學與批評研究的通用辭彙編》。臺北：麥田。

廖咸浩

　2010　　〈斜眼觀天別有天——文學現代性在臺灣〉。收錄於黃金麟等編，《帝
　　　　　國邊緣—臺灣現代性的考察》。臺北：群學。頁 395-444。

劉康

　1995　　《對話的喧聲：巴赫汀文化理論評述》。臺北：麥田。

劉星

　1988　　《中國流行歌曲源流》。臺中：臺灣省政府新聞處。

舞賽 · 古拉斯與馬躍 · 比吼

　2006　　〈族群與媒體：拒絕當小丑，原住民應該唱自己的歌〉。引自「財團
　　　　　法人臺灣媒體觀察教育基金會」網站（http://www.mediawatch.org.tw/
　　　　　modules/news/article.php?storyid=352），2007 年 12 月 8 日擷取。

葉龍彥

2001　《臺灣唱片思想起》。臺北：博揚。

盧非易

1998　《臺灣電影：政治、經濟、美學 1949-1994》。臺北：遠流。

蔡棟雄

2007　《三重唱片業、戲院、影歌星史》。臺北：臺北縣三重市公所。

賴美鈴

2002　〈日治時期臺灣音樂教科書研究〉。《藝術教育研究》3: 35-56。

謝世忠

2004　《族群人類學的宏觀探索——臺灣原住民論集》。臺北：臺大出版中心。

辭海編輯委員會

2006　《辭海》。上海：新華印刷有限公司。

Aparicio, Frances R.

1996　*Listening to Salsa: Gender, Latin Popular Music, and Puerto Rican Cultures.* Hanover, NH: University Press of New Engaland.

Bhabha, Homi K.

1994　*The Location of Culture.* London and New York: Routledge.

Blacking, John

1987　*A Common-Sense View of All Music.* Cambridge: Cambridge University Press.

Blum, Stephen

1992　"Analysis of Musical Style." In Helen Myers ed., *Ethnomusicology: An Introduction.* New York: W.W. Norton. Pp. 165-218.

Bohlman, Philip. V.

1988　*The Study of Folk Music in the Modern World.* Bloomington: Indiana University Press.

2002　*World Music: A Very Short Introduction.* New York: Oxford University Press.

2004　*The Music of European Nationalism: Cultural Identity and Modern History.*

Santa Barbara, CA: ABC-CLIO.

2008 "Self-Reflecting-Self: Jewish Music Collecting in the Mirror of Modernity." In idem, *Jewish Music and Modernity.* Oxford & New York: Oxford University Press. Pp.105-125.

Bonds, Mark Evan

1997 "Idealism and the Aesthetics of Instrumental Music at the Trun of the Nineteenth Century." *Journal of the American Musicological Society* 50（2/3）: 372-420.

Born, Georgina and D. Hesmondhalgh

2000 "Introduction: On Difference, Representation, and Appropriation in Music." In idem eds., *Western Music and its Others : Difference, Representation, and Appropriation in Music.* Berkeley: University of California Press. Pp. 1-58.

Bourdieu, Pierre

1984 *Distinction: A Social Critique of the Judgement of Taste.* Trans. by Richard Nice. Cambridge, MA: Harvard University Press.

1986 "The Forms of Capital." Trans. by Richard Nice. In John G. Richardson ed., *Handbook of Theory and Research for the Sociology of Education.* New York/Westport, Connecticut/London: Greenwood Press. Pp. 241-58.

1991 *Language and Symbolic Power.* Ed. and Intro by John B. Thompson, Trans. by Gino Raymond and Matthew Adamson. Cambridge, MA: Harvard University Press.

1999 *Outline of a Theory of Practice.* Trans. by Richard Nice, Cambridge: Cambridge University Press.

2005 "Habitus." In Jean Hillier and Emma Rooksby eds., *Habitus: A Sense of Place.* Aldershot and Burlington: Ashgate.

Brooker, Peter

2004 《文化理論詞彙》（*A Glossary of Cultural Theory*）。王志弘、李根芳譯。臺北：巨流（原書由 Arnold 出版，2002）。

Brown, Julie

2000 "Bartok, the Gypsies, and Hybridity in Music." In Georgina Born and David Hesmondhalgh eds., *Western Music and its Others : Difference,*

Representation, and Appropriation in Music. Berkeley: University of California Press.

Brubaker, Rogers

1985 "Rethinking Classical Theory: The Sociological Vision of Pierre Bourdieu." *Theory and Society* 14（6）: 745-775.

Chiu, Fred Yen-liang

1994 "From the Politics of Identity to an Alternative Cultural Politics: On Taiwan Primordial Inhabitants' A-systemic Movement." *boundary* 21（1）: 84-108.

Clifford, James

1986 "Introduction: Partial Truths." In idem and George E. Marcus eds., *Writing Culutre: The Poetics and Politics of Ethnography*. Berkeley/Los Angeles/London: University of California Press.

Cohen, Judah M.

2009 "Music Institutions and the Transmission of Tradition," *Ethnomusicology* 53（2）: 308-325.

Dahlhaus, Carl

1989 *Nineteenth-Century Music*. Trans. by J. Bradford Robinson. Berkeley, Los Angeles, London: University of California Press.

Du Gay, Paul

1997 *Doing Cultural Studies: The Story of the Sony Walkman*. London ; Thousand Oaks Calif.: Sage,（in association with The Open University）.

Fabian, Johannes

2002 *Time and the Other: How Anthropology Makes its Object*. New York: Columbia University Press.

Feld, Steven

1994 "Communication, Music, and Speech about Music." In Charles Keil and Steven Feld eds., *Music Grooves: Eassay and Dialogues*. Chicago: University of Chicago Press. Pp. 77-95.

Frith, Simon

　　1996　*Performing Rites: On the Value of Popular Music*. Cambridge, MA: Harvard University Press.

Fujie, Linda

　　1996　"East Asia/Japan." *Worlds of Music: An Introduction to the Music of the World's Peoples*. New York, NY: Schirmer Books。Pp. 369-427.

Giddens, Anthony

　　1990　*The Consequences of Modernity*. Stanford, CA: Stanford University Press.

Gilroy, Paul

　　1993　*The Black Atlantic: Modernity and Double Consciousness*. Cambridge, MA: Harvard University Press.

Gladney, Dru C.

　　1994　"Representing Nationality in China: Refiguring Majority/Minority Identities." *Journal of Asian Studies* 53（1）: 92-123.

Hall, Stuart

　　1997　*Representation: Cultural Representations and Signifying Practices*. London ; Thousand Oaks, Calif.: Sage（in association with the Open University）.

Hanslick, Euard

　　1997　《論音樂美——音樂美學的修改芻議》（*Vom Musicalisch-Schönen: ein Beitrag zur Revision der Asthetik der Tonkunst*）。陳慧珊譯。臺北：世界文物出版社。

Halpern, Ida

　　1976　"On the Interpretation of 'Meaningless-Nonsensical Syllables' " in the Music of the Pacific Northwest Indians." *Ethnomusicology* 20（2）: 253-271.

Hartley, John

　　2009　《文化研究簡史》（*A Short History of Cultural Studies*）。王君琦譯。臺北：巨流（原書由 Sage Publications 出版，2003）。

Harvey, David

1989 *The Condition of Postmodernity*. Cambridge MA & Oxford UK: Blackwell.

Hirschkind, Charle

2004 "Hearing Modernity: Egypt, Islam, and the Pious Ear." In Veit Erlmann ed., *Hearing Cultures: Essays on Sound, Listening and Modernity*. Oxford & New York: Berg. Pp. 131-151.

Hobsbawm, Eric and Terence Ranger

2000 *The Invention of Tradition*。Cambridge; New York: Cambridge University Press. （origirally printed in 1983）

Hsieh, Shih-chung

1994 "From shanbao to Yuanzhumin: Taiwan Aborigines in Transition." In Murray A. Rubinstein ed., *The Other Taiwan: 1945 to the Present*. Armonk, New York/London, England: M.E. Sharpe. Pp. 404-19.

Jackson, Travis A.

1998 *Performance and Musical Meaning: Analyzing "Jazz" on the New York Scene*. PhD dissertation, Columbia University.

Jones, Andrew F.

2004 《留聲中國——摩登音樂文化的形成》（*Yellow Music*）。宋偉航譯。臺北：臺灣商務印書館。（原文由 Duke University Press 出版，1998）。

Kalra, Virinder S., et al.

2008 《離散與混雜》（*Diaspora and Hybridity*）。陳以新譯。臺北：韋伯。

Kartomi, Margaret

1981 "The Processes and Results of Musical Culture Contact: A Discussion of Terminology and Concepts." *Ethnomusicology* 25（2）: 227-49.

Kornhauser, Bronia

1978 "In Defence of Kroncong." In Margaret Kartomi ed., *Studies in Indonesian Music*. Clayton, Victoria: Centre of Southeast Asian Studies, Monash University. pp. 104-183.

Lange, Barbara Rose

 1996 "Lakodalmas Rock and the Rejection of Popular Culture in Post-Socialist Hungary." In Mark Slobin ed., *Retuning Culture: Musical Changes in Central and Eastern Europe*. Durham and London: Duke University Press. Pp. 76-91.

Lewis, Jeff

 2008 《細說文化研究基礎》（*Cultural Studies: The Basics*）。邱誌勇、許夢芸譯。臺北：韋伯（原書由 Sage Publications 出版，2002）。

Lockard, Craig A.

 1997 *Dance of Life: Popular Music and politics in Southeast Asia*. Honolulu: University of Hawaii Press.

Loh, I-to

 1982 *Tribal Music of Taiwan: With Special Reference to the Ami and Puyuma Styles*. PhD dissertation, University of California, Los Angeles.

Manuel, Peter

 1993 *Cassette Culture: Popular Music and Technology in North India*. Chicago and London: University of Chicago Press.

 1995 "Music and Symbol, Music as Simulacrum: Postmodern, Pre-Modern, and Modern Aesthetics in Subcultural Popular Musics." *Popular Music* 14（2）: 227-239.

McAllester, David P.

 2005 "North America/Native America." In Jeff Todd Titon ed., *Worlds of Muisc*. Belmont, CA: Thomson Schirmer. Pp. 35-71.

Middleton, Richard

 1990 *Studying Popular Music*. Milton Keynes/Philadelphia: Open University Press.

Monson, Ingrid

 1998 *Saying Something: Jazz Improvisation and interaction*. Chicago & London: University of Chicago Press.

Nettl, Bruno

　1983　*The Study of Ethnomusicology: Twenty-nine Issues and Concepts. Urbana and Chicago*: University of Illinois Press.

　2004　"Native American Music." In Bruno Nettl *et al, Excursions in World Music*. Upper Saddled River, NJ: Pearson Prentice Hall. Pp. 261-81.

Radano, Ronald and Philip V. Bohlman

　2000　"Introduction: Music and Race, Their Past, Their Presence." In idem eds., *Music and the Racial Imagination.* Chicago and London: University of Chicago Press. Pp. 1-53.

Rees, Helen

　2000　*Echoes of History: Naxi Music in Modern China*. New York: Oxford University Press.

Smith, Joanne N.

　2007　"The Quest for National Unity in Uyghur Popular Song: Barren Chickens, Stray Dogs, Fake Immortals and Thieves." In Ian Biddle and Vanessa Knights eds., *Music, National Identity and the Politics of Location: Between the Global and the Local*. Burlington, VT: Ashgate. Pp. 115-41.

Stone, Ruth M.

　2008　*Theory for Ethnomusicology*. Upper Saddle River, New Jersey: Pearson Prentice Hall.

Sugarman, Jane C.

　1997　*Engendering Song: Singing and Subjectivity at Prespa Albanian Weddings*. Chicago: University of Chicago Press.

Tan, Shzr Ee （陳詩怡）

　2001　"A 'SONG' is not 'MUSIC' : performance vs Practice of Amis Folksong in South-Eastern Taiwan." 《東臺灣研究》6: 105-36.

Theberge, Paul

　2005　〈「插電」：科技與通俗音樂〉。收錄於 Simon Frith 等編，《劍橋大學搖滾與流行樂讀本》，蔡佩君與張志宇譯。臺北：商周。

Turino, Thomas

 2004 "The Music of Sub-Saharan Africa." In Bruno Nettl *et al, Excursions in World Music*. Upper Saddled River, NJ: Pearson Prentice Hall. Pp. 171-200.

Vallely, Fintan

 2003 "The Apollos of Shamrockery: Traditional Musics in the Modern Age." In Martin Stokes & Philip V. Bohlman eds., *Celtic Modern: Music at the Global Fringe*. Lanham, Maryland, and Oxford: The Scarecrow Press. Pp. 201-217.

Williams, Raymond

 1985 *Keywords: A Vocabulary of Culture and Society*. New York: Oxford University Press （originally printed in 1978）.

Wong, Deborah

 2004 *Speak it Louder: Asian Americans Making Music*. Chicago: University of Chicago Press.

臺灣原住民音樂的後現代聆聽─媒體文化、詩學／政治學、文化意義

國家圖書館出版品預行編目資料

臺灣原住民音樂的後現代聆聽：媒體文化、詩學
／政治學、文化意義／陳俊斌著. -- 初版. -- 臺北
市：臺北藝術大學, 遠流,
2013.12
　　256面；　17x23 公分
　　ISBN 978-986-03-9349-1（平裝）
　　1. 原住民音樂　　2. 樂評
919.7　　　　　　　　　　　102024890

臺灣原住民音樂的後現代聆聽─媒體文化、詩學 / 政治學、文化意義

Listening to Taiwanese Aboriginal Music in the Post-modern Era: Media Culture, the Poetics/the Politics, and Cultural Meanings

著　　　者：陳俊斌
執行編輯：詹慧君
文字編輯：黃弘欽
美術設計：上承設計有限公司
出 版 者：國立臺北藝術大學
發 行 人：楊其文
地　　　址：臺北市北投區學園路 1 號
電　　　話：02-28961000（代表號）
網　　　址：http://www.tnua.edu.tw
共同出版：遠流出版事業股份有限公司
地　　　址：臺北市南昌路二段 81 號 6 樓
電　　　話：02-23926899　傳真：02-23926658
劃撥帳號：0189456-1
網　　　址：http://www.ylib.com　E-mail：ylib@ylib.com
著作權顧問：蕭雄淋律師
法律顧問：董安丹律師・信和聯合法律事務所
出版日期：2013 年 12 月 初版一刷
定　　　價：新台幣 300 元
如有缺頁或破損，請寄回更換
有著作權・侵害必究 Printed in Taiwan
ISBN-13：978-986-03-9349-1
G　P　N：1010203000